U0138575

中國書史書跡論集

李郁周 著

「卷首語」

本書輯選筆者自一九九七年至二〇〇三年之間發表的書法文章長長短短共二十八篇，其中主文二十篇、附文八篇，大多談及中國書法史上書跡名品與流傳，以及書家論述。其中有四篇在國際性的書法學術研討會中宣讀過，屬於比較正式的學術論文，分別是：

壹、智永名下〈真草千字文〉墨跡本的草法問題
——二〇〇一年四月，香港中文大學「中國碑帖與書法國際研討會」。

肆、唐人〈昭仁寺碑〉的書人問題
——一九九七年四月，香港中文大學「中國書法國際學術研討會」。

拾、談文徵明書〈重修蘭亭記〉
——一九九九年六月，中國滄浪書社蘇州「蘭亭序國際學術研討會」。

拾柒、王壯為對法帖的研究
——二〇〇二年十月，臺北中華書道學會「新世紀書藝發展國際學術研討會」。

另有八篇的論述密度較高，具有學術論文的性質：

參、蔣善進〈臨真草千字文〉殘卷技法淺析
伍、懷素〈自敘帖〉草書基因的比勘
陸、「綠天庵本」〈自敘帖〉是摹本傳刻
柒、從「水鏡堂刻本」看懷素〈自敘帖〉的紙幅與印記

此外，有五篇是中國大陸渡海來臺的書家書事，其中王壯為的部分前已敘及，這些書人對臺灣書法發展有一定程度的影響，值得記述：

拾貳、金農〈臨華嶽碑〉是幅非屏

拾參、何紹基晚年筆法一變的關鍵

代序、耿相曾對我研究書法的啟導

拾伍、寫在《于右任書法字典》出版之前

拾陸、彭醇士的書論與書法

拾柒、王壯為對法帖的研究

拾捌、留心書史書論的戴蘭村

還有兩篇是從日本學者的撰作引述而出，可以看出日本人研究中國書法的投入與深刻的造詣：

拾壹、黃道周、王鐸、王弘撰——書法研究過程舉隅

拾肆、川谷尚亭教我認識「中國書法史」

筆者這些小文章，卑之無甚高論，結集成書難免有敝帚自重的心情，對智永〈真草千字文〉與懷素〈自敘帖〉的追索，對蘇軾〈寒食帖〉流傳與何紹基筆法轉變的探究，自己覺得多少有「發現的快樂」。而于右任的書法渾厚與彭醇士的書風淳雅、王壯為對法帖的研究與戴蘭村對書史書論的理解，是筆者深深嚮往的。

本書與《臺灣書家書事論集》算是兄弟篇，感謝臺北蕙風堂賜予面世的機會。

目錄

耿相曾對我研究書法的啓導

<div style="text-align: right">代序</div>

▲「全身精力到毫端，定氣先將兩足安；悟入鵝群行水勢，方知五指力齊難。」這是一首執筆歌，有那位同學在那裏看過這二十八個字？

▲在清朝包世臣寫的《藝舟雙楫》一書裡。

一九六七年十二月，嘉義師範專科學校正處於大興土木時期，校長耿相曾先生在為校舍興建的百忙中，抽空利用夜間為學生書法社團演講「書法的學習」。談到執筆方法時，隨口漫說這首執筆歌。當時並無其他同學回答這個問話，因為沒有那位高中學生或五專學生會自動去研讀包世臣的《藝舟雙楫》這本書。何況這本書不但嘉義一帶的書店買不到，臺灣地區恐怕只有臺北的世界書局與商務印書館才看得到。當時，嘉義師專圖書館當然不會有這本書。《藝舟雙楫》一書的後半部專論書法，是極為重要的論書典籍。

我在一九六六年十一月讀過《藝舟雙楫》，是師範二年級（高二）時。記得第一次讀到這首執筆歌，對於寫字的姿勢，如何運用指、腕、肩、肘及全身的力量，揣摩了老半天，印象特別深刻；因此能夠回答耿先生的問話。當時他大約也有一些訝異。

耿先生從事的是學校教育的領導工作，竟然也研讀包世臣的《藝舟雙楫》，我覺得不可思議。當時嘉義師專缺乏對書法史論有深入研究的教師，當學生的我，饑渴的自行閱讀歷代書學論著，遇到問題無法解決時，沒有請教的對象，十分苦悶。而學生與校長的距離甚遠，沒有什麼互動。

一九六八年初夏，耿先生在個別學生的畢業紀念冊上，一以工整的小篆或雅逸的行書題辭紀念時，我仍然沒有領會出「當校長的人也可以是書法家」這樣的觀念。有趣的是：當時我已向陳丁奇先生問學書法，而陳先生已經擔任近二十年的校長職務；連我自己，後來也當過許多年的校長。

今天當然知道：中國歷史上「專業書法家」絕少，書法家幾乎都領過政府薪津，任過官職，書法的

<div style="text-align: right">1</div>

・大作〈大字陰符經題跋與書體之研究〉一文，抽印本收閱，辨物析疑，甚具卓見。

・公餘仍能從事學術之研究，殊不易也。

・惟以吾弟之學養與專長，擢任一般行政工作，終將受其影響。

再次與耿先生取得聯繫時，已是一九七七年八月以後的事。當時我與幾位書法界的朋友，共同為臺北市政府教育局編寫一本小學書法教學的輔導書籍《如何指導兒童寫字》，出版後郵寄一冊請他賜教，始知他對我歷來在報刊雜誌上發表有關書法或書法教育的文章，注意已久。此後每當有比較重要的論文刊登或著作出版，我都呈請耿先生指點，無論他如何忙碌，總會簡明扼要的寫下三言兩語，切中肯綮的點撥。

前引數行即為一九八四年十月，我把在臺北故宮博物院《故宮學術季刊》發表的小論文呈給他，他

回函的部分內容。當時我正擔任小學校長的職務，工作繁雜瑣碎，他回信時大約有感而發，對我沉潛於書法學術研究的諸多關照，有悲憫之意。於是命我到新竹師範專科學校兼授書法課程，藉以提升我的學術水準，並期持續不斷的深入研究。

十五年來，抱著不可辜負耿先生期許的敬謹心情，在書法教學、書法研究與書藝鍛鍊的領域中，努力前行。其間曾以民間書法團體「中華民國書法教育學會」理事長的身分，從一九九○年起，每年舉辦年度書法學術論文研討會，以及獎助大學博碩士研究生撰寫以書法研究為主題的學位論文，帶動大學書法學術研究的風氣。書法學術研討會時，耿先生偶而也會撥冗應邀參加。今天，大學書法研究已有蓬勃發展的跡象。

一九九四年八月，我從小學校長的職位自願提前二十年退休，專心投入書法研究，即是受到前引耿先生手書內容的誡示：「擔任一般行政工作，學養與專長將受其影響。」這是書法學術與書藝練成的特殊性，時空情況與其他學術類科的領域不同，局面如此，不得不然。五年多以來，自忖此一抉擇尚堪肯定。

○

○

○

○

一九八八年九月，「臺北市立大橋國民小學」校舍全面改建完成，我恭請他為校名題字，以刊勒於門首，藉壯觀瞻。他即刻揮寫賜下，並附函如上。耿先生的女公子路過望見，思索何以此校會有他的題字，但不得其解。

‧函示希余為書校名，愧不敢當。以需急用，即遵囑擬書數幅，以備選擇。所貼潤資，隨函退還，祈勿見外也。實則弟請余書，在余認為榮譽之事，在弟聊作紀念耳。況余自視所寫尚未入格，友人或雅士雖時有求書者，余亦從未接受酬資：台弟乃同道中之後後者，更無論矣。

一九六六年十月，耿先生掌理嘉義師專時，校舍新建，校名「臺灣省立嘉義師範專科學校」，即是他以行楷題寫的；後來，轉任臺南師範專科學校校長，臺南師專許多館舍新建，名銜也是他的手筆。校長

耿先生的字從二王米芾而來，極有韻味，楷行一類的字有溥心畬的放逸高雅，行草一類的字有于右任的沉穩扎實；小篆則圓勁舒活，全是唐人玉筋篆的工夫。他的字老老實實，沒有花招，完全是一派讀書人的風貌，寫來自然然。可是他居然自謙「尚未入格」，前輩風範，讓人低迴不已。

去年（一九九八）夏天，有機會拜觀耿先生在一九九二年前後臨寫五、六十種歷代書法碑帖的冊子，一共四十餘冊，大小篆、古今隸、章今草、古今楷等，各體各家皆具，更加讓我訝異和佩服。想起清代書家何紹基從六十歲以後，半年之內把十多種漢碑共臨寫五十遍，於是運筆內涵有極為豐富的變化。耿先生以七十之齡勤習歷代碑帖，在短短時間裡臨寫四十餘冊，同樣的使字的結體更加閎闊。不是書法家，何以如此的自我要求，自我鍛鍊？

何紹基從六十歲起專習漢隸，至七十五歲辭世，有十五年的書法創作期。耿先生（一九二一～一九九六）古稀以後勤習歷代碑帖，只有五、六年的書寫時間，如果天假以年，多給十載，書學後進必然能夠浴沐老書星更燦爛的輝光。

──一九九九年十一月，臺北蕙風堂公司發行《耿相曾書法集》

智永名下〈真草千字文〉墨跡本的草法問題

一、〈真草千字文〉墨跡本的來源

智永名下〈真草千字文〉墨跡本，現藏於日本京都小川為次郎（一八五一～一九二六）的遺族手中，一九五三年十一月，日本政府指定為「國寶」，不得讓售至外國。（註1）

明治（一八六八～一九一二）初年，太政官儒醫江馬天江（一八二四～一九〇一）為某位遊化至京都的僧人治病，僧人以這件墨跡本〈真草千字文〉為謝禮。天江收受後，持示喜愛書法的好友谷鐵臣（一八二二～一九〇五）。谷氏一見驚為神物，懇求天江轉讓，商定以一部〈佩文韻府〉換取這件〈真草千字文〉。谷鐵臣，號太湖，晚號如意山人。（註2）

一八七九年四月，日本京都舉辦「古代法帖展覽」，谷鐵臣將這件〈真草千字文〉提供參展，山中信天翁（一八二二～一八八五）寫進〈帖史〉中加以介紹，谷鐵臣藏有此帖一事，始漸為世人所知。

一八八一年一月，日下部鳴鶴（一八三八～一九二二）致函谷鐵臣：

昨訪清客楊惺吾，觀其所藏智永二體〈千字文〉舊拓刻本，云此自王陽明先生舊藏真跡入刻者。熟視之，與公所藏之〈千文〉神彩形質毫髮相肖，恰如出一手。以弟所鑒，公藏帖，不是空海、不是唐人，定為永師真跡無疑。天下後世，不以耳為目者，知弟言不妄。開春第一以此代賀詞云。（註3）

楊守敬（一八四〇～一九一五），字惺吾，湖北宜都人。奉清朝駐日公使何如璋之招，於一八八〇年四月赴日擔任大使館隨

員，攜去漢魏六朝碑帖一萬三千多通，松田雪柯（一八二三～一八八一）、嚴谷一六（一八三四～一九○五）、日下部鳴鶴等人時常至楊守敬的寓所訪談書法，研究碑帖。日下部鳴鶴，名東作，鳴鶴爲其號。

一八八一年六月，楊守敬透過日下部鳴鶴，請谷鐵臣把〈眞草千字文〉墨跡本從京都寄到東京借觀，楊氏展卷後，另紙題跋，在跋語中有謂：

一九○二年再度題「永師八百本之一，天下第一本」的讚語於帖尾。

鳴鶴觀覽楊守敬展示的寶墨軒本〈眞草千字文〉刻本後，在致谷鐵臣函札中，斷定墨跡本〈眞草千字文〉爲智永眞跡；並於

余嘗得劉雨若所攜一冊曰「寶墨軒」，云是王文成破宸濠所得，其中唯「淵」字缺筆，或是武德時人所臨。迺致書山人，屬其以墨跡本來對照，山人欣然郵寄。乍眤之，仿佛同出一源，細審言其友人如意山人藏眞跡本，與此絕相似。迺致書山人，屬其以墨跡本來對照，山人欣然郵寄。乍眤之，仿佛同出一源，細審迺覺有謹肆之別。觀其紙質墨光，定爲李唐舊笈無疑。又可知余本實有所受法，非同鑿空之比。

楊守敬將寶墨軒本與墨跡本比對，把墨跡本〈眞草千字文〉定爲唐人手筆，與鳴鶴鑑斷爲智永眞跡，看法不同。

谷鐵臣逝世六、七年後，大正元年（一九一二）八月左右，小川爲次郎透過山田（茂助）聖花房的居中聯繫，從谷家後人購得這件〈眞草千字文〉。當年年底，小川將之影印出版，全帖公諸於世，始廣爲世人所知。小川爲次郎，號簡齋。

小川將此帖出版之時，內藤湖南（一八六七～一九三四）有長跋繫其後，認爲這件墨跡本〈眞草千字文〉是東大寺獻物帳（七五六）「搨王羲之書法二十卷」中的〈眞草千字文〉。跋中反覆推敲陳述這件〈眞草千字文〉應是智永之筆或是稍後之人的搨臨本（見後）。

一九二二年三月，時居天津的羅振玉（一八六六～一九四○）亦對這件〈眞草千字文〉跋下「眞草千文一卷，爲智永禪師眞跡……或以爲與關中石本肥瘦迥殊而疑之，是猶執人之寫照而疑及眞面也。」羅氏能在此時寫跋語，或許是小川簡齋將之攜往天津請羅氏觀賞而留下的題識。惟據臺靜農（一九○二～一九九○）〈智永禪師的書學及其對於後世的影響〉一文謂：一九一八年羅氏曾向小川簡齋借這件〈眞草千字文〉影製出版。（註4）如是，則此時羅振玉寓居日本京都大學（註5），與小川近水樓臺，借出影印並書跋文，順理成章，何以遲至一九二二年始動筆，則不得而知。

此後，這件〈眞草千字文〉墨跡本，即一直存藏於小川家族手中。

二、關於〈眞草千字文〉墨跡本的研究

（一）內藤湖南的說法

墨跡本〈眞草千字文〉明治初年乍現人間，從未見載記，谷鐵臣的〈如意遺稿〉錄有〈無款二體千文跋〉，略謂相傳昔日空海（七七四～八三五）入唐獲此，諸友好觀賞時，或以爲智永眞跡，或以爲虞、褚臨摹，余則祕寶之，不啻如唐太宗之於〈蘭亭序〉。（註6）

將之定爲智永「眞跡」而形諸文字的，大約以日下部鳴鶴爲最早；稍後，楊守敬認爲此本係唐人摹搨；而谷鐵臣則以「永師二體千字文眞跡」九字題於函箱之上；羅振玉則認定是智永眞跡。最常爲人引述且爭議最多的是內藤湖南的長跋，內藤的跋文對此本的出處及製作頗有臆斷：

1 今以關中石本校之，行款既同，結體亦肖，至其神采發越、墨華絢爛，竟非石本可比，謂爲出於永師，似無不可。

2 此本傳來我邦，當在唐代，當時歸化之僧、遣唐之使，所齎二王以下率更、北海、季海等法書，載在故記舊牒，班班可考。

3 東大寺獻物帳錄「搨王羲之書廿餘種」，有〈眞草千字文〉二百三行，淺黃紙、紺綾褾綺帶；今此本已失去褾帶，而紙質行款並皆與獻物帳合……此本爲獻物帳所錄王書〈千字文〉，殆無可疑。且永師所書八百本皆搨梁集王書，今此本爲智永眞跡，亦未爲鑿空妄斷矣。

4 此本搨摹其或出於永師之徒亦未可知，關中石本與此形神逼肖，不爲無由。乃謂此本爲智永眞跡，董彥遠已言之。

5 獻物帳所錄，搨王書尚存者，此外止有二本，皆行書，內府藏〈喪亂帖〉及岡田氏藏〈孔侍郎帖〉，予遂定此本爲天下眞草法書第一。嗟予生於千載之後，獲自楮墨間親窺山陰面目，不藉鋟木鑱石之工，非至幸歟。

6 貞觀間，湯普徹、趙模、韓道政、馮承素、諸葛貞等供奉搨書，尤極其妙，〈禊帖〉摹本出其手者，動值錢數萬……此本之矜貴亦在其爲唐人搨摹，但其摹法已兼臨寫。前輩云：唐人往往以臨爲摹，蓋不止專於形似之末，并務神理之彷彿，不得不

由此法也。

內藤湖南在一九一二年十二月寫下跋語，因其論斷的閃爍反覆，顛三倒四；半年後出刊的〈書苑〉雜誌第二卷第十期，刊出樋口銅牛（一八六五～一九三二）對內藤跋語提出的質疑：（註7）

首先，內藤稱墨跡本〈眞草千字文〉「謂其出於永師，似無不可。」又謂「獨永師有此劇跡，而官私著錄寂焉，未有之及。」一言是否爲智永所書猶有保留，二言則全然斷爲智永之筆。

其次，內藤稱「此本爲獻物帳所錄王書〈眞草千字文〉，殆無可疑。且永師所書八百本皆搨梁集王書。」三言又謂此本〈眞草千字文〉是王羲之書跡，智永所搨。

再次，內藤稱「此本搨揚，其或出於永師之徒亦未可知。」又稱「乃謂此本爲智永眞跡，亦未爲鑿空妄斷矣。」四言將此書歸於智永之徒搨揚，五言又回歸智永之親筆。

復次，內藤稱「獻物帳所錄搨王書尚存者，此外，止有二本……嗟予千載之後親窺山陰面目，非至幸歟。」六言又指〈眞草千字文〉爲王羲之書作。

最後，內藤稱「此本之矜貴在其爲唐人搨揚，其搨法已兼臨寫。」七言歸之爲唐人搨揚兼臨寫之本。

（二）樋口銅牛的說法

樋口銅牛指內藤湖南的跋語對墨跡本〈眞草千字文〉書者與製作的論述，循環反覆如走馬燈，使人陷入迷宮而不知其眞正的意旨。於是他提出數則辯駁，擇要如次：（註8）

1 東大寺獻物帳中有王羲之〈眞草千字文〉搨摹本，記錄爲羲之所書，則顯然非梁周興嗣次韻的「千字文」，或許是曹魏鍾繇的「古千字文」亦未可知。況且獻物帳內的書物有「延曆敕定」的古印鈐押其上，如王羲之〈喪亂帖〉與〈孔侍中帖〉皆有此印，而墨跡本〈眞草千字文〉並無此印，若爲王羲之之原跡的搨摹本，理應有此印。墨跡本〈眞草千字文〉的文章既然爲梁周興嗣次韻，即非東大寺獻物帳的書物。

2 墨跡本〈眞草千字文〉雖非獻物帳中搨王羲之書〈眞草千字文〉，但可定爲唐代的搨摹本，因爲與唐人並駕齊驅的日本古代（平

安早期，八○○─九五○）書家，若謂他們並未受到此帖書風的影響，一時恐難斷言。

3 董彥遠〈廣川書跋〉中，〈智永千字〉一則首句「智永書梁所搨集千字，至八百本。」並謂智永書「盡得右軍法度，而縱擒緩急，自出法度之外。」（註9）知智永「自書」千字文，非「搨」梁集右軍書，否則不可能「自出法度之外」。內藤所引「智永所書八百本皆搨梁集王書」，以「搨」代「書」，係引〈王氏法書苑〉（王世貞）〈廣川書跋〉（王）中的〈智永千字文〉非搨摹王羲之的書作。

樋口認為墨跡本〈真草千字文〉八百本，恐非一人一生精力得以完成。

（三）　其他人士的說法

內藤湖南與樋口銅牛均未否定墨跡本〈真草千字文〉是唐代搨摹本的可能性，也認為此本源出智永。中田勇次郎（一九○五～一九九八）則繼承內藤湖南的說法，認為墨跡本〈真草千字文〉與東大寺獻物帳所記「搨王羲之真草千字文」合致，應可視為智永所搨王書；中田以「真跡本」稱此墨跡本，但又謂智永原作為絹本，搨摹本不得不用淺黃紙，而此本是否出於智永之徒的搨摹，確證也難以舉指。不過中田認為不論從筆法或結體而言，墨跡本頗存古意，是集南朝王羲之書法傳統精髓的作品。至於墨跡本〈真草千字文〉是否即獻物帳內之物？是否智永真跡或搨摹本？中田勇次郎也沒有肯定的指出答案。（註10）

臺靜農在〈蔣善進真草千字文殘卷跋〉一文中，以小川簡齋藏本為永師真跡，他認為內藤湖南稱即東大寺獻物帳所載王羲之〈真草千字文〉範，略似虞永興，；其草書雖具永師形象，不若永師之能精神內歛。」又謂「蔣善進可稱善學永師者，由此更證明小川墨本，誠如羅雪堂鑑定以為永師書無疑。」臺氏相信羅振玉的說法，以墨跡本〈真草千字文〉為智永真跡。

啟功（一九一二～）亦認為墨跡本〈真草千字文〉係智永真跡，謂「之真書已無永師之凝煉，純是初唐風是正確的。又謂「內藤跋疑為唐摹，又見其毫鋒墨瀋悉自然，並非雙鉤廓填者比，乃謂鉤摹復兼臨寫……當真龍下室之時，為模稜兩可之論。」並題句云：「永師真跡八百本，海東一卷逃劫灰；兒童相見不相識，少小離鄉老大回。」啟功將墨跡本〈真草千字文〉完全肯定為東大寺獻物帳之物，是「搨」王羲之〈真草千字文〉，同時又是智永書寫的「真跡」。（註12）

字文〉完全肯定為東大寺獻物帳之物，是「搨」王羲之〈真草千字文〉，同時又是智永書寫的「真跡」。（註12）

魚住和晃（一九四六～）透過神戶大學工科教授的協助，利用光學儀器分析墨跡本〈真草千字文〉與搨摹本〈喪亂帖〉兩者

點畫的墨色含量，發現〈眞草千字文〉的墨色，隨著筆鋒轉換的輕重，在線條的中央或側邊有不同的墨量；而〈喪亂帖〉則比較

均勻平鋪，看不出轉換筆鋒時有明顯的差異。這可以證明墨跡本〈眞草千字文〉不是搨摹的，是「一次」書寫完成的；既然一次

書寫的，眞跡的可能性便存在。因此，他認爲此帖或許不是直接由智永親筆書寫的；不過他也認爲墨跡本〈眞草千字文〉的草書

書寫時，大膽而平穩，以之爲現存智永的唯一眞筆，願意抱以無限的期待。（註13）

圖一

（四）小結

將墨跡本〈眞草千字文〉攜回日本的遣唐僧人，當然聽過或看過智永寫的〈眞草千字文〉，且可能不止看過一本，甚至知曉相

傳智永寫過八百本的故實；他們從中國攜回的〈眞草千字文〉是王羲之一脈的，或智永一脈的，當然非常清楚。智

永一脈的〈眞草千字文〉自八百本而下，搨摹或臨寫的衍化本就不少，並非如單帖而容易被誤認，不可能被當做王

羲之的作品或搨本，反之亦然。因此，東大寺獻物帳中的「搨王羲之眞草千字文」是從王羲之的作品搨摹而來，不是

這本墨跡本〈眞草千字文〉，樋口銅牛已詳辨之。

至於內藤湖南舉董彥遠〈廣川書跋〉的「搨」字問題，是版本選擇有利於內藤行文的需要，樋口已傾覆之。

其實薛嗣昌於北宋徽宗大觀三年（一一○九）摹刻的關中本〈眞草千字文〉，跋記末尾已明示「智永寫眞草千文八百本散於世」，（註14）沒有唐宋書論文字的版本問題，內藤當然看過這段記跋，他取晚（董）說，不取早（薛）說，即是行文的選擇。而魚住和晃以光學圖片的含墨量來判定墨跡本是一次書寫的，是否還有其他測定的資料未發表，

若是，這也是行文的選擇。

墨跡本《真草千字文》是否為智永親筆，此處先舉楷草各二字以破此惑。（圖一）楷書「露」字足部左下一豎開叉，並非一次寫成，若非添補便是摹加；「我」字各筆承帶的脈絡並不聯貫，各筆獨立書寫，並非空中意連寫成。草書「麗」字上半各筆雜亂，書寫時的連筆完全沒有章法，看不出其來龍去脈；「木」的撇畫連寫「非」部，亦失法度，「麻」部末點不知何時書寫？從上述四字看來，已可懷疑墨跡本《真草千字文》是臨本的摹本或是摹本的臨本，且不知是第幾次的臨摹本了。即使魚住和晃從墨色辨別出係「一次」的揮寫，也僅能證明是「臨寫本」或「映寫本」，而非「搨摹本」，更不必說是智永的親筆真跡。

三、墨跡本草書的點畫轉折問題

智永所書《真草千字文》傳至北宋，尚有十餘本存世，米芾諸書所載與《宣和書譜》著錄可知，今傳之「關中本」即為薛嗣昌於大觀三年摹刻的。唐人臨寫傳至宋代亦應有不少，如一九〇〇年在敦煌千佛洞發現「蔣善進臨」於唐大宗貞觀十五年（六四一）的殘卷，或即於北宋初年（九六〇）被封藏於洞窟石室之中。今傳之「寶墨軒本」，據傳為王守仁戡定寧王朱宸濠之亂時所得，明朝末葉劉光暘摹刻，以「淵」字缺筆、「民」字不缺筆，被斷為可能唐高祖武德年間（六一八～六二七）的人所臨。（註15）

《真草千字文》關中本摹刻於北宋，如智永親筆，應屬嫡系的摹本或臨本；寶墨軒本摹刻於明末，也屬智永一脈的傳本；蔣善進臨本寫於初唐，更是師法智永原跡或摹本的直接仿作。就此三本的點畫運筆與字形結構特徵為檢驗的「基因」，來檢視墨跡本《真草千字文》的草書寫法，可以洞識智永揮寫草書的一般技法與特殊習性，進而能夠闡釋墨跡本《真草千字文》的草法問題。茲先將點畫轉折的問題概括成六個重點，舉例說明如次：

（一）點畫方向

一個人寫字，點畫方向率有一定的角度，雖然點畫的俯仰向背存乎其中，但角度方向則具一致性，差異不大，此即含變化於

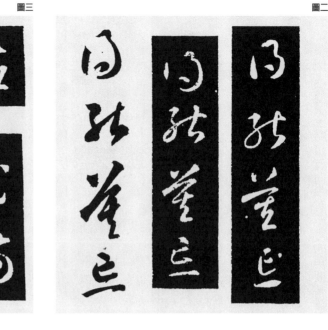

圖三　　圖二

統一；點畫方向一致性的把握，書家尤具此種能力。

圖二「得能莫忘」是〈千字文〉中連續的四字，左行墨跡本「得」字左豎斜向左下，末點繞圈；「能」字左右兩部分的連筆出以直勢，斜向右上；「莫」字草頭橫畫亦以極大角度斜向右上，甚為突兀；「忘」字下橫斜勢角度亦大。「得」字體勢右上左下傾斜，「莫忘」兩字則左上右下傾斜，四字筆勢與體勢方向各自不同，缺乏一致性。

中行關中本與右行寶墨軒本，「得」字左豎直下，末筆為點，存有章草遺韻；「能」字左右兩部分的連筆出以俯勢，頗有平衡意蘊；「莫」字草頭橫筆往右，具有穩定之效；「忘」字末橫斜勢較為平緩，寶墨軒本甚至以章草為之。四字筆勢與體勢方向統一。

墨跡本之不如其他兩本，尤在「能」字左右連筆與「莫」字草頭橫畫的角度方向。墨跡本草書這種不良的點畫方向甚多，不勝枚舉。

（二）點畫形態

「橫畫豎起，豎畫橫起」的書寫動作，是一般書寫的自然動作，尤其撇畫更是如此，起筆處重按，不論楷書或草書，均是如此。起筆重按，線條沉穩、扎實、道地；反之則線條飄滑、沉滯、骨力不足。

圖三「佐充腸」三字，左行墨跡本「佐」字兩撇皆尖細起筆，運筆由輕而重，形態由細而粗，皆成「長點」，似乎毛筆有千鈞之重，揮運不易；「腸」字左右兩旁兩短撇亦尖鋒入紙，由細而粗，與「佐」字同等突兀，甚且猶有過之。「充」字兩撇也是由細而粗，似有運使之困難；

中行關中本與右行寶墨軒本「佐」字兩撇皆重按輕收，運使婉雅，撇形

由粗而細，輕快爽利；「充」字兩撇也由粗而細，起重收輕，「腸」

字上面撇畫皆起重收輕，符合「豎筆橫起」的運筆方式。

墨跡本的撇畫運筆，多數寫成由細而粗或粗細一致的形態，因而在連續

書寫兩個接續的筆畫時，只能寫出「細粗、細細」的單一形態，如「佐」字

人旁；無法如關中本或寶墨軒本寫成「粗細、細粗」兩種不同的形態，以致

無法產生「力量對峙」的均衡感，此為墨跡本運筆提按方式不當而出現的缺

失。

（三）點畫碰觸

草書揮運時，行筆速度較快，點畫、偏旁的運筆精準度要求較高，行筆

中若有懈怠現象或誇飾放任時，則運筆動作與心意無法配合，應分離的點畫

會有碰觸情況，若書寫者自我控制力較強、造詣較高，情況當然較佳。

圖四「字效茲」三字，左行墨跡本「字」字上點與橫畫碰觸；「效」字

左右兩部分的連筆，向上迴旋的動作太大，碰觸「交」旁上部；「茲」字橫

畫角度過於斜向右上，碰觸上面兩點。運筆動作斜向右上，懈怠與誇飾同時

並存。

中行關中本與右行寶墨軒本「字」字上點均與橫畫分離；「效」字左右

兩部分的連筆向右寫去，與「交」旁分離；「茲」字橫畫亦往右書寫，與上

面兩點分離。點畫字態寬舒自然。

墨跡本的點畫碰觸現象甚多，形態侷仄，瑟縮不展，缺乏其他兩本開朗

舒暢的韻味。

壹、智永名下〈真草千字文〉墨跡本的草法問題

14

（四）點畫承帶

草書書寫特重筆勢的呼應，一字之中的點畫承帶，兩字之間的筆勢映帶，實筆筆鋒的出入，虛筆筆鋒勢的使轉運行，即可看出「字氣」的有無與「行氣」的斷連。有氣則生，無氣則亡；氣連則活，氣斷則絕。楷書如此，行草尤然。

圖五「切磨箴規」〈千字文〉中連續的四字，左行墨跡本「磨」字石底長撇與口部兩點鋒勢不連貫，「箴」字的上面一橫筆路不連貫，「規」字左右兩部分筆勢亦不連貫；一字之中，點畫的承帶不佳。再看字與字的筆勢呼應，「切」字末撇與「磨」字上點沒有呼應，「磨」字末點與「箴」字上點連貫不起來，「箴」字末撇與「規」字首筆亦不相通。

中行關中本與右行寶墨軒本各字，點畫與點畫的筆勢連貫，個字與個字的呼應連貫，點畫的映帶自然，一氣呵成，可算是「一筆書」。關於行氣問題，下文另有詳說，此處不作細述。

圖六

（五）帶筆粗細

就楷書的書寫而言，點畫本身是實筆，行筆的線條在紙上；點畫與點畫之間的承帶線條是虛筆，空中行筆往來而已。草書的書寫情況也是如此，然而草書書寫轉折承帶的連筆特多，不唯點畫的實筆寫在紙上，承帶的虛筆線條也往往寫在紙上。

善書者寫草書時，實筆點畫寫在紙上時必然較粗，承帶的虛筆線條寫在紙上時必然較細，實筆重、帶筆輕，合理的書寫表現如此。

圖六「道常浴」三字，左行墨跡本各字，右上角的撇畫（含第二轉折的撇筆），帶向橫筆時，撇末虛筆粗硬直挺，等同實筆，缺乏轉折時由粗而細應有的柔韌婉轉氣息，以致返筆寫橫畫時與橫畫有較長的疊筆，造成有撇無橫的現象。墨跡本的這種狀況，比比皆是。

左二行關中本、右二行寶墨軒本與右行蔣善進臨本各字，撇筆皆由粗而細，甚至只餘遊絲牽連映帶，運筆輕重合宜，粗細儼然；返筆的橫畫也由粗而細如挑筆，寫法應規入矩。

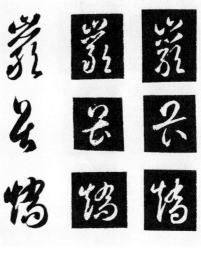

圖七

（六）轉折運筆

行草的書寫，流暢的行筆、優美的轉折是至要的。鉤盤迴旋，雖轉而不圓；紆餘跳盪，雖折而不方。務使轉折順當，行筆流暢，從容合道，始稱允當。若迤邐而往，拖沓以行，轉折失所，難謂上選。書家出手，自與凡夫俗工不同。

圖七「巖、畏、矯」三字，左行墨跡本「巖」字山部右撇迤邐寫至左下口部，山下「兩口」寫不成「三點」，右撇又迤邐寫至左下耳部；「畏」字田部撇筆亦長拖重抹，寫不成該有的撇筆模樣，下部「豎挑、點」兩筆寫成「撇橫撇」，更不明其所以；「矯」字矢旁中央一撇把筆一按如「長左點」，頭輕腳重，因而無法以轉筆寫下一筆，只好提筆再按一次，又成「左點」，如此運筆寫不出撇形，難謂有當，前述「佐」字（圖三）人旁與此同弊。

左二行關中本、右二行寶軒本與右行蔣善進臨本各字，均為草書的正常轉折，「巖」字「兩口」寫成「三點」，「畏」字「田」部寫成「挑、撇」，「矯」字矢旁中央寫成「連續兩撇帶挑」，皆轉折合道。

墨跡本的點畫技法問題甚多，不只上述六項而已，而由此六項二十個例字看來，已可斷言墨跡本執筆者的點畫運筆能力似有不及，與其他三本相較，差距不小。

四、墨跡本草書的字形體勢問題

（一）字形上下連黏

前節就草書的點畫轉折，分成六項，比較墨跡本〈真草千字文〉與其他三種傳本之不同；本節延續上述圖文對照的方式，就草書的字形結構、體勢與行氣，亦分成六項，探討墨跡本的草法問題，或可測見智永書〈真草千字文〉的真實樣相。

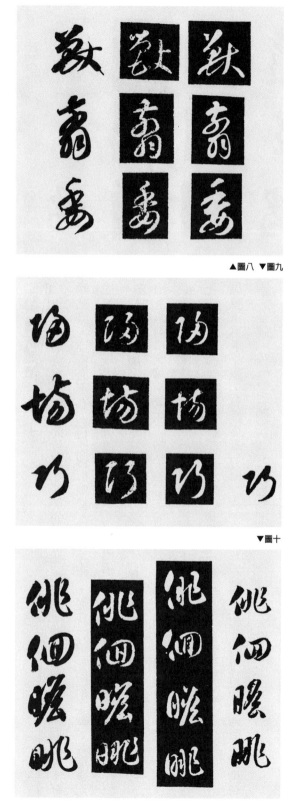

▲圖八 ▼圖九

▼圖十

書家作草，打量點畫分布的空間，掌握行筆轉折的揮運，把點畫書寫到適當的位置，以構成完美的字形；其空間的估測與運筆的掌握是極為重要的能力，此種能力的鍛鍊必須達到出手中鵠的地步，而且是出手自然。若空間長短寬窄的估測不準，運筆轉折的掌控能力不足，而形成習慣性的缺失，便不副書家稱號。

圖八「獸翯委」三字，左行墨跡本「獸」字左旁「田一口」三部分中央數筆，堆黏成一橫；「委」字上下兩部分也壓縮至不見「禾」部末兩筆的地步。墨跡本各字，毛筆在原處往復塗抹，以致字形上下連黏，點畫混淆不清，此一現象，帖中觸目可見，表示點畫分布的空間結構處理不當。

中行關中本與右行寶墨軒本各字，上下兩部分，空白空間估量正確，筆畫轉折環繞有預留足夠的位置，行筆清晰、筆筆到位，交叉接續交代清楚，毫無混黏現象，與墨跡本顯然有別。

（二）左旁偏短

字形結構的左右均衡，楷書甚為重要，草書亦然。前條字形上下連黏是整字上下部分的點畫黏疊，本條左旁偏短是左旁本身

的形態收縮，以致左右結構的字形左短右長，比例失當，遂使字形出現鬆緊失衡的現象。

圖九「歸場巧」三字，左行墨跡本各字，左旁長度均有不足，形態瑟縮不展，「巧」字工旁三筆有連黏現象，各字左半皆偏

短偏小，右半則嫌誇大，左右體勢不能均衡。墨跡本字形結構左短右長的現象甚為普遍，似成習慣。

左二行關中本、右二行寶墨軒本與右行蔣善進臨本各字，與墨跡本相較，左旁較長，左旁筆畫雖較右邊為

少，但體勢挺拔有勁，力量足以與之抗衡，尤其「巧」字工旁頭部昂揚，與墨跡本的瑟縮對看，真有能書與不能書之別。

（三）左低右高

字的形態為左右結構時，一般人寫字「左高右低」是正常的現象，書家作字更是如此，此為書寫動作「合力動勢」自然產生

的動勢平衡；若寫出「左低右高」的側斜體勢，與正常書寫習慣不符，字的體勢即無法平衡。楷書如此，草書亦不例外。

圖十「徘徊瞻眺」四字是〈千字文〉中連續的四個字，皆為左右結構，左行墨跡本各字左旁均偏低，高度不足，字勢由左下

向右上傾斜，「徊瞻」兩字的「回詹」兩部分偏高的情況尤甚。此一不良的書寫習慣，使墨跡本左低右高的傾斜體勢，成為不良

的標誌。

左二行關中本、右二行寶墨軒本與右行蔣善進臨本各字，與墨跡本相較，左旁較高，體勢左右平衡，字態平穩，與墨跡本有

顯著的差別。

（四）點畫異位

書家作字，下筆之前，對點畫分布之位置理應胸有成竹，心轉筆隨，允宜得心應手；惟若偶然運轉失慎，致使位置失準，一

畫失所，在所難免；但若再四誤失而成習性，豈能成就書家大名，而長居書林之中？草書名家尤不易與。

圖十一「坐聖廣曠」四字，左行墨跡本「坐聖」兩字上面三點的第二點與第一點相隔較遠，豎畫寫於第二點之左，一般草法

少有此例；「廣曠」兩字黃部草頭兩點，左點寫於左側長撇上，而非寫於橫畫上，與右側「點撇」一筆相距甚遠，缺少接續連貫

的筆勢，其筆順似以此點為第一筆，頗為怪異。如此個個癖習，何以能入書家名流？

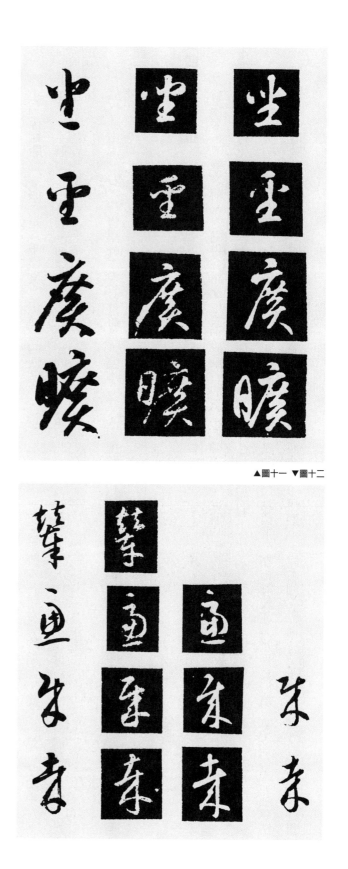

▲圖十一 ▼圖十二

中行關中本與右行寶墨軒本「坐聖」兩字，豎畫寫於第二點之右側，方與(草法合拍；「廣曠」兩字黃部草頭，一橫兩點，是為正宗草書筆順，點畫的分布沒有「走位」，書寫者自可入書家之林。

（五）字樣錯誤

草書運筆速度太快而誤寫錯字，名家難免，但常見之字或字的某些部分一再出現相同的錯誤，則非名家所當有。智永書寫〈眞草千字文〉八百本，浙東諸寺各施一本，不無存有以字為範的意圖，以之做為僧俗寫經習字的範本，若錯字頻繁，豈能無憾！

圖十二「輦慮賊哉」四字，左行墨跡本「輦」字車部末寫「兩橫」，車字無此草形；「慮」字虎頭少一「橫撇」，等於虎字無頭。「賊哉」兩字左下寫成「一撇」，右邊類似「木」字，與此同形的字計有「來歲譏璣」四字，皆為誤筆；帖中另有「成誠職城幾機」等六字左下寫成「轉折兩撇」，即合規範。

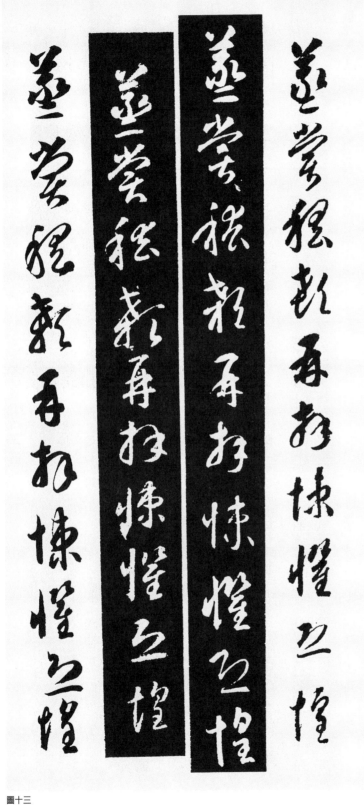

壹、智永名下〈真草千字文〉墨跡本的草法問題

左二行關中本、右二行寶墨軒本與右行蔣善進臨本各字，均正確無誤，「輦」字車部末筆「一橫」，「慮」字虎頭先寫「橫撇」，「賊哉」兩字左下寫成「轉折兩撇」，都是正格。

墨跡本〈真草千字文〉草書誤字不少，如「嘗」誤寫成「賞」、「簡」誤寫成「菅」、「趙超」兩字「走」旁誤寫成「矢」旁等，若是智永寫法如此不堪，還眞難以令人置信；因爲關中本、寶墨軒本與蔣善進臨本皆無此弊。

（六）字距行氣

〈真草千字文〉一行楷書、一行草書，每種字體「單行書寫」，書寫時對於字距的掌握、行氣的貫串，較易控制。然而墨跡本

的字形往往上大下小，字與字的間隔距離上鬆下擠，楷書如此，草書尤然。

圖十三「蒸嘗稽顙再拜悚懼恐惶」十字爲〈真草千字文〉中一整行，左二行爲墨跡本、左二行爲關中本、右二行爲寶墨軒本、右行爲蔣善進臨本，四本對照，可以明顯的看出墨跡本最後三字「懼恐惶」最爲擁擠；其他各本字距皆均勻有度。行氣方面，墨跡本揮運時，幾無中心線對齊的概念，即使有，手腕也不聽指揮，偏左偏右的現象十分顯著，尤其「悚懼恐惶」四字左右錯開，更爲突兀荒謬，似是率爾操觚的作品；其他各本則行氣一貫而下，沒有窒礙。

從行氣的順暢與逆滯看來，蔣善進臨本比較像智永的「自運本」，墨跡本反而像他人的「臨寫本」；墨跡本只顧單字、不顧行氣，甚至往往連連單字也顧不了，當然可以被推定是後人的「臨寫本」或「映寫本」。

五、結論——〈真草千字文〉墨跡本非智永親筆

從點畫轉折與字形體勢的書寫表現，對照墨跡本、關中本、寶墨軒本與蔣善進臨本，顯而易見的：墨跡本執筆者的書法造詣難謂精到，尤其草書的書寫能力實有未逮。做爲摹刻與臨寫的關中本、寶墨軒本與蔣善進臨本三種，在點畫或結構有共通處時，墨跡本竟不與之同類，豈能謂爲的當？書家個人草書寫法的點畫轉折、字形結構、行氣章法等這些實質的基因，不因真本、摹本或臨本的不同而有太大的差異。直截的申說：

「佐」字人旁兩筆，若智永其他的寫本也如墨跡本寫成「兩點」，則此寫本之摹本或臨本不可能寫成「撇、點」，表示其原本即寫成墨軒本刻成「撇、點」，表示其原本即寫成「撇、點」（圖三）。

「巧」字工旁三筆，若智永其他寫本也如墨跡本連黏成「一團」，則此寫本之摹本或臨本不可能寫成「分開的連續三筆」；關中本、寶墨軒本與蔣善進臨本寫成「分開的連續三筆」，表示其原本即寫成「分開的連續三筆」（圖九）。

「賊」字左下角轉折兩撇，若智永其他寫本也如墨跡本寫成錯誤的「一撇」，則此寫本之摹本或臨本不可能寫成「轉折兩撇」；關中本、寶墨軒本與蔣善進臨本寫成「轉折兩撇」，表示其原本即寫成「轉折兩撇」（圖十二）。

總之，從草書技法表現而言，墨跡本〈真草千字文〉的書法，下筆鋒勢外露，盛氣懾人，可以渡人迷津；然其結字與行氣卻疵病百出，不但不如刻拓的關中本與寶墨軒本之平實周至，竟也不如蔣善進臨本清勁無瑕，雖然蔣臨本有較濃的唐人風味，但其

書寫技法與關中本及寶墨軒本有符節相合之處，比墨跡本嚴謹合道，如謂墨跡本爲智永的眞跡或「直接」的摹本或臨本，書法的造詣理應不致如此不堪。

智永能書，自不待言，歷來論評雖有出入，但差別不大，如張懷瓘〈書斷‧中‧妙品〉論其書，頗有褒讚：

遠祖逸少，歷紀專精，攝齊升堂，眞草唯命。夷途良轡，大海安波；微尚有道之風，半得右軍之肉。兼能諸體，於草最優，氣調下於歐虞，精熟過於羊薄。

寶臮〈述書賦‧下〉評其書，略帶微辭：

智永智果，禪林筆精；天機淺而恐泥，志業高而克成。或拘凝重，蕭索家聲；或利凡通，周章擅名。猶能作緇門之領袖，爲當代之準繩。

蘇軾〈東坡題跋‧卷四‧書唐代六家書後〉轉見揄揚：

永禪師書，骨氣深穩，體兼眾妙，精能之至，反造疏淡，如觀陶彭澤詩，初若散緩不收，反覆不已，乃識其奇趣。

從〈眞草千字文〉墨跡本的草法問題看來，若此本爲智永眞跡，則「智永能書」這句話必須重新檢討，蘇軾讚揚智永的書法「骨氣深穩，體兼眾妙，精能之至，反造疏淡」的美言，即變成廢話；智永也不足做爲寶臮所謂的「猶能爲當代之準繩」；歷代關於智永書法的評論也應重新改寫。然而，這樣做是違反草書規準與歷來定論的，我們不認爲：墨跡本這麼多有問題的草書字是出於智永之手；所以，〈眞草千字文〉墨跡本不是智永的親筆，甚至非其眞跡的第一手摹手或臨本。

從面貌特徵、舉手投足、目光神色的風采綜合研判，執數紙眞照而比對假冒者，是本文立論的磐石，與羅振玉跋謂「執人之寫照而疑及眞面」的觀點正好相反，前述的草法分析即爲鐵證。而樋口銅牛反駁內藤湖南的東大寺獻物帳之說，言而有據；啓功

「看到」眞龍下室，只是他「心中」的眞龍，我們看到的仍然是「假龍」。至於魚住和晃企盼墨跡本〈眞草千字文〉是傳世唯一的智永眞跡，對之抱以無限的期待；是眞的要抱「無限期」的期待了。

【注釋】

1 角井博撰〈眞草千字文〉，載《中國法書導介‧二七‧眞草千字文》頁二一，東京二玄社，一九八八年。

2 《眞草千字文》墨跡本在江馬天江、谷鐵臣、小川為次郎之間的藏傳，見中田勇次郎撰〈智永之眞草千字文〉，載《中田勇次郎著作集》第三卷頁七一八，東京二玄社，一九八四年。

3 日下部鳴鶴、楊守敬、內藤湖南、羅振玉的函札或跋語，見《中國法書導介‧二七‧眞草千字文》，頁三七至三八。

4 臺靜農撰〈智永禪師的書學及其對於後世的影響〉，載《靜農論文集》頁一五五，臺北聯經出版事業公司，一九八九年。

5 羅振玉寓居日本京都大學（一九一一‧十一～一九一九‧四），見袁英光、劉寅生撰《王國維年譜長編》頁七五與頁一七六，天津人民美術出版社，一九九六年。

6 谷鐵臣撰〈無款一體千文跋〉，載《如意遺稿》詩文集之中。見《中田勇次郎著作集》第三卷，頁七一八。

7 樋口銅牛撰〈跋語旁椎‧二〉，《書苑》第二卷第一〇期頁八，東京西東書房，一九一三年。

8 同上註，頁九至十二。

9 董彦遠撰〈智永千字〉，載《廣川書跋》卷六，收錄於《津逮祕書》，《百部叢書集成‧二三》，臺北藝文印書館，一九六六年。

10 中田勇次郎撰〈眞草千字文〉，載《書道全集》第五卷頁一四八至一五〇，東京平凡社，一九七八年。並參見《中田勇次郎著作集》第三卷，頁九至十三。

11 臺靜農撰〈蔣善進眞草千字文殘卷跋〉，載《靜農論文集》，頁一七三至一七四。

12 啓功撰〈日本影印智永眞草千字文墨跡跋〉，載《啓功叢稿》頁三五〇至三五一，北京中華書局，一九八一年。並參見啓功撰《論書絕句》頁七四，香港商務印書館香港分館，一九八五年。

13 魚住和晃撰〈電腦抓住眞草千字文〉，《ＰＲ書畫船》（東京）第一期頁五〇至五三，一九九八年。

14 薛嗣昌跋記，見《關中本千字文》，載《書跡名品叢刊‧九九》頁四三至四五，東京二玄社，一九七五年。

15 本文所舉字例圖片來源：

《真草千字文》，《中國法書選‧二七》，東京二玄社，一九八八年。

《關中本千字文》，《中國法書選‧二八》，東京二玄社，一九八八年。

《寶墨軒千字文》，東京玉川堂，一九七九年。

《蔣善進臨真草千字文殘卷》，《敦煌書法叢刊》第十八卷頁四一九，東京二玄社，一九八三年。

—二〇〇一年四月，香港中文大學「中國碑帖與書法國際研討會」論文。

壹、智永名下《真草千字文》墨跡本的草法問題

智永名下〈楷書千字文〉墨跡本的書法特色

智永禪師俗姓王，名法極，是東晉王羲之的七世孫，浙江會稽人，生卒年不詳，大約生於南朝梁武帝初年，卒於隋煬帝初年，歷經梁、陳、隋三代，享年九十餘歲。

智永雖捨家修佛，但專意於書法的研練，相傳在所住的永欣寺閣樓上練字三十年，寫禿了五大簍筐的筆頭，寫了八百多本〈眞草千字文〉，浙東諸寺各施贈一本。智永書法的眞才實學流布開來，廣爲人知，登門求書的人絡繹不絕，門檻竟然被踏穿，於是以鐵皮包裹起來，稱爲「鐵門限」。

智永的書法成就，唐宋以來即有定評，例如：

唐張懷瓘《書斷・妙品中》：「永師遠祖逸少，歷紀專精，攝齊升堂，眞草唯命。夷途良轡，大海安波。微尚有道（張芝）之風，半得右軍之肉。兼能諸體，於草最優。氣調下於歐虞，精熟過於羊薄。」

宋蘇軾《東坡題跋・卷四・書唐代六家書後》：

永禪師書，骨氣深穩，體兼眾妙，精能之至，反造疏淡，如觀陶彭澤詩，初若散緩不收，反覆不已，乃識其奇趣。

南朝梁武帝命令殷鐵石從王羲之的書跡中，揚摹一千個不重複的字，再命令周興嗣編排成韻文，內容包括天文、史地、人事、耕織等，以作爲識字兼習字的範本；這就是今天我們看到的四字一句，共二百五十句的「天地玄黃」本〈千字文〉。智永所寫

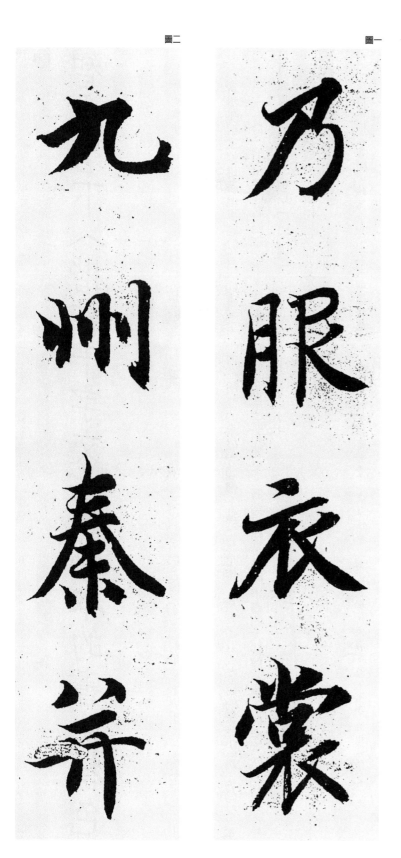

圖二　圖一

的〈眞草千字文〉就是這個內容，他的字骨氣深穩，精能圓潔，卻又散緩疏淡，奇趣特出。下面略述今傳本〈楷書千字文〉墨跡本的書法特色。

一、用筆與用墨

（一）尖鋒起筆、收筆：直接下筆書寫，不用藏鋒，不寫成藏頭縮尾狀，也不管方筆、圓筆，只是提按自在的書寫，呈現書人用筆的眞貌，書寫的本相表露無遺。如「乃服衣裳」是。

（二）點畫承接清晰、運筆路線明確：一點一畫的行筆連帶呼應，出現在畫「頭」點「尾」，筆鋒行走的路線一覽無遺，透露出明確的往復映帶的行筆訊息，沒有所謂「欲露還藏，欲往還留」的矯飾現象。如「九州秦并」是。

（三）杈枒盡出、不避散鋒：開又起筆、開又收筆，開又帶筆、開又接筆，不管筆毫的聚散，不刻意調整修飾，開又時仍繼續書寫，行筆自然，展現書人使筆運墨的妙詣和操控自如的自信。如「臣伏戎羌」是。

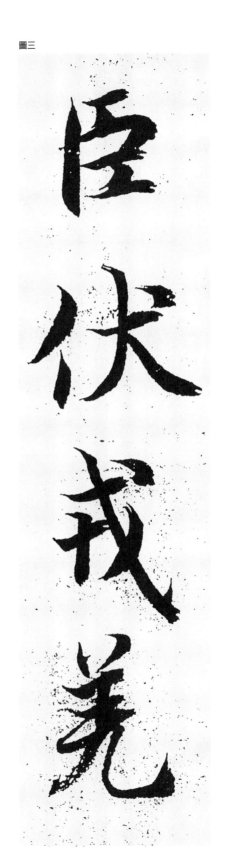

（四）筆畫出現飛白的現象：墨多筆溼、墨少筆乾，筆溼則點畫潤澤、筆乾則點畫飛白，任何書人作字都是如此，本帖尤其如此。

楷書有飛白的現象，能夠增加蒼勁的效果，智永不避乾墨、不避飛白，由溼到乾的自然運筆，正是書人的本色。如「都邑華夏」

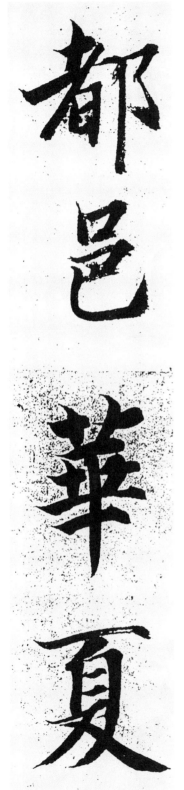

圖四

貳、智永名下〈楷書千字文〉墨跡本的書法特色

（五）用筆與運筆動感十足：書寫的氣勢連續不斷，生動活潑、生意盎然，書人執筆自在揮運的神態，充盈在字裏行間，使人產生錯覺，以為這件作品是楷書而帶有行書的筆意，其實這就是正常的楷書。如「知過必改」是。

華夏」是。

二、結字與行氣

圖五　圖六

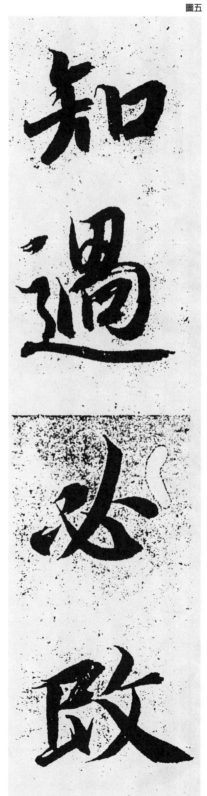

（一）字勢欹側而平衡：字的橫畫傾斜向上的角度甚大，而長橫畫左粗右細且俯勢的彎曲度亦大，兩種力量相互拉拒，達到平衡，因此能夠保持字的重心，致使字產生動感，雖然欹側而不傾倒。如「忠則盡命」是。

圖七

（二）具有合力動勢的結體現象：上下結構的合體字，上部偏左、下部偏右，不是上下對齊；左右結構的合體字，左部偏上、右部偏下，不是左右對齊。這種合力動勢的現象十分明顯，似欹反正的生動結體，使字活起來。如「景行維賢」是。

圖八

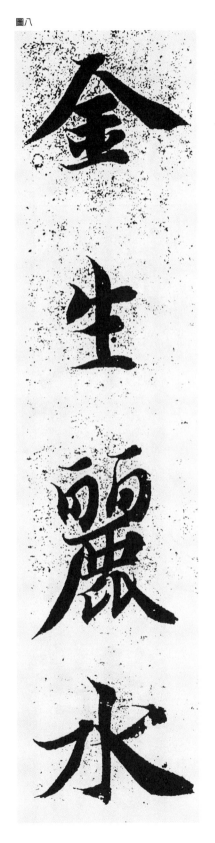

（三）特長特大與特短特小的字形：一行字中，點畫少則字小、點畫多則字大，字的自然形態如此，如「金生麗水」的「生」字特小特短、「麗」字特大特長；但是也有強調的時候，有些字隨點畫的聚欹而縮小壓短或放大拉長，如「生」字特緊特小，而「水」字特鬆特大。

貳、智永名下〈楷書千字文〉墨跡本的書法特色

（四）偏旁不避交疊：左右或上下偏旁的合體字，偏旁點畫互相閃避禮讓是正常的現象；而此帖偶有不避點畫交疊的情形，如「驪載振緈」的「載振」兩字左右兩偏旁互相觸疊，不禮不讓；如「策功茂實」的「茂實」兩字上下兩部分也相交相觸，不閃不避。

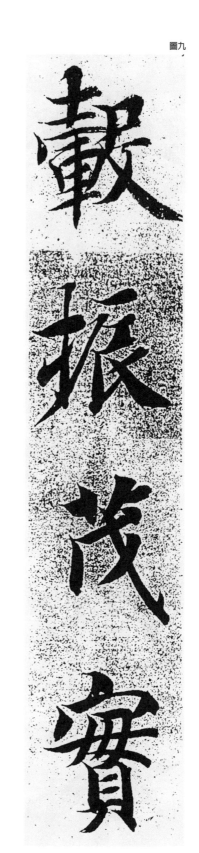

圖九

（五）每行字形由大而小：此帖每行十字，沒有界格，一行寫來往往上半行字形大、字距寬，下半行字形小、字距窄，如「洞庭曠遠」兩字在前行之末，字小；「曠遠」兩字在後一行之首，字大。前面的「都邑華夏」也是如此，「都邑」在前一行末，字形小、字距窄，「華夏」在後一行之首，字形大、字距寬。即使一行之中字形大小一致，字距也往往上半段較寬，下半段較窄。

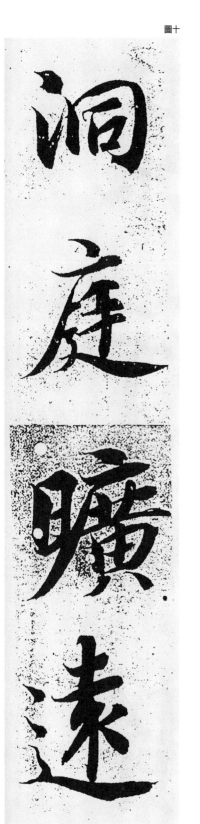

圖十

（六）筆墨溫潤、字形圓潔、氣息清和：此帖筆致秀美溫雅，朗潤有如仙露明珠；結體以向勢取勢，氣局雍容高貴，韻度翩翩，清華有如松風水月。雍容而清妍、峻整而溫潤、嫵媚而端雅。如「空谷傳聲」是。

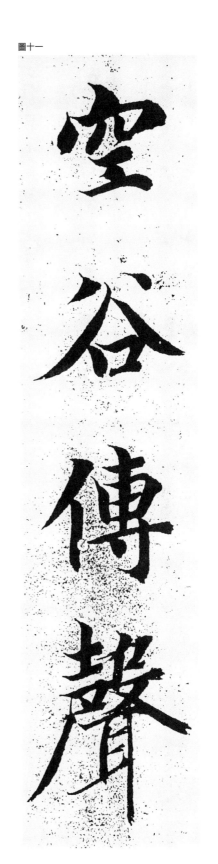

圖十一

三、技法與祕訣

智永生長在梁隋之間，大約活動於第六世紀中，今就當時及稍後的普通人所寫的佛教經典眞跡，略舉三種與〈楷書千字文〉墨跡本稍做比較，便可以了解寫字不是什麼困難的事情，書法家和一般人的寫字方法是相同的。體會了運筆和結字的技法，就解開了學習書法的祕訣。

1　〈楷書千字文〉・南朝陳・約公元五八○年左右。（圖十二）

2　〈賢愚經卷第二〉・西魏・約公元五五○年左右。（圖十三）

3　〈優婆塞經卷第十〉・隋仁壽四年（公元六○四年）。（圖十四）

4　〈妙法蓮華經卷第六〉・唐咸亨三年（公元六七二年）。（圖十五）

貳、智永名下〈楷書千字文〉墨跡本的書法特色

始制文字乃服衣裳推位

…翰龍師火帝鳥官人皇

圖十二

自相師而問之日本於

答日昔從恒河天神求

圖十三

時定果報二定四者時果

者時定果報不定二者報

圖十四

心流布此法廣令增益

訶薩頂而作是言我於

圖十五

在用筆用墨方面：四件作品尖鋒起收筆，直接下筆書寫的方法是相同的；點畫承接清晰，運筆路線明確，行筆往復映帶，書寫的氣勢連續不斷，動感十足等，也是相同的。其間提按的幅度、遲速的運使、連筆的多寡，自然表現出個人不同的運筆風格。

在結字與行氣方面：四件作品字的橫畫傾斜向右上的角度，只有第四件稍小，字勢皆在欹側中保持平衡；無論是上下結構的字或左右結構的字，都有似欹反正、合力動勢的現象，這樣的結字方式是相同的。尤其一行之中沒有界格，點畫少則字小，點畫多則字大，隨字的大小，左右鄰行的字並不對齊，也就是左右橫列的字並排時參差錯落，這種現象也是相同的。至於四件作品風貌不同，有謹飭與放曠的差異，只是個人風格的不同，書寫的本質是沒有分別的。

四、摹寫與真跡

智永所書《真草千字文》八百本，流傳至今，內容完整的只剩下宋代摹刻的《關中本千字文》（圖十六）與唐人摹寫的《墨跡本千字文》（圖十七）兩種。唐人摹寫的《墨跡本千字文》，相傳第八世紀初的盛唐時流傳到日本，為日本皇室收藏，在公元七五

八年的〈東大寺獻物帳〉記載
中，把它當做是王羲之作品的
搨摹本，其後流落民間，歷經
數次轉手遞藏，始被認定是智
永所書。

這本〈眞草千字文〉是不
是智永的親筆，歷來觀賞過此
帖的書法家，如日本日下部鳴
鶴在公元一八八一年一月致函
收藏者谷鐵臣，定爲「永師眞
跡」；楊守敬同年六月在東京
從谷氏借觀，跋尾定爲「李唐
舊笈」，即唐人的搨摹本；日
本內藤湖南在一九一二年十二
月跋尾，定爲「唐人搨摹並兼
臨寫」；羅振玉在一九二三年
三月跋尾，定爲「智永禪師眞
跡」；中國大陸啓功在一九八
五年三月出版的《論書絕句》
第三十六首中，定爲「永師眞
跡」，並指出內藤湖南「鉤摹
復兼臨寫」的說法爲遯辭，是

圖十七

圖十六

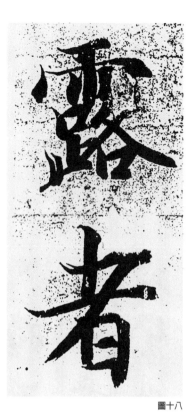

圖十八

模棱兩可之論。

現在從放大本看來，絕大部分的字，筆觸乾淨俐落，如非真跡也必定不是搨摹本，可以說：不是真跡就是臨寫本。然而許多字的筆「頭」畫「尾」，偶而出現行筆不順暢的地方，如「露」字左下「止」旁豎筆是兩筆寫成的，「者」字第一筆起筆開叉是兩次寫成的（圖十八）；許多字的承接筆畫，呼應的筆路不當，如「號」字與「歸」字末豎、「行」字第二橫、「我」字戈筆，起筆前的一段帶筆，與前面一筆的筆意不聯貫

（圖十九）；這些映帶的筆畫不免有刻意描摹的痕跡，帖中這種情形不少，如果是真跡或臨寫本，不應該有這種現象。內藤湖南說此帖是「搨摹兼臨寫」，是對的；啟功定為「永師真跡」，恐怕是觀其大略之後而下的斷語，不足為憑。

圖十九

五、放大與修復

隋唐書法名家傳世的楷書作品，大多是碑刻，墨跡極少，智永寫的八百本〈真草千字文〉，今天也只剩下這一件墨跡，因此非常值得取為學習的對象；況且此帖筆觸清晰，筆勢靈動，無論用筆、用墨，運筆、行筆，結字、行氣，都如觀賞智永現場書寫一

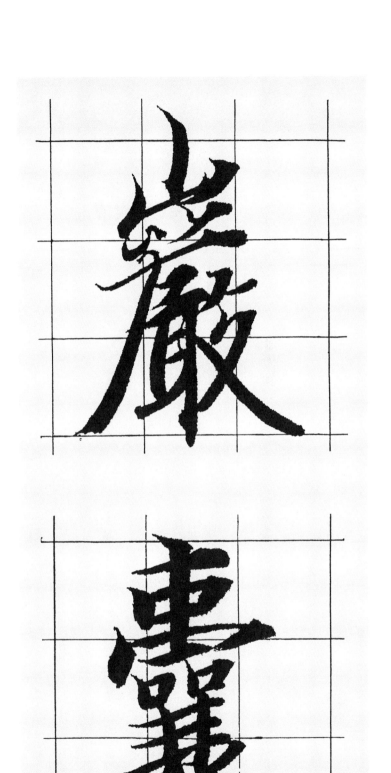

圖二十

般，一幕幕映入眼簾、融進腦海、印上心版。宋朝米元章說：「石刻不可學，但自書使人刻之，已非己書也。故必須眞跡觀之，

乃得趣。」黃庭堅更直接說出：「前輩書，初亦有鋒鍔，此不傳之妙也。」便是這層意義，前面所舉的四件作品，正是有鋒鍔

的。可是這本〈楷書千字文〉墨跡本，原作是中小字，不利現代人對看臨寫，放大爲大字之後，比較方便使用。

在塗黑抹白的修復過程中，只有點畫殘缺、行筆不順暢、筆意不聯貫的地方和體勢傾斜、行間左右偏側的字，才略微加以修

飾、移動、調整。至於杈枒、飛白、特粗特細的點畫，特大特小、特長特短的字形，大抵保持原貌，不加縮小放大或修飾調整，

例如智永原作沒有界格，修復放大本以「九宮格」爲界格，所以特大、特長的字就顯得伸頭伸腳，如「嚴」、「囊」兩字最爲「突

出」（圖二十）。讀者臨寫時，對杈枒、飛白的點畫，特大特小、特長特短的字形，可以自行斟酌調整，使之統一；如不調整，依

貳、智永名下〈楷書千字文〉墨跡本的書法特色

照原樣書寫，也是可以的。

——一九九七年九月，臺北蕙風堂公司，修復放大《陳·智永·楷書千字文》介言。

蔣善進〈臨真草千字文〉殘卷技法淺析

——以智永〈真草千字文〉墨跡本為對照——

一、蔣善進臨本簡介

唐太宗貞觀十五年（西元六四一年）七月，蔣善進臨寫了智永〈真草千字文〉一通，寫在素絹上，一行楷書、一行草書，每行十字，連標題楷草兩行總共兩百零二行，與智永所寫的格式完全一樣。蔣善進先寫完一千字的楷書之後，再在楷書的左行寫上草書，草書的字形比楷書稍大；臨寫完畢，在隔行題了一行楷字：「貞觀十五年七月臨出此本，蔣善進記。」（圖一）這卷千字文臨本，真草對照，格式與原件相似，頗便認字閱讀和學書臨習之用。

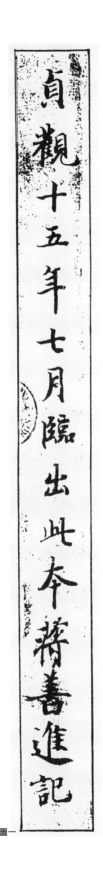

圖一

一百二十年後，唐肅宗上元二年（西元七六一年），這卷〈臨真草千字文〉，曾經為學習寫字的無名氏取為範本，並在上述一行題記的右側上方，寫了兩短行歪歪斜斜的小楷：「上元二年十二月十三日、上元二年十二月十五。」這位無名人士大約以這卷〈臨真草千字文〉為範帖學寫了不少遍。

再經過兩百年（西元九六○年）左右，約在五代、北宋之間，這卷〈臨真草千字文〉已經呈現斷殘的情況，末尾的三十四行

與題記一行，雜在四萬五千多卷的大批經卷文書之中，被人封藏在敦煌莫高窟千佛洞的洞窟之內。〈臨眞草千字文〉前面另一大

截一百六十八行（本文一百六十六行，標題楷草兩行，共一百六十八行）則不知所終。

光陰似箭，又過了一千年，到一九〇〇年五月，住在千佛洞的道士王圓籙清理第三八八窟的洞中積沙時，無意中

發現一間小石室，裡面就是這批四萬五千多卷的經卷文書。一九〇七年前後，英國考古學家斯坦因與法國考古學家伯希和，相繼

到千佛洞搜括這些文物，兩人分別取走大部分的經卷文書，殘存的部分後來歸藏於北京圖書館。這卷三十四行的蔣善進名下〈臨

眞草千字文〉殘卷，連同不少經卷文書，爲法國伯希和攜去，現在成爲巴黎國立圖書館的寶藏。

這卷〈臨眞草千字文〉殘卷，從成書至今，剛好經過一千三百六十年的歲月。

二、學書取法千字文

十多年來，學習「千字文」的書法愛好者，無不以智永〈眞草千字文〉爲取法的對象，不論學習楷書或草書，以墨跡本入門

者甚多，蔚成風潮。

筆者最近兩、三年之間，將智永名下〈眞草千字文〉墨跡本楷、草兩種分別加以放大修復，由蕙風堂印行，目的在便利初學

者臨習。個人在編修處理的過程中，了解不少關於書寫的要訣，深知佳書妙跡足以撼動人心、長悅人意而永爲楷模者，幾不可

見。時下有識之士，往往以智永墨跡本〈眞草千字文〉起筆細尖、楷書連筆映帶偏多，不免輕佻爲憾，又以關中本刻拓筆觸渾

淪，傷於板滯爲意，二者折衷爲難，有無可如何之歎；筆者以爲：〈眞草千字文〉的尖鋒入紙，也是六朝以來既有的筆法之一，

不宜輕率否定其存在。然而習書者既嫌其偏多，傷於軟緩，個人遂思以蔣善進〈臨眞草千字文〉殘卷爲中介，用徵其實，並爲參

稽，以補墨跡本與刻拓本兩者的不足。

智永書寫〈眞草千字文〉在西元五六〇年前後，蔣氏〈臨眞草千字文〉在西元六四一年，兩者相差七、八十年，一在陳隋之

際、一在初唐時期，時代相接，風習相沿；況且蔣氏是臨仿智永之書，筆調風貌懸隔不遠，勉強以時代書風想像分別之：智永或

有較多的南朝蕭散氣息，而蔣善進則趨近唐代峻整風規。

蔣臨殘卷只剩三十四行，楷草各一百七十字，實在不能分別取代其餘楷草各八百三十字的佚缺；但是由於楷草兩體總共仍存

三百四十字，尚可窺見原跡的近十分之二，用這些字的點畫與結構特徵為檢測的基因，能夠洞識墨跡本與關中本〈真草千字文〉的一般技法和特殊癖性，讓我們的「腦海」中映現出智永〈真草千字文〉的真面貌。因為「基因排列」的檢驗能夠測定傳承關係，人體也是如此，書法也是如此。

下面分別就楷書和草書兩部分，用「基因」檢驗的方式，將蔣善進〈臨真草千字文〉與智永名下墨跡本〈真草千字文〉試作比對，然後知蔣臨本所存智永典型，可補墨跡本的缺憾。

三、兩本千字文楷書的差異

蔣善進〈臨真草千字文〉的楷書，許多字的點畫形態、偏旁樣式、接筆位置、字形體勢等，比起智永〈真草千字文〉墨跡本要精到周延得多，此處將兩者差異較大的地方拈出，並附圖比較於後，以供讀者書寫的參考。

（一）點畫形態

「橫畫豎起、豎畫橫起」的書寫動作，是楷書運筆的金科玉律，特別是「長橫、長豎、長撇」的起筆處，重按起筆，線條粗厚，筆畫看起來比較沉穩、扎實、渾厚、道地。輕按的細尖起筆，看起來輕快，卻也容易導致飄滑無力。「銀燭煌」三字的「長撇」與「瑋」字右邊「兩豎」，圖二蔣臨本皆「豎畫橫起」重按，圖三墨跡本則「細起輕觸」，墨跡本的運筆輕滑現象，比比皆是。

楷書「右點」的筆勢屬於橫畫的「橫勢」系統，不是斜筆的「斜勢」，更非豎畫的「豎勢」；書寫時「往右按筆」，始為適當的角度方向，若「往右下」的方向則非。右點作「橫勢」書寫，接著寫下一筆時的連帶筆勢比較順

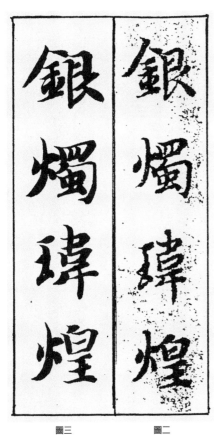

圖三　圖二

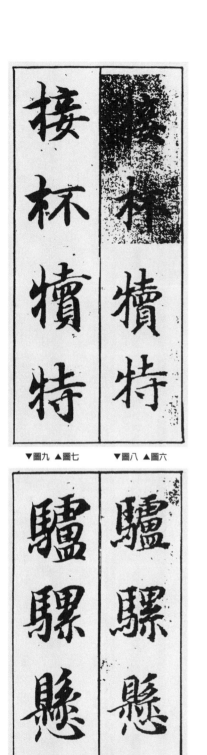

圖五　圖四

暢；若以「斜勢」書寫時則筆勢不順。「等誚謂語」四字的「右

點」，圖四蔣臨本多「往右下」以斜勢書寫，「言」部、「示」部或「散水旁」的第一筆「右點」方向不佳的情況，也是到處可見。

（二）偏旁樣式

漢字絕大多數是合體字，由兩個或兩個以上的部首偏旁結合而成，每個部首偏旁有固定的形態，只是隨著另一偏旁的組合而有長

扁高矮的不同而已，其固定的形態並不改變。如「提手旁」的橫畫較短、挑筆左半段伸長，「提牛旁」也是如此；「木旁」反

之，橫畫左半段伸長、撇筆較短，「禾旁」類此。「接杯犢特」四字的「手、木、牛」偏旁，圖六蔣臨本與傳統形態合拍，圖七

墨跡本則反常而不合道。

部首偏旁的書寫也有固定的樣式，增減點畫或改變點畫的樣式都有歷來的傳承，如「驢騾」兩字的「馬」部，圖八蔣臨本把

四點省略而快寫成「三點」是正常的；圖九墨跡本簡化而寫成「兩點」則不免率意而為，絕非常態。又如「懸斡」的「斡」字

「斗」部左上兩點，圖八蔣臨本照正常的樣式寫出；圖九墨跡本寫成「兩撇」，也非常態。至於墨跡本「布射遼丸」的「布」字上

▼圖九　▲圖七　　▼圖八　▲圖六

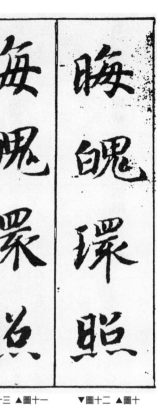

▼圖十三　▲圖十一　　▼圖十二　▲圖十

頂「撇橫交叉」寫成「又」形，則是等而下之；而所有「絞絲旁」下面三點皆以輕筆細畫帶過，有如蜻蜓點水，缺乏明確扎實的筆觸，則不必細述了。

(三) 接筆位置

楷書點畫組合成字，一點一畫的接合位置，其高低、離觸，構成書寫者個人的風格。前後兩筆之間的密接或分離，產生緊結或散緩的不同效果；兩筆之間接合位置的高低，也產生狹長或扁闊的不同空間。如「目目田四」等四方形的字或偏旁，左上角接筆位置豎在下、橫在上，其空間較大，圖十蔣臨本「晦魄環照」四字看來正是如此；若豎在左、橫在右，其空間較少，圖十一墨跡本的情形也正是如此。

至於因為不良的書寫習慣，使點畫之間接筆承帶發生「異位」，導致應分離的點畫卻碰觸連黏，若造詣較高、自我控制力較強的書寫者，大致較少出現這種狀況，如「叛並」兩字第二筆、「誚」字「肖」邊第三筆與「乎」字第三筆末端，圖十二蔣臨本皆遙接次一筆的首端，不碰觸下面的橫畫；圖十三墨跡本都與下橫連黏，筆勢方向不當，以致接筆位置不佳。墨跡本「骸垢想浴」的「浴」字「谷」邊左下撇，與散水旁末點上挑相接，也是未予趨避的不良書寫動作造成的。

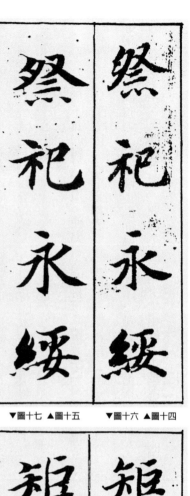

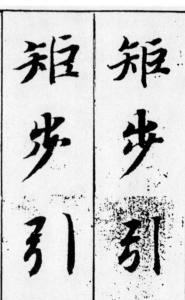

▼圖十七 ▲圖十五　▼圖十六 ▲圖十四

（四）字形體勢

楷書「長撇」的筆勢是屬於豎畫的「豎勢」，不是斜筆的「斜勢」，更不是橫畫的「橫勢」；書寫時「往下」行筆，纔是正確的方向角度，若「往左」行筆則非。特別是字有右捺與左撇相對應時，左撇尤其應「往下」行筆寫去，右捺則「往右」而行，兩筆夾角略呈「銳角」的角度，字的體勢始能穩定平衡。「祭祀」的「祭」字，圖十四蔣臨本合於正常，體勢挺拔有勁；圖十五墨跡本把兩筆寫成「鈍角」的角度，體勢渙散無力。

至若「祀」字、「永」字的體勢，圖十四蔣臨本的第一筆「右點」偏右下筆，字勢挺正有力；圖十五墨跡本則頭歪背駝，其關鍵在第一筆「右點」下筆的位置不當，只要偏右方起筆，無不允當。「一點成一字之規」，畫龍點睛的高妙就在這裡。

此外，字的體勢也會因為偏旁部首的長短、寬窄、高低等結構比例的失當，而產生鬆緊失衡的現象。一般人寫字時，字的體勢「左高右低」爲正常的現象，書法家寫字更是如此。「矩步引領」四字的「矩領」兩字，圖十六蔣臨本看起來平衡穩當，正有「左高右低」的趨勢；而圖十七墨跡本兩字則正好相反，「左低右高」，有如不勝酒力而步履蹣跚的醉漢。

（五）蔣臨本與兩本千字文的楷書比較

上述就點畫、偏旁、接筆與字形四方面，針對蔣善進〈臨眞草千字文〉與智永〈眞草千字文〉墨跡本的楷書差異加以比較，

圖二十　圖十九　圖十八

讀者讀後或將以爲兩件千字文完全不同。事實上，把蔣臨本與刻拓的關中本再加對照，蔣臨本的筆勢跟墨跡本比較接近，行氣章法則與關中本略同；墨跡本的字形態比其他兩本稍大些。

茲就蔣臨本殘卷一百七十個楷書字，從點畫形態與字形樣式兩項，再與關中本、墨跡本對勘，便知三者互有出入的字不少：

1 蔣臨本與關中本不同的地方，例如「旋璣」兩字的部首，圖十八關中本寫成「手玉」，圖十九蔣臨本與圖二十墨跡本都寫成「方王」；「環」字末筆，關中本寫成「右點」，蔣臨本與墨跡本都寫成「捺」。

2 蔣臨本與墨跡本不同的地方，例如「斡」字「斗」部兩點，圖二十墨跡本寫成「兩撇」，圖十八關中本與圖十九蔣臨本都寫成「兩點」；「照」字「召」邊右上角一筆，墨跡本寫成「長撇」，蔣臨本與關中本都寫成「短撇」。「步」字「少」底左點，圖十七墨跡本寫成「短撇」，圖十六蔣臨本與關中本都寫成「左點」；「領」字「頁」部上方兩筆，墨跡本把兩筆連寫成「橫撇」一筆，蔣臨本與關中本則分成「橫、撇」兩筆書寫。

3 蔣臨本與關中本、墨跡本兩者皆不同的地方，例如「朗」字「月」部長撇，圖十九蔣臨本寫成出鋒的「長撇」，圖十八關中本與圖二十墨跡本寫成駐筆回鋒的「垂露」。「矯手頓足」的「矯」字「喬」邊長捺，蔣臨本寫成「長右點」，關中本與墨跡本皆

寫成「長捺」；「束帶矜莊」的「莊」字「土」邊，蔣臨本在右側多寫了「一點」，關中本與墨跡本都無此點。

這三本「千字文」之間，彼此寫的楷書往往兩兩相同、兩兩不同。從點畫形態與字形樣式看，在一百七十個楷書字中，蔣臨本與關中本有將近三十個字不同，蔣臨本與墨跡本也有二十多字不同；而關中本與墨跡本的差異更高達近四十個字。如果按照這個比率推估，千字文楷書全文中，蔣臨本與關中本的不同將達一百五十字，蔣臨本與墨跡本的不同也將超過一百二十字，而關中本與墨跡本的不同則更高達一百八十字以上。這樣的情形，可以斷言三本真草千字文的底本彼此不相同，亦即智永寫了八百本千字文本本不一樣。；這是自然不過的事，因為人手「有機」動態的書寫，並非機器一個樣的印刷。

從楷書看，蔣善進臨本與墨跡本略微近似，與關中本距離稍遠；關中本與墨跡本差別更多。

四、兩本千字文草書的差異

前述蔣臨本與墨跡本在楷書方面的比較，以點畫、偏旁、接筆、字形四項為重點，本節草書方面的比較也採取類似的主軸，以點畫形態、轉折帶筆、接筆位置、字形體勢四個重點，再加上錯誤字樣、行氣章法兩項，舉例對照之。蔣善進〈臨真草千字文〉的草書，法度的嚴謹也勝過智永〈真草千字文〉墨跡本，以下分項敘述比較之：

（一）點畫形態

無論楷書或草書，「撇畫」的運筆由按而提，起重收輕，其形態由粗而細，這是自然的寫法，這樣的撇畫看來，自有輕快明利的跡象。如「浴笑任俯」四字，「浴笑」右上角「撇」與「任俯」左上角「撇」，皆以起重收輕、由粗而細來書寫為正常，圖廿一蔣臨本如此，圖廿二墨跡本恰恰相反，「浴笑」右上角「撇」由細而粗，「任俯」左上角「撇」則如「長左點」，運筆突兀，混濁不清，墨跡本這種情況處處可見。

楷書「右點」的筆勢屬於橫畫的「橫勢」，草書「右點」的筆勢當然也是橫畫的「橫勢」，書寫時「往右」方向按筆的情況完全相同，這是書寫動作自然的趨勢；若往「右下」方向按筆，其筆勢很難與下一筆「順當」的承接。如「康嫡涼亡」四字的第一筆「右點」（嫡字為右上角的點），圖廿三蔣臨本皆以帶「橫勢」來書寫；圖廿四墨跡本則以帶「豎勢」的斜筆來書寫，方向不

同，優劣立判。

(二) 轉折帶筆

就楷書的書寫而言，點畫本身是實筆，行筆的線條在紙上；承帶的線條是虛筆，空中行筆往來而已。草書的書寫本來也是如此，不過草書的書寫轉折承帶的連筆甚多，不只是點畫的實筆寫在紙上，承帶的虛筆線條也會寫在紙上。善書者寫草書時，實筆

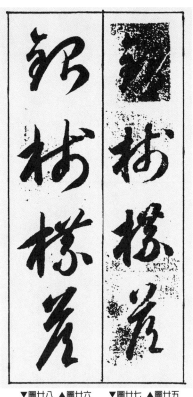

▼圖廿八　▲圖廿六　　▼圖廿七　▲圖廿五

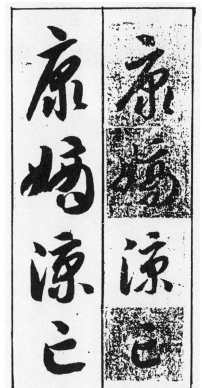

▼圖廿四　▲圖廿二　　▼圖廿三　▲圖廿一

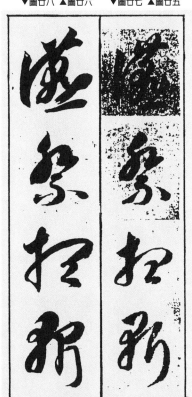

點畫寫在紙上必然較粗，承帶的虛筆線條寫在紙上必然較細，合理的書寫表現如此。「銀賤牒答」四字，各字左右或上下兩部分的承帶線條，圖廿五蔣臨本較細，圖廿六墨跡本較粗，帶筆時書寫技法水準的高低，分明可辨。

行草的書寫，流暢的行筆、優美的轉折是至要的。鉤盤迴旋，雖轉而不圓；紆餘跳盪，雖折而不方。務使轉折順當，行筆順暢，從容合道，始稱上選。「讌祭想斬」四字，「讌」字右下角、「祭」字右上角、「想」字右上角、「斬」字「斤」邊左上角等，圖廿七蔣臨本有順暢的轉折，圖廿八墨跡本則如大石當道、衝撞而上，想必書人行筆至此，筆勢轉換不及，顛躓拐步，造成「硬傷」。

前者是轉折行筆不順而產生「拗筆」的現象，另有一種是書寫者對偏旁部首的樣式，未確切的掌握，以致書寫時轉折失當，甚至出現「類似」誤寫的情形。「矯盜阮領」四字，圖廿九蔣臨本各字的

圖卅二　圖卅一　　　　圖三十　圖廿九

「矢皿阜令」草形均屬正常；圖三十墨跡本「矯」字「矢」旁中央一撇把筆一按如「長左點」，頭輕腳重，因而無法以折筆寫下一畫，只能提筆再按一次，又成「左點」，這樣的運筆方式寫不出「撇」味，難謂有當；「盜」字「皿」底第一筆橫畫末端未帶「撇」筆，亦屬不當；「領」字「令」旁第一筆寫成「長左點」，第二筆重新起筆，無此草法；至於寫「阮」成「沉」，是等而下之了。

（三）接筆位置

草書書寫時，行筆速度較快，點畫、偏旁的運筆精準度要求較高，行筆中若有懈怠現象，則運筆動作與心意無法配合，這時點畫與點畫之間的接筆，將有「連貫」上的「碰觸」情形。「笋筆審寡」四字，圖卅一蔣臨本因書寫得法，「笋筆」兩字的字頭未筆帶左接連下橫的起筆，「審寡」兩字的上點與下橫遠遠分開；圖卅二墨跡本「笋筆」的字頭末筆則插入下橫中央位置，

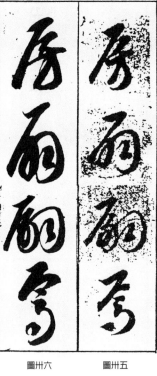

圖卅六　圖卅五

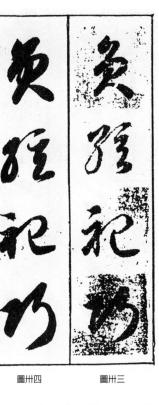

圖卅四　圖卅三

「審寡」上點與下橫碰觸，缺乏開朗的氛圍。

與上述的道理相類似，運筆動作追不上心意轉動的速度，卻揮毫硬寫，或者書寫者帶有不良的書寫習性，致使字的點畫與點畫相黏、部分與部分相疊，互相接連的部分發生不必要的黏疊，字態遂有瑟縮不展的現象。「員絃杞巧」四字，圖卅三蔣臨本

「員」字頭部與「絃杞巧」二字左旁頭部均高昂伸展，偏旁點畫沒

有寫出足夠的長度，墨跡本這種現象，帖中隨處可見。

拔；圖卅四墨跡本各字則頭黏肩疊，頸部委縮不見，頗爲挺

（四）字形體勢

點畫的俯仰向背，除了表現點畫之間彼此力量的平衡之外，進而影響字的體勢風貌。俯仰或向背形態相對的點畫，其行筆動線的曲直方向相反；反之，點畫向背相似，行筆動線曲直相同。兩類的運筆動作轉換不同，寫出來的前後兩筆，產生不同的支撐力量。「房扇嗣焉」四字第一筆連寫第二筆時，圖卅五蔣臨本第

一筆俯勢、第二筆仰勢，彼此力量平衡，而仰勢的第二筆帶向第三筆時，以順時針行走方向「順勢向上」帶到第三筆，動作流暢自然，字的上半部形成背勢狀態，挺起有力。圖卅六墨跡本第一筆俯勢、第二筆也是俯勢，力量牽動失衡，第二筆帶向第三筆時，不得不疊筆逆回的動作運筆，致使字的體勢出現圓形的向勢，渾肥而少輕捷矯健之態。

前面談筆畫曲直形成向背不同的體勢，此處則以偏旁的長短看出字形的穩與不穩，「悚懼恐惶」四字中的「悚懼惶」三字，圖卅七蔣臨本左偏右旁兩部分約略等長，字勢平衡；圖卅八墨跡本兩部分則左短右長，字勢不穩。

其次，偏旁的高低也會影響字態的平衡，「徘徊瞻眺」四字，圖卅九蔣臨本左偏右旁的高矮比例適度，字形穩安；圖四十墨跡本則左低右高，字勢傾斜，這種現象帖中屢見不鮮。

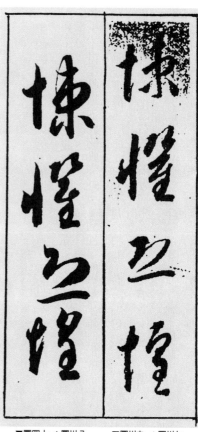

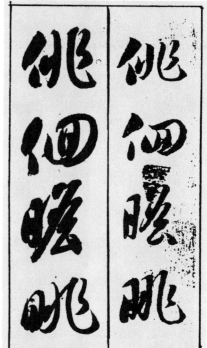

▼圖四十　▲圖卅八　　▼圖卅九　▲圖卅七

（五）字樣正誤

運筆速度太快而造成錯字，名家難免，但是明顯的書寫錯誤仍應盡力避免。智永書寫〈眞草千字文〉八百本，浙東諸寺各施一本，不無存有以字爲範的意圖，以做爲僧俗練字寫經的參考；書寫的「千字文」誤字太多，當然不堪取爲典範的。「後嘗簡脩」

圖四十二　　　圖四十一

49

四字，圖四十一蔣臨本的點畫、轉折、字樣均極正確；圖四十二墨跡本「後」字左偏旁「彳」豎」寫成「散水旁」，「嘗」字下邊

「旨」寫成草形「貝」，「簡」字下邊「間」寫成草形「官」，「脩」字上頭「人」形寫成「一」等等，均非正常的寫法。尤其「賊

機哉」三字左下部，圖四十一蔣臨本均寫成「轉折兩撇」；圖四十二墨跡本則寫成「長左點」一筆，少一次轉折，有如「木」字

左撇，這種錯誤狀況，「來歲」兩字草書也是如此，若謂智永寫法如此不堪，不能使人置信。

（六）字距行氣

〈眞草千字文〉一行楷書、一行草書，「單行」書寫，行氣的貫串甚易掌握。假設關中本〈眞草千字文〉爲智永眞跡原本的

刻拓，字與字之間的距離，在摹刻時沒有被刻意調整過，那麼就以圖四十三關中本爲檢覈的標準：圖四十四蔣臨本的字距均勻、

行的中心線的掌握尚屬準確。圖四十五墨跡本一行中上面五個字的字形偏大、字距過寬，下面五個字只好聚在一起、字距過窄；

且每個字並未完全依照中心線書寫，重心不穩，偏左偏右的現象十分明顯，每個字似乎像一顆球，可以原地旋轉，順時針行走

「轉個十度、八度」，如「療丸」兩字旋轉後將比較端正。

若審驗圖卅八墨跡本「悚懼恐惶」四字的書寫行氣，不待關中本做標準，即已見其東歪西斜的情況更爲突兀荒謬，若謂智永

寫法如此，也是難以使人置信。

墨跡本〈眞草千字文〉的字形比〈楷書千字文〉要大許多，每行書寫的字形往往上大下小，字與字的間隔距離上鬆下擠，與

蔣臨本或關中本的均勻度相比，似是未經精心計量而率爾操觚的作品。從行氣的順暢逆滯兩方面看來，倒是蔣臨本比較像智永

「自運」本，墨跡本反而比較像他人「臨寫」本。

（七）蔣臨本與兩本千字文的草書比較

上一段已就字距與行氣兩方面，將三本千字文做過對照，此處再就點畫形態與字形樣式兩項，把蔣臨本與關中本、墨跡本加

以比勘，將會發現三本之間草書比楷書的差異更大：

1 蔣臨本與關中本不同的地方，例如關中本的「房」字「方」底的上方多一點、「骸」字「月」旁多一個轉折、「特」字右

上角多補一點、「魄」字「白」旁上方多一橫等，而蔣臨本與墨跡本均無此情況。

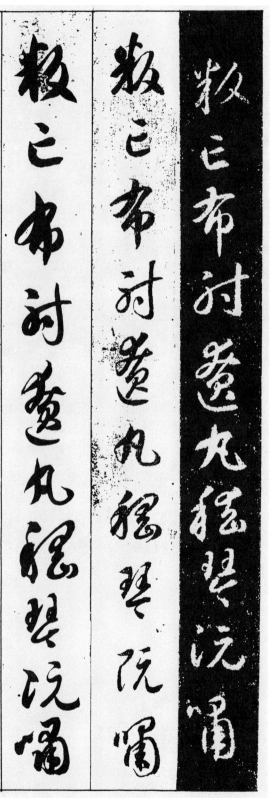

圖四十五　　圖四十四　　圖四十三

2 蔣臨本與墨跡本不同的地方，例如圖四十五墨跡本的「嘯」字「用」形中央寫兩橫，圖卅二墨跡本「筆」字左側多一短挑，又如「淑」字左右偏旁斷筆重新以橫畫起筆，「助」字寫成左「且」右「力」等；圖四十四蔣臨本與圖四十三關中本「嘯」字「用」形中央寫三橫，圖卅一蔣臨本「筆」字未寫左側的短挑而直接翻筆帶上，「淑」字左右兩偏旁連筆書寫，「助」字寫成左上「日」、右上「力」、下底「一」三部分等，皆不相同。

3 蔣臨本與關中本、墨跡本三者皆不同的地方，例如「嘗」字「旨」底，圖四十一蔣臨本寫成草形「旨」，關中本與圖四十二墨跡本皆寫成草形「貝」；「朗」字左上角，蔣臨本寫成數字「2」形，關中本與墨跡本皆寫成數字「3」形；「諧」字「月」底，蔣臨本寫成「日」形，關中本與墨跡本皆寫成「口」形。

這三本千字文之間，彼此寫的草書也往往兩兩相同、兩兩不同，從點畫形態與字形樣式看，在一百七十個草書字中，蔣臨本與關中本有二十餘個字不同，蔣臨本與墨跡本有四十餘個字不同，而關中本與墨跡本彼此的差異高達四十五字以上。按照這個比率推估，千字文草書全文中，蔣臨本與墨跡本的不同將有一百二十字左右，蔣臨本與墨跡本的不同將超過兩百字，而關中本與墨

跡本的不同則更高達兩百四十字以上，幾近全文的四分之一。這種情況，有如前述楷書比較的結果斷言：三本真草千字文的底本彼此不同。

從草書的點畫形態、轉折帶筆、接筆位置、字形體勢與行氣章法綜合觀察，蔣臨本比較接近關中本，與墨跡本有比較大的距離；這個結果，與對勘楷書的結果正好相反。

五、結論

以上從書寫技法與字形樣式，分別就楷書與草書分析比較蔣臨本與墨跡本的書寫表現，顯而易見的：墨跡本執筆者的書法造詣難稱精到，楷草（尤其草書）的書寫能力尚有未逮。智永為南朝書法名家，不少隋唐之際的書家或曾親炙受教，唐宋書人與論者推崇備至。既然如此，若墨跡本〈眞草千字文〉為其「親筆」書寫的，點畫運筆、轉折承帶、字形體勢、字樣行氣等，不應該出現這麼多的問題，而且竟然不如蔣善進的「臨寫」本。我們的看法是：墨跡本不是智永的「眞跡」，應屬後人的「臨寫本」，甚至是臨寫本的「搨臨本」。

因此，站在學習書法的範帖取法立場來看，蔣善進臨本修復放大的印行，以補智永名下墨跡本〈楷書千字文〉與〈草書千字文〉兩種修復放大本的不足，就成為當下要務。不過，墨跡本的筆力雄贍、氣派閎偉，也值得學習者的取法。讀者執蔣臨本而對照墨跡本臨習，必有相得益彰的效果。

簡捷的說：臨寫墨跡本〈楷書千字文〉或〈草書千字文〉，不能不參考蔣臨本，以改進許多技法上的缺失；而學習「楷書千字文」或「草書千字文」，只以蔣臨本為範帖是不足的，因為蔣臨本只有一百七十個字，字數太少，非以〈楷書千字文〉與〈草書千字文〉為主要的學習對象不可。至於關中本〈眞草千字文〉，是智永遺留作品的標本，可取為參照學習的證物。

文末，再補句蛇足的話：從圖一蔣善進臨本末行「記」的行款看來，「蔣善進」三個字似乎是在「記」字上方空白處「最後」補寫的。因為這三個字的點畫有此生硬、字形又嫌稍大、字距太窄，與全行行氣不諧。或有論者以為非同一人之筆，也非同一時間所書；蔣善進只是「記」這件〈眞草千字文〉的執筆人。然而除了字形大小不諧之外，即使是最後補寫的，細審此三字的筆觸及體勢，卻又與本文相符，並無扞格，不能劃然判為兩人手筆，將這件〈眞草千字文〉

臨本殘卷歸於蔣善進名下，在明確的否定證據出現之前，尚難謂爲不當。

——二〇〇一年五月，中華書道學會《中華書道》季刊第三十二期。

唐〈昭仁寺碑〉的書人問題

一、唐太宗詔建七寺碑

唐高祖李淵崛起太原，隋煬帝大業十三年（六一七）五月起兵；八月，斬隋將宋老生於山西霍邑（呂州）；十一月，攻拔京城長安，煬帝遊江都不還，立代王楊侑為天子，改元為義寧元年。次年三月，宇文化及弒煬帝於江都；五月，隋帝遜位，李淵即皇帝位，改元為唐武德元年。

武德元年（六一八）六月，薛舉寇涇州，太宗李世民（時為秦王）征之，敗績而返；八月，薛舉病歿，子仁杲繼立；十一月，世民破薛仁杲部將宗羅睺於淺水原（豳州長武縣）圍仁杲於折墌城（或名高墌城）而降之，世民拘仁杲至長安而斬之。

武德二年閏三月，劉武周侵并州（太原）；九月，武周部將宋金剛攻占晉州；十一月，宋再陷澮州，世民發兵破之。次年二月，世民追宋金剛至介州，再大破之；四月，又破之於呂州。劉武周聞金剛敗，棄并州走突厥；宋金剛亦敗走突厥，二人先後並為突厥所執殺。

武德三年七月，李世民率兵討王世充於洛陽；九月，破之於邙山。四年二月，世民又破之於北邙山；世充求救於竇建德；三月，竇建德來救，陳兵於汜水，與世民之軍相持於武牢；五月，世民擒建德於廣武陵山陰之河岸；世充見建德被擒，亦降於洛陽；七月，二人並解長安，建德棄市，世充免為庶人，後為舊屬所擊殺。

武德五年（六二二）正月，竇建德舊部劉黑闥據山東洺州；三月，李世民率兵與之戰於洺水，大破之；黑闥遁走突厥；六月，黑闥復寇山東；十二月，太子李建成破之於魏州，黑闥亡走。次年正月，劉為其所屬執之，建成斬之於洺州。

以上與本文有關之事跡，見載於《舊、新唐書》與《資治通鑑》此處先略敘及之。

武德九年（六二六）八月，高祖傳位於太宗；次年元月，改元為貞觀元年。貞觀三年閏十二月，詔建七寺，並立寺碑。

《舊唐書·本紀第二》太宗貞觀三年十二月條：「癸丑，詔建義以來交兵之處，為義士勇夫殞身戎陣者各立一寺，命虞世南、李伯藥、褚亮、顏師古、岑文本、許敬宗、朱子奢等為之碑銘，以紀功業。」

《新唐書·本紀第二》同條：「閏月癸丑，為死兵者立浮屠祠。」

《唐會要·卷四十八》唐興寺條：「貞觀三年十二月一日詔：有隋失道，九服沸騰。朕親總元戎，致茲明伐，誓牧登陑，變炎火於青蓮；清梵所聞，易苦海於甘露。所司宜量定處所，並立寺名，支配僧徒，及修院宇，具為事條以聞。乃命虞世南、李百藥、褚遂良、顏師古、岑文本、許敬宗、朱子奢等，為碑記、銘功業。破劉武周於汾州，立宏濟寺，宗正卿李百藥為碑銘；破宋老生於呂州，立普濟寺，著作郎許敬宗為碑銘；破宋金剛於晉州，立慈雲寺，起居郎褚遂良為碑銘；破王世充於邙山，立昭覺寺，著作郎虞世南為碑銘；破竇建德於氾水，立等慈寺，秘書監顏師古為碑銘；破劉黑闥於洺州，立昭福寺，中書侍郎岑文本為碑銘。以上並貞觀四年五月建造畢。」

依征戰先後為次，太宗詔立七寺七碑，其順序如下：

（一）呂州普濟寺碑，破宋老生處，著作郎許敬宗撰文。

（二）關州昭仁寺碑，破薛仁杲處，守諫議大夫朱子奢撰文。

（三）汾州宏濟寺碑，破劉武周處，宗正卿李百藥撰文。

（四）晉州慈雲寺碑，破宋金剛處，起居郎褚遂良撰文。

（五）氾水等慈寺碑，破竇建德處，秘書監顏師古撰文。

（六）邙山昭覺寺碑，破王世充處，著作郎虞世南撰文。

（七）洺州昭福寺碑，破劉黑闥處，中書侍郎岑文本撰文。

《唐會要》有七寺碑撰銘人之一朱子奢，而破薛仁杲於幽州長武縣之折墌城，立昭仁寺碑則失載。又《會要》記晉州慈雲寺碑為褚遂良撰銘，《舊唐書》則記為褚亮；以詳為實稽之，宜以褚遂良撰文為是。

又據《唐會要》所云，七寺建造並於貞觀四年五月完工，則距貞觀三年閏十二月之詔不過半年，畫圖擇址，鳩工庀材，架木

構屋，山節藻梲，可謂速矣。而寺碑之立，應在其後。

二、昭仁寺建寺立碑年月

貞觀年間所立七寺碑，以銘記太宗李世民征戰之功業，今日能見其全文者，惟顏師古撰文之〈汜水等慈寺碑〉與朱子奢撰文之〈豳州昭仁寺碑〉，餘皆佚不明，而今存兩碑碑文均未記立碑年月，七寺碑之立碑時間遂不能確指。以《唐會要》所載七寺碑撰文者所繫官銜，並《舊、新唐書》諸人行誼，與《資治通鑑》記事等衡之，諸碑所立時間約略如次：

（一）呂州普濟寺碑，著作郎許敬宗撰文，《舊唐書·列傳第三十二》記許敬宗：「貞觀八年，累除著作郎，兼修國史，遷中書舍人。十年，左授洪州都督府司馬。」以此知〈普濟寺碑〉碑文之撰，在貞觀八年（六三四）。又據寶蒙所注《述書賦·下》之記載，普濟寺之寺額爲殷令名手筆；殷氏在貞觀十一年書有〈裴鏡民碑〉，碑文爲李百藥所撰。

（二）豳州昭仁寺碑，《唐會要》失載，故未見撰文者朱子奢之官銜。然此碑今存，朱子奢之結銜爲「守諫議大夫·騎都尉」；《舊唐書·列傳第一三九》記朱子奢：「貞觀初，散官直國子學；轉諫議大夫，弘文館學士；遷國子司業，仍爲學士；十五年卒。」《舊唐書·列傳第三十》記褚遂良：「貞觀十五年，遷諫議大夫。」褚氏或即補朱子奢遷國子司業之缺。以此知〈昭仁寺碑〉碑文之撰，在貞觀四年至十五年之間。

（三）汾州宏濟寺碑，宗正卿李百藥撰文，《舊唐書·列傳第二十二》記李百藥：「貞觀十年，除宗正卿；十一年，進爵爲子；後數歲致仕。」以此知〈宏濟寺碑〉碑文之撰，在貞觀十年至十三、四年之間。李百藥撰〈裴鏡民碑〉在貞觀十一年十月，官爵爲「宗正卿·安平縣開國子」，正與史錄合。

（四）晉州慈雲寺碑，起居郎褚遂良撰文，《舊唐書·列傳第三十》記褚遂良：「貞觀十年，自秘書郎遷起居郎；十五年，遷諫議大夫，兼知起居事。」以此知〈慈雲寺碑〉碑文之撰，在貞觀十年至十五年之間。

（五）汜水等慈寺碑，祕書監顏師古撰文，《舊唐書·列傳第二十三》記顏師古：「貞觀十五年，遷祕書監，弘文館學士；十九年，從駕東巡，道病卒。」以此知〈等慈寺碑〉碑文之撰，在貞觀十五年至十九年間。然而，此碑現存，顏師古之結銜爲

「通議大夫・行秘書少監・輕車都尉・琅邪縣開國子」；《舊唐書》本傳記貞觀七年拜秘書少監，《資治通鑑》記其貞觀九年十一月已轉秘書監，故知〈等慈寺碑〉碑文之撰，宜在貞觀七年至九年之間。顏師古之任秘書少監，從《資治通鑑》與《舊唐書・列傳二十二》知：貞觀七年三月，祕書監魏徵爲侍中，秘書少監虞世南轉秘書監，通直郎顏師古拜秘書少監。至於顏師古之任秘書監，從《資治通鑑》記貞觀九年七月，秘書監虞世南有疏上進；貞觀九年十一月，祕書監顏師古上議：「寢廟在京師，漢世郡國立廟，非禮。」由此知顏師古任秘書少監，在貞觀七年三月至九年十一月之間，〈等慈寺碑〉碑文之撰，宜在此時。此處取「貞書少監」之官而說，「琅邪縣開國子」封爵似可不論。至於《書跡名品叢刊》中，杉村邦彥解說，定爲「貞觀十一年至十五年」，乃依《舊唐書》顏氏本傳：「十一年進爵爲子，十五年遷秘書監。」本文不從此說。

（六）邙山昭覺寺碑，著作郎虞世南撰文，《舊唐書・列傳二十二》記虞世南：「太宗即位，轉著作郎，兼弘文館學士；時世南年已衰老，抗表乞骸骨，詔不許；遷太子中舍人，固辭不拜；除秘書少監，上『聖德論』。」《唐會要・卷六十五》：「秘書少監，因隋舊制，武德七年省。貞觀四年十一月復置一員，以虞世南爲之。」又虞世南撰書之〈孔子廟堂碑〉，官銜爲「太子中舍人・行著作郎」，其轉任秘書少監既在貞觀四年十一月，以此知〈昭覺寺碑〉碑文之撰，應在貞觀四年中。

（七）洺州昭福寺碑，中書侍郎岑文本撰文，《舊唐書・列傳二十》記岑文本，「貞觀元年，除秘書郎；李靖薦之，擢中書舍人；其後中書侍郎顏師古以譴免職，以文本爲中書侍郎。」由《資治通鑑》記貞觀五年十月，顏師古猶以中書侍郎上議，則岑文本任中書侍郎當在其後，又貞觀十八年八月，以行中書侍郎岑文本爲中書令。由此知〈昭福寺碑〉碑文之撰，在貞觀五年至十八年之間。

今就前述立碑時間觀之，建寺工畢，碑版未必立即鑱立，尤以普濟寺碑、宏濟寺碑、慈雲寺碑、等慈寺碑爲然，此四碑均在貞觀七年以後始刻立；況半年建寺，未必竣工。諸寺立碑年月，以今日可見全文之〈昭仁寺碑〉與〈等慈寺碑〉，雖可讀出撰文者官銜，仍無法確指爲何時，遑論其餘各碑。

北宋歐陽脩《集古錄跋尾・卷五》記有〈普濟寺碑〉、〈昭仁寺碑〉與〈等慈寺碑〉，立碑時間皆繫於貞觀二年。不確。其餘四碑則未見載錄。

南宋趙明誠《金石錄・卷三》記以上三碑：「據唐史貞觀二年五月」，此或爲《唐會要》「貞觀四年五月建造」諸寺竣工記年之訛；同卷另有〈宏濟寺碑〉「貞觀十四年七月」諸字，不知趙氏何所據而云此？竟與前述宗正卿李百藥撰文時間相合。又《金石

錄・卷二三》有〈宏濟寺碑〉跋尾：「碑在今汾州，據《唐會要》，此碑李百樂撰。唐太宗初即位，下詔于建義以來交兵之處，為義士凶徒隕身戎陣者，各建寺剎；分命儒臣為銘，余所得者氾水等慈、呂州普濟、豳州昭仁與此碑凡四，而虞世南、褚遂良所建今皆亡矣。」趙明誠所見四碑，今日止存其二：〈昭仁寺碑〉、〈等慈寺碑〉。至於虞褚所撰碑均佚矣。

此外，南宋陳思《寶刻叢編》引《太平寰宇記》謂：「唐〈昭福寺碑〉在永平縣西南十里洺水南，貞觀四年立，岑文本詞。」稱〈昭福寺碑〉立於貞觀四年，不知是否據《唐會要》所載抑別有所本？

至於〈昭仁寺碑〉之立碑年月，既非貞觀四年五月，更非貞觀二年五月。顧炎武《金石文字記・卷二》繫於貞觀四年十一月，楊賓《大瓢偶筆》、武億《授堂金石跋》、陸增祥《八瓊室金石補正》、楊守敬《激素飛青閣平碑記》均與之同；畢沅《關中金石記》則繫於貞觀四年十月，洪頤煊《平津讀碑記》亦如是。兩說驗之朱子奢職官結銜皆可合，然均不見兩說所以如此繫年之緣由。王澍《虛舟題跋・卷六》謂：「唐〈昭仁寺碑〉不著年月，與〈等慈寺碑〉同；《金石文字記》載在貞觀四年十一月，誤也。」著實立碑年月似有不愜，仍以「在貞觀四年至十五年之間」為宜。

三、〈昭仁寺碑〉書人五說

貞觀年間所立七寺碑，有撰文者姓名，無書寫人姓名。〈昭仁寺碑〉碑文為「守諫議大夫・騎都尉・臣朱子奢奉敕撰」，碑文作者朱子奢，文獻見載，碑石見鑴，世無異論。而碑字書人並未刻於石上，書者為誰？自北宋至今千餘年，頗為論者所注目，其臆說大致有五種：

（一）虞世南

王昶《金石粹編・卷四十二》輯錄《豳州昭仁寺碑》碑文，其末附有宋人於碑陰題名，其中張重題記：「〈昭仁寺碑〉世以為虞世南書，校之〈廟堂記〉，淳淡相類，而骨格老成不逮也。豈世南少時所書乎？河南張重威甫題。紹聖元年（一〇九四）七月庚戌。」此言為虞書之說開其端。

南宋鄭樵《通志・金石略》直指〈昭仁寺碑〉為虞世南所書：明人都穆深信之，《金薤琳瑯・卷十三》謂：「《通志・金石略》

以爲虞永興書，永興書之傳世者有〈孔子廟堂碑〉，然與此不類，而『金石略』乃謂出於虞公，當必有所據。」趙崡《石墨鐫華・

卷二》更落實於虞世南書：「余觀其筆法大類〈廟堂〉，〈廟堂〉豐逸，此稍瘦勁，〈廟堂〉五代重勒，此伯施眞蹟也。」而虞與朱

同事，其爲虞書無疑。」

清初孫承澤《庚子銷夏記・卷六》已直接以「虞世南〈昭仁寺碑〉爲標題，將〈昭仁寺碑〉視爲虞書：「〈昭仁寺碑〉爲朱子

奢文，不著書者名，鄭樵《金石略》以爲虞世南，細閱之，筆致娟秀爾雅，非永興不能也。《舊唐書》載：貞觀三年詔建義以來

交兵處，爲隕身戎陣者各立一寺，令虞世南、朱子奢等爲之碑。此碑立於幽州，乃破薛舉處也，文既爲朱，則字爲虞，更足據

耳。」一派與趙崡相同語氣之措辭。林侗《來齋金石刻考略・卷下》亦是異口同聲：「字類〈廟堂碑〉，〈廟堂〉經五代翻刻，稍

覺豐逸，此更勁瘦，爲虞伯施眞蹟。」

民國以後，沈曾植贊成將〈昭仁寺碑〉歸爲虞書，《海日樓題跋・卷二》云：「〈昭仁寺碑〉，宋人謂之虞書，以爲與〈廟堂〉

碑〉似也。今人不肯仞作虞書，以爲〈廟堂碑〉不似也。宋人所見〈廟堂〉，與今人所見〈廟堂〉，固當不同。不似王彥超本，安知

不似唐石本也？吾不敢附會覃溪之說，寧從宋人。」歐陽輔《集古求眞・卷四》亦以爲虞書，〈昭仁寺碑〉條云：「鄭樵以爲虞

世南書，庶幾近是。虞既與朱同時被命，則朱文虞書，在理可信。此碑筆法瘦勁，與西〈廟堂〉方圓稍異，與東〈廟堂〉秀整相

同，即非虞筆，亦當世善學虞者。」

諸家將〈昭仁寺碑〉繫於虞世南名下，其理由大致有二：一爲〈昭仁寺碑〉書風與虞書〈孔子廟堂碑〉相類似，一爲虞世南

與朱子奢同是貞觀七寺碑之撰文者。然而，關於前者，王澍《虛舟題跋・卷六》以爲兩碑：「面目雖似，神骨則殊。〈昭仁寺碑〉

猶有六朝陋習，永興決不如此。」翁方綱則直接以爲非，其《蘇齋題跋・卷上》謂：「或以爲永興書，非也。」關於後者，梁章

鉅《退菴題跋・卷上》跋〈昭仁寺碑〉謂：「太宗詔命虞世南、李百藥、褚亮、顏師古、岑文本、許敬宗、朱子奢等爲之碑，孫

承澤僅以朱、虞二人對舉，遽定爲一撰一書，果足據乎？」李佐賢《石泉書屋金石題跋》亦謂：「虞朱兩人之外，尚有五人，安

見其確屬虞書乎？」〈昭仁寺碑〉與〈孔子廟堂碑〉書風是否類同？乃仁智之見，詳說於下章，此處不贅；至於虞朱同事，必是一

文一書，則又屬順水推舟、浮萍無根之言。

（二）歐陽通

《昭仁寺碑》爲歐陽通所書，此說爲曹明仲所標舉，典出趙崡《石墨鐫華・卷二》。趙氏且駁之：「通書〈道因〉諸碑，殊與

此不類。又通〈本傳〉少孤，母徐氏教以父書，儀鳳中始知名。貞觀三年至儀鳳元年（六七六），四十八年；〈道因碑〉書在龍朔

三年（六六三），去貞觀三年亦三十五年，則此非通書明甚。

清人王澍《虛舟題跋・卷六》亦謂：「曹明仲目此爲歐陽通書，直是亂道，不足與辯。」歐陽輔《集古求眞・卷四》所述與

趙崡略同：「歐陽通顯於武后時，貞觀初尚在幼稚，未必能書巨製。」

曹明仲以《昭仁寺碑》爲歐陽通所書，時代已不能合，不必再論及書風。

（三）王知敬

王知敬書《昭仁寺碑》之說，畢沅《關中金石記・卷二》首標其事：「此碑不載書人，宋張重字威甫謂是虞世南書。今按筆

蹟，與《李衛公神道》同，疑是王知敬書。」崇恩以爲間架結構兩碑相近，其《香南精舍金石契》謂：「審諦筆意，有〈廟堂〉

之三四，蓋遒緊有餘，而宏肆不足；結法轉與王知敬《李衛公碑》相近處爲多。」至於李佐賢《石泉書屋金石題跋》則落實爲王

知敬所書，其言云：「畢秋帆《關中金石記》謂筆蹟與《李衛公神道碑》同，疑王知敬書。今取兩碑對勘，筆法實出一手，不得

謂其臆說與無據而忽之也。」

王知敬書碑之說，梁章鉅《退菴題跋・卷上》則以爲概說而已：「畢秋帆云，今驗筆蹟，與〈李衛公神道碑〉同，疑王知敬

書。則亦約略之詞。」歐陽輔《集古求眞・卷四》亦以「王知敬貞觀初尚幼稚，未必能書巨製。」

王知敬於貞觀十三年，與褚遂良同校王羲之書跡，唐張懷瓘「二王等書錄」記有此事：「貞觀十三年，敕購求右軍書，並貴

價酬之，四方妙跡，靡不畢至。敕起居郎褚遂良、校書郎王知敬等，於玄武門西、長波門外，科簡內出右軍書，相共參校。」褚

遂良既能撰《晉州慈雲寺碑》，王知敬當可書〈豳州昭仁寺碑〉，無關王之年紀老少。然而，《昭仁寺碑》並非與〈李靖碑〉書風

相同，詳說見下章。

（四）朱子奢

〈昭仁寺〉碑文既爲朱子奢所撰，碑字當其自書，趙紹祖《古墨齋金石跋・卷三》即如此推測：「碑無書者姓名，《金石

略》以爲伯施書，都元敬、趙子函信之。然唐人能書者衆，意此爲撰者自書，故不復著。如顏師古〈等慈寺碑〉又一種行筆法，而亦無書者姓名也。太宗詔爲死兵者立浮屠，而奉詔撰文伯施爲首，定當自書其碑，恨今不見耳。」崇恩《香南精舍金石契》亦持此說：「唐賢固多善書，伯施既未署銜名，即子奢並書，亦未可知。古人已往，誰起九原而問之。

碑誌鑱立，撰文並書，所在多有，〈孔子廟堂碑〉即虞世南自撰自書，〈李思訓碑〉與〈麓山寺碑〉爲李邕自撰自書，〈郭家廟碑〉與〈顏家廟碑〉皆顏眞卿自撰自書，惟凡自撰自書諸碑，碑文無不載「撰並書」數字以明之，絕無僅作「撰」字而有「書」之實者，故謂〈昭仁寺碑〉爲朱子奢撰文並書，〈等慈寺碑〉爲顏師古撰文並書，率皆臆測之辭，無確證。

（五）歐陽詢

歷代論書人物或典籍，未嘗有歐陽詢書〈昭仁寺碑〉之說，惟一九八二年九月北京文物出版社印行之《書法叢刊・第四輯》，有〈昭仁寺碑〉簡介短文，文末云：「書者未具名，世傳爲虞世南或歐陽詢，迄無定論。」

歐陽詢於貞觀年間所書〈皇甫誕碑〉、〈化度寺碑〉、〈九成宮醴泉銘〉、〈溫彥博碑〉諸碑，皆有其名款；〈昭仁寺碑〉若出於歐陽詢之手，碑上不能無一語道及；況其書風又兩不相類。論者疑爲詢書，乃想像而已。

〈昭仁寺碑〉既無書人姓名，則不必求實其姓名，王澍《虛舟題跋・卷六》即持此議：「吾輩論書，但當以書爲主，書不工，雖名何用？苟工矣，又何必強爲主名乎？如此碑，正使永興執筆，亦未必有過，固不待主名永興，始爲可貴也。」梁章鉅《退菴題跋・卷上》亦謂：「嘉慶庚辰（二十五年，一八二○）秋初，吳荷屋觀察從秦中寄此，拓手甚精，得未曾有，方欣賞之不給，又何暇必求其人以實之也。」崇恩《香南精舍金石契》亦以爲人往跡留，任之自然：「古人已往，誰起九原而問之，存疑可也。」

四、〈昭仁寺碑〉與諸家書法之比較

無確切資料記載，文獻不足徵，則不妄斷；王、梁、崇諸人所論爲是：〈昭仁寺碑〉不知書。

〈昭仁寺碑〉書法（圖一），用筆方勁平順，點畫細勁平直，結字端嚴平正，氣局沈靜平齊。宋人歐陽脩以「字畫甚工」稱

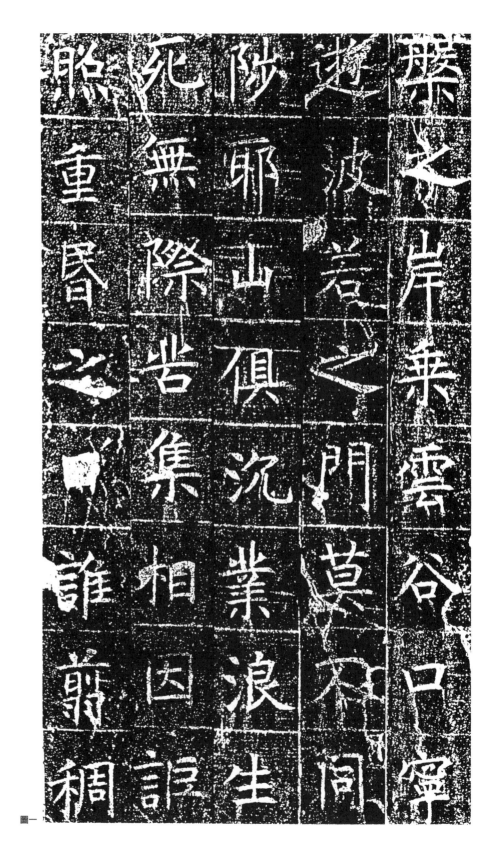

圖一

之、張重謂之「淳淡」，明人趙崡以爲「瘦勁」，清人孫承澤則以「筆致娟秀爾雅」目之、沈曾植謂之「沉實」；至於崇恩褒貶兩

有：「遒緊有餘，宏肆不足。」楊守敬見解更加獨到：「猶沿隋人方板舊習」。而《書法叢刊・第四輯》簡介則泛指：「此碑書法

勁秀俊逸，筆跡端莊，結體嚴密，刻工精美傳神，既有初唐書法崇尚瘦勁之時代風貌，又有瀟灑俊逸之個性特點。」以此語稱虞

世南、歐陽詢或王知敬等諸家書法，皆能通用，故余以爲非眞賞之言。

肆、〈昭仁寺碑〉的書人問題

圖二

（一）與虞世南《孔子廟堂碑》之比較

虞書《廟堂碑》（圖二），用筆圓勁含蓄、柔中寓剛，運筆婉轉流暢、瀟灑自然，點畫清潤圓和，體勢修長疏放，氣局高華雅致，風神蕭散，韻致超絕。唐人張懷瓘《書斷·中》謂虞世南書法：「內含剛柔，君子藏器。」移論此碑正合。孫承澤以「筆致娟秀爾雅」稱《昭仁寺碑》，反不如移讚《廟堂碑》為是。兩碑相較，用筆一方一圓，運筆一折一轉，點畫一直一曲，結字一方整一秀長，氣局一沉實一潤暢。兩碑兩書風，張重即謂之「淳淡相類而骨格老成不逮也」，都穆則以兩碑不類，趙崡亦謂「《廟堂》豐逸，此碑瘦勁」。

清人王澍《虛舟題跋·卷六·昭仁寺碑》言之最確：「按此書雖似永興，然《廟堂》豐逸，此則瘦勁；面目雖似，神骨則殊。又書法自入唐來，六朝纖怪氣習破除淨盡；今觀永興《廟堂碑》，無一字落六朝陋習者；此碑如『苦』之為『苦』、『号』之為『号』等字，猶有六朝陋習。永興書規行矩步，決不如此。」表列十四字（圖三），即選自《書跡名品叢刊·昭仁寺碑》中，字

異體字例

| | 世 | 瘞 | 禍 | 兇 | 寶 | 苗 | 鼓 |
| | 寇 | 置 | 蝸 | 号 | 昔 | 鳶 | 剿 |

圖三

野雪村解說之附表，加以增刪而按碑文出現先後爲序，其中「世、瘞、寶、苗、昔、剿」六字爲篆形楷化字，「兇、蝸、鳶」三字爲同通字，「禍、鼓、寇、置、号」五字並爲異體字，虛舟所謂六朝陋習，此足以當之；此類字樣，〈昭仁寺碑〉中甚多，不待盡舉；而〈孔子廟堂碑〉絕少。

(二) 與歐陽通 〈道因法師碑〉 之比較

小歐所書〈道因碑〉（圖四），用筆方銳，筆壓強弱差別甚大，起筆處尖出，起收筆與轉折處皆重按，筆壓甚強；點畫粗細變化突起，運筆連續性強，立體感與流動感均佳，長橫末端偶而向上拔起，猶存隸法；自字態觀之，長橫左右伸長，豎畫上段伸高，是以上部高聳、下部盤屈，頭高足短，重心偏低，安若磐石，穩若泰山；而連續性強、流動感佳，故氣局通暢，流而不滑、定而不板。

清人王澍《竹雲題跋‧卷三》跋〈道因碑〉謂：「歐褚兩家書多自隸出，而率更得之尤多，故風骨遒勁如孤峰峭壁有不可犯之色。蘭臺一稟家學，作書多用此法，但時出鋒稜，每以峭快斬截爲工，則不免筋骨太露，乏和明渾勁之度耳。」何紹基《東洲草堂金石跋》謂此碑：「逼眞家法，握拳透掌，模之有稜，其險勁橫軼處往往突過乃翁。」以此知〈道因碑〉之險峭與斬斫特徵。

〈昭仁寺碑〉與〈道因法師碑〉相較，用筆有方勁與方銳之分，運筆轉折處有平按與重按之別，點畫有平直與立體之判，結字有平正與聳頭欹足之異，氣局有一靜一動之差，兩碑書風之不相合，判然分明。

圖四

夫武乾元攝物垂象壁有
書契文籍生焉雖十翼精
微陰陽之化不測九流沉
與仁義之塗斯闡而勞生

圖五

詔贈司徒使持節都督
并涼箕嵐四州諸軍事
晉州刺史繪東園祕器
班劍……人羽葆鼓吹

圖六

弘義明公某君諱誕
字玄寇安定朝那人
也昔立勁長丘樹績
東郡太尉裂壞丘隴

（三）與王知敬〈李靖碑〉之比較

王知敬書〈李靖碑〉（圖五），用筆清勁爽利、方圓並施，運筆輕巧靈便、使轉自如，轉折輕提重按、清脆有聲，點畫橫細豎粗、立面深淺突顯，結字上偏左、下偏右，體態敬側有姿、傾而不倒，氣局清潤秀雅、爽脆可人。唐人張懷瓘《書斷・下》謂王知敬書法：「膚骨兼有，戈戟足以自衛，毛翮足以飛翔。」竇臮《述書賦・下》則以「騏驎將騰，鸞鳳欲翥」稱之，竇蒙另有注語：「峻利豐秀」；清人郭尚先謂此碑「容夷婉暢」，康有為稱之「清朗爽勁」。觀之〈李靖碑〉書法，後三語之論評，頗能中的。

〈昭仁〉與〈李靖〉兩碑相較，用筆前者方勁一法、後者方圓並用，運筆前者提按平順、後者輕重間出，點畫前者平直不變、後者粗細交融，結字前者平正端莊、後者以欹為正，氣局前者平靜沉實、後者清雅秀潤。若從「吾道一以貫之」參詳之，〈昭仁寺碑〉平實沉厚之氣勢，猶勝於〈李靖碑〉清勁絕倫之韻致，大有武夫與秀士之異，兩碑書風自是不同。

（四）與歐陽詢〈皇甫誕碑〉之比較

歐陽詢楷書名碑有四，昔人論其不同，概括為〈化度寺碑〉遒逸、〈九成宮醴泉銘〉朗暢、〈溫彥博碑〉峻

潔、〈皇甫誕碑〉森秀。〈皇甫誕碑〉之嚴勁峭秀，較近於〈昭仁寺碑〉之端勁俊整，因取以爲例。

〈皇甫誕碑〉書法（圖六），用筆方銳，起收筆勁利，筆路清晰，動感十足，點畫粗細變化強烈；觀其體態，橫筆斜上、俯仰

有節，豎畫高伸、多呈背勢，字形瘦長，字心緊密凝聚，字外伸手展足，頭高足長，頗具挺拔之勢；至其志氣激昂奮發，則現於

字表。唐人張懷瓘《書斷‧中》稱歐陽詢書法：「筆力勁險，峻於古人，森森焉若武庫矛戟。」又謂之「猛銳長驅」，移之以論

〈皇甫誕碑〉正合。明人楊士奇《東里文集》有「骨氣勁峭，法度嚴整，振發動盪」之評；清人翁方綱《復初齋文集‧卷二十二》

亦謂此碑：「初由隸體成楷，因險勁而恰得方正，乃率更行筆最見神彩，未遽藏鋒者。」諸人所論，可見〈皇甫誕碑〉風神峻峭

之一斑。

五、〈昭仁寺碑〉書人爲誰？

〈昭仁寺碑〉與〈皇甫誕碑〉相較，用筆前者方勁、後者銳利，運筆前者直來直往、後者曲中帶弧，轉折處前者平順、後者

突起重按，點畫則有平直與俯仰曲背之異，結構前者直勢中帶有向勢、後者直勢中明顯背勢，有寬整與緊結之分；字形前者近於

方正、後者較爲豎長；氣局前者沉靜、後者流動，有沉實與強勁之別。兩碑書風全然不同。

吾人就〈昭仁寺碑〉與〈孔子廟堂碑〉、〈道因法師碑〉、〈李靖碑〉、〈皇甫誕碑〉等四碑對看，書風不但不同，且連類似亦

談不上，即使「疑指」虞世南、歐陽通、王知敬或歐陽詢爲〈昭仁寺碑〉之書人，已難謂合理；若欲「實指」其中任何一人操觚

書丹，更非明鑒。至於朱子奢所書一說，今無其他朱氏書跡見傳可資對照，故存而不論。

唐太宗詔建七寺碑，時在貞觀三年閏十二月一日；七寺建造完竣，時在貞觀四年五月；七寺碑之刻立宜在其後，據諸史書所

載撰文諸人官銜，可以推定：（一）普濟寺碑約在貞觀八年，（二）昭仁寺碑約在貞觀四年五月，（三）宏濟寺碑約在

貞觀十年至十四年之間，（四）慈雲寺碑約在貞觀十年至十五年之間，（五）等慈寺碑約在貞觀七年至九年之間，（六）昭覺寺

碑約在貞觀四年，（七）昭福寺碑約在貞觀五年至十八年之間。其中〈昭仁寺碑〉與〈等慈寺碑〉存有碑文，可以確知撰文者之

官銜，餘爲史書載記，訛誤難免；如惟一可資對勘之〈等慈寺碑〉，史書記撰文者顏師古官「秘書監」，碑文則爲「通議大夫‧行

秘書少監」；此雖僅窺一斑，實難見全豹。上述各碑，依史書所載官銜，而推定立碑時間，不能必是。故〈昭仁寺碑〉之立碑，顧

炎武、楊賓、武億、陸增祥、楊守敬諸人皆記爲貞觀四年十一月，畢沅、洪頤煊則記爲貞觀四年十月，因無確證，難信其實。

至於《昭仁寺碑》之書人，論者有五說，並舉各家書碑風格類同以爲憑據。（一）張重、趙嶼、歐陽輔謂此碑與虞世南《孔子廟堂碑》「淳淡相類、筆法大類、秀整相同」；另有論者則持異議，如王澍以爲兩碑「面目雖似，神骨則殊」。驗之兩碑書風，沉實與婉暢不同。（二）曹明仲以此碑爲歐陽通所書：趙嶼以爲此碑與通書《道因法師碑》不類。驗之兩碑書法，沉靜與飛動不同。（三）畢沅、崇恩、李佐賢謂此碑與王如敬《李靖碑》「筆跡相同、結法相近、筆法實出一手」；梁章鉅則以爲此說乃「約略之詞」。驗之兩碑書風，精實與爽秀不同。（四）八十年代有論者以「此碑書法勁秀俊逸，筆跡端莊，結體嚴密，世傳爲歐陽詢所書。」因以此碑與歐書《皇甫誕碑》相較，沉穩與險峭不同。（五）趙紹祖、崇恩稱此碑或爲「撰者自書、子奢並書」，朱子奢書跡不傳，勘驗無方，存而不論。

宋明以來論者，不論主張《昭仁寺碑》之書人爲誰，皆無確證；檢對書跡，亦不能愜；泛說浮華，徒增紛擾。清人王澍《虛舟題跋・卷六》跋《昭仁寺碑》謂：「吾輩論書，但當以書爲主。書不工，雖名何用？苟工矣，又何必強爲主名乎？」文末，迻錄清人長武縣令沈錫榮《題昭仁寺碑文》七律一首作結（見《長武縣志・卷十二》）：

貞觀當年舊有碑，書人不著果爲誰？擬云知敬原無據，信作永興或尚疑。

妙筆鴻文奇共賞，韜光匿采意難窺；名流多少空懸揣，究竟疇能定品題？

——一九九七年四月，香港中文大學「中國書法國際學術研討會」論文。

（伍）懷素〈自敘帖〉草書「基因」的比勘

一九九五年八月底，臺北蕙風堂主人攜來一冊「綠天庵刻本」懷素〈自敘帖〉（註1），帖中大多數草書的書寫技法，尤其點畫轉折之間承帶線條的粗細變化，比臺北故宮博物院所藏〈自敘帖〉墨跡本的書寫表現要精彩許多。筆者一見傾心，立即從書寫技法「基因比對」的角度撰寫一文：〈懷素《自敘帖》墨跡本的書法〉（註2），就章法與字形、運筆與點畫等兩大層面，分別提出九個疑點，探討故宮本〈自敘帖〉的書寫問題，在當年十一月的「一九九五年書法學術研討會」中發表。

一、

二十多年前，筆者當碩士研究生時，在故宮副院長李霖燦先生的綠雪齋中，聆聽李先生講授中國書畫史的課，講到「故宮本」懷素〈自敘帖〉時，讚揚這是一件書法史上獨一無二的狂草作品。他對帖中大「戴」字傾斜而使右上角留下一大片空白（圖一）。特別拈出稱許，同時又說千年後乾隆皇帝把「古希天子」與「壽」兩方圖章鈐蓋在此處（圖二），真是天衣無縫的「補白」。李先生又提及〈自敘帖〉末尾近處有「激切理識」一行，因為寫不下，只好將「理」字左移，鑲到「切」字的左下方（圖三），剛好密合，也是挪讓得天衣無縫。

當時，這個傾斜的大「戴」字及其右上方的大片空白，讓我覺得李先生的說法怪怪的，好像那裡不對勁，因為〈自敘帖〉中沒有寫得如此傾斜的字，也沒有

圖一

伍、懷素〈自敘帖〉草書「基因」的比勘

圖三

圖二

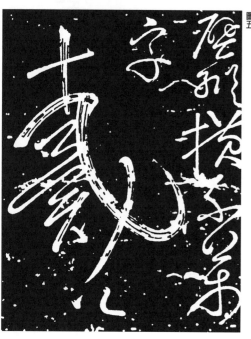

圖五

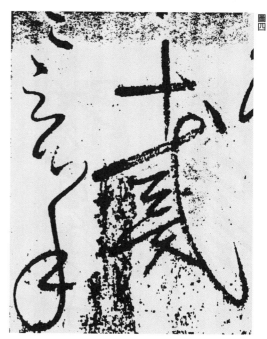

圖四

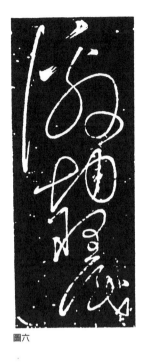

圖六

任何字留下如此寬的空白，尤其此帖中還有一個小「戴」字（圖四），並未寫成傾斜而留下右右上方的空白。一般能寫草書的人，便能把字寫得大小有致、斜正相生，而不必故意將一兩個字過分傾斜；即使傾斜也會使右上方的空白與左下方的空白取得對比平衡。

雖然大小兩「戴」字不同的寫法具有變化的效果，然而〈自敘帖〉中的大「戴」字右上方的空白，確實相當突兀。其次，我也覺得「激切理識」四字應該一氣貫串而下，可是「理」字卻從團隊中逸出，跟「激切理識」三個字斷絕關聯；懷素是草書大家，竟

「脫線」到這般地步！當時，筆者對這四個字的行氣直截而出，或許「故宮寶藏」名下，隱約籠罩著極大的壓力吧！這種潛在的心理因素可以體會；後來在研究所所長莊嚴先生（故宮博物院副院長退休）講授的「書畫品鑑」課堂上，筆者就故宮所藏褚遂良名下〈倪寬傳贊〉的真偽問題（註3）提出許多疑點請莊先生「明確」示教，莊先生說「我是故宮博物院的人，怎麼可以說那是假的？」老先生一副十分無辜的模樣，「可愛」極了。

關於懷素〈自敘帖〉的疑問，直到一九九五年「綠天庵刻本」過目，大「戴」字右上角有一個「字」字穩穩的立在那裡（圖五），腦際轟然一響，讓我「豁然心胸，略無疑滯」，這個盤據在心裡將近二十年的怪怪感覺消失了。原來懷素在此處寫有「字」字，根本不需要「等待」千年後乾隆的「古希天子」和「壽」兩方圖章來遮醜；真正天衣無縫的是：「字」字已經捷足先登，「補黑」在此處，懷素想寫一個特大的「戴」字，只好「意在字後」的寫成傾斜的形態，表示「字」這一行之左的下一行開頭也有一個「戴」字，只要把「激切」兩字寫得稍靠近一些，「理」字就可以「歸隊」了；根本不必「切來理去」的錯開亂鑲以至於「脫隊」而去。由此可見懷素

是真正的草書大師，章法變化自如。

在拙文〈懷素《自敘帖》墨跡本的書法〉中，提及將「綠天庵本」與「故宮本」上溯到最原始根據，是同一本〈自敘帖〉，因為兩者字形、點畫皆相同的緣故。小文從章法、字形、點畫、運筆四方面，列舉了不少類似上面的例字，就草書書寫的合理性來論述兩件傳本的差異。凡是練過書法的人，對草書略加揣摩，便可以斷定：「綠天庵刻本」雖是黑底白字的拓本，其草書運筆提按轉折所呈現線條承帶的粗細斷連現象，比「故宮墨跡本」高明得多。這是「基因檢驗」的比勘，「綠天庵本」是「故宮本」的「相對檢體」；反之亦然。

二、

今年六月，臺北故宮博物院發行的《故宮文物月刊》第二三一期，有王裕民大文〈懷素自敘帖新研〉，對「蘇舜欽本」〈自敘帖〉的流傳有相當深入的分析，對今傳「故宮本」可能出現於一五三五年至一五六○年之間，也有合理的推測，「故宮本」拖尾宋人題跋原在「蘇舜欽本」末尾，被割接在「故宮本」之後。對於今傳「故宮本」上的蘇氏家族收藏印記之僞訛，更有獨到的考訂；尤其發現原在日本東京國立博物館收藏一件相傳爲宋拓〈定武蘭亭〉拓本的拖尾，許彥先題記左側有「許國後裔」眞印，與「故宮本」上的押縫「許國後裔」僞印不同，這方印記與筆者寓目的文徵明摹刻「水鏡堂本」〈自敘帖〉上的「許國後裔」一印大致相符，允稱重要發現。惟王氏謂「故宮本」上「趙氏藏書」押縫印爲南宋趙鼎所有，此印與「水鏡堂本」〈自敘帖〉上的「趙氏藏書」印相去有間（註4），恰是贗鼎，因爲押縫的「許國後裔」等印既僞，此印何能獨眞？王氏致力於〈自敘帖〉新探，此文尋繹「故宮本」的鈐藏脈絡，相當難得。

王裕民在文末雖以「故宮本」〈自敘帖〉：「此卷的確疑點頗多，整個流轉過程更是懸疑弔詭。」等語作結，但行文措辭所及，可知其心中對「故宮本」的眞正結論是：「故宮本」〈自敘帖〉非懷素眞跡，這個論斷早已有頗多人道及（註5），不過大多數人環繞在題跋、印記、著錄與更換摹本等角度去論述。這猶如要判驗「眼前這個人是不是某人」，有人看他的衣裳、有人看他的飾帽、有人看他的鞋襪、有人聽到另一個人談起他等等，用這些外圍的證據來判斷此人是否某人。比較直接的方法是：找一個「熟識」此人的人來判認。最有效的方法則是：以明確的「檢體基因」來檢驗，即可全然判定「眼前這個人是不是某人」。到目前爲止，使用「檢體中的基因」來比對「故宮本」〈自敘帖〉，除了筆者的〈懷素《自敘帖》墨跡本的書法〉一文之外，還沒有人「直接」就「眼前這個人是不是某人」做過具體的驗斷；啓功談過「契蘭堂本」〈自敘帖〉，以蘇舜欽跋語佐證「故宮本」問題，也不是以具體的「基因檢驗」來驗證「故宮本」〈自敘帖〉。（註6）

王裕民的大文中，提到「李郁周以來歷不明且款署有問題的所謂『綠天庵本』來與故宮墨跡本互證，李氏未先辨明『綠天庵本』自敘帖的可信度，便兩兩互證，實爲一大敗筆。」（註7）

從王氏大文的論述與結語，印證目前學界研究的結果，已經顯示：「故宮本」〈自敘帖〉是來歷不明的「次級品」，不是懷素

眞跡。依筆者比勘所見，「故宮本」依「水鏡堂刻本」的原本稍加改動而摹出的可能性極大。而由於「故宮本」墨跡「書法」的存在，可以證明「綠天庵本」不是一件空穴來風的作品。從圖五「綠天庵本」的「戴公」兩字與圖一「故宮本」的「戴公」兩字對勘，從圖六「綠天庵本」的「激切理識」四字與圖三「故宮本」的「激切理識」四字對勘，將「綠天庵本」所有的字與「故宮本」所有的字對勘，其運筆、點畫、字形、章法與承帶筆意同質性極高，這兩件傳本〈自敘帖〉所根據的原本，上溯到「最原始本」絕對是同一件祖本的不同傳本，既然是一家眷屬，而且輩分比較高。即使「綠天庵本」目前似乎尙未辨明；但其「書法」的存在是不容否定的，與「故宮本」絕對是同一件作品。既然是同一件祖本的不同傳本，既然是一家眷屬，爲什麼「故宮本」算是來歷明確、有可信度的作品，而「綠天庵本」則是一件來歷不明、可信度有問題的作品？難道又是「故宮寶藏」名下的潛在壓力？今傳兩本〈自敘帖〉既出於同一件「最原始祖本」，兩者的來歷可信度沒有問題，那麼「兩兩互證」卻成爲「一大敗筆」，又是爲什麼？

三、

再說「綠天庵本」署款問題，筆者小文早已判定是割裂改換（註8），題署的割裂改換無損於「綠天庵本」〈自敘帖〉本文書法的存在。而且其款署的掉包。與「故宮本」拖尾題跋的整批割裂換裝相比，還屬小巫見大巫。因此，目前可先判定：「綠天庵本」與「故宮本」相比，已經立於不敗之地，前者「比較接近」眞本的化身，後者則是化身的改造。

其實王氏大文從題跋、印記與著錄，間接論證「故宮本」〈自敘帖〉周邊的問題，與筆者從章法、字形、點畫、運筆的「書法基因」，直接檢驗「故宮本」〈自敘帖〉本身書法的問題，這是兩軌並進的論述，正可以互證。如果王氏認爲筆者的「基因檢驗」有破綻，應就破綻指謬，只是簡單的以「來歷不明、款署不符、可信度有問題」三兩句話來否定，不免失於輕率概括。假若「直接」證據都不算的話，以衣冠鞋襪等參考證物的眞假，去認定「此人是不是某人」，其可信度如何，更是不問可知。

王裕民的大文〈懷素自敘帖新研〉，提及相當多研究〈自敘帖〉的文章，其中有黃惠謙碩士論文〈懷素草書自敘帖的時間性〉（註9），特別在註釋中說到：「〈黃惠謙論文〉書中有幾處對李郁周之文有所反駁。」（註10）

黃惠謙的碩士論文在一九九六年年底完成，全書共有七章，主要在論〈自敘帖〉外在形式與內在結構的時間性議題，談及拙

文觀點的文字是第三章第一節，在有關〈自敘帖〉各種傳本的比較部分。對〈自敘帖〉傳本，黃氏有

其一針對「綠天庵本」的署款，其二從草書的行氣立論。黃氏的說法全部是破綻，不是什麼反駁，無需筆者為文澄清；何況學位

論文只在肯定作者「開始具有研究的能力」，這是我幾年來不想「作聲」的原因。這次王裕民大文既已揭出，筆者在此順便一談。

黃氏碩士論文說他研究的對象取「故宮本」而不取「綠天庵本」，其因素有五：一、「綠天庵本」末尾年款與「故宮本」不

同；二、「綠天庵本」題款「藏眞」與「長沙懷素書印」兩印有問題；三、「綠天庵本」沒有後人跋語，不知其流傳情形；四、

從「綠天庵本」的年款（七六六）判定顏眞卿當時尚未建立顏體的地位，而〈自敘帖〉本文卻稱「顏刑部書家者流」，時間不合；

五、「綠天庵本」刻意把行氣導正，失去自然性。（註11）

摒棄於「研究」之外，其不妥可知。

第三點，傳世的歷代法帖刻拓，甚至眞跡墨本，未經任何人題跋而不知其詳細遞傳的何止千百，以這個原因而將「綠天庵本」

其年款與「故宮本」不合，印章也不眞。黃氏卻執此年款假物而連前面的「綠天庵本」書法也一併否定捨棄，其不當可知。

寶十一載（七五二）與廣德二年（七六四）便早已分別書寫過〈多寶塔碑〉與〈郭氏家廟碑〉。大曆元年（七六六）顏眞卿約六

第四點，顏眞卿在乾元元年（七五八）五十二歲書寫的〈祭姪稿〉，被後人譽為僅次於〈蘭亭序〉的「天下第二行書」；在天

關於第一點與第二點，「綠天庵本」末尾題款既然是割裂換裝過，就已經不屬於「綠天庵本」書法的範圍，不是懷素原跡，

十歲，黃惠謙卻說他那來的「精極筆法」？下這句斷語，當然是率爾操觚。何況「綠天庵本」的年款既僞，以這個時間點做標準

與〈四十二章經〉行的中軸線不正為證；這樣的舉證站不住腳，〈四十二章經〉到目前為止不能證明是懷素的親筆，「基因」不

第五點「行氣」的問題，黃惠謙首先認為「綠天庵本」在摹刻時「刻意轉正行氣」，把行的中軸線拉直，並舉懷素〈律公帖〉

來判別顏眞卿精不精書法，沒有意義。

對，懷素其他的書法作品（包括〈律公帖〉），行氣「太多」是直行而下的，偏斜是「偶而的」，偏斜的幅度也不大。其次，黃氏認

切斷行行氣（如圖八，「翻」字下寫「合」字，並申論「詭形怪狀翻合宜」的「翻」字右上方末點是「行的結束筆意」，下面不可

為「故宮本」有一行未寫就換行書寫的習慣（如圖七，「翻」字下留白，「綠天庵本」將字異位，進行多處補空，整行塞滿，

能再寫「合」字；事實上，如果黃氏把〈自敘帖〉中有這種「點」筆的字全部檢出排比對照，就了解什麼樣的「點」繼眞正是

「行的結束筆」，而不敢將「翻」字末點視為「行的結束筆意」；何況，一行未寫完即換行書寫，除非一句話語意已畢，否則是沒

有道理的。再說行氣的完足性，前述「故宮本」圖一第一行「字」字下空格，不如「綠天庵本」圖五第一行「千萬」兩字到底的行氣完足，檢視懷素其他作品，沒有這種留空不寫的現象，其他書法家也是如此。「綠天庵本」的「翻」字下為「合」字，就章法、行氣而言，正是天衣無縫的恰恰好，右行六字、中行五字、左行六字，行氣貫連；「故宮本」右行六字、中行四字、左行七字，中行太鬆，左行太密，行氣斷於「翻」字。黃惠謙又舉「故宮本」的「筆下唯看激電流」的「電流」兩字同為一行為例（圖九），來證明「綠天庵本」的「電流」兩字分為兩行是切斷、導正行氣的不當做法（圖十）；筆者小文〈懷素《自敘帖》〉墨跡本的

伍、懷素〈自敘帖〉草書「基因」的比勘

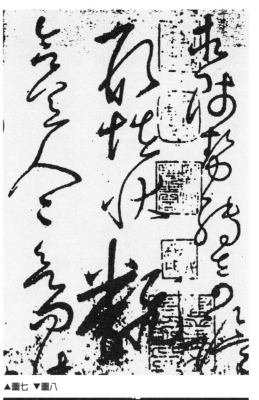
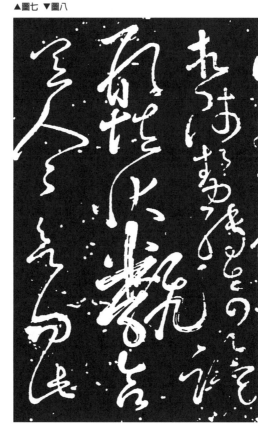

▲圖七 ▼圖八

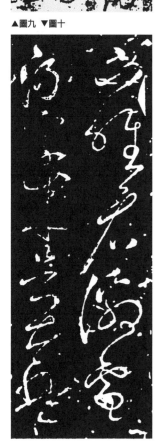

▲圖九 ▼圖十

書法〉對此已談及：「〈故宮本〉『電』字末筆向下拉長後上蹺，反轉繞圈帶左下，『流』字散水旁寫成斜豎，筆勢怪異。」草書「電流」兩字，「故宮本」這樣連寫是不合理的，對照「綠天庵本」可知；歷來書法家的草書寫法不曾有「故宮本」這種怪異招式。而且湊巧的是：「故宮本」的「翻合」兩字分為兩行（圖七），正是黃氏所說「切斷行氣」的明確證據；「綠天庵本」的「翻合」寫成一行（圖八），則是「行氣貫串」的表現，與「導正行氣」無關。

黃惠謙避重就輕，除了行氣的問題之外，沒有針對拙文〈懷素《自敘帖》墨跡本的書法〉提出的疑問多做重點的澄清反駁，如前述圖一與圖五「戴」字的對比並未著墨，筆者談到非常多的點畫、運筆書寫問題，黃氏也未觸及。黃氏以「不合理」為是、以「合理」為非，以「差勁」為美、以「優秀」為醜，而認為這繞是「書寫本身的自然律」，也是「懷素草書奔放的自然傾向」；這樣的說法，使人懷疑黃氏是否了解懷素草書書法的「基因」，甚至連鑑識一般草書優劣的能力也有問題，繞會陷入顛倒黑白的誤區。懷素草書的「奔放」、「自然」，〈自敘帖〉中無所不在，但是不在這些「不合理」、「差勁」的地方。

其實，黃惠謙在撰寫碩士論文時，對於拙文的觀點可以存而不論，說「也有人認為如何如何」即可，仍然取「故宮本」為論證的對象。進一步說：黃氏申論〈自敘帖〉的外在形式與內在結構的時間性議題，若以「綠天庵本」取代「故宮本」，其結論仍然完全相符，因為兩件傳本的「書法基因」是同質的；又如果兩種傳本不偏廢而同時呈現，肯定能增強論述的力量，可提升論文的價值。可惜，黃惠謙棄優就劣，以「故宮本」為論文取證的對象，現在「故宮本」一經王裕民舉證否定之後，反而使黃氏的論點所據有懸空的危機。

不過，黃惠謙碩士論文談懷素草書〈自敘帖〉的時間性，其論點以「書法的表現」為對象，即使「故宮本」被否定，其論述的架構還是有其價值的。

四、

關於書法基因，容筆者再蛇足一番，以清人那彥成在道光四年（一八二四）刻於甘肅蘭州公署（圖一一）與在道光十年（一八三〇）刻於

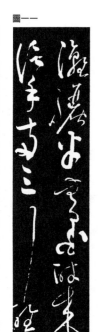

圖一二 　圖一一

河北石家莊蓮池書院（圖一二）兩件號稱「蜀本」懷素〈自敘帖〉拓本對照，雖然點畫局部微異，但「原始祖本」是同一件作品，此即「書法基因」相同。

再看「綠天庵本」刻拓（圖一三）與「故宮本」墨跡（圖一四），也是點畫局部不同，如「故宮本」的「來」字左側兩撇是描摹的，第二撇的飛白筆觸更明顯是兩次描畫的；「綠天庵本」的「來」字飛白現象，則是筆毫散開的自然筆觸。雖然如此，「綠天庵本」的「最原始祖本」也肯定是同一件作品，這也是「書法基因」相同。

把基因相同的圖一一與圖一二，和另外基因相同的圖一三與圖一四兩組比較，可以看出彼此有極大的差異。因此，張伯英以「吳中刻本」的「書法基因」爲標準，將前面那彥成的「蜀本」定爲贋品（註12），亦即那彥成的「蜀本」〈自敘帖〉不是眞正的「蜀本」，眞正的「蜀本」非此種面貌。這樣的書法基因對照，即使不寫草書的人，稍加觀察也能了解。

由上述情況看來，若王裕民認爲「綠天庵本」〈自敘帖〉的書法有問題，則「故宮本」〈自敘帖〉的書法也有問題；假使這兩件書法有問題的〈自敘帖〉不是懷素筆跡的傳本，則「水鏡堂本」〈自敘帖〉（圖一五）與「契蘭堂本」（圖一六）也當然都不是懷素書法的傳本。如是而言，「那彥成本」〈自敘帖〉豈不成了懷素〈自敘帖〉的眞身？這是不可能的事。因此，以字形有據的「綠天庵本」〈自敘帖〉做爲懷素〈自敘帖〉草書基因的「檢體」，來印證「故宮本」的草書問題，不是一大敗筆，是可遇不可求的天外飛來一筆。據聞臺北善導寺藏有一件懷素〈自敘

伍、懷素〈自敘帖〉草書「基因」的比勘

圖一六
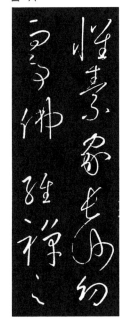

圖一五
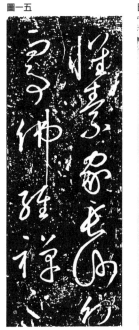

圖一四　圖一三
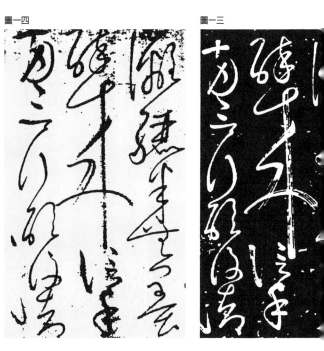

帖〉，是墨跡或刻本，情況不明，或許即爲懷素故居湖南永州綠天庵的佛家傳本「綠天庵本」。附記於此，以待驗證。

【注釋】

1 「綠天庵刻本」懷素〈自敘帖〉，臺北蕙風堂筆墨有限公司出版部，一九九五年十月一版。

2 筆者小文〈懷素《自敘帖》墨跡本的書法—從綠天庵刻本看故宮墨跡本〉，爲「一九九五年書法論文學術研討會」發表論文，收錄於《一九九五年書法論文選集》，頁陸之一至陸之三一，臺北中華民國書法教育學會，一九九六年一月一版。

3 關於褚遂良名下〈倪寬傳贊〉的問題，筆者有〈倪寬贊題跋、避諱與書體之研究〉一文，發表於《故宮季刊》第十五卷第二期，中華民國六十九年冬季號，頁二二至五五，臺北故宮博物院。

4 河出孝雄編《定本書道全集》第七卷第一四二頁，「水鏡堂本」〈自敘帖〉有「趙氏藏書」半印與「佩六相印之裔」半印，皆與「故宮本」印記不同，東京河出書房，一九五六年三月初版。

5 王裕民撰〈懷素自敘帖新研〉一文引述多人論斷，《故宮文物月刊》第二三一期第六三頁，臺北故宮博物院，二〇〇二年六月。

6 啓功撰〈論懷素《自敘帖》墨跡本〉一文，《文物》一九八三年第十二期，頁七六至八二。北京文物出版社。

7 同註5。

8 同註2，頁陸之二一。

9 黃惠謙撰〈懷素草書自敘帖的時間性〉，臺北中國文化大學藝術研究所美術組碩士論文，一九九六年十二月。

10 同註5。頁七四。

11 同註9，頁三七至三九。

12 容庚編《叢帖目》第二卷第六七七頁，有張伯英對《蓮池書院法帖》中的懷素名下〈自敘帖〉的斷語，香港中華書局香港分局，一九八一年六月初版。

——二〇〇二年八月，臺北故宮博物院《故宮文物月刊》第二三三期。

綠天庵本〈自敘帖〉是摹本傳刻

拜讀《故宮文物月刊》第二三五期王裕民〈綠天庵本自敘帖僞刻考辨〉大文，看到王氏精勤的蒐羅關於「綠天庵本」〈大草千字文〉懷素〈大草千字文〉的史料，以支持其論辨「綠天庵本」〈自敘帖〉是臨本僞刻的證據，筆者至爲欽佩，時下廁身書法研究行列之青年用力之深如王氏者，恐無匹儔。個人閱畢全文，增長見聞的主要收穫有二：其一是看到王氏文中所附「綠天庵本」〈大草千字文〉的首尾兩圖，而知曉中央研究院傅斯年圖書館存有此帖拓本；並知該館亦藏有「綠天庵本」〈自敘帖〉的拓片。其二是再次肯定「綠天庵本」懷素〈自敘帖〉是摹本傳刻，不是臨本僞刻。以下是對王氏大文的駁正，爲節省篇幅，非特別需要不再引用王氏原文，請讀者自行覆按原文的論點。

一、

清光緒十一年（一八八五）重修的《湖南通志》，〈藝文志〉中的「金石」（通稱《湖南金石志》，以下使用通稱），纂有「綠天庵本」懷素〈自敘帖〉、〈聖母帖〉、〈千字文〉、〈杜詩秋興八首〉與〈論書帖〉等五帖刻石，分別續引嘉慶二十五年（一八二〇）所修的《湖南通志》舊志對此五帖的記載（註1），其中關於懷素〈自敘帖〉、〈聖母帖〉與〈千字文〉的記載內容，迻錄如次：

（一）、唐懷素〈自敘帖〉

《嘉慶通志》案：〈自敘帖〉在零陵縣東門外綠天庵，似是近代人重摹本，不及文氏釋文版本之精。且綠天庵石刻首題「綠天

庵懷素自敘」七篆字，未題「唐大曆元年六月既望懷素書」，與文本全不合，而案其所刻〈千字文〉後，亦題此十二字，未知何據？

（二）、唐懷素〈聖母帖〉

《嘉慶通志》案：綠天庵有〈聖母帖〉石刻，首題「綠天庵瑞石帖」六篆字。審其字跡，蓋亦近人取西安元祐石刻本重摹者。不獨行款、字數更易，並誤以「脫異俗流」下「鄙遠塵愛杜氏初怒責我婦禮聖母翛然」十六字，刻於後「則有鳥禽」下，錯繆殊甚；推求其故，此十六字西安本作二行，蓋從裱本鈎摹，因此一行裱本誤裝於後，未經更正耳。後去「元祐題記」一行，而「太和題名」仍模刻，且不知古人文字有從後讀起如此題名者，所謂「左行」也，而以「同登」二字移在首行「裴休」名下，更為不學可笑。故今據西安原本著錄而辨正之。

（三）、唐懷素〈千字文〉

《嘉慶通志》案：綠天庵有懷素〈千字文〉石刻，似是西安石刻之臨本也。後有年月日名，首尾共一百三十六行。不獨行款俱不符，並脫去「黍稷」之「黍」，而誤出於後「誅斬盜賊」之「誅」字下。考《停雲館帖》絹本千文後題「貞元十五年」，西安石刻後無年月，此題云「唐大曆元年六月既望懷素書」，與〈自敘帖〉尾一字不異，未知此十二字從何得之。石首亦題「綠天庵瑞石刻」六篆字，後有「藏真」二字陽文長印，又「長沙懷素書印」六字大陽文方印。卷首又摹宋元明諸名家鑒藏大小長、方印十五、六印，蓋骨董家作偽所為，未可信為善本也。

《永州府舊志》案：此刻賞鑑諸印，惟袁忠徹、溫如玉、錢唐石某可辨，大都明初人為多，其刻時當在中明之世。篇內「凌摹」之「摩」幾不可識。此外馳縱亦多異原本。摹手、刻工皆遠不逮陝也。

《湖南金石志》記載：「綠天庵本」懷素〈自敘帖〉為「似是近代人重摹本」，〈聖母帖〉是「取西安元祐石刻本重摹者」，〈千字文〉為「似是西安石刻之臨本」。前兩者為「摹本」，後者為「臨本」。

「綠天庵本」懷素〈千字文〉是臨本的刻拓，中央研究院傅斯年圖書館所藏之拓片已可證明，此本非「絹本小草千字文」面

目，而稍近於西安本〈大草千字文〉風貌。《湖南金石志》另引「永州府舊志」謂此石之刻當在明朝中葉。西安本〈大草千字文〉摹刻於明成化庚寅（一四七〇）（註2），年代稍後有臨本刻於湖南，理應可信。《湖南金石志》所載「似西安石刻之臨本」，從書法風格看，是確切的。

《湖南金石志》又載：「綠天庵本」〈自敘帖〉石刻首題有「綠天庵懷素自敘」七個篆字；〈聖母帖〉與〈千字文〉石刻首題皆為「綠天庵」六個篆字。因此，一般的研究者稱「綠天庵本」〈自敘帖〉的不多。

「綠天庵本」〈自敘帖〉與〈千字文〉，後題「唐大曆元年六月既望懷素書」十二字，《湖南金石志》既謂不知從何而來，即非此兩帖所原有，因此無論此兩帖為「摹本」或「臨本」，均與此十二字無關；題末之懷素「藏眞」與「長沙懷素書印」押印，自亦存而不論。

《湖南金石志》又記：「綠天庵本」〈千字文〉卷首有大小、長短不等的十五、六方鑑藏印記，皆係偽印。這些印記既鈐押於〈千字文〉之上，便與「綠天庵本」〈自敘帖〉無涉。

二、

王裕民〈綠天庵本自敘帖偽刻考辨〉大文中，所引述的談及「綠天庵本」〈大草千字文〉的書籍與人物，有《湖南考古略》、宇野雪村的《法帖事典》、吳榮光的《跋群玉堂帖本大草千字文》、王壯弘的《帖學舉要》以及藤原有仁的《法書導介・草書千字文》等，茲分別說明如次：

東京雄山閣於一九八四年（王裕民記成一九七一年）五月印行日本現代書家宇野雪村編撰《法帖事典》，其中「懷素大字千字文〈綠天庵瑞石帖〉」一條，引用《湖南考古略》的文字，即為前述《湖南金石志》第三條「唐懷素〈千字文〉」的內容。《湖南考古略》的記載（實為《湖南金石志》的記載），只指綠天庵本〈大草千字文〉「似是西安石刻之臨本」，標題為「綠天庵瑞石帖」，其前長短不等的收藏印記係偽印，此一刻拓非是善本；並未出現連綠天庵本〈自敘帖〉也指為「臨本」或「偽刻」的字眼。

宇野雪村（一九一二―一九九五）在《湖南考古略》引文後的說明，謂《湖南考古略》的說法（即《湖南金石志》的說法）適當，是針對「綠天庵本」〈大字千千字文〉，並謂此本比西安石刻本暢達，但缺乏筆勢，而別有一種味道。他沒有把綠天庵本〈自

叙帖〉說成「臨本」或「僞刻」。至於他在「懷素大字千字文〈綠天庵瑞石帖〉」的條文中，涵蓋性的說：「包括〈自叙帖〉、〈聖母帖〉與〈秋興八首〉在內的所謂『綠天庵瑞石帖』，其中的〈大字千字文〉刻本，原石存於長沙。」宇野只是泛稱，他沒有細看《湖南金石志》的記載。

清人吳榮光（一七七三—一八四三）在《群玉堂帖》中的懷素〈大草千字文〉的題跋，謂「近世所傳〈聖母〉、〈自叙〉、絹本〈大字千字文〉墨跡，爲後人臨本。即湘中綠天庵專帖皆屬贋跡。」這裡的「綠天庵專帖」，允宜直指「綠天庵本」〈大草千字文〉是臨本而非眞跡的刻本；如果把綠天庵本〈自叙帖〉也指爲「皆屬贋跡」，則吳氏當時未仔細看過《湖南通志》嘉慶舊志的記載。

當代香港碑帖專家王壯弘所撰《帖學舉要》，有「唐懷素書〈大草千字文〉」一條，文中所指「長沙綠天庵本，末有大曆元年跋，乃以僞跡上石。」當然是指「綠天庵本」〈大草千字文〉，與「綠天庵本」〈自叙帖〉全不相涉，他也沒有把兩者混爲一談。

東京二玄社出版的「中國法書導介」叢書（王裕民以爲是「中國法書選」）第四十四冊（王氏誤認爲「第四十三冊」）《唐懷素草書千字文二種》，當代日本研究書法學者藤原有仁的《法書導介・草書千字文》謂：「綠天庵本，原石現存長沙綠天庵，一字一寸上下的狂草，末有『唐大曆元年六月既望懷素書』的款記。書法做作，失去懷素的妙趣，疑爲後人臨本。」這段話是針對「綠天庵本」〈大草千字文〉說的，他沒有把「綠天庵本」〈自叙帖〉牽扯進去而說成「臨本」或「僞刻」。再說，藤原有仁在「中國法書導介」叢書第四十三冊《唐懷素自叙帖》的介紹文中，也未對「綠天庵本」〈自叙帖〉有任何評論，只說「文獻記載錯綜複雜，欲探明其系統有所困難。」（註3）

三、

《湖南考古略》的文字（實爲《湖南金石志》的文字），只記載「綠天庵本」〈大草千字文〉爲非善本的臨本，王裕民將之視爲連「綠天庵本」〈自叙帖〉也記載成「臨本」。宇野雪村、王壯弘與藤原有仁三人只認爲「綠天庵本」〈大草千字文〉是「臨本」或「僞跡」，王氏個人則以「對摹本或臨本不具證據效力」的後題「唐大曆元年六月既望懷素書」十二字與「綠天庵本」〈自叙帖〉〈大草千字文〉卷首的十五、六方僞刻收藏印記，來稱「綠天庵本」〈自叙帖〉與〈大草千字文〉都是臨寫作僞。然後表示：「根據清代收藏家、近代碑帖學者、日籍書法研究與碑帖研究學者，以及本

人的研究，都顯示出刻於明清湖南長沙的〈綠天庵自敘帖〉與〈綠天庵大草千文〉，都是臨本摹刻上石。」這種「拖人下水」的行

爲，已經是古人的不論，現居香港的王壯弘與日本福井的藤原有仁當然不會同意，知情的讀者也不會認可。

王裕民的〈綠天庵本自敘帖偽刻考辨〉一文，揭發的全屬「綠天庵本」〈大草千字文〉的問題，所引的文獻沒有任何一篇直指

「綠天庵本」〈自敘帖〉是臨本偽刻；即使「綠天庵本」〈大草千字文〉是「一件明顯至極的偽物」，都與「綠天庵本」〈自敘帖〉沒

有一點干繫。但是王氏把古今許多人談到「綠天庵本」〈大草千字文〉的問題，同時套入「綠天庵本」〈自敘帖〉中，「千」冠

「自」戴，於是「指桑罵槐」；一誤再誤的「誤稽」之談，能算是對「綠天庵本」〈自敘帖〉的考辨嗎？筆者以「輕率概括」四字

謂之，若屬過分，是否稱揚「神來之筆」爲宜？

其實，事實早已十分清楚，拙作〈懷素自敘帖墨跡本的書法〉與〈懷素自敘帖草書基因的比勘〉兩文，對「故宮墨跡本」與

「綠天庵刻本」書法的詳細分析，凡是稍懂草書、能寫草書的人瀏覽過，不會看不出這兩件〈自敘帖〉傳本的同質性很高，都是從

「摹本」衍生出來的；甚至只要時常接觸書法（不一定寫草書）的人心理有數。「綠天庵刻本」〈自敘帖〉既是「摹本」所傳，

就不可能是「臨本偽刻」。

四、

歷代書法名作刻帖的傳本，收藏家和研究者都可能目睹把玩過，但是見過不必然就如何。中國大陸當代學者啓功（爲宇野雪

村《法帖事典》作序），是研究懷素〈自敘帖〉的頂尖人物，以「契蘭堂法帖本」的蘇舜欽題記與歷代書錄書論所及，推定「故宮

墨跡本」是摹本，他肯定早已看過「水鏡堂刻本」〈自敘帖〉的拓本或印本。香港王壯弘撰《帖學舉要》一書，採用兩張「水鏡堂

刻本」〈自敘帖〉的圖片，標明爲「明拓停雲館帖」（註4），當然也看過「水鏡堂刻本」〈自敘帖〉的拓本或印本。王壯弘不論，

啓功顯然視而不見，只管其所藏的《契蘭堂法帖》，對這件「字形有據」的「水鏡堂本」〈自敘帖〉單刻本浮目而過，引不起細加

審視的興趣，否則不可能輪到後生小子李某撰寫〈從「水鏡堂刻本」看懷素自敘帖的紙幅與印記〉一文，提出直接證據，斷定

「蘇舜欽本」〈自敘帖〉是用九紙（十段）寫成的；「故宮墨跡本」繫於蘇本名下，而紙幅卻由十五紙聯綴而成，當然是摹本而非

眞跡。（註5）

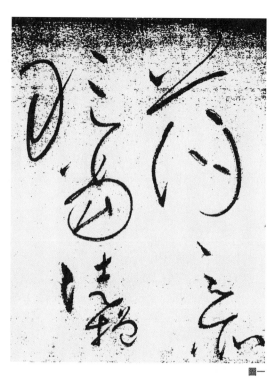

圖二

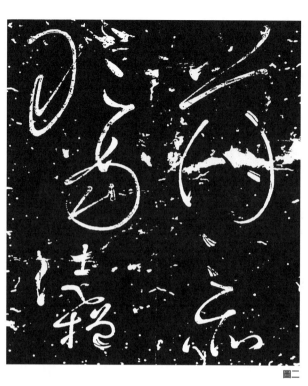

圖一

中國書史書跡論集

這次「水鏡堂刻本」〈自敘帖〉的出現，徹底解決二十年來「故宮墨跡本」是否爲摹本的爭議。這是「天外飛來可遇不可求」的第二筆，爲「故宮墨跡本」是眞跡的說法，增添一擊致命的「敗筆」。

一九七七年前後，筆者追隨許多前輩書家學者的看法，對褚遂良名下〈大字陰符經〉是眞跡深信不移，曾經將之介紹給書法同道臨學。一九八四年十月，在《故宮學術季刊》發表〈褚遂良大字陰符經題跋與書體之研究〉小文（註6），將之定爲贋品，修正過去的觀點。八年之間，從肯定到否定，個人見識的增長就在其中。不過此文所論未臻完善之處仍多，竟獲中國書法學者杭州朱關田的青眼，「中國書法全集」第二十二集，其所編撰的《褚遂良》卷，輯入此文，由北京榮寶齋出版社於一九九九年九月印行。

一九八二年三月，筆者所撰〈懷素及其自敘帖〉小文，讚歎懷素草書之美，也是追隨許多前輩書家學者的看法，把「故宮墨跡本」〈自敘帖〉當做眞跡看待。一九九五年十一月，發表〈懷素自敘帖墨跡本的書法—從綠天庵刻本看故宮墨跡本〉小文，對「故宮墨跡本」的書法有異議。雖然後語不對前言，這也沒有什麼不可以，「前見未密，後見轉精。」正是筆者的寸進。何況個人行文容有不周，對懷素〈自敘帖〉書法成就的景仰，不因爲「故宮墨跡本」是摹本便有所改易；很多讚賞「故宮墨跡本」書

沒有什麼不可以，「昨是之，今非之。」不爲昨日所蒙，個人見識的增長就在其中。不過此文所論未臻完善之處仍多，竟獲中國

83

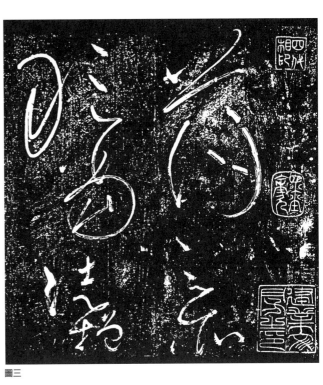

圖三

法的「前言」，可以移到「綠天庵刻本」，甚至部分移到「水鏡堂刻本」，其讚語是一致的，都是對著〈自敘帖〉。讀者理當「前言」

「後語」兼顧，此意不表自明。王裕民就這個焦點對筆者兩篇小文發出「獅子之吼」，讓我「豁然心胸，略無疑滯」的懷疑自己

自來對草書書法是否一竅不通？看不懂懷素〈自敘帖〉草書的妙處何在？跟著人云亦云，因而發生後語不對前言的窘狀。

不過，文末筆者還是要執迷不悟的以「個人觀感、自由心證、大膽猜測、缺乏實證，且沒有科學根據的基因比勘」，再舉

一個〈自敘帖〉草書行氣的對照例子，來作「荒腔走板」的論述（引號皆王裕民語），以就教於高明讀者、草書方家：

懷素〈自敘帖〉本文最後倒數第三行與第二行「蕩之所／敢當徒增」七字二行，「故宮墨跡本」現在發現根據（圖一），

「綠天庵刻本」則是左右錯落直行而下（圖二），越寫越偏向右下

「蘇舜欽補書本」原跡刻拓的「水鏡堂本」，此處恰巧也是左右錯

落直行而下（圖三），正可證明摹本刻拓的「綠天庵本」〈自敘帖〉的行氣，確實比「故宮墨跡本」高妙得多。筆者認為「故宮墨跡本」的章法布局不佳一事，若屬「非嚴謹的學術討論，而為一大敗筆」，希望能獲前輩的點撥與先進的指教。

【註釋】

1 曾國荃等撰《湖南通志》卷二百六十四，藝文二十，金石六，第十一冊頁五三七四至五三七六，臺北華文書局，一九六七年十二月初版。相同史料在「石刻史料新編」第二輯第十一冊，郭嵩燾纂《湖南金石志》頁七八〇〇至七八〇二，臺北新文豐出版公司，一九七九年六月初版。

2 《懷素草書彙編》頁一五四，北京古籍出版社，一九九二年七月第一版。

陸、綠天庵本〈自敘帖〉是摹本傳刻

3 藤原有仁撰〈法書導介·自敘帖〉，「中國法書導介」第四十三冊《唐懷素自敘帖》頁十五，一九八九年五月初版。

4 王壯弘撰《帖學舉要》頁七十二與頁一七八，上海書畫出版社，一九八七年一月。

5 李郁周撰〈從「水鏡堂刻本」看懷素自敘帖的紙幅與印記〉，《故宮文物月刊》第二三九期，臺北故宮博物院，二〇〇三年二月。

6 李郁周撰〈褚遂良大字陰符經題跋與書體之研究〉，《故宮學術季刊》第二十卷第一期，臺北故宮博物院，一九八四年十月。

——二〇〇三年一月，臺北故宮博物院《故宮文物月刊》第二三八期。

附、學草書〈自敘帖〉，請看「綠天庵本」——從「水鏡堂刻本」談起

一九九五年十月，臺北中央研究院傅斯年圖書館也藏有一件「綠天庵本」〈自敘帖〉的拓片，但字跡破損較多，應係椎拓的時間較晚，不如蕙風堂本。

「綠天庵本」〈自敘帖〉印行當時，筆者寫了一篇小文〈懷素自敘帖墨跡本的書法——從綠天庵刻本看故宮墨跡本〉，在一九九五年書法教育學會的年度書法學術研討會中發表，否定「故宮墨跡本」偏側的行氣，肯定「綠天庵本」順暢的行氣，當時曾截取兩張藤原楚水《圖解書道史》一書中所附「水鏡堂本」的圖片，以為參稽，因為「故宮墨跡本」與「水鏡堂刻本」有不可分割的臍帶關係。

七年來，筆者對「水鏡堂本」〈自敘帖〉行蹤的關注有增無減。希望能夠看到「水鏡堂本」的全貌。在此期間，曾經陸續搜集書法圖籍上有關「水鏡堂本」的圖片，其中不少是此書有、彼書也有的重複圖片⋯

一、一九二七年藤原鶴來《和漢書道史》一張。

二、一九二八年川谷尚亭《書道史大觀》三張。

三、一九三○年舊版《書道全集》七張（翻刻本）。

四、一九三三年鈴木翠軒《新講書道史》一張（翻刻本）。

五、一九三七年《書菀》月刊創刊號一張。

六、一九三八年相澤春洋二水會書法刊物一張。

七、一九四○年前後韓非末、高雲塍《字學及書法》一張。

八、一九五六年《定本書道全集》四張。

九、一九五六年新版《書道全集》一張。

十、一九七二年藤原楚水《圖解書道史》四張。

陸、綠天庵本〈自敘帖〉是摹本傳刻

前些時候，有位「青年學者」在臺北《故宮文物月刊》為文，批評拙文《懷素自敘帖墨跡本的書法—從綠天庵刻本看故宮墨跡本》，謂筆者以「綠天庵本」否定「故宮墨跡本」的書法一事，是「一大敗筆」；其語氣不遜，筆者草成《懷素自敘帖草書基因的比勘》一文給予回應，其後積極追索「水鏡堂本」〈自敘帖〉的蹤跡，以證成筆者的論述。

十一、一九八七年王壯弘《帖學舉要》二張。

首先透過友人請日本人士蒐集東京晚翠軒在一九二一年印行的《唐僧懷素自敘帖》與東京西東書房在一九二六年出版的同帖。一九三〇年前後，日本書法學者論著多次引用為圖例的「水鏡堂本」〈自敘帖〉，當然是出自這兩家書店的出版物，當時一般人不容易看到「故宮墨跡本」。一個多月的時間過去，沒有「水鏡堂本」的任何消息，八十年前的印刷品，現在的舊書店大概很難追尋到蹤跡。事有湊巧，一位在某師範學院任教的朋友，知道我們共同認識的某位朋友有一冊刻本「懷素自敘帖」的印本，表示可以試問看看；電話一聯繫，果然就是「水鏡堂本」〈自敘帖〉，即為前述各書所引用為圖例的不同出版社的印本。

這本民國初年印行的《唐僧懷素自敘帖》，係上海及北京的有正書局發行，沒有編頁，也沒有出版年月。這位朋友在兩岸開放後，一九八八年到大陸參觀訪問時，無意間在天津的某舊書店購得；書相已甚為破舊，紙張也暗黃易碎，唯內文完整無缺，書中多處蓋有原來擁有者的姓名章，是使用過的舊帖。我們的這位朋友目前仍不甚清楚這本字帖的重要性，不過我要在此先說一聲「謝謝」！

明朝嘉靖年間，陸修在一五三二年摹刻其家藏的「蘇舜欽補書本」〈自敘帖〉，請刻帖名手章簡甫刻之於石，這件石刻在兩岸有正書局出版的《初拓懷素草書自敘帖》，帖首有「唐僧懷素自敘帖」七個隸字，帖末有一五三六年「曲水」的真跡跋記，謂帖〉號稱「水鏡堂本」；其內容除了〈自敘帖〉全文之外，所有宋人題記與明代吳寬題跋、文彭〈自敘帖〉小楷釋文，併皆摹刻。同時摹刻的合縫印記有：南唐「建業文房之印」、蘇易簡「許國後裔·四代相印」、蘇舜欽「佩六相印之裔·舜欽」、「邵叶文房之印」（後隔水）、趙鼎「趙氏藏書」（前後隔水）等，另刻有「蘇者」、蘇轍「子由」、趙鼎「得全堂記、趙氏子子孫孫其永保用」、吳寬「古太史氏」、文彭「壽承父」等印。

此拓為陸氏初拓，他從文彭處得來。清嘉慶年間，一八一〇年，浙江嘉興戴光曾從武塘魏氏購得此拓，特請裝裱名手鄭耀曾精裱成冊；一八六三年，輾轉為嘉興唐翰題購於江蘇泰州的書肆；這件拓冊，後來為河北河間龐澤鑾所有。拓冊前後分別鈐有「水鏡

堂」、「松門、光曾」、「唐翰題、唐子冰、嘉興唐翰題印、唯自勉齋至寶是保」、「龐芝閣收藏印、河間龐芝閣考藏印記」等大大小小的收藏印一、二十方，有些印記印刷模糊，印文難以辨識。有正書局出版此帖時，拓冊可能尚在龐氏的插架上，不久之後，或許賣給日本人士而東渡，東京晚翠軒纏可能在一九三一年加以印行。第二次世界大戰期間，如果這本拓冊流連東京，可能已遭盟軍炮火所燬；若倖免兵厄之難，應該仍在日本藏家的箱篋中。

筆者研閱資料之際，若干年前旁聽筆者在東吳大學講授「書法研究」課程的東吳校友某君，目前正在修讀臺灣師大美術研究所碩士，攜來一九九二年北京古籍出版社印行的《懷素草書彙編》一書，翻開首頁，正是「水鏡堂本」〈自敘帖〉，印刷的清晰程度在有正書局之上。這本書，昔日曾在臺北書肆過眼多次，但未細審其內容，故未購置。有正書局的《初拓懷素草書自敘帖》，印刷時似將拓本的石花消除。北京古籍出版社的《懷素草書彙編》則保持原貌，未加修飾。可惜北京古籍出版社所印的「水鏡堂本」〈自敘帖〉，截頭去尾，缺少帖首的「唐僧懷素自敘帖」七個隸字，帖末沒有任何的題跋刻拓，只有〈自敘帖〉的本文而已，寓目此書的書家學者若未細看，根本無法遽定為「水鏡堂本」〈自敘帖〉。北京古籍出版社能夠印製「水鏡堂本」，其原本從何而來？是否此一拓冊尚在中國大陸藏家的手中？或者根據日本晚翠軒或西東書房的印本翻印？不論情況如何，北京古籍出版社的印本，大致解決圖片清晰度的問題，筆者也要向這位東吳大學校友說聲「謝謝」！

「故宮墨跡本」所根據的〈自敘帖〉原本，與「水鏡堂本」所根據

陸、綠天庵本〈自敘帖〉是摹本傳刻

圖三

圖二

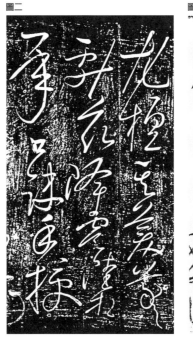

圖一

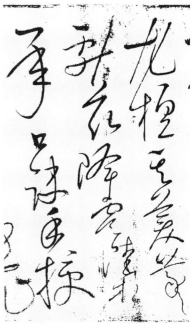

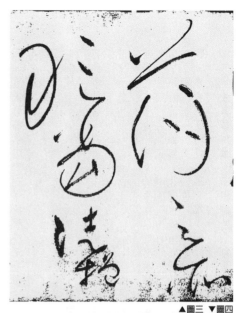

▲圖三 ▼圖四

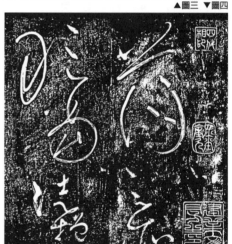

▼圖五

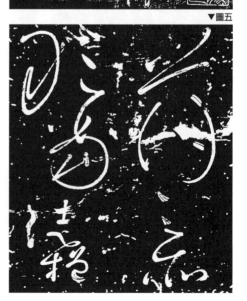

作品」卻分辨不出摹本與臨本的不同；甚至把「綠天庵本」〈自敘帖〉與「綠天庵本」〈大草千字文〉混為一談，結果暴露出以

天庵本」〈自敘帖〉所發的議論，成為徒託空言、胡說亂道，最大敗筆、一文不值了。其實這位仁兄應該自慚眼力不佳，「直接看

膽猜測、缺乏實證，沒有科學根據的基因比勘」，而作「荒腔走板的論述，添加一大敗筆。」

雪村《法帖事典》，引文〈懷素〈大草千字文〉〉，以〈自敘帖〉研究宗師的口氣，訓斥筆者的見解是「個人觀感、自由心證、大

本」、什麼狀況是「臨本」也不太清楚的「青年學者」，竟然大發雷霆，撰文直指「綠天庵本」〈自敘帖〉是臨本偽刻，據典《宇野

拙文〈懷素自敘帖草書基因的比勘〉發表以後，這位對什麼狀況是「摹

年以「綠天庵本」的行款推定「故宮墨跡本」行氣較差，是確切的。

圖四故宮墨跡本也是越往下越偏右，圖五水鏡堂本直行而下，圖六綠天庵本也是直行而下。這個事實，可以證明筆者在一九九五

三行，圖一故宮墨跡本行款越往下越偏右，圖二水鏡堂本較直下，圖三綠天庵本也較直下。又如「蕩之所／敢當，徒增」兩行，

過分傾斜偏側時，「水鏡堂本」都稍微傾側而已，甚至比較正直而下。例如「尤擅其美，義／獻茲降，虞陸相／承，口訣手授」

的原本相同。現在取「水鏡堂本」與「故宮墨跡本」對照，兩本的行款相同，「故宮墨跡本」自無待申論；若兩本的行款不同，「摹

這位青年學者以為把「綠天庵本」〈自敘帖〉說成臨本偽刻，就可以一刀砍死「綠天庵本」〈自敘帖〉，進而瓦解筆者根據「綠

陸、綠天庵本〈自敘帖〉是摹本傳刻

「綠天庵本」〈自敘帖〉〈大草千字文〉的問題，來否定「綠天庵本」〈自敘帖〉，舉「千」冠而「自」戴，拖古人也拉今人一起下水，對「綠天庵本」〈自敘帖〉的大肆撻伐，全部都是「誤稽」之談。我們只能夠說：「輕率的指摘綠天庵本〈自敘帖〉是臨本偽刻」這件事，十分好笑！一句話：讀清楚古今的文章在說什麼之前，不要強行引用而持之以攻擊他人是「荒腔走板，一大敗筆」，否則可能迴刀自裁。

宋代流傳〈自敘帖〉有三本：一是蘇舜欽本，流傳後世；一是馮京本，後入御府；一是石陽休本，黃庭堅臨過數遍。現在可以確定「故宮墨跡本」與「水鏡堂刻本」是蘇舜欽本的傳本。筆者再做一次沒有歷史常識的推測，仍然「大膽假設」：「綠天庵本」〈自敘帖〉可能是馮京本的傳本。

理由之一：「綠天庵本」自成一系統，不是「蘇舜欽本」，因為與「水鏡堂本」或「故宮墨跡本」的許多地方行款不合、筆畫不合。

理由之二：既然可以摹一件「故宮墨跡本」給明代相國嚴嵩，而保留「水鏡堂本」的原本；何以不能摹一件「馮京本摹本」給大宋皇帝老爺，而保留「馮京本」的原本？

理由之三：清初有人看到帖末沒有任何題跋的〈自敘帖〉，可能係割去跋尾而裱接於「故宮墨跡本」拖尾的「水鏡堂本」原本。（此點尚有研究餘地，因為「故宮墨跡本」的帖末題跋，若干處與「水鏡堂本」帖末題跋點畫出入之跡微異，「故宮本」是否連題跋也為摹本？）那麼「綠天庵本」的原本末尾割去年款，換上非懷素所書的「款記」，以避官家鷹犬的耳目，也就不足為奇了。

即使提出一百個理由來比附增價，仍屬胡思幻想，也是十分好笑！不過對應一九九五年筆者〈懷素自敘帖墨跡本的書法──從綠天庵刻本看故宮墨跡本〉一文，對「綠天庵本」〈自敘帖〉帖尾「懷素偽款」的推斷，卻可以聯結起來：「年款之所以如此，應是收藏者為保留真本，以摹寫本繳入內府或讓渡他人，為避人耳目，於是在真本上動了手腳，割裂原來的『大曆丁巳冬十月廿有八日』，換過重新補書而且年代矛盾的年款『唐大曆元年六月既望懷素書』，綠天庵刻本遂照樣摹刻。」即使「綠天庵本」〈自敘帖〉不是真跡原刻，而是摹本或重摹本的刻本，這個推論仍然有效。

從「水鏡堂本」〈自敘帖〉的出現，印證「綠天庵本」的行氣勝過「故宮墨跡本」，蕙風堂印行的「綠天庵本」〈自敘帖〉，正是學習懷素草書〈自敘帖〉不可不看、不可不學的一件「好」作品，取法此帖有益無害，學習「故宮墨跡本」則利害參半。

筆者追索「水鏡堂本」〈自敘帖〉的目的有三：一是想了解「水鏡堂本」的真面目，二是證明「故宮墨跡本」是摹本不是真跡，三是驗證「綠天庵本」的行氣優於「故宮墨跡本」。現在三者均已達到目的，並且將勝過「故宮墨跡本」的「水鏡堂本」發掘出來，增加一件懷素草書〈自敘帖〉的傳本，不亦快哉！

文末，最要感謝這位「青年學者」，如果不是他亂槍射人，而使我積極尋覓「水鏡堂本」〈自敘帖〉，想必再過兩個「七年」（一九九五—二○○二，已過七年），筆者仍然處在「想看」水鏡堂本〈自敘帖〉而不能的地步，因緣成熟，再次申謝。

　　——二○○二年十一月十五日，中華民國書法教育學會《書法教育會訊》第七十五期。

柒 從「水鏡堂刻本」看懷素〈自敘帖〉的紙幅與印記

一九九五年十一月，中華民國書法教育學會舉辦年度書法學術研討會，筆者發表〈懷素《自敘帖》墨跡本的書法〉一文，從「綠天庵刻本」探討「故宮墨跡本」書法的問題，其中「關於墨跡本的四點推定」一節，有「〈自敘帖〉原本非十五紙分別寫成」的斷語（註1），係從書寫的角度來判定用紙數量並非十五紙，未談及紙幅長短的問題；拙文又舉「契蘭堂法帖本」的印記「建業文房之印」，與「故宮墨跡本」鈐押位置不一爲證，指出懷素〈自敘帖〉有多種傳本。當時所見的「故宮墨跡本」與「綠天庵刻本」爲全帖，「水鏡堂刻本」與「契蘭堂法帖本」爲片斷，從點畫運筆看來，四者確係不同的傳本；但要比較完整的探討「故宮墨跡本」並非易與，仍有待新資料的出現，以驗證昔日的論述或修正昔日的觀點。

一、懷素〈自敘帖〉的各種傳本

宋元以來，關於懷素〈自敘帖〉的各種傳本，相關的文字記載並不少見，米芾的《寶章待訪錄》與《書史》不論，今傳「故宮墨跡本」帖末有曾紆在南宋高宗紹興二年（一一三二）的跋尾，稱北宋流傳的〈自敘帖〉墨跡本有三件，分別在不同的藏家手中：

（一）、在四川石揚休家，黃庭堅曾經臨寫過數遍。

（二）、在馮京家，後來爲御府收藏。

（三）、在蘇舜欽家，蘇液曾帶給米芾觀賞過。（註2）

這三件傳本，以蘇舜欽（一〇〇八—一〇四八）家藏本最受矚目，後世論談，大多圍繞這個主題，其他傳本幾乎不被注目。

明人朱存理（一四四四—一五一三）《鐵網珊瑚》一書所載，〈唐懷素自序帖〉卷後的南宋以前題跋者、題跋次序與題跋內容，與

今傳「故宮墨跡本」完全相同，可以證明「故宮墨跡本」全卷樣式與蘇舜欽本大致相符。不過朱氏另有〈自敘帖〉的「內閣石刻」

一條，記錄蘇舜欽在北宋仁宗慶曆八年（一〇四八）補書〈自敘帖〉的題記文字：

此素師自序，前紙糜潰，不可緝緝，僕因書以補之，極愧糠秕也。慶曆八年九月十四日，蘇舜欽親裝且補其前也。（註3）

蘇舜欽的題記，今傳「故宮墨跡本」無其蹤跡。清代謝希曾於清仁宗嘉慶六年（一八〇一）摹刻《契蘭堂法帖》時，仿刻南

宋淳熙年間刻本〈自敘帖〉，帖末蘇舜欽的草書題記文字一併摹刻。我們在《鐵網珊瑚》中讀到的這段文字，可在《契蘭堂帖法帖》

中看到這則草書（註4）。又蘇舜欽家藏本〈自敘帖〉的前一紙補書，從「故宮墨跡本」與「契蘭堂法帖本」看來，其點畫、字

勢、行氣，與後面〈自敘帖〉的原作沒有多少差別，啟功推斷蘇舜欽並非自書，而是根據另一本〈自敘帖〉摹寫的，因此蘇家藏

本也可能是〈自敘帖〉的摹本之一，並非懷素親筆（註5）。至於「故宮墨跡本」或許是摹本的摹本，拙文〈懷素〈自敘帖〉墨跡

本的書法〉已有推論。

四有〈題懷素自敘帖〉

蘇舜欽本〈自敘帖〉化身之多，元初已經撲朔迷離，元人文集多有載記。胡祇遹（一二二七—一二九五）《紫山大全集》卷十

晉賢墨跡歲久腐敗不存，唐學士虞褚諸人臨摹逼真。唐賢法書宋蘇米輩復臨之，故得流傳至今。懷素〈自敘帖〉余所見凡五、

六本，帖書如出一筆。不曰聖人吾不得而見之矣，得見君子者斯可矣。（註6）

袁桷（一二六七—一三二七）《清容居士集》卷四十七有〈跋懷素自敘〉謂：

〈自敘〉墨跡俱有蘇子美補字，凡見數本，董逌進德壽殿者為第一。然子美所補皆同，殆不可曉。善鑒定者終莫能次其先後。

元初胡祇遹見過五、六本如出一筆的〈自敍帖〉，袁桷見過俱有蘇舜欽補書六行的〈自敍帖〉，並皆雌雄莫辨，善鑑者也莫可奈何。而南宋初年曾紆提及的另兩本〈自敍帖〉——四川石揚休本與進入御府而至金、元內府的馮京本，在民間則可能沒有任何摹本流傳，無影無蹤，後人幾乎不再道及，一般所見只剩蘇舜欽補書本〈自敍帖〉了。

明代文徵明（一四七〇—一五五九）見過不少〈自敍帖〉傳本，首先看過祕閣石刻本，即陸完藏本，並以古法雙鉤入石。一五二四年獲睹蘇舜欽補書墨跡本，卷末有蘇舜欽的題記，所謂「素師自敍，前紙糜潰，不可綴緝，書以補之。」一五三〇年看到其子文彭摹自陸家的本子，一五三二年又看到文彭摹刻於水鏡堂的刻本（註8）。明代晚期，〈自敍帖〉幻化了不少傳本，而且都是蘇舜欽本的系統。

今人能夠看到完整的〈自敍帖〉傳本，墨跡本方面只有臺北故宮所藏的這一卷，沒有石揚休本與馮京本的蹤跡；刻本方面則有「契蘭堂法帖本」、「水鏡堂本」、「綠天庵本」、「蓮池書院本」等。「綠天庵刻本」相傳北宋元祐年間摹刻於西安，後重摹於湖南零陵懷素故里（註9）。其他吾人未曾寓目的傳本，理應仍有不少。目前已知的這些傳本，與蘇舜欽補書本的原貌相去多少無法確言；何況蘇舜欽本又未必是懷素親筆，它與〈自敍帖〉原作差別如何？也不得而知。懷素〈自敍帖〉的真本面貌，宋元人已難以確認，明清人更無法確指，時下則無人能夠確答。「綠天庵刻本」與「故宮墨跡本」書法的不同，筆者已詳加比對，撰文發之；現在談談「水鏡堂刻本」。

二、從「水鏡堂刻本」看〈自敍帖〉的紙幅

民國初年，上海與北京的有正書局發行的《初拓懷素草書自敍帖》，是「唐僧懷素自敍帖」印本（圖一），為明世宗嘉靖壬辰（一五三二）摹刻的陸修「水鏡堂刻本」，有嘉靖丙申（一五三六）六月「曲水」署名的跋記：「此本陸氏初出，得之於文壽承。近吳人復刻，不及此種。珍祕，珍祕。」（圖二）曲水直接從文彭取得的拓本，距摹刻竣事只有四年，是原石原拓本；清朝中葉藏於戴光曾的聽松閣，清末為張廷濟（一七六八—一八四八）孫婿唐翰題所有，帖末有戴、唐兩人的題跋（註10）。這件「水鏡堂刻

唐僧懷素自叙帖

圖一

此本陸氏初出得之於文壽承近

聖人沒刻不及此種珠裌、

嘉靖丙申夏六月曲水記

圖二

（表一）

紙　序	紙寬（公分）
補書甲	三十四・〇
原存乙	五十・七
二	五十・二
三	五十・八
四	五十・四
五	五十二・二
六	五十・四
七	五十一・五
八	五十一・八
九	五十一・六
十	五十二・四
十一	五十一・九
十二	五十一・五
十三	五十二・五
十四	五十四・一
總　寬	七五六

故宮墨跡本		水鏡堂刻本	
合縫次序	合縫印記位置	合縫次序	合縫印記位置
一	第六行後	一	第六行後
二	第十六行後	二	第十六行後（圖三）
三	第二十六行後	三	第三十二行後（圖四）
四	第三十五行後	四	第四十七行後
五	第四十四行後（圖五）	五	第六十四行後
六	第五十四行後（圖六）	六	第八十一行後
七	第六十四行後	七	第九十六行後
八	第七十四行後	八	第一○九行後
九	第八十四行後	九	第一二○行後
十	第九十四行後		
十一	第一○四行後		
十二	第一一一行後		
十三	第一一八行後		
十四	第一二三行後		

（表二）

本」〈自敘帖〉，與今傳「故宮墨跡本」帖文、題跋的形式內容完全相同，皆無蘇舜欽補書的題記，「水鏡堂刻本」明人題跋則只摹刻吳寬與文彭小楷「自敘帖釋文」，缺李東陽、文徵明小楷長跋及文跋左側「嘉靖壬辰六月廿又二日，長洲陸氏水鏡堂藏石」一行。這件刻本的原本正是「故宮墨跡本」的母本。從摹刻的九處合縫印記位置，可以看出「故宮墨跡本」〈自敘帖〉果然非十五紙寫成；「故宮墨跡本」由十五紙聯綴而成是沒有道理的。

「故宮墨跡本」〈自敘帖〉的本紙全寬七百五十六公分，由十五紙接裱而成，各紙紙幅寬度如表一所示。

七百五十六公分的總寬，扣去蘇舜欽補書的前六行三十四公分，其餘七百二十二公分，平均分成十四紙，每紙寬約五十一點五公分，衡之「故宮墨跡本」各紙狀況，正是如此。然而懷素所書原帖各紙允宜等寬，原帖第一紙與第二紙的寬度理應相當，第一紙前半潰爛六行，補書的紙幅（甲）與原存而未潰爛的紙幅（乙）相加，仍然與第二紙的寬度等長。可是「故宮墨跡本」原存的紙幅（乙）寬度，已經與第二紙及以下各紙的紙幅相當，就常識判斷，已可知其為摹本，而非真跡。

從「故宮墨跡本」第一紙（補書甲加原存乙）的紙寬合計八十四公分看來，可以推測懷素〈自敘帖〉蘇舜欽補書本每紙寬度大約為八十四公分，七百五十六公分的總寬平均分

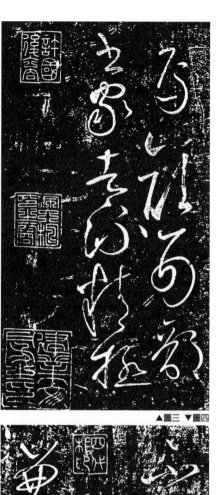

▲圖三 ▼圖四

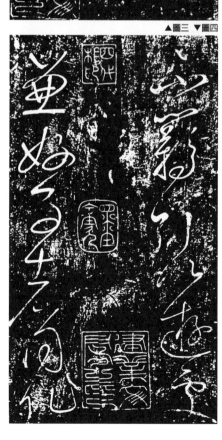

配，全帖恰好分成九紙。全帖總寬扣除第一紙（補書甲加原存乙），剩下六百七十二公分，正是八紙的總寬，每紙寬八十四公分；

而「故宮墨跡本」將之分爲十三紙，每紙平均寬度五十一點五公分，顯有不合。

懷素〈自敘帖〉的合縫印記，依補書的現象，現存「故宮墨跡本」全帖原紙應爲十四紙，有十三處合縫印記；惟第一紙前半

斷爛補書，分成兩截，也有合縫印記，因此全帖共有十四處合縫印記（紙有十五段）。「蘇舜欽本」全帖分成九紙，有八處合縫印

記；惟第一紙前半斷爛補書，分成兩截，也有合縫印記，因此全帖共有九處合縫印記（紙有十段）；衡之「水鏡堂刻本」，正是如

此。茲將「故宮墨跡本」與「水鏡堂刻本」的合縫印記位置製成表二，以資對照。

從「水鏡堂刻本」合縫印記的行次位置，即可看出每張用紙的概略寬度，第一處合縫印記鈐押於第一紙斷爛補書六行行末與

原存餘紙第七行行前之間（中間無空白餘紙）；第二處合縫印記在第十六行第一紙寫竟之時（前後紙有空白餘紙，圖三）；第三

處合縫印記在第三十二行之末，是第二紙用畢之時（前後紙亦有空白餘紙，圖四）；第二紙書書行數恰與第一紙同爲十六行；第四

處合縫印記在第四十七行之末，正是寫完第三紙的末尾。由此可知，「蘇舜欽補書本」的九張（十段）用紙，紙幅寬度大略相

等；除第一紙中間補書接縫之外，全部合縫印均鈐押於紙幅前後空白餘紙處，實際紙寬應比八十四公分稍寬，每紙可能九十公分

左右。「故宮墨跡本」十四張（十五段）用紙的紙幅問題，出現在第二紙及以下各紙寬度與第一紙的後半（原存乙）相當，這是

不合理的。因此，從用紙紙幅寬度斷之，「故宮墨跡本」〈自敘帖〉是重摹本，已為定論。

三、從「水鏡堂刻本」看〈自敘帖〉的印記

「蘇舜欽本」〈自敘帖〉的合縫印章有五方，南唐「建業文房之印」一方，蘇家「許國後裔」、「佩六相印之裔」、「四代相印」與「舜欽」四方，「水鏡堂刻本」摹刻五印即此五方。「故宮墨跡本」合縫印記除了上述五方之外，另有「武功之記」一方，共六方。茲就兩本〈自敘帖〉合縫印記的鈐押情形列表如表三。

「蘇舜欽本」補書的第一紙第一處合縫印不計，其他鈐押的合縫印記有一定的規律，「水鏡堂刻本」每處只鈐三印，除了「建業文房之印」以外，「許國後裔」與「佩六相印之裔」為一組（圖三），「四代相印」與「舜欽」為一組（圖四），交替鈐押；蘇舜欽只用四印，全帖用印規律化。「故宮墨跡本」第一處節合縫印亦不計，每處的合縫印記有五方，除了「建業文房之印」以外，每處都有「佩六相印之裔」、「舜欽」與「許國後裔」三方，「武功之記」（圖五）與「四代相印」（圖六）兩方則交替鈐押；「故宮墨跡本」最前面三處都有的鈐押比較隨意，沒有規畫，第二處與第三處的印記完全相同，順序不同而已，可能重摹鈐印時未加留意；自第四處以後纔有規律，大約看到「水鏡堂刻本」母本原跡的印記情況，於是調整鈐押方式，依循規律為之。

（表三）

印文（合縫印記順序代碼）：1 建業文房之印　2 許國後裔　3 佩六相印之裔　4 四代相印　5 舜欽　6 武功之記

故宮墨跡本 合縫次序	故宮墨跡本 合縫印記順序	水鏡堂刻本 合縫次序	水鏡堂刻本 合縫印記順序
一	3256（補書）	一	54（補書）
二	25361	二	231
三	32561	三	451
四	25341	四	231（同二）
五	35261	五	451（同三）
六	25341（同四）	六	231（同二）
七	35261（同五）	七	451（同三）
八	25341（同四）	八	231（同二）
九	35261（同五）	九	451（同三）
十	25341（同四）		
十一	35261（同五）		
十二	25341（同四）		
十三	35261（同五）		
十四	25341（同四）		

一○四八年，蘇舜欽補書〈自敘帖〉潰爛的第一紙前六行時，其祖父蘇易簡（九五七—九九五）與其父親蘇耆（九八七—一○三五）均已逝世；蘇舜欽鈐押〈自敘帖〉紙幅合縫印記時，其祖父的「許國後裔」與「四代相印」，可能先交替押於合縫上方，蘇舜欽只好將自用印「佩六相印之裔」與「舜欽」兩方交替押於合縫中央位置，或者四印皆爲蘇舜欽所鈐蓋的，而沒有使用其父蘇耆的藏印（註11）。

蘇舜欽在補書之後，於補書與原存的紙幅接縫處鈐押「舜欽」與「四代相印」兩印；這個地方的紙幅在南唐內府時不是紙的接縫，不會鈐有「建業文房之印」。「故宮墨跡本」雖是仿作，摹手不在此處鈐「建業文房之印」，是懂其關鍵所在；王耀庭〈古書畫上的違「章」建築〉一文，提及「故宮墨跡本」上第一處合縫印記沒有南唐「建業文房之印」（註12），也是了解問題眞相；王裕民〈懷素自敘帖新研〉一文，認爲第二紙（原存乙）右側邊緣仍應留下「建業文房之印」的左半印痕，並以「故宮墨跡本」沒有這個印痕爲理由，而指此本書法與印記皆屬僞作（註13），是不了解其中的緣由，原來蘇舜欽補書本此處是不會有「建業文房之印」的。

「故宮墨跡本」〈自敘帖〉已是摹本，所有宋人以前的合縫印記均屬仿刻；「水鏡堂刻本」〈自敘帖〉則爲刻拓，所有印記難

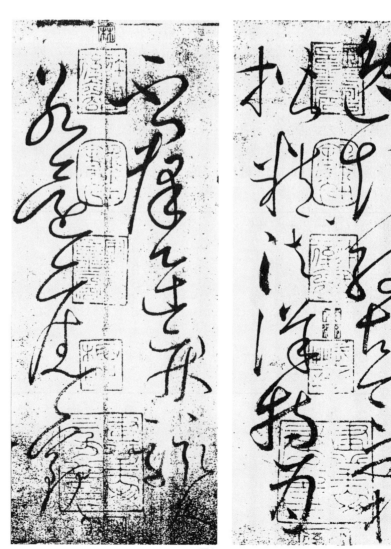

圖六　圖五

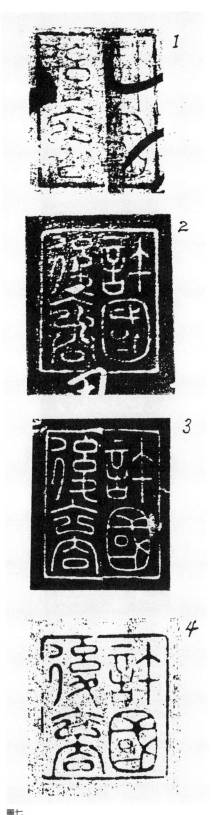

柒、從「水鏡堂刻本」看懷素〈自敘帖〉的紙幅與印記

稱完全準確而不變形。然而兩本印記形骸俱存，檢其大樣，不論其小節，仍可互參。茲就其顯然不同之處說明如次：

（一）、建業文房之印：故宮本「建」字「聿」下左右兩豎垂接下橫，水鏡堂本中斷不連。（圖五、六與三、四）

（二）、四代相印：故宮本「印」字「卩」的篆文似「巳」，水鏡堂本仍為「卩」。（圖六與四）

（三）、佩六相印之裔：故宮本「裔」字「衣」部線條圓轉，水鏡堂本方折。（圖五、六與三）

（四）、許國後裔：故宮本「國」字「戈」的中豎向上伸出，水鏡堂本斜左。（圖五、六與三）

（五）、舜欽：故宮本「欽」字「金」部撇捺彎曲，水鏡堂本較直。（圖五、六與四）

王裕民〈懷素自敘帖新研〉大文中，又舉東京博物館藏某一宋拓〈定武蘭亭〉帖末許彥先跋記後有「許國後裔」一印（圖七‧1、圖五、圖六），「後」字末筆還是「豎彎橫」。三印印文彼此之間雖有微異處，但皆有所本是必然的。而東博〈定武蘭亭〉上「許國後裔」一印（圖七‧2），「後」字末筆也是「豎彎橫」；即如「故宮墨跡本」仿刻的「許國後裔」一印（圖七‧3），「後」字末筆為「豎彎橫」；又宋拓《寶晉齋法帖》中王羲之〈范新婦帖〉的左上〈自敘帖〉的「許國後裔」一印（圖七‧4），定為最可信的蘇氏家族收藏印（註14）。拙文〈懷素自敘帖草書基因的比勘〉曾附和之（註15）。今檢出「水鏡堂刻本」

1

2

3

4

後裔」的「後」字末筆為「斜豎」，與前述三印不同，其來源不無可疑；王氏將此印視為最可信的蘇家收藏印，結論尚難遽定，仍有待另加舉證。

又「水鏡堂刻本」〈自敘帖〉帖尾的「趙氏藏書」、「趙氏子子孫孫其永保用」與「得全堂記」各印（圖八·2、3、4），為南宋趙鼎所有；「故宮墨跡本」上的三印則為仿刻，從「趙氏藏書」一印鈐押於後人摹寫的墨跡本合縫上（圖五、圖六最下方半截印），即可證明這三方圖章非趙氏原印。「水鏡堂刻本」上的三印近真，王裕民〈緣天庵本自敘帖偽刻考辨〉一文，已舉《中國法帖全集》第十六冊舊拓「晉唐小楷」中的「趙氏藏書」一印（圖八·1），恰可證明（註16）。

四、從「水鏡堂刻本」看〈自敘帖〉的書法

「故宮墨跡本」與「水鏡堂刻本」的〈自敘帖〉母本相同，前者就原本映寫，後者就原本摹刻，兩本〈自敘帖〉傳本微異處不多，若非「故宮墨跡本」的紙幅與鈐印發生問題，僅概覽其書法，非深識書藝者還真是難定其為真跡或摹本。惟若留神細觀，「故宮墨跡本」書法的不足之處仍然有跡可尋。茲以點畫線條的運筆、行氣布局的安排與映摹的狀況，就帖內文字舉例說明如次：

（一）、按提粗細：「吏部侍郎韋公陟」的「侍」字第一筆，故宮本的按筆動作較輕，撇筆開頭較細；水鏡堂本有明顯的重按，

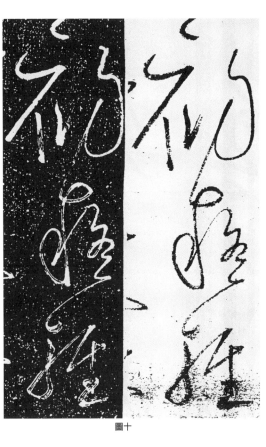

圖十

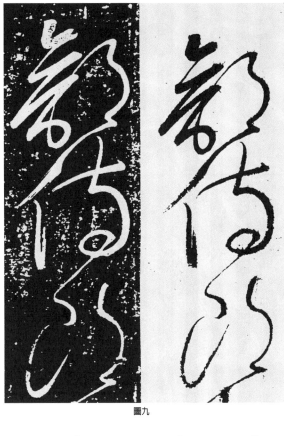

圖九

柒、從「水鏡堂刻本」看懷素〈自敘帖〉的紙幅與印記

運筆周到美觀。（圖九）

（二）、轉折繞圈：「初疑輕煙澹古松」的「輕」字最後兩橫，故宮本重按折筆，塗擦帶下轉右，筆畫太粗；；水鏡堂本繞圈飛白，轉折清晰。（圖十）

（三）、行款欹正：「義獻茲降虞陸相承」的前後數行，故宮本越寫越偏向右側，行末之字甚至寫到行首之字的正下方之右，行線過分欹斜；；水鏡堂本行氣則直下貫串，偏側較少。（圖十一）

（四）、飛白開叉：「奔蛇走虺勢入座」的「入」字首撇，故宮本下方補描一條細線，使之看來有如破筆飛白開叉之狀，而起筆處不齊，顯然為粗細兩筆；；水鏡堂本是筆鋒開叉的自然飛白筆絲，起筆齊整一筆完成。（圖十二）

（五）、紙破墨殘：「尚書司勳郎盧象」的「司」字，故宮本似為紙張殘蝕破損，致使墨漬漶漫，實際上是故意擦去墨痕，帖中多處這種現象；；水鏡堂連紙張破損的框廓都摹刻標示出來，筆畫斷殘處十分明確。（圖十三）

由於「水鏡堂刻本」〈自敘帖〉的合縫印記，呈現〈自敘帖〉紙幅裱裝相接的狀態，使我們了解蘇舜欽補書本的紙張使用情形；；進而明白「故宮墨跡本」依附於蘇舜欽名

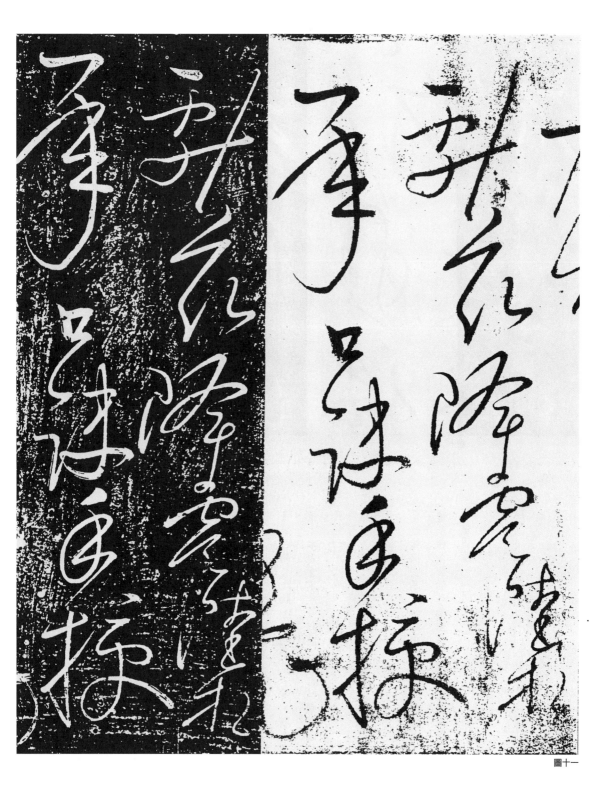

圖十一

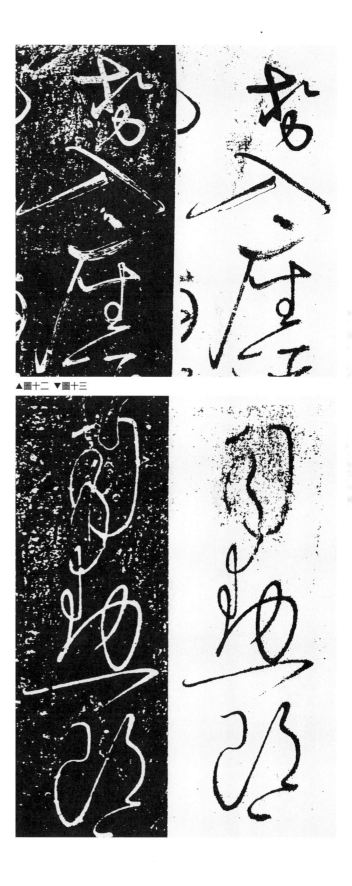

▲圖十二 ▼圖十三

下，其紙幅寬度是不合理的，此本爲後人摹本，非懷素眞跡，此爲內在證據。「故宮墨跡本」合縫上的南唐內府印記與〈蘇家鑑藏印記，全部是仿刻，無庸贅言；由於是僞印，所以連印泥也少用些，鈐蓋時淡一點，以免印文過於清晰而露出破綻；此外，「故宮墨跡本」書法的映摹，多用乾筆的擦寫技巧，以隱藏僞仿面目，這是外在證據。然而此本能夠將點畫、字形、接筆映帶等粗細、斷連，表達出原帖母本的樣式，撱摹映寫功夫實在精湛，至於帖中有前述無法掩藏的罅漏之處，在所難免，這是潛在證據。

今天，我們能夠看到的「故宮墨跡本」〈自敘帖〉，已是蘇舜欽本的外在形貌，而「水鏡堂刻本」〈自敘帖〉則是蘇本的內在骨架；兩者合觀，「蘇舜欽補書本」〈自敘帖〉的眞面目，雖不中亦不遠。只是自宋代以來書論書錄對懷素〈自敘帖〉的討論記載，大多環繞在撲朔迷離的蘇舜欽本上，其他傳本的流傳著墨不算多，這也是書法史論的缺憾。

柒、從「水鏡堂刻本」看懷素〈自敘帖〉的紙幅與印記

104

【注釋】

1　李郁周撰〈懷素自敘帖墨跡本的書法〉頁陸一七，《一九九五年書法論文選集》，中華民國書法教育學會，一九九六年一月初版。

2　《唐懷素自敘》（故宮法書第七輯下）頁四，曾紆跋語，臺北故宮博物院，一九六六年十月初版。

3　朱存理撰《鐵網珊瑚》卷一頁五十九，臺北漢華文化事業公司，一九七〇年七月初版。

4　啓功撰〈論懷素自敘帖墨跡本〉，《文物》一九八三年第十二期頁七十九，北京文物出版社，一九八三年十二月。

5　同註4，頁八十。

6　胡祇遹撰《紫山大全集》卷十四頁二五六，「四庫全書」第一一九六冊，臺灣商務印書館。

7　袁桷《清容居士集》卷四十七頁三十二，「叢書集成新編」第六十六冊，臺北新文豐出版公司，一九八五年。

8　同註2，文徵明跋語刻拓。

9　陸耀遹《金石續編》卷八，「石刻史料新編」第四冊頁三二七一，臺北新文豐出版公司，一九七七年十二月初版。

10　《初拓懷素草書自敘帖》曲水、戴光曾、唐翰題等人跋記，上海及北京有正書局，無編頁，無出版年月。又，《唐懷素自敘帖》有本文、無題跋，即「水鏡堂刻本」，《懷素草書彙編》頁一至五十一，北京古籍出版社，一九九二年七月第一版。

11　穆棣撰〈懷素自敘帖中「武□之記」考〉，蘇氏家族「鑑藏印記」表，《故宮文物月刊》第一七三期頁一二三，臺北故宮博物院，一九九七年八月。

12　王耀庭撰〈古書畫上的違「章」建築〉，《故宮文物月刊》第三期頁一三二，臺北故宮博物院，一九八三年六月。

13　王裕民撰〈懷素自敘帖新研〉，《故宮文物月刊》第二三一期頁六十八，臺北故宮博物院，二〇〇二年六月。

14　同註13，頁七十。

15　李郁周撰〈懷素自敘帖草書基因的比勘〉，《故宮文物月刊》第二三三期頁二十八，臺北故宮博物院，二〇〇二年八月。

16　王裕民撰〈綠天庵本自敘帖偽刻考辨〉，《故宮文物月刊》第二三五期頁九十四，臺北故宮博物院，二〇〇二年十月。

——二〇〇二年十月脫稿，二〇〇三年臺北故宮博物院《故宮文物月刊》待刊。

(捌) 故宮墨跡本〈自敍帖〉是文彭摹本

唐代狂草書家懷素名作〈自敍帖〉在明代的流傳，從徐泰、徐溥、吳儼、陸完、陸修等人遞傳到嚴嵩手上，嚴氏書畫籍沒入內府後，再經朱希孝之手，後歸於項元汴所有（註1）。其間有吳寬從徐泰借臨的〈匏庵臨本〉（一四七八），也有文徵明雙鉤塡墨入石（一五二四）的陸氏「水鏡堂」，又有文彭根據陸修收藏本摹寫的「文彭摹本」（一五三〇）。文嘉《鈐山堂書畫記》載錄（一五六八），籍沒的嚴嵩所藏〈自敍帖〉爲陸完舊藏本。至於項元汴的藏本，清代入藏於乾隆內府，今在臺北故宮博物院。

筆者小文〈從「水鏡堂刻本」看懷素自敍帖的紙幅與印記〉，以「水鏡堂刻本」〈自敍帖〉考定今藏臺北故宮墨跡本是摹本、非眞跡（註2），知曉「水鏡堂刻本」與故宮墨跡本這兩件〈自敍帖〉，皆出於「水鏡堂刻本」的原本，即出自陸完收藏的「蘇舜欽補書本」。「水鏡堂刻本」是從原本「雙鉤塡墨」入石的，點畫字形皆與原本纖毫無異；故宮墨跡本是就原本「映摹書寫」的，點畫字形與原本大抵相似，但無法完全吻合。筆者發現故宮墨跡本〈自敍帖〉是摹本的確證，解決故宮墨跡本是眞跡還是摹本的問題；更令人拍案的是：確定故宮墨跡本爲文彭的摹寫本，揭開明代中葉以來關於項元汴所藏故宮墨跡本撲朔迷離的謎底。

一、文徵明題識與文彭釋文爲「水鏡堂刻本」的跋尾

故宮墨跡本懷素〈自敍帖〉李東陽跋尾之後，裱接刻拓的文徵明題識與文彭〈自敍帖釋文〉小楷，以刻拓充當墨跡的跋文，形式與全卷爲墨跡的格式不合；文氏父子兩文之末，分別有「嘉靖壬辰」（一五三二）「陸氏水鏡堂藏石」與「文彭書於水鏡堂」的字句，可知這兩文摹刻於陸修的水鏡堂，屬於「水鏡堂刻本」〈自敍帖〉的跋尾，與故宮墨跡本無關，非故宮墨跡本原有。就其前後合縫印記「項叔子、天籟閣」等印斷之，是故宮墨跡本入於項元汴之手以後，項氏將「水鏡堂刻本」的拓片，剪裱接於李東




陽跋尾之後（註3）。就故宮墨跡本原來樣式而言，刻拓的文氏父子小楷兩文理當剔除。

刻拓的文徵明題識文字，謂其師吳寬（一四三五—一五○四）死後二十年（一五二四），纔看到〈自敘帖〉眞跡，遂將之以雙

鉤墨填的古法入石，自謂「點畫形似，無纖毫不備，庶幾不失其眞。」這件〈自敘帖〉刻石由刻帖名手章簡甫鐫刻，藏於長洲陸

氏水鏡堂。嘉靖壬辰五月，文彭書〈自敘帖釋文〉於水鏡堂；六月，陸修請人並刻「長洲陸氏水鏡堂藏石」字樣於文徵明題識左

側。這兩則識文不屬於故宮墨跡本所有。

二、文彭記明故宮墨跡本是其摹寫的

將故宮墨跡本卷後屬於「水鏡堂刻本」的小楷刻拓

文徵明題識與文彭〈自敘帖釋文〉剔除，把其後的高士

奇跋文接裱於李東陽題記之末，然後將高氏跋文以白紙

掩去，只露出後面文彭的兩行寫記：「嘉靖庚寅（一五

三○）孟冬，獲觀藏眞〈自敘〉于陳湖陸氏，謹摹一過。文彭。」（圖一）這就是故宮墨跡本〈自敘帖〉文彭摹寫的全卷面貌。

文彭在一五三○年於陸修的水鏡堂看到眞跡本〈自敘帖〉，摹寫一通。其目的在擁有一件〈自敘帖〉墨跡副本，並未企圖以摹

本取代眞跡，所以在摹本的末尾交代此本出處，係摹自陸家藏本〈自敘帖〉。文彭只能在「摹本」上記明摹寫的事，不可能在「眞

跡原本」上記載此事；即使文彭曾作此想，陸修理當不願同意。無論任何人摹寫多少遍，都與眞跡原本無涉。亦即故宮墨跡本不

是眞跡，是文彭的摹本，纔會有「謹摹一過」的字樣。

三、文彭以十五紙摹寫不在仿眞作僞

「水鏡堂刻本」的原本〈自敘帖〉原爲九紙寫成的，第一紙前六行斷爛，蘇舜欽在一○四八年補書接於原紙之前，故全卷用

紙爲九紙十段（每紙約八十八公分）（註4）。文彭摹寫時，意在擁有墨跡副本（摹本），不在仿眞作僞，因而以方便映寫爲原則，

圖一

叙于陳湖陸氏謹摹一過文彭

嘉靖庚寅孟冬獲觀藏眞自

紙幅越短越容易移動摹寫；；為了存其梗概，只在第一紙（前段補書三十四公分，後段餘紙五十一公分）保存原跡的樣式，第二紙
以下便使用與第一紙後段餘紙約略等長（約五十一公分）的紙幅來摹寫，全文共用紙十五幅（或者說十四紙十五段）。如果文彭企
圖仿真作偽，他大可使用九紙十段來摹寫，這樣即不致於出現第二紙以後各紙為五十一公分左右，而第一紙（前半斷爛加後半原
紙）卻為八十五公分左右的矛盾現象。惟若要如此偽仿，大約需要陸家授意或同意，否則不可能成事，所以文彭在末尾交代「謹
摹一過」的事實，心胸坦然表白。

四、文彭摹寫時似故作傾斜行氣以示有別於真跡

「水鏡堂刻本」為文徵明雙鉤填墨入石，刻帖名手章簡甫鐫
刻，傳達真本的細密狀況不言可喻，幾可謂全然保存〈自敘帖〉
原本的面目；故宮墨跡本則是文彭用退筆、枯墨、粗紙映摹書寫
的，摹寫時點畫、字形與行款偶有閃失在所難免，甚至有「故作
閃失」的可能，因而可以看出雙鉤填墨與映寫兩種不同技法的細
緻情況，兩者差別不少，茲舉其大要如次：

（一）、點畫粗細：〈自敘帖〉第二十八行「吏部侍郎」的
「侍」字第一筆，水鏡堂刻本重按起筆，故宮墨跡本稍按而已
（圖二）。第一一四行「孤雲寄太虛」的「虛」字第一筆，水鏡堂
刻本寫成點，故宮墨跡本寫成斜畫（圖三）。

（二）、筆勢承帶：〈自敘帖〉第二十七行「其名大著」的
「著」字末筆，水鏡堂刻本起筆承接前一筆而來，故宮墨跡本起
筆禿鋒不知從何處來（圖四）。第一二○行「大曆丁巳冬」的
「冬」字第二筆，水鏡堂刻本起筆承接第一筆而來，故宮墨跡本

圖二

圖三

圖四

起筆也是禿鋒散毫不知來處（圖五）。

（三）、線條轉折：〈自敘帖〉第六十八行「初疑輕煙」的「輕」字末兩橫，水鏡堂刻本轉圓繞圈寫成，故宮墨跡本重按抹擦

不成筆畫（圖六）。第七十八行「李御史舟」的「舟」字頸部，水鏡堂刻本細筆圓轉，故宮墨跡本重按抹擦成粗畫（圖七）。

（四）、飛白開叉：〈自敘帖〉第六十六行「勢入座」的「入」字第一筆，水鏡堂刻本自然開叉飛白，故宮墨跡本在筆畫下側

補描一條細線如飛白（圖八）。第一一七行「皆辭旨」的「皆」字第一筆，水鏡堂刻本也是自然飛白開叉，故宮墨跡本在筆畫右側

補描一條細線如飛白（圖九）。

以上四則八例，文徵明雙鉤填墨的「水鏡堂刻本」比文彭映摹的故宮墨跡本，其運筆書寫技法要精到自然得多，這是文彭摹

寫時偶而失誤，以及使用禿鋒筆毫不得不然的結果。「水鏡堂刻本」絕非根據故宮墨跡本摹刻，其明證由此可知。其次：

（五）、行款敬正：「水鏡堂刻本」〈自敘帖〉的全篇行氣，大多直行而下，行線較直，如「尤擅其美，義／獻茲降，虞陸相／承，口訣手授」三行，寫到右下略微偏右。故宮墨跡本全篇行氣偏右處不少，如上述三行越下越偏右，行末甚至整字偏到全行之外，殊為不稱（圖十）。故宮墨跡

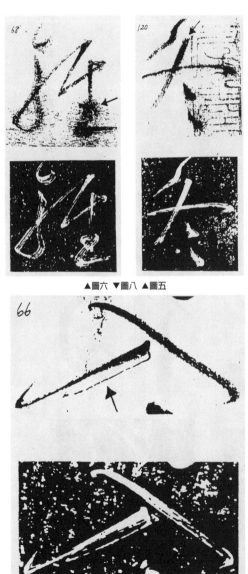

▲圖七 ▼圖九　　▲圖六 ▼圖八 ▲圖五

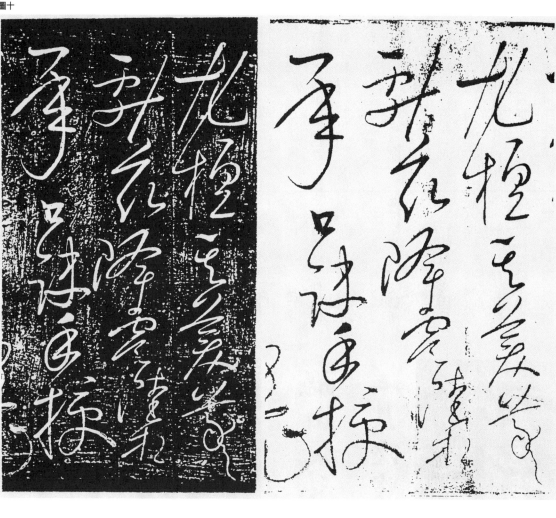

図十

捌、故宮墨跡本〈自敘帖〉是文彭摹本

本之所以如此，似是文彭映寫時故作傾側，以示有別於陸家藏本眞跡。

五、故宮墨跡本全卷皆爲摹本

故宮墨跡本〈自敘帖〉全卷本幅與明人題跋，除了卷末文彭兩行題記、項元汴所書「唐僧懷素草書〈自敘〉眞跡，明墨林山人項元汴珍秘，其值千金。」之外，其餘全是摹本。〈自敘帖〉本文摹寫問題已如前節所述，題跋的摹寫，文彭不再使用退筆禿鋒枯墨，而使用一般的毛筆和墨色，從宋代杜衍、蔣之奇、蘇轍以下，直至明代吳寬、李東陽等人題跋，全爲摹寫，無一是各人眞跡。茲以南宋紹興二年（一一三二）蔣璨與明代弘治六年（一四九三）吳寬兩人題跋的末兩行爲例來對照：

（一）、蔣璨題跋：文彭所摹尚能掌握全局，但以蔣璨的里籍、姓名數字看來，「陽」字「勿」部第一筆的粗細長短、「羨」字「欠」部第一筆的粗細、「蔣」字「長橫」末端收筆的輕重等，故宮墨跡本與水鏡堂刻本不同（圖十一）。

（二）、吳寬題跋：文彭摹寫故宮墨跡本至吳寬題跋時已接近全卷尾聲，似有匆匆不及等待之感，許多點畫的粗細、長短、曲直、角度皆與水鏡堂刻本不甚相似，如吳寬的里籍、姓名數字中，「長」字末筆、「洲」字水旁三點與三豎、「吳」字中央曲折的一畫，故宮墨跡本與水鏡堂刻本的差異極爲明顯（圖十二）。

尤有甚者，蘇轍於紹聖三年（一○九六）所書〈自敘帖〉跋文，第一行第八、第九「若此」兩字，水鏡堂刻本雙鉤塡墨入石於前，其原本眞跡已經殘損；故宮墨跡本摹寫於後，文彭竟然以自家寫法將之補全（圖十三）。蘇轍行書「此」字左旁皆以「山」形爲之，驗之故宮所藏多件蘇轍不同年代的尺牘可知；文彭以「小」形書寫，正與帖末其〈自敘帖釋文〉中「人人欲問此中妙」的形態相合。故宮墨跡本「此」字樣式爲文彭所造，非蘇轍原有。

故宮墨跡本非「水鏡堂刻本」的母本，因爲「水鏡堂刻本」的書法水準比較高明。「水鏡堂刻本」上的蔣璨與吳寬穩穩運筆，故宮墨跡本比較匆促，「水鏡堂刻本」的字要比故宮墨跡本精彩得多；雙鉤塡墨能傳原跡的形態，映摹每有失眞

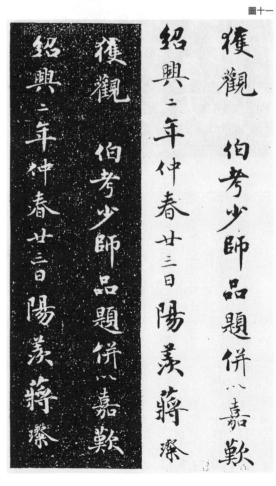

圖十二　　　　　　　　圖十一

處。故宮墨跡本的跋尾全部是摹寫一事，北京啓功認爲故宮墨跡本將「眞跋」裱裝於摹本之後（註5），恰恰是看走眼了，或許啓功沒有看過刻拓的「水鏡堂刻本」跋尾之故。

六、故宮墨跡本不曾爲嚴嵩所藏

故宮墨跡本〈自敍帖〉爲文彭摹出以後，沒有任何印記，也沒有裝裱刻拓的「水鏡堂刻本」文徵明題識與文彭〈自敍帖釋文〉小楷爲跋尾，卷末有文彭「謹摹一過」的文字，當時看過的人都知道這是文彭映摹的，不是〈自敍帖〉的眞本。文彭之弟文嘉，早已看過其父文徵明雙鉤塡墨入石的「水鏡堂刻本」，也看過陸完家藏的「蘇舜欽補書本」，更看過文彭摹寫的「故宮墨跡本」，自不待言。

嘉靖乙丑（一五六五）五月，文嘉奉派往江西嚴嵩住處的分宜、宜春（袁州）、南昌（省城）等地清點籍沒的嚴氏書畫藏品；隆慶戊辰（一五六八）十二月寫成《鈐山堂書畫記》一書，有一條「懷素〈自敍帖〉：舊藏宜興徐氏，後歸吾鄉陸全卿氏，其家已刻石行世。以余觀之，似覺跋勝。」（註6）非常清楚的記載：嚴嵩手上的〈自敍帖〉是徐溥遞傳至陸完的藏本，陸家已經刻有「水鏡堂刻本」行世。只是他覺得陸氏藏本帖尾題跋似較本幅稍好。

以文嘉看過「水鏡堂刻本」、陸氏藏本、文彭摹本的閱歷，對於文彭摹寫的〈自敍帖〉本幅、題跋與陸家藏本相去有間的情況，當然是了然於胸；在《鈐山堂書畫記》中，不可能錯把文彭的摹本當做陸完的藏本記載，同書所記的另一條可作佐證：「蘇軾親書〈前赤壁賦〉：紙白如雪，墨跡如新，惟前缺四行，余兄補之，余家本也。」（註7），蘇軾〈前赤壁賦〉現藏臺北故宮，原爲陸完舊藏（有陸氏「全卿」印），繼爲文徵明所得，後入嚴嵩之手；前四行補書繫於文徵明名下，卷末文徵明跋尾稱：「東坡先生親書〈赤壁賦〉，前缺三行，謹按蘇滄浪補〈自敍帖〉之例，輒亦完之。夫滄浪之書不下素師，而有極媿糠秕之謙，徵明於東

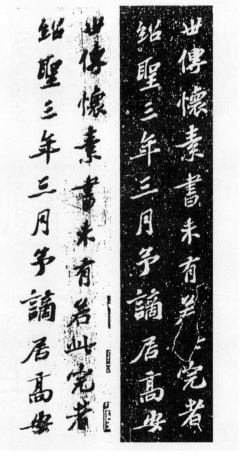

圖十三

坡無能爲役，而又媿污其前，媿罪又當何如哉！」文嘉實話直說，〈前赤壁賦〉前四行是其兄文彭補寫的，原爲其家所藏；由此可知文徵明名下的跋記也是文彭手筆。《鈐山堂書畫記》成書當時，文彭仍在世，即使文彭已下世，而以文彭摹本〈自敘帖〉當做蘇家藏本。此外，陸完舊藏〈自敘帖〉未曾經過文徵明收藏，否則文嘉也應與〈前赤壁賦〉一樣記爲「余家本也」。再說，從前一節所舉的蔣璨與吳寬兩跋摹本書法看來，故宮墨跡本不可能是「跋勝」的。

假若故宮墨跡本是嚴嵩藏本、是陸家舊藏，則其本幅、題跋與印記，應與「水鏡堂刻本」完全一致；然而，事實上兩本並非母子關係。因此，故宮墨跡本〈自敘帖〉並未進入嚴嵩的藏篋中，嚴嵩所藏的是陸完舊藏的眞跡本。

七、故宮墨跡本的合縫印記與題跋印記皆爲仿刻

故宮墨跡本〈自敘帖〉文彭以十五紙映寫，並記明「謹摹一過」，無意以摹本代眞跡的心態已表白無遺；既然無意仿眞作僞，即無需仿刻〈自敘帖〉原本上的各種圖章來鈐蓋這件摹本。只有到了這件摹本墨跡被當做眞品有價買賣時，印章就成了非有不可之物，於是「作僞者」出現，即使無法取得〈自敘帖〉原本來參照，參考「水鏡堂刻本」與其他書畫上的印記也可以，從南唐「建業文房之印」、「蘇耆」、蘇舜欽「佩六相印之裔、舜欽」……到吳寬「古太史氏」、李東陽「李東陽印、長沙」、陸完「陸氏珍祕」等全部的圖章都各仿刻一方，在全卷相當的位置都各仿刻一一鈐押。

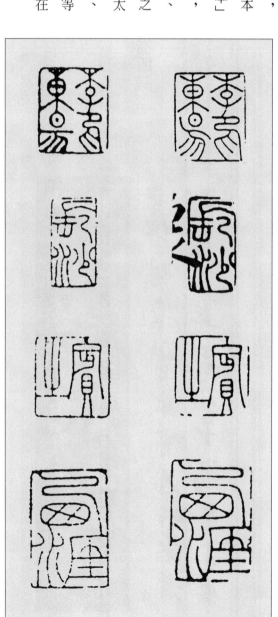

圖十四

113

南唐與蘇舜欽鈐印印問題，筆者小文〈從「水鏡堂刻本」看懷素自敘帖的紙幅與印記〉已論證其偽，茲再舉故宮墨跡本卷首李東陽名下「藏眞自序」四字篆書左側的「李東陽印」以及卷尾李東陽跋文前後的「長沙、賓之、西涯」等四方圖章（圖十四右），與臺北故宮博物院所藏林逋〈手札二帖〉冊李東陽跋尾「李東陽印」、薛紹彭〈雜書〉卷尾李東陽跋文前後「長沙、賓之」、李東陽〈自書詩帖〉卷前後「長沙、賓之」以及美國普林斯頓大學美術館所藏黃庭堅〈贈張大同〉卷尾李東陽跋文「西涯」等印（圖十四左），兩相對照，線條的長短、曲直，布白的寬窄比例，皆不能一致，前者顯然是仿製之物。再說，故宮墨跡本既爲文彭根據陸家所藏〈自敘帖〉「謹摹一過」之物，是一件複製的摹本，理應不可能有「陸氏珍祕」的圖章鈐押合縫，故宮墨跡卷的首尾隔水合縫此印，自然也是仿刻。

八、文彭草書〈採蓮曲〉贈項元汴似爲項氏與故宮卷關聯之始（註8）

嘉靖己未（一五五九）正月，文彭以狂草書寫〈採蓮曲〉卷贈送項元汴，卷尾自識：「連日偶臨素師〈自敘〉，自謂微有所得，戲書此，以呈墨林，不知以爲何如？」此時距文彭映摹故宮墨跡本已逾二十八年，惟這件摹本應仍在文彭手中。文彭似以狂草〈採蓮曲〉來吊足項元汴的胃口，可能隨後接受項氏的求讓，於是故宮墨跡本〈自敘帖〉就供養在天籟閣中。項元汴當然知道這是文彭的映摹本，不是眞跡。

九、故宮墨跡本的印記似皆爲項元汴鈐押

故宮墨跡本既未經嚴嵩之手，即非陸完的藏本。刻拓的「水鏡堂刻本」末尾文徵明題識與文彭〈自敘帖釋文〉小楷，被裱裝於李東陽跋尾之後，以充當陸氏藏本，其前後合縫印記爲「項墨林父祕笈之印、項叔子、天籟閣」等項元汴收藏印，沒有第二人的印記押縫，裱接之事應係項氏所爲。此卷更被項氏定爲「眞跡，其值千金」。從這些情況推斷，故宮墨跡本落入項氏手中之時，應無任何印記，所有項元汴之前的收藏或題跋圖章，似皆爲項氏仿刻鈐押的。爲了提防容易被人識破，於是在〈自敘帖〉本幅合縫印記使用的印泥可能是「蜜朱印泥」，並少蘸印泥，輕按使顏色趨淡，印文在有無之間；項氏本人藏印使用的印泥則爲「油朱印

泥」，並多蘸印泥，重按使使印文線條黏連（註9），與項氏其他不少入藏的古代名家眞跡上清楚明晰的收藏印記不同。

中國大陸蕭燕翼認爲故宮墨跡本〈自敍帖〉有些筆畫墨色壓在印泥上，是先鈐印後書寫的結果（註10）。蕭氏所指只是少數現象，多數的筆畫還是在印泥之下的。這是印泥材料不同的緣故，「蜜朱印泥」稍稍受墨，印泥顏色較淺，筆墨線條偶而會浮現在印泥之上；「油朱印泥」拒墨，不論是否先印後書，印泥大都會疊在筆墨線條上面，除非揭開紙背細審，否則不易察覺。項元汴了解宋人使用「蜜朱印泥」的情況，如黃庭堅、米芾時而如此，印色較淡，墨色會壓在印文之上；所以項氏仿刻的南唐、蘇舜欽、蘇轍、趙鼎等印記，似皆使用「蜜朱印泥」鈐押。

項元汴擁有「水鏡堂刻本」〈自敍帖〉的拓本，纔能剪裝文徵明題識與文彭釋文，但他可能未曾看過陸家所藏「蘇舜欽補書本」眞跡，爲了把文彭所摹的故宮墨跡本當做「水鏡堂刻本」的原本，於是將刻拓的「水鏡堂刻本」上的文徵明題識與文彭〈自敍帖釋文〉小楷，剪接移裝於李東陽跋尾之後，以混淆視聽並增強說服力，就成了傳至今日的故宮墨跡本全卷樣式。

十、董其昌在項家所見〈自敍帖〉與項穆所記同爲故宮墨跡本

董其昌在一五八〇年前後，於項元汴家見過懷素〈自敍帖〉墨跡本，有兩文記其事，第一文謂項元汴以六百金購於朱希孝，朱得自內府，是嚴嵩之物，原爲陸完所有，文徵明曾摹刻行世；董其昌因臨寫文氏刻石本而記之。第二文謂〈自敍帖〉在項家，其價值千金，但無人問購，因爲文徵明有刻石行世之故，董其昌爲縣學諸生時擔任項氏家庭教師，時常借臨。（註11）

董其昌知曉文徵明雙鉤塡墨入石的刻本是陸完藏本，而陸完藏本曾爲嚴嵩所有，與文嘉《鈐山堂書畫記》的載錄相同。但他在項家任館師時，借臨的懷素〈自敍帖〉又是故宮墨跡本，卷末正有「項元汴珍祕，其值千金」的字樣；或許由於文徵明的鉤塡刻拓本較精，勝過文彭摹寫的故宮墨跡本，所以項氏藏本沒有買家問津。董其昌兩文似有隱情存乎其中，亦即「項元汴以六百金購於朱希孝」一事不眞，大約是項氏不便明言取自文彭，而推給已逝的朱希孝（一五一八—一五七四），恰可接嚴嵩而來，死無對證，於是董其昌據以成文。

文彭「謹摹一過」的故宮墨跡本，用退筆、枯墨映寫，否則「恐涴其眞」，連底下的眞跡本也可能被墨漬污損了。文彭的摹寫，與成化十四年（一四七八）四月吳寬從徐泰借來，不敢用映摹而「以乾筆彷彿大略」臨寫之，以致「形神氣韻索然相遠」的

情況（註12），微有相似處。文彭摹本偏於乾枯，擦筆的現象極多，不如「水鏡堂刻本」原帖的潤澤；項元汴之子項穆在其所撰

《書法雅言・中和》篇有一段文字，謂「懷素〈聖母〉〈藏真〉，亦多合作；〈大字千文〉則穠肆矣，〈小字千文〉太平淡矣；世傳

〈自敘帖〉，殊過枯誕，不足法也。」（註13），項穆所見的〈自敘帖〉即其家藏故宮墨跡本，不是陸完藏本，否則不可能「殊過

枯誕。

結語

近二十年來，故宮墨跡本懷素〈自敘帖〉的研究者，大都圍繞在蘇舜欽補書六行問題、文徵明題識文字語意含混問題、合縫

印記與收藏印記問題、各種載籍對〈自敘帖〉撲朔迷離的流傳記載問題等發表議論，將這件摹寫的墨跡視為嚴嵩藏本的遞傳

本，而把箭頭指向文徵明父子作偽的可能，這些「間接」的論述隔靴搔癢，切不進故宮墨跡本的核心，讀來總是無法令人愜意。

這些研究者很少注意「水鏡堂刻本」是解決故宮墨跡本的關鍵要物，「水鏡堂刻本」為陸家所藏真跡本的「特級」複製本，故宮

墨跡本為陸家真跡本的「次級」複製本，兩者合觀，一目了然，真象畢現，許多問題迎刃而解。只是陸家藏本真跡自嚴嵩籍沒明

內府以後，不知所終。

本文根據上面的論述，歸納重點如次：

（一）、故宮墨跡本〈自敘帖〉如為陸完家藏真跡本，草書寫得比摹刻拓本還差，真跡上的字比摹刻拓本還差，
無此道理。

（二）、故宮墨跡本卷末宋人至明人題跋，其書法寫得比摹刻拓本還差，情形亦如上述，也無此道理。

（三）、故宮墨跡本卷上南唐、蘇舜欽、趙鼎等合縫印記的印數與鈐押位置，與陸氏藏本的刻拓本不同，印文線條也不同，也
無此道理。

（四）、故宮墨跡本卷末題跋者的印記與原題跋者（如李東陽）的原印線條、布白不合，更無此道理。

（五）、文嘉所撰《鈐山堂書畫記》謂嚴嵩所藏懷素〈自敘帖〉為「陸全卿氏舊藏，其家已刻石行世。」故宮墨跡本與刻石不

同，非陸完藏本，更非嚴嵩藏本。

（六）、刻拓的文徵明題識與文彭釋文小楷為陸家藏石「水鏡堂刻本」原有，非故宮墨跡本所有，不應裱接於後。懷素〈自敘帖〉原本未經文家收藏，文徵明與故宮墨跡本的仿真作偽無關。

（七）、故宮墨跡本卷末，文彭自記從陸家藏本「謹摹一過」，這幾個字不可能寫在陸家真跡上。文彭在世時想必不敢自謂這件他映摹的故宮墨跡本是陸家所藏真跡，因為陸本真跡當時仍流傳於世；更有甚者，「水鏡堂刻本」的傳拓更多，到處都有「監視本」可做比對。

（八）、文彭（一四九八—一五七三）逝世以後，項元汴得到這件摹寫本（或文彭逝世以前獲得，如前述一五五九年項氏獲贈〈採蓮曲〉卷），將刻拓的「水鏡堂刻本」文徵明題識與文彭釋文小楷裱裝於卷尾（時當朱希孝逝世的一五七四年之後），仿刻所有的圖章一一鈐於相當位置，開始定為真跡本（即一五八○年以後董其昌借臨本）。項氏為當時書畫巨賈，經手作品不計其數，以偽混真容易得手。

總之，故宮墨跡本〈自敘帖〉雖是項元汴藏本的遞傳本，但與嚴嵩藏本無關，不是陸完藏本，絕非明代遞藏的真跡本，而是文彭的摹寫本。

【註釋】

1 何傳馨撰〈懷素自敘帖在明代之流傳及影響〉，《中國藝術文物討論會論文集‧書畫》頁六六七至六七四，臺北故宮博物院，一九九二年六月初版。

2 李郁周撰〈從「水鏡堂刻本」看懷素自敘帖的紙幅與印記〉，《故宮文物月刊》第二三九期，臺北故宮博物院，二○○三年二月。

3 何傳馨亦有此疑，同註1，頁六七二。筆者落實之。

4 同註2。

5 啟功撰〈論懷素自敘帖〉，轉載於《中國名家法書全集‧懷素自敘帖》頁七十三，香港翰墨軒出版公司，一九九八年二月。

6 文嘉撰《鈐山堂書畫記》頁四十二，見中國學術名著藝術叢編《書畫錄》，臺北世界書局，一九七七年十二月三版。

7 同註6，頁四十三。

8 何傳馨有此說，同註1，頁六七三。

9 江兆申撰《關於唐寅的研究》頁二二七，註二十五與註二十六，有「蜜朱印泥」與「油朱印泥」的解說，臺北故宮博物院，一九七六年六月初版。

10 蕭燕翼撰《關於懷素自敘帖的我見》，《第二屆中國書法史論國際研討會論文集》頁一四九，北京文物出版社，一九九六年。

11 董其昌兩文見何傳馨引文，同註1，頁六七三。

12 吳寬撰《匏庵臨本題記》，朱存理《鐵網珊瑚》頁五十九，臺北漢華文化事業公司，一九七○年七月初版。

13 項穆撰《書法雅言》頁四十，見中國學術名著藝術叢編《明人書學論著》，臺北世界書局，一九七三年七月三版。

捌、故宮墨跡本〈自敘帖〉是文彭摹本

——二○○二年十一月脫稿，二○○三年臺北故宮博物院《故宮文物月刊》待刊。

附、揭開懷素〈自敘帖〉五百年來之秘

讀二○○二年十一月《書法教育會訊》第七十五期，李郁周所撰〈學習草書自敘帖，請看綠天庵本〉一文，對李氏搜羅上個世紀的書法圖籍，在百年的時間長河中，在浩瀚的書海中，找出有「水鏡堂刻本」〈自敘帖〉圖片的中日書法書籍共十一種。個人覺得相當不可思議，他竟然死心塌地的沉潛如此之深；不過，應該仍有漏網之魚未經李氏之目。惟因李郁周「用志不分，乃凝於神」的冥心求索，地不愛寶，「水鏡堂刻本」〈自敘帖〉終於全帖面世，不但有上海有正書局本，還有北京古籍出版社本。

吾人將懷素〈自敘帖〉故宮墨跡本、水鏡堂刻本、綠天庵刻本三本獺祭比觀，特別是將前兩本詳細校覈（附圖一、二），其相似程度簡直「如出」一轍，哦，不！本來就是「出於」一轍，真是令人拍案驚奇；；四百七十多年前在江蘇長洲「出生」的〈自敘帖〉兄弟兩本，由於李郁周「強棒出擊」的追索，現在同來臺北相會。李氏對「水鏡堂刻本」〈自敘帖〉的發掘，解決現藏臺北故宮墨跡本的問題，在書法研究史上理當記上一筆：揭開懷素〈自敘帖〉五百年來之秘。這是實情，絕非誇飾。

一九九五年十月，張炳煌的中華書學會在臺北國父紀念館舉辦國際書法論論文發表會，李郁周以「綠天庵刻本」為中心，口頭發表〈懷素自敘帖墨跡本的書法〉，論文整理完畢，隨後在書法教育學會的年度書法學術論文集登載，李氏的說法和文章，我們只是聽過、瞄過，談不上「願意」去深入了解；就連比較有研究衝勁的「墨潮書會」成員，也是「藐藐的視視」而已。唐朝懷素〈自敘帖〉，除了臺北故宮博物院的收藏本之外，我們不太相信還會有

圖二

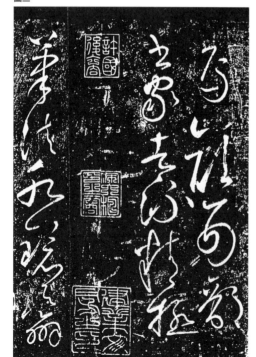

圖一

什麼更好的傳本流落民間，所以不太認同李氏的觀點。

《書法教育會訊》第七十五期李郁周的驚人之論，再度針對故宮墨跡本發難，指其為摹本。李氏以「水鏡堂刻本」來論述

〈自敘帖〉一事，發表以來，了解其內容概況的書法界人士不多，書法前輩戴蘭村不論，林進忠是相當敏銳的一位，他手上有《懷

素草書彙編》一書，確實比對兩本〈自敘帖〉之後，完全了解李氏在說什麼，頗有先知先覺的氣派。這緣於二〇〇二年八月下

旬，以名古屋為中心的中部日本書道會組團來臺訪問，他們作東，洪能仕出面邀請臺北書法家餐敘，會場上李郁周透過林氏請筑

波大學教授岡本政弘為搜尋日本早期出版的《唐僧懷素自敘帖》印本，即「水鏡堂刻本」〈自敘帖〉；雖然沒有任何消息回報，但

林氏仍然印象深刻，一讀李氏的文章，首尾並知。

另一位深入了解的是陳明貴，他「投李」、人家報之「以桃」，因緣際會，捷足先登，獲觀「水鏡堂刻本」，與鄭竹湖同時細膩

的比對三本〈自敘帖〉的異同，是墨潮書會成員中最早認同李郁周說法的「先進」。初入研究之門的青年王崇齊是穿梭其間的人

物，當然也明白三本〈自敘帖〉的狀況。「甲子書會」會員不少從李氏那裡得到一些訊息，大致了解故宮墨跡本的問題。最為湊

巧的是：這段期間，美國波士頓大學的白謙慎恰好與李郁周通電話，連白氏也聽到故宮墨跡本是摹本的結論，嚇一大跳，而認為

臺北這卷墨跡本〈自敘帖〉的身價將會大跌。

故宮墨跡本的真象所以大白，真正的關鍵人物是王裕民。王裕民是《周越墨跡研究》一書的作者，一九九七年六月臺大歷史

系畢業，對書畫傳藏研究潛力深厚，三十歲以下的青年研究者無人可與比肩，未來成就不可限量。

（一）、王裕民在二〇〇二年六月《故宮文物月刊》，發表〈懷素自敘帖新研〉一文，將〈自敘帖〉由北宋至清代的遞藏情形詳

加考索，頗有發明。文中指摘李郁周〈懷素自敘帖墨跡本的書法—從綠天庵刻本看故宮墨跡本〉一文是一大敗筆，原因是王氏認

為「綠天庵刻本」〈自敘帖〉出處不明。

（二）、李郁周在八月發表〈懷素自敘帖草書基因的比勘〉加以回應，指出「綠天庵刻本」與故宮墨跡本的草書點畫、字形、

行氣大抵相似，兩者關係密切，出處怎會有問題？圖文相扣，引證歷歷。

（三）、一時之間，王裕民大發雷霆，寫了〈綠天庵本自敘帖偽刻考辨〉在十月發表，引用宇野雪村、吳榮光、王壯弘、藤原

有仁等人對於綠天庵本〈草書千字文〉是臨本的批評，套入指陳綠天庵本〈自敘帖〉也是臨本偽刻；全文氣勢澎湃，波瀾壯闊，

大罵李郁周以臨本偽刻來與故宮墨跡本做比對是「個人觀感、自由心證、大膽猜測、缺乏實證，沒有科學根據的基因比勘，荒腔

走板，添加一大敗筆。」

（四）、李郁周在二○○三年一月發表〈綠天庵本自敘帖是摹本傳刻〉一文，說明「綠天庵刻本」是摹本不是臨本，載錄於《湖南金石志》一書中，並指出王裕民「千」冠「自」戴，「誤稽」之談，拖宇野雪村、王壯弘、藤原有仁等人下水，因為他們都未曾說過「綠天庵刻本」〈自敘帖〉是臨本偽刻。李氏畢竟年紀較長，風度較佳，對王氏的誤稽之考一一點明，沒有以「荒腔走板、一大敗筆」的惡言相向，只說他是「輕率概括」而已。這時李郁周已經詳細看過「水鏡堂刻本」〈自敘帖〉，全盤掌握故宮墨跡本的問題，不與王裕民計較。

王裕民以往發表不少書畫收藏印記的考索文章，引證確切，論點扎實，可能從未失手過；這次就「綠天庵刻本」〈自敘帖〉猛發砲火，本來想要讓李郁周「開花」，不料馬失前蹄，砲火彈回司令部，自己反而滿臉「豆花」。看來李郁周雖然鬆鬆散散的，但還是有幾分能耐，並非虛有其表。

「綠天庵刻本」擺一旁不論，故宮墨跡本〈自敘帖〉的發言權，似乎已經落入李郁周的「口袋」中。李氏二十多年前閱讀藤原楚水《圖解書道史》時，留意「水鏡堂刻本」〈自敘帖〉，但找不到全帖。與王裕民筆戰後，積極尋覓「水鏡堂刻本」。二○○二年九月下旬，「水鏡堂刻本」全帖入手，有關故宮墨跡本的問題，剎那之間全部解開，他連續寫了兩篇短文：〈從水鏡堂刻本看懷素自敘帖的紙幅與印記〉、〈故宮墨跡本自敘帖是文彭摹本〉。李氏撰寫〈故宮墨跡本自敘帖是文彭摹本〉一文時，受惠於何傳馨〈懷素自敘帖在明代之流傳及影響〉一文甚多，何氏十一年前發表該文時，已提出許多觀點與疑問，然而資料不足，暫時未能解決；李郁周最近偶然突破限制，李文大致點定這些問題的答案，補足何文的論述。李氏這兩篇擲地有聲的「兩鎚定音」文章，揭開懷素〈自敘帖〉五百年來的祕密，我們期待兩文早日發表。

假若沒有王裕民誤打誤撞的「逼迫」，就不會有李郁周用心用力的「發掘」，故宮墨跡本〈自敘帖〉謎底的揭開，就要繼續再等待一些時日，所以書法界應該感謝王裕民。當然，最要感謝的是李郁周，他讓我們真正認識懷素〈自敘帖〉故宮墨跡本，也使我們對「水鏡堂刻本」產生幾許敬意。至於對懷素〈自敘帖〉的研究，此刻正是「柳暗花明又一村」，書法學術界理當繼續邁進！

——中華民國書法教育學會《書法教育會訊》第七十六期，二○○三年一月五日。

〈寒食詩卷〉跋尾「無佛處稱尊」一語審意

一、

黃庭堅《山谷題跋》卷八中，載錄一則〈跋東坡書寒食詩〉的題識文字，全文如次：

東坡此書（詩）似李太白，猶恐太白有未到處；此書兼顏魯公、楊少師、李西臺筆意，誠（試）使東坡復為之，未必及此。他日東坡或見此書，應笑我於無佛處稱尊也。（圖一，參照圖三修正。）

這則跋語，黃庭堅稱讚蘇軾的詩與書法造詣深厚，援引李白與顏真卿、楊凝式、李建中以為對照，推許揄揚，文中有欲駕諸人而上之的意蘊。跋語中的最後一句話：「應笑我於無佛處稱尊也」，可以感覺出黃庭堅的委婉情懷，他推測蘇軾會笑責他把蘇軾推舉得那麼高：李白已經逝世了（無佛處），所以稱讚蘇軾的詩為天下第一（稱尊）；顏真卿、楊凝式、李建中已經不在了（無佛處），所以稱讚蘇軾的書法為天下第一（稱

圖一

與楊景山書古樂府因跋其後

元符三年庚辰九月壬午青神縣尉廳東之退寮堂夜漏下三刻所偶案上有墨瀋一升許几傷武置此卷云是邑中老儒楊景山乞書因取發永舊筆無心襄核筆宛轉可人意遂書欲盡子闐景山之子遠才武自將今為涇原部將故青此猛士冑鋒鏑報國之詩遺之可令人日誦於軍中以飲酒山谷老人題

跋東坡書寒食詩

東坡此書似李太白猶恐太白有未到處此書兼顏魯公楊少師李西臺筆意誠使東坡復為之未必及此他日東坡或見此書應笑我於無佛處稱尊也

跋東坡朝樂三

東坡此詩卷嘲謔蕭傳正讀於先帝欲寄金剛之先帝笑曰卿嘗親省同朝僚友以有餘助不足

山谷題跋　卷八

尊）。對於黃庭堅的抬捧吹噓，蘇軾大底會推辭而不願意接受。

「無佛處稱尊」一語，趙孟頫的文章中也出現過。明代朱存理《珊瑚

木難》卷四輯錄了趙孟頫的話〈題伯機臨鵝群帖〉：

僕與伯機同學書，伯機過僕遠甚，僕極力追之而不能及。伯機已

矣，世乃稱僕能書，所謂「無佛處稱尊」耳。

趙孟頫自認書法的造詣不如鮮于樞所達到的高度，鮮于樞逝世以後，

一般人說趙孟頫的書法寫得好，就是（一般人）在（鮮于樞已逝的）無佛

處，稱（讚趙孟頫的書法為）尊。趙氏認為一般人說趙氏的書法寫得好，

是在戴他高帽子。

從趙孟頫的這則小語中，我們很容易的解釋黃庭堅《山谷題跋》這段

文字中的最後一句話是：

他日東坡或見此書（指蘇軾寫的「寒食詩」這件作品，與前面的

『此書』兼顏魯公、楊少師、李西臺筆意」的「此書」意指相同；也可以

解讀為「我黃庭堅寫的話」。）應笑我（黃庭堅，亦即等於趙孟頫所指的

「一般人」）。於無佛處（李白、顏真卿、楊凝式、李建中皆已逝世。）稱

（蘇軾為）尊也。

二、

黃庭堅推測：蘇軾會說黃氏拿一頂高帽子往他頭上一戴。

圖二

一九九七年五月，臺北故宮博物院「中華瑰寶」歸國展，臺中某大學美術系某位教師帶領學生前往參觀，在蘇軾〈黃州寒食二首〉〈圖二〉前，對黃庭堅跋文〈圖三〉末句的解讀，說是「改天蘇東坡如果看到我黃庭堅寫的這件書法，應會笑我黃庭堅，在沒有蘇東坡的時候，我黃庭堅的書法就稱天下第一了。」這位先生給學生解說的話大意如此。

黃庭堅在〈黃州寒食二首〉的跋尾，與《山谷題跋》輯錄的內容相同，這則跋語的涵義被這樣以訛傳訛的誤解，筆者以往讀過對這句話誤解的文章，本來不以為意，知者自知、誤者自誤，現在覺得還是撰文駁正為宜。茲就這些文章的誤解部分抄錄在下面：

（一）、石守謙〈無佛處稱尊──談黃庭堅跋寒食帖的心理〉

「黃庭堅推崇東坡此帖書法不僅兼有顏真卿、楊凝式及李建中的筆意，而且是東坡書法中的神來之筆，『試使東坡復為之，未必及此。』跋書至此，本已達成一般題跋論贊作品的任務，大可就此簽款奉還藏主，但是黃庭堅的意興顯然已為充塞著挑釁意味的未書空間所激起，故而語鋒一轉，說到他自己跋寫的書法，在神妙超軼的蘇書跟前，是否有爭勝能耐的問題。有趣的是，黃庭堅的答案並不像一般固執著師生倫理者，盡說此自貶的謙辭，反而豪氣萬千的寫道：『它日東坡或見此書，應笑我於無佛處稱尊也。』」

「這個自許寫得真有好些層次，雖然承認東坡〈寒食帖〉的巔峰成就，稱得上是書界中的『佛』，但也表現了對自我跋書水準的絕高信心，也要與蘇書一起稱佛道尊。……黃的跋尾有三個層次，首為以『佛』稱東坡，次為以『尊』自許，再者為『尊』向『佛』的抗爭。其中又以第三個

玖、〈寒食詩卷〉跋尾「無佛處稱尊」一語審意

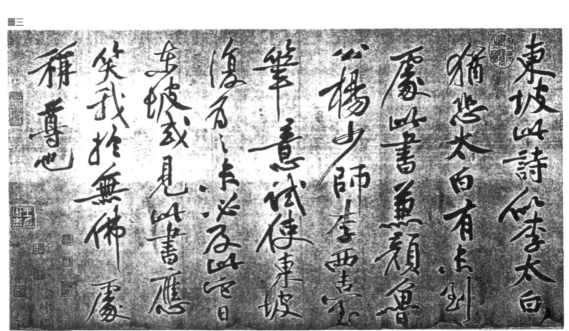

圖三

124

層次最具吸引力，整個跋的飛揚意態，在此表露得一覽無遺。『於無佛處稱尊』句中的抗爭意識不僅最爲動人，也是黃庭堅全跋中最爲重要的意涵。」（《故宮文物月刊》第八十五期第十九頁至二十一頁，一九九〇年四月。）

（二）、侯吉諒〈灑金宣六帖〉

「黃山谷一生都在向蘇東坡挑戰，詩如此，書法更是如此。在黃山谷跋蘇東坡〈寒食帖〉的書法與字句中，最可以表露這種心情。黃山谷說蘇東坡的〈寒食帖〉寫得太好，好到超過蘇東坡一般的水準，所以『試使東坡復爲之，未必及此。』因此黃山谷對自己寫在〈寒食帖〉後面的字也特別滿意：『它日東坡或見此書，應笑我於無佛處稱尊也。』無佛處稱尊，口氣夠狂了。……如果蘇東坡看到他黃山谷跋的字有如此氣度境界，蘇東坡大概也不會不承認，黃山谷的字可以稱得上是『無佛處稱尊』，很謙虛，但也夠自得，甚至是有點囂張。」（《中央日報》副刊，一九九四年十一月二十九日。）

三、

前節所錄兩文，都把跋文前面的兩段文字「東坡此詩似李太白，猶恐太白有未到處。」以及「此書兼顏魯公、楊少師、李西臺筆意，試使東坡復爲之，未必及此。」所陳述的涵義斬除了，然後忽然冒出一個轉折：「改天蘇軾如果看到我黃庭堅寫的這件書法，應會笑我黃庭堅在沒有蘇軾的時候，我黃庭堅的書法就是天下第一了。」於是，作爲前因的前兩段文意和作爲後果的後一段文意，便完全脫離、無關，聯貫不起來。這樣的解讀是不順的、不通的、不合理的。

這樣的解讀，把跋文前面的兩段文字「東坡此詩似李太白，猶恐太白有未到處。」的『此書』兩字，解讀爲「黃庭堅的書法『書法』」；「應笑『我於無佛處稱尊』」也。」解讀爲「沒有蘇軾，我黃庭堅的書法就稱尊了」。於是演繹出揣測黃庭堅書寫此跋時的心理：如何的自鳴得意，如何的抗衡爭勝。

其實，『此書』這兩字是指「蘇軾的寒食二首」或「黃庭堅的跋語（前兩段話）」。也就是如果蘇軾看到這件作品，讀了黃庭堅的前兩段稱頌蘇軾「詩爲李白所不及」與「書合三家筆意」的話，便會笑黃庭堅所說的這兩段話是在「無佛處稱尊」，我蘇軾還沒有這等能耐。

茲就黃庭堅此則題跋文字內容分解如下表：

沒有前因，後果就沒有著力點。如果說「你蘇軾寫的〈黃州寒食二首〉書法，有顏、楊、李的筆意，你再寫一遍也未必到這個境界。」是前因，而「改天你看到我黃庭堅寫跋的書法，你會笑我黃庭堅在沒有你蘇軾的時候，我的書法就是天下第一了。」是後果，這個後果突然竄出，和前因一點關係也沒有，兩者顯然對不上口、接不起來。黃庭堅的文筆不應該如此不堪，況且黃庭堅也不至於火辣辣的高自標舉自己的書法水準天下第一。

有了前因，後果就有懸掛處。「你蘇軾寫的〈黃州寒食二首〉書法，有顏、楊、李的筆意，你再寫一遍也未必到這個境界。」是前因，「改天你看到我黃庭堅寫的這些話，你會笑責我黃庭堅在顏、楊、李已經逝世的時候，推譽你蘇軾的書法是天下第一。」是後果，這個後果和前因完全密合，更彰顯出黃庭堅極力推崇蘇軾，而蘇軾謙遜的不願接受，即使在無佛處也不可以稱尊。兩人之間濃厚的師友情誼也躍然紙上。

上述所談，僅舉書法，不及於詩，黃庭堅稱讚蘇軾的詩一事姑且略去。

簡明的說：黃庭堅跋語裡的「無佛處稱尊」，「佛」指的是「李白，顏真卿、楊凝式、李建中」，不是「蘇軾」；「尊」指的是「蘇軾」，不是「黃庭堅」，跟黃庭堅無關。這則跋文的語意，完全不涉及黃庭堅跋文書法或其書法的好壞，也不是黃庭堅對自家書法水準的沾沾自喜，更不要說是黃庭堅拿書法來跟蘇軾抗衡爭勝了。

前因　黃庭堅推崇蘇軾

詩似李太白，猶恐太白有未到處。

書兼顏魯公、楊少師、李西臺筆意，試使東坡復為之，未必及此。

後果　蘇軾 笑責 黃庭堅的 推崇 是 於無佛處稱尊。

四、

黃庭堅在蘇軾〈黃州寒食二首〉的紙尾寫跋，有沒有想以書法的造詣與蘇軾抗衡爭勝、一較短長呢？這個心態可以肯定的說沒有，他只是意在稱頌蘇軾的詩和書法而已。不過，黃庭堅提筆揮寫之前，心中存有「我寫的跋字書法大致不會太差」的念頭，則是可以感會出來，這或許可算是具有自鳴得意、抗衡爭勝的意味吧！然而，即使黃庭堅有意與蘇軾抗衡爭勝，也不會笨到大刺刺的使用「(我是在)無佛處稱尊」一語，否則永遠是第二，「沒有了蘇東坡，才輪到我黃庭堅稱王」，這種心態算那門子的抗衡爭勝？倒是未比劃先認輸！即使蘇軾同意黃庭堅可以在「無佛處稱尊」，蘇軾仍然第一，黃庭堅還是第二，不但達不到「抗衡」的高度，更不必談「爭勝」了；反而是蘇軾在貶黃庭堅的書法不如他，而不是讚美黃庭堅。何況黃庭堅寫跋時，蘇軾的字正在紙的前端，而且蘇軾本人也還活著，怎麼可以說是「無佛處」呢？

黃庭堅如果覺得自家書法不比蘇軾差多少，而在蘇軾書法後面的同一張紙上寫跋，這不是抗衡、更不是爭勝，而是「自信」，大約可以說是「捨我其誰」了。這樣的氣概在書法史上流傳的例子並不多見，米黻三十八歲的烏絲欄〈蜀素帖卷〉(圖四)，跌宕多姿，運筆「刷刷」之聲隱約可聞，後面剩有十多行的空行；此卷經過四百多年以後，分別為沈周、祝允明、文徵明所過眼觀賞，三人是明代書壇人物，祝、文尤為翹楚，三人卻在另紙上寫跋語或觀款，各人作跋時，沈周八十歲、祝允明大約四十七歲、文徵明八十八歲，皆已超過米黻寫卷時的年齡甚多，竟沒有人在這十多行的潔白絹素上灑一滴墨，要等到董其昌走上書法史的舞臺，才提筆填滿這些空行(圖五)，時董其昌應在五十

圖四

127

歲以後。沈、祝、文、董的書法造詣，都足以在素絹上題跋，而似乎只有董其昌充滿自信和勇氣。董其昌在米黻寫的素絹後半寫跋語，是不是要與米黻抗衡？或者與米黻爭勝？都不是，是「捨我其誰」的氣概，也就是「我董其昌寫的跋字書法大致不會太差」的意念。沈、祝、文不在素絹後半寫跋是謙虛，董氏在素絹上寫跋是自信；前者是不爲也，後者是不辭也。拿米董與蘇黃相對照，時代與人物相去有間，或許不倫不類；而這份「捨我其誰」的跋書情懷，若要委婉的解釋爲「與前面的書法家較量較量」，這種意蘊是後人的懷想，可以讓人接受，可是歷史評價：黃跋是否勝過蘇書？董題是否勝過米字？論者大致不會首肯。

然而，不管答案是肯定還是否定，「無佛處稱尊」不是以「尊」向「佛」抗衡爭勝，「無佛處稱尊」是「水底無魚，蝦米稱王。」只有在「有佛處稱尊」，才可以說是豪氣干雲的抗衡爭勝！

五、

這則跋語，黃庭堅單純的稱讚蘇軾的詩與書法造境特高；和黃庭堅的書法成就如何，毫不相關。黃庭堅寫的「應笑我於無佛處稱尊」一語是結果的陳述，陳述必須有前因：李白的詩作超絕古今，黃庭堅說蘇軾的詩「有太白未及之處」是前因，蘇軾笑黃庭堅這樣的讚譽是「無佛處稱尊」是結果；顏眞卿、楊凝式、李建中三人的書法遒勁練達，黃庭堅說蘇軾的書法「兼有三人的筆意，改天再寫一次，未必有這等境界」是前因，蘇軾笑黃庭堅這樣的推許是「無佛處稱尊」是結果。

如果黃庭堅在蘇軾〈黃州寒食二首〉後半紙寫的是〈寒山子龐居士詩〉、〈過伏波神祠詩〉或其他的書法作品，寫畢先自誇自

圖五

讚自家書法如何高妙，去羲獻顏柳不遠，有你蘇軾的境界，然後加這句：「他日東坡或見此書，應笑我於無佛處稱尊也。」這樣縈可以說是黃庭堅對自己寫的書法自鳴得意，而向蘇軾抗衡爭勝了。黃庭堅「自誇自讚」是原因，被蘇軾笑責「你黃庭堅自己無佛處稱尊」是結果。

總之，黃庭堅的《黃州寒食二首》跋尾文字，對蘇軾的詩與書法的稱揚，純粹是「文字意義」的表達，完全不涉及「較量書法水準」的意味。把這則跋語的書寫人換成蔡京、秦觀或米芾，其跋文的稱頌意義是不變的，蔡、秦、米等人沒有自鳴得意、與蘇軾較量書法的意蘊。

最後以一則虛構的故事來模擬，更可以說明黃庭堅此語別無他解。借用臺靜農、梁實秋、江兆申三人的大名，此三人較爲一般人所熟悉；臺靜農有「龍坡靜者」的雅號。

臺靜農作了兩首五言古詩，拿起毛筆來以行書揮寫在一卷宣紙上，氣勢豪邁，墨瀋淋漓，精彩絕倫，沒有名款，宣紙後半還留下一大段空白。這件作品被梁實秋求讓收藏。有一天，梁實秋帶著作品找江兆申在紙的後半段空白處寫幾句話，江是臺的鄉後學，他也以行書揮寫，筆勢搖盪，行間錯落，前後呼應，他寫的內容是：

龍坡此詩似王國維，猶恐國維有未到之處；此書兼何紹基、吳昌碩、于右任筆意，試使龍坡復爲之，未必及此。他日龍坡或見此書，應笑我於無佛處稱尊也。

江兆申寫的最後一句話：「他日龍坡或見此書，應笑我於無佛處稱尊也。」其意思是：「改天臺靜農如果看到這件作品，讀了我江兆申寫的話，應該會謙虛的笑責我江兆申……笑責我在何紹基、吳昌碩、于右任都已長逝不在了，所以稱臺靜農的書法爲天下第一。」江兆申是不會就這三幾行字要跟臺靜農一爭書法的高下的。高下短長任由後人去論評吧！臺、江如此，蘇、黃也是如此。

江兆申也沒有落下名款，但是觀賞過的人都讚歎這是臺、江兩人的平生書法傑作。

或見此書，應笑我於無佛處稱尊也。

附、誰從日本買回〈寒食帖〉？

「郭則生自日本買回蘇東坡的第一名帖〈黃州寒食詩卷〉。」不知道過去有無這個口頭傳聞？或者有無這方面的文字記載？這卷蘇東坡的名作成為「王世杰」的插架寶藏之前。毫無疑問的，曾是郭則生書齋的案頭奇珍，在郭氏的手中渡過一段不為人知的歲月。或許這件事已經遍傳藝壇，無人不曉，只是筆者後知後覺，孤陋寡聞，纔在這裡大聲叫嚷。也難怪，筆者原本就不懂什麼文物掌故哇！

民國四十八年（一九五九年）元旦，王世杰在〈黃州寒食詩卷〉跋尾稱：「二次世界戰爭……戰事甫結，予囑友人蹤跡得之，乃購回中土。」王氏此處所謂「友人」，即指「郭則生」。筆者下這個斷語的根據是：〈黃州寒食詩卷〉上有「郭則生」三字的姓名白文小方印，就鈐在黃庭堅跋語之後的張縯跋語首行右下方，上為「景長樂印」，右為「念慈之印」，左為「容若書畫」（如圖）。這方小印不甚顯眼，引不起觀賞者的注目，吾等後生小子即使不小心撞到，也根本不清楚「郭則生」是何方神聖？何況在這件長幅大卷的鉅製中，本紙、詩塘、隔水、拖尾等各處的收藏與題識印記，大大小小數十百方，「郭則生」一印當然就淹沒在一片印海中，難以獲得一般觀覽者的留賞。

這件東坡第一名帖流傳有緒，一八六〇年（清文宗咸豐十年）從清室流落民間以後，輾轉遞傳，在民國十一年（一九二二）由收藏者顏世清帶到日本東京賣給菊池晉二，此事內藤湖南在跋尾交代極為詳盡。一九四五年二次世界大戰結束至一九五九年王世杰寫跋的十四年間，其來龍去脈的轉換過程如何？王世杰一筆帶過，語焉不詳。連郭則生的名字提都未提，諱莫如深。是不是王世杰曾任外交部長，郭則生為中華民國駐日大使館館員，王氏是長官，不便為郭氏這位部屬美言幾句？還是有什麼隱諱不便公開？然而不管如何，〈黃州寒食詩卷〉上的「郭則生」白文印自己講話，表明在王世杰收藏之前為郭則生所有，尚非無聲無息、默默無語。

玖、〈寒食詩卷〉跋尾「無佛處稱尊」一語審意

十多年前，筆者以彭醇士的翰札為學書範本時，看到彭氏和郭則生的詩作，也看到彭氏致樂恕人的書函中附帶問候郭則生。

彭醇士在世時，郭、樂兩人皆寓居日本；彭氏謝世十餘年後，筆者始注意到郭則生。以彭醇士致樂恕人函札的時間看來，郭、樂兩人在民國六十年代（一九七〇）仍在日本，這時，前中央日報社長黃天才先生應為駐日新聞特派員，不知黃先生採訪過郭則生否？或者黃先生早已知道郭氏購得《黃州寒食詩卷》的詳情而寫過報導？若然，則是郭則生事後回憶的追述，因為民國四十七年（一九五八）年底，這件蘇軾的名帖已在王世杰的藏篋中。

一八八〇年至一八八四年，楊守敬為中國駐日大使館館員，從日本買回甚多古代刊刻的中國典籍；一九四五年至一九五八年之間，郭則生從日本買回東坡第一名帖。這兩項文物典冊由日本回流中土的大事，前後輝映，功勞簿中理應記上一筆。楊氏觀海堂藏書早已入藏臺北故宮；東坡第一名帖《黃州寒食詩卷》也在民國七十六年（一九八七）由臺北故宮博物院向王氏後人價購，歸為國有。此帖從日本東京珠還臺北故宮的詳細過程如何？不論是王世杰囑託郭則生居中說項而與菊池晉二家族斡旋，或者郭氏自行購取而王氏強索讓渡？其中源委，文化書藝界皆願聞其詳，筆者尤其翹首企盼有作者願意為文細述之。

——二〇〇〇年九月二十日，中華民國書法教育學會《書法教育會訊》第五十九期。

附：〈黃州寒食詩卷〉珠還合浦的經過

二〇〇〇年九月，《書法教育會訊》第五十九期，刊載拙文〈誰從日本買回寒食帖？〉提出從日本買回〈黃州寒食詩卷〉的

是郭則生，因為這件作品的拖尾有「郭則生」的印記。至於何時買回？由於「時間點」不明，因而推測在一九四五年至一九五八

年的十餘年之間，這件作品「可能」在郭則生的插架上，「也可能」早已在最後藏家王世杰的箱篋中。拙文希望有人能指點明確

的時間和詳細的過程，特別想起黃天才先生久羈東京，或許了解其中的源委。

前述時間點的推測是根據王世杰在〈寒食詩卷〉跋尾稱：「戰事甫結，余囑友人蹤跡得之。」意謂一九四五年八月第二次世

界大戰剛剛結束，王氏就託人追索買到〈寒食詩卷〉；可是這則跋語卻寫於「民國四十八年（一九五九）元旦」。為什麼「得物、

作跋」兩個時間相距有十三年之久？是不是此帖存藏於郭則生處有一段時日？

筆者的推測立即得到書法鑑賞家日本西島慎一先生的回應，《會訊》第六十期刊出西島先生的信函，謂一九五六年香港出版

的陳仁濤《故宮已佚書畫目校注》一書，已記載此帖為王世杰收藏，意謂最晚一九五五年〈寒食詩卷〉便已在王世杰手中。然而

這個時間點仍無法解決〈寒食詩卷〉從日本菊池家族轉移到王世杰手上的「確切時間」。至於轉手過程仍不知其詳，筆者曾經遇到

黃天才先生當面請教，黃先生對此事沒有什麼印象。

傅申先生在〈天下第一蘇東坡——寒食帖〉一文中，曾謂此帖經過許多兵燹之災而無恙，如一九四九年前後橫渡臺灣海峽東

來、一九五八年金門砲戰，皆屢逃大難，真是如有神護。大約傅先生也相信王世杰所跋「戰事甫結，余囑友人蹤跡得之」一語，

而認為〈寒食詩卷〉從東京購回中國大陸，再從大陸運抵臺北，而作「渡海來臺」的推斷。其實我們也是這麼推想的，因為未見

其他遞傳的載記。

去年（二〇〇一）年初，西島慎一先生應邀在「中部日本書道會」作了一場專題演講，講題是《名作的流傳——中國名跡多

舛的命運》，其中提到一九四九年年底至一九五〇年年初，時居香港的張大千，透過其秘書朱省齋，探聽到收藏蘇軾〈寒食詩卷〉

與李龍眠〈瀟湘圖卷〉的菊池晉二遺族，願意以美金一萬二千元出讓這兩件名作；張大千手頭不甚寬裕，商量以美金三千元上下

玖、〈寒食詩卷〉跋尾「無佛處稱尊」一語審意

購買〈寒食詩卷〉就好，菊池家族已經動心，張大千遂持三千美金往日本出發。

事聞於臺北的前外交部長王世杰，立刻電請我國駐東京大使館館員郭則生，與菊池家族談定，以略低於三千美金的價格捷足先登。因此，〈寒食詩卷〉黃庭堅跋尾之後的張繻跋語第一行右下方，有「郭則生」的小印。其後不久，〈寒食詩卷〉即由東京送回臺北，成為王世杰的寶藏。王世杰逝世後，臺北故宮博物院對家屬動之以情，於一九八七年二月廉價購藏。

一九四九年十一月二十五日至二十九日，張大千在臺北市中山北路與忠孝西路口的天主教集會場，舉行「張大千畫展」，除了摹敦煌千佛洞壁畫保留之外，其餘畫作幾乎售罄。而他孤家寡人遊臺灣，妻小還在四川成都。由於國共內戰時局惡化，十二月二日張大千匆促搭軍機離開臺北回成都接妻子離川，十二月六日再搭軍機離開成都飛返臺北；隨即攜家遷香港暫居。一九五〇年春，張大千飛到印度首都新德里舉行「張大千畫展」，隨後在印度大吉嶺居住了一年多。

一九四九年年底至一九五〇年年初，在香港盤桓兩個月左右的這一小段日裡，張大千與蘇軾〈寒食詩卷〉發生關聯，也因此而使「東坡第一帖」回到臺灣；如果這件名作落入張大千的囊袋中，後來可能賣給紐約收藏家顧洛阜或普林斯頓大學美術館，現在我們只能望太平洋而興歎了。

文末，感謝王世杰家族願意割愛，讓〈寒食詩卷〉廉價歸公，書法人時常可以在臺北故宮博物院一飽眼福，謝謝！

—二〇〇三年一月五日，中華民國書法教育學會《書法教育會訊》第七十六期。

133

談文徵明書〈重脩蘭亭記〉

一、前言──追索〈重脩蘭亭記〉

一九六六年十二月，筆著就讀師範學校（相當於高級中學）二年級，某日購得臺中興學出版社《歷代碑帖大觀》，此書圖文對照，係一冊簡明中國書法史圖錄，當時筆者點讀臺北世界書局《清人書學論著》，恰需一本中國書法史圖錄來參看。在觀覽《歷代碑帖大觀》時，對明朝文徵明行草書〈重脩蘭亭記〉開頭六行（圖一），印象頗為深刻，王羲之〈蘭亭序〉之盛名是一大因素，文徵明行草之勁氣逼人尤為主因。此後即引頸期盼有朝一日能得〈重脩蘭亭記〉全帖而觀賞之；然而三十多年來，除此六行之外，芳蹤杳然。

圖一

關於文氏所書〈重脩蘭亭記〉，江兆申於一九七七年出版之《文徵明與蘇州畫壇》，將此記繫於明世宗嘉靖二十八年（一五四九），文徵明八十歲；是從文氏《甫田集》摘錄而出，江兆申並未寓目過文氏此記墨跡。一九八五年，北京人民美術出版社印行周道振《文徵明書畫簡表》亦未收錄此記。一九八六年，日本東京美術新聞社印行《書道出版總目錄》，有一條「文徵明書重脩蘭亭記，大正元年，西東書房」，令人拍案驚奇；當時目睹這條記載，感於大正元年（一九一二

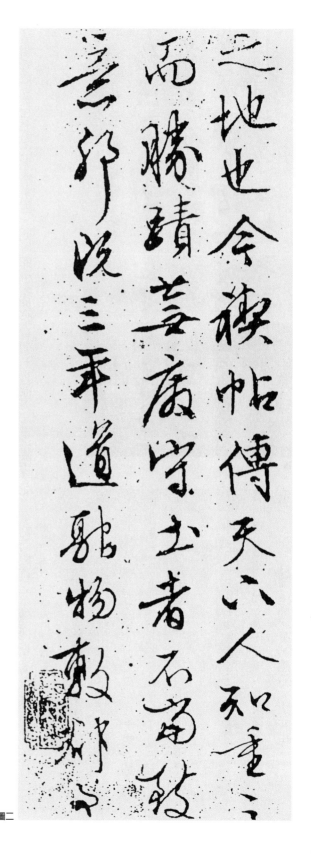

圖二

年代久遠，搜羅非易，又非一時急需，暫不理會，遂又延擱下來。一九九四年，筆者興起對右軍〈蘭亭序〉一探究竟之意念，搜

讀有關〈蘭亭〉載記、議論之文章，從「四庫全書本」《甫田集》影出〈重脩蘭亭記〉一文，然而抄本文章自不能愜意。接著披

閱臺北蕙風堂一九九五年出版之劉瑩《文徵明詩書畫藝術研究》及一九九六年高雄師範大學國文研究所陳志達碩士論文〈文徵明

書法之研究〉，皆未見隻字片語談及文氏所書行草〈重脩蘭亭記〉。當時曾請劉瑩女史影賜上海古籍出版社一九八七年周道振輯校

《文徵明集》中之〈重脩蘭亭記〉一文，將之與「四庫全書本」對勘，有此字詞互有歧異，不知誰是！至於一睹〈重脩蘭亭記〉墨

跡，仍有待也。

　　前年（一九九七）從臺北戴蘭村先生借得日本東京歷史圖書社一九七一年覆刻發行之川谷尚亭《書道史大觀》（原版一九二八

年），閱及「碑版法帖」部分，有〈重脩蘭亭記〉圖片，與《歷代碑帖大觀》所引完全相同，皆為開頭六行，方知兩書係父子關

係，《歷代碑帖大觀》翻印《書道史大觀》中之「碑版法帖」，略加編裁而已。去年（一九九八）七月，偶然於臺北舊書店購得積

塵寸厚之鈴木翠軒《新講書道史》，東京東洋圖書會社一九三三年四月初版，翻開文徵明，竟然也採用〈重脩蘭亭記〉為圖，且為

第六、七、八共三行（圖二），首行（第六行）是《書道史大觀》中之末行，兩本書法史是否均以〈重脩蘭亭記〉為文徵明書法之代表作？川谷師承近藤雪竹、鈴木師承丹羽海鶴，近藤與丹羽皆為日本明治書聖日下部鳴鶴之入室弟子，同門之故而識見相同罷！

於是筆者請求臺北蕙風堂店東轉請東京二玄社代為搜尋西東書房於大正元年印行之〈重脩蘭亭記〉。日本方面回話謂古書店尋覓不到八十、九十年前之舊書，西東書房早期圖書在第二次世界大戰時，毀於盟軍東京大轟炸，已無存書；筆者心想或許連文徵明原作亦化為蝶灰矣。（河井荃廬所藏百餘件趙之謙書畫即於此時毀於戰火，臺灣書家曹秋圃不少早期作品也在東京空襲中毀去。）我再請蕙風堂敦請二玄社向東京國會圖書館查詢。運氣奇佳，尚有藏書，並且可以全帖影印。幾經曲折，企盼三十三年之〈重脩蘭亭記〉終於在去年九月中旬目睹全影。同時又請蕙風堂向東京古書店購得二十九年前（一九七一）覆刻出版之川谷尚亭《書道史大觀》，以備參稽。

追索〈重脩蘭亭記〉，自日本出版《書道史大觀》寓目，從日本印行之圖書目錄《書道出版總目錄》追蹤，再從日本發行之舊書《新講書道史》印證，更請日本人士影印自東京國會圖書館藏書，是八十八年前出版之舊帖，最後才有小文之完成；使文徵明此一行草書法──也是蘭亭文獻，免於繼續沈淪在圖書館書庫小角落而寂寞以終。王羲之〈蘭亭序〉風流史事，增添光輝之一頁。

二、〈重脩蘭亭記〉之文字內容

明世宗嘉靖二十八年，紹興府知府沈啟（一五○一～一五六八）重修蘭亭落成，敦請文徵明撰文記盛，文氏作〈重脩蘭亭記〉一文與之，全文如次：

重脩蘭亭記

紹興郡西南二十五里蘭渚之上，蘭亭在焉。郡守吳江沈侯省方出郊，得其故址於荒墟榛莽中，顧而嘆曰：「是晉王右軍脩禊之地也。今〈禊帖〉傳天下，人知重之。而勝蹟蕪廢，守土者不當致意耶？」既三年，道融物敷，郡事攸理，乃訪求故實，乃翦薙決瀆，尋稽遺起廢。時其贏詘，以次脩舉；而蘭亭嗣葺焉。亭所在已非故處，壞且不存；而所謂清流激湍，亦已湮塞。乃

（表二）

行序	原稿	《甫田集》	《文徵明集》
10	時其臝詘	時其□詘	時其□詘
16	視舊加飾	視舊加飭	視舊加飭
16	槐棟輝奐	槐棟輝奐	槐棟輝奐
17	墨沼鵝池	墨池鵝沼	墨池鵝沼
18	戊申之□月	戊申之七月	戊申之□月
19	己酉之□月	己酉之八月	己酉之□月
23	開倉振饑	開倉賑饑	開倉賑饑
29	郡人之和巳	郡人之和巳	郡人之和也
30	告會稽王	若會稽王	若會稽王
35	其施置功烈	而功烈施置	而功烈施置
43	國有廢興	國有興廢	國有廢興
49	文物雍容	文雅雍容	文雅雍容
61	通守□君□□	通守蕭君奇士	通守蕭君奇士
62	咸有所助	咸有所助	咸有所為
63	汝成最後至	汝成最後至	汝成最後主

其源而通之，導其流行於故址左右，紆回映帶，仿像其舊；而甃以文石，視舊加飾。闢其中為亭，槐棟輝奐，欄楯堅完。墨沼、鵝池，悉還舊觀。經始於戊申之□月，成於己酉之□月，不亟其工也。侯於是集僚友賓客而落之，以書抵余，俾紀其成。

余惟右軍去護軍而為會稽也，其歲月不可考，而開倉振饑，上疏爭吳會賦役，與執政書極陳郡中敝事，其於為郡，盡心焉爾矣。蘭亭之會，殆其政成之暇歟？昔人謂信孚則人和，人和而故政多暇。余於右軍蘭亭之遊，有以知當時郡人之和巳。至其兩諫殷浩北伐，而策其必敗：告會稽王須根立勢舉，而後可以有謀，不然社稷之憂，可立而待。當時君臣謨不知省，而卒皆蹈之。晉之為國，迄以不競。跡其所為，豈空言無實者？使其得志，行其所學，其施置功烈，當不在茂洪、安石之下。時不能用，而斂其所為，優游於山林泉石之間，至於誓墓自絕。嗚呼！豈其本心哉！若其所謂虛談廢務、浮文妨要，斯

言也，實切當時之敝；而以一死生、齊彭殤爲妄誕，於斯文特致慨焉，其意可見已。

自永和抵今，千數百年，國有廢興，人有代謝，而蘭亭之名迄配斯文以傳，其事又有出於泉石遊觀之外者，君子於此，蓋

有所識矣。夫遊觀雖非爲郡之急，而考古尚賢，亦有政者所不可廢。矧蘭亭諸賢皆天下選，文物雍容，極一時之盛。委蛇張

弛，古訓攸存，文章翰墨，又所未論也。然而文翰之美，自茲以還，亦未有的然有過之者。則夫所以掩其心志，而失其實

者，有以哉。史稱其清眞任率，釣弋自娛，亦言其跡云耳。故余於沈侯之請，特著其心之所存，出於晉諸賢之上如此。然則沈

侯斯亭之復也，豈獨遊觀爲哉？

是役也，侯首捐俸入以倡，而一時僚寀若通守□君□□、推郡王君愼徵，咸有所助；貳守俞君汝成最後至，復相厥功，於

法皆得書，因附著之。侯名岱，字子由。

《重脩蘭亭記》全文七百四十一字，有四處空格未書，對照「四庫本」《甫田集》與上海古籍出版社《文徵明集》，應有五

字；因此，全文實際應爲七百四十六字。其中數處文字，三種本子互有出入，茲就歧異處列成上表（表一），至於同、通字不予論

列。

文徵明此文是否定稿不得而知，是否另抄一紙轉致沈啓或事後再次刪飾，亦無法揣測。然就原稿字詞與《甫田集》或《文徵

明集》有出入處相較，原稿較勝，此文遣詞造句或應以原稿爲準。而原稿有不少增刪修改處，俱見文徵明撰作運思之過程，詳見

下文（表二），此處不贅。

三、明嘉靖年間蘭亭重修始末

《重脩蘭亭記》文中，謂沈氏就任紹興知府以來，種種政事措施皆以興利便民爲上，與王羲之於會稽內史任內行事若有符節

相合之處。沈氏重修蘭亭，非僅重視藝文遊觀之美而已，留心爲政是其素志。從沈氏於嘉靖二十四年掌紹興府政起，轄下八縣

中，會稽、新昌、蕭山三縣之田地與賦稅不相符，田多而稅少，鄉保之長往往賠產以完賦，苦不堪言；沈氏將稅額平均分散於鄉

里，使稅賦減輕而容易負擔、容易繳納，時間一久，人人稱便。當時紹興所轄地區，田少山多，往往缺水灌溉；民屋擁擠，火災

時損失不貲；地又濱海依山，民常為海鯊山虎所患。沈氏皆設法逐項解決，政績卓著，三年有成。於是心力轉向鄉土文物，訪求

賢才逸士，整修古跡故物，使人安其位，物復舊觀。此即為文徵明〈重脩蘭亭記〉中所謂「既三年，道融物敷，郡事攸理，乃訪

求故實，稽遺起廢」之一端。沈啟在嘉靖二十七年開始整修蘭亭遺跡，尋源通流，使溪水重現；闢建新亭，並鑿墨沼、鵝池，一

切依照王羲之時代之建制處理，經過年餘之施工，到嘉靖二十八年始竣事。

在整建蘭亭遺跡期間，沈啟並未以知府身分動用公帑支付工事費，而是募款集資修建。他首先自掏腰包捐出俸給，推官王遴

（一五二三～一六〇八，字慎徵，號繼津，直隸霸州人。）率先響應，後來到任之同知俞憲（字汝成，號岳率，無錫人。）也從中

資助。俞憲與沈啟同為嘉靖十七年（一五三八）二甲進士，大約嘉靖二十七年後半年來紹興任同知，是謫官降調。王遴則是嘉靖

二十六年三甲進士，大約第二年年初便派任紹興府推官，算是早發；王遴後來與楊繼盛（一五一五～一五五五）同朝為官，嚴嵩

迫害楊氏時，王遴義助之，且以其女許配楊氏次子；及繼盛死，收骸骨而葬之。（臺北蕙風堂一九九五年五月出版《楊繼盛書諫

所文稿》五幅，其中兩件為楊氏致王遴尺牘，清朝梁同書跋後謂楊書似顏真卿〈爭坐位帖〉，允稱的當。）

至於通判姓名，文徵明原稿留白未書，《甫田集》與《文徵明集》均落實於「蕭奇士」。乾隆五十七年（一七九二）刊印之

《紹興府志》，則以「蕭彥」在嘉靖二十七年接「周相」而為通判，至二十九年「王淮」繼任時離職。若果如此，嘉靖二十八年文

徵明撰文時，不應不知，因為同知俞憲最後至，已列名其上，通判早就在官，何以缺名？按《明史》有蕭彥傳，彥於穆宗隆慶五

年（一五七一）始成進士，故此蕭彥不可能在嘉靖二十七年即任紹興府通判；且《明史·蕭彥傳》載蕭氏成進士後除「杭州」推

官，不是「紹興」，更不是紹興「通判」。因此，《紹興府志》記載蕭彥於嘉靖二十七年任紹興通判，若非其人為同姓同名

者，則是誤載。至於《甫田集》與《文徵明集》以「蕭奇士」為當時通判，衡之「彥」名，其字「奇士」可通，而《明史》所記

蕭彥字「思學」，並非「奇士」；至於文徵明定稿時是否即「通守蕭君奇士」？難以確指。除非當時真有前後兩蕭彥，否則今傳本

《甫田集》與《文徵明集》所載均不無可疑；畢竟「通判」在府內官居第三順位，一時出缺而未補是可能之事，文徵明撰文當時之

所以留白，可能確實不知通守姓名，也可能紹興府通判正好出缺。若是出缺，《紹興府志》所載「通判蕭彥」則失其實矣。

四、蘭亭勝跡遺址遷變述略

東晉穆帝永和九年（三五三），王羲之邀約謝安以下四十一人在蘭亭修禊，其前後百年間，蘭亭故址有三次遷變，據酈道元《水經注》卷四十記載，浙水東流與蘭溪合而成湖；蘭亭初在湖口，王廙之繼移水中，何無忌任會稽內史時（約西元四○五年前後）又移於湖南之天柱山上。歷代吟詠蘭亭者，或作蘭亭雅會之舉者，如南宋桑世昌《蘭亭考》與清代李亨特編修《紹興府志》所記，唐代宗大曆八年（七七三），王羲之蘭亭修禊後之第七個癸丑，鮑防、呂渭、吳筠、朱迪等二十五人在蘭亭故址雅會，具名聯吟有「賞是文辭會，歡同癸丑年」之句，其址已非右軍蘭亭故址。桑氏另記宋太宗至道二年（九九六），內侍高班、裴愈上奏，請於蘭亭之旁建寺，寺名天章；後又於右軍書堂基上建樓，樓藏太宗、眞宗、仁宗三帝御筆書法及仁宗御篆寺額。比桑世昌略早之呂祖謙（一一三七～一一八一）有《入越錄》，略謂天章寺係右軍蘭亭所在，自右軍書堂行百餘步至曲水亭，原是右軍鵝池、墨沼；曲水蜿蜒，必非舊時流觴，已失其處。蘭亭立於荒郊林外，每回修建能存百年即屬奇跡，自王羲之修禊至呂祖謙修復蘭亭遺跡，有曲水、蘭亭、墨沼、鵝池，形制悉依右軍舊觀，並請文徵明撰文記之，此非宋時蘭亭故址，亦非晉時蘭亭故親臨其地，其間八百餘年，蘭亭屢頹修復，其遷易自有數次，甚至數十次，南遷北移、理所必然。即如明代沈啟於嘉靖二十八年址；二十餘年後，穆宗隆慶五年任山陰知縣之徐貞明，於神宗萬曆元年（一五七三）再在蘭亭故址立石爲記，也僅僅是宋蘭亭處，仍非古蘭亭，清代全祖望（一七○五～一七五五）《鮚埼亭集》卷二十四有《宋蘭亭石柱銘》一文記其事。其後康熙與乾隆兩帝都有蘭亭勝遊之行，紹興知府李亨特於乾隆五十八年（一七九三）王羲之修禊後第二十四個癸丑，邀請袁枚、錢泳等二十一人作蘭亭修禊之會，錢泳《履園叢話》卷十八有文述及之，此處不再細談。

明嘉靖年間沈啟重修蘭亭一事，全祖望《宋蘭亭石柱銘》一文已有著筆，而乾隆五十七年刊印李亨特編修《紹興府志》卻隻字未提。不過此事因文徵明撰文而流芳後世，《甫田集》之刊行，加上文徵明原稿《重脩蘭亭記》之流傳，吾人知曉當前蘭亭遺跡正是嘉靖年間沈啟出重修時留下之規模。

五、〈重脩蘭亭記〉之書卷形式

日本東京西東書房印行之《文徵明書重脩蘭亭記》，內文十三頁，連標題「重脩蘭亭記」一行，每頁五行，末頁四行，前後共六十四行；每行十至十四字（含增刪），以十一字與十二字爲最多，字大二公分左右，連標題五字，共七百四十一字，其中增刪塗

（表一）

行序	最初下筆	其後修正
2	蘭亭之上	蘭渚之上
10	蘭亭嗣葺焉	蘭亭嗣葺焉
15	暎仿像	暎帶仿像
18	於成於己酉	成於己酉
20	而樂之	而落之
21	右軍護軍	右軍去護軍
22	為會稽	為會稽也
27	人和人故故	人和人和故
30	策其必	策其必敗
33	卒皆蹈之	而卒皆蹈之
35	其功烈	其施置功烈
37	優游山林	優游於山林
38	誓墓以自絕	誓墓自絕
38	夫豈其本心	嗚呼豈其本心
38	且其所謂	若其所謂
39	泉石之外者	泉石遊觀之外者
46	諸賢首	晉諸賢之上
58	沈侯首捐俸入	侯首捐俸入
60	一時僚寀	而一時僚寀
60	汝成最後復至	汝成最後至
63	汝成最後復至	汝成最後至

改二十處，計增添十三字，刪去四字，塗改八字，總共更動二十四字；另有四處空格未書，故全文連標題總字數應為七百四十六字。增刪塗改處列表如表二。

文氏所書《重修蘭亭記》，形式頗有與王羲之《蘭亭序》相似處。王羲之書《蘭亭序》二十八行三百二十四字，每行以十一至十二字為多，字大二公分左右。全卷或增字、或改字、或塗去，有九處之多，計增添三字、刪去兩字、塗改七字，共更動十二字。惟仍有應修正而未加以修正之字，因而被視為一紙草稿；據云王氏事後曾經重書，惜未見流傳，不知其再被刪飾增益詳情如何。今據相傳原稿之臨摹本，得其增刪塗改處如表三。

文徵明書《重修蘭亭記》六十四行七百四十一字，每行字數、大小與《蘭亭序》相似，全文或增補、或圈去、或改易，增刪處之多，視王羲之《蘭亭序》加倍，因此，原作自屬草稿，非經意之書；大約文氏草畢，自謄一過或交代弟子代抄一紙轉致沈啟，原稿留存而未入沈氏之手。

《重修蘭亭記》收藏印記，第一頁第一行有半印三：「子京」朱文葫蘆印、「墨林祕玩」朱文方印，有「項叔子」白文方印、「天籟閣」朱文長印、「墨林山人」白文方印；三方半印右半鈐於裱紙之上，印書製版時未予刊入。第一行至第三行上方有四公分半之朱文大方印，印泥較淡，印文內容不明。第二頁第八、九兩行之間下方有「墨林子」白文亞形長印，第五頁第二十四、二十五兩行之間下方有「項翰墨印」白文方印，第八頁第

（表三）

行序	最初下筆	其後修正
28	將有感於斯作	將有感於斯文
25	悲也	悲夫
25	良可	（塗去）
21	一攬昔人	每攬昔人
21	豈不□哉	豈不痛哉
17	於今所欣	向之所欣
13	或外寄所託	或因寄所託
4	有峻領	有崇山峻領
1	歲在丑	歲在癸丑

四十行左下方有「寄敖」朱文橢圓印，第十二頁第五十六、五十七行之間上方有「若水軒」朱文方印，下方有「項元汴印」朱文方印。全部印記十一方，除朱文大印不明外，其餘十方均為項元汴（一五二五～一五九○）所有。此外，標題「重脩蘭亭記」最下方，有項元汴以「千字文」編號之收藏書畫編目第九九七字「焉」字，文氏此作大約是項氏較晚期之藏品。

項氏十方收藏印記，與其所收歷代書法藏品如蘇軾楷書〈前赤壁賦〉、黃庭堅行書〈松風閣詩卷〉、米芾行書〈蜀素帖〉上之印記，大小一致，是知西東書房影製出版此書與文徵明所書原跡大小相等。

文徵明此書六十四行，西東書房分成十三頁印刷，前十二頁每頁五行，最末頁四行。從項氏所鈐印記看來，全文似由五紙寫成，前後兩紙各寫八行，中間三紙倍長各寫十六行。項氏在第二頁、第五頁、第八頁、第十二頁四處鈐印，各印似皆鈐押於接縫。惟若謂文徵明寫於八紙之上，每紙八行，說亦可通。文氏此書在項元汴藏篋中，應已裱裝成長卷，原卷本紙大約高二十六公分、寬一六○公分左右。一九二八年《書道史大觀》取前六行製圖，一九三三年《新講書道史》取第六行至第八行製圖；前此，一九一二年西東書房以每頁五行印製成書。若本為冊頁而非長卷，取圖製版分頁分行當非如此易與。至於長卷前後有隔水或詩塘、拖尾有無時人或後人題跋及印記，未見西東書房刊出，詳情不得而知。筆者寡陋，觸目所及之明清民國以來書畫鑑藏著錄，不見任何關於文徵明書〈重脩蘭亭記〉之載記。陸心源《穰梨館過眼錄》與裴伯謙《壯陶閣書畫錄》所收文徵明八十九歲作〈蘭亭脩禊圖卷〉，卷後文氏自跋有謂「往歲有好事者，嘗脩輯舊蹟，屬予為記。」如此而已。

六、〈重脩蘭亭記〉之書法

文徵明書《重脩蘭亭記》，行中帶草，運筆平順快速，爲平日執筆作書情況，草稿之作而非用意之書。日本川谷尚亭（一八八六～一九三三）認爲文氏此記書法出於王獻之《地黃湯帖》（圖三），鈴木翠軒（一八八九～一九七六）亦沿襲相同見解。兩氏之異口同聲，筆著推定原因有三：其一，文徵明曾收藏過《地黃湯帖》墨跡本，徵明子文彭在《地黃湯帖》拖尾有長跋詳記此事，謂此書爲三世家傳，王寵每到文家必索觀此帖，文徵明遂持以贈之，雅宜卒後流落人間，復歸文彭云；其二，文徵明《重脩蘭亭記》筆觸之剛銳與墨跡本、有幾分類似，甚至體勢之扁方也有相近之處；其三，《地黃湯帖》墨跡本於民國初年（一九一〇年代）爲日人中村不折購去，藏於東京中村氏書道博物館，川谷、鈴木兩氏斷斷於此，非無敝帚自珍之意。

墨跡本《地黃湯帖》，清初孫承澤《庚子消夏記》認爲係米芾臨本；清末楊守敬《激素飛清閣評帖記》定爲唐摹本；一九六〇年東京二玄社別版之《中國法書選・王獻之尺牘集・導介》，西林昭一指出此墨跡本上文徵明以前所有印記皆僞，並定爲南宋以後摹本。西林氏比較坦然，大約鑑墨跡本《地黃湯帖》本與《大觀帖》本兩者相近，《地黃湯帖》墨跡本與兩者不同。若謂墨跡本《地黃湯帖》爲元代以後臨摹本亦可，蓋其筆勢有趙孟頫一派風貌。此外，明

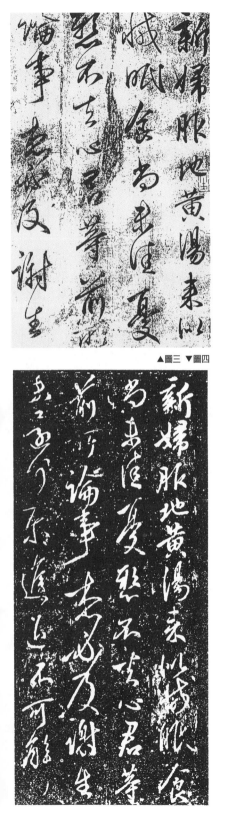

△圖三　▽圖四

跡名品叢刊・王獻之尺牘集》，伏見沖敬已說明《地黃湯帖》有各種不同之墨跡本與刻拓本；一九八九年二玄社另版之《中國法書選名品叢刊・第四卷》內藤乾吉駁孫承澤，定爲「似仍應視爲唐摹本」；一九六〇年東京平凡社出版之《書道全集・第四卷》，清初孫承澤《庚子消夏記》認爲係米芾臨本；清末楊守敬《激素飛清閣評帖記》定爲唐摹本；一九六

知如墨跡本末行所鈐南宋賈似道名下「秋壑」大方印非眞，實話實說，沒有掩藏，也是前脩未密而後出轉精之的論。《地黃湯帖》墨跡本行次與《淳化閣帖》本相同，與《大觀帖》本（圖四）不同；就書之字勢而言，《淳化閣帖》本與《大觀帖》本兩者相近，《地黃湯帖》墨跡本與兩者不同。

143

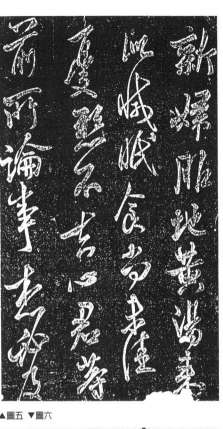

萬曆年間王肯堂《鬱岡齋帖》刻本〈地黃湯帖〉（圖五），筆姿體勢與上述各本不同，正如孫承澤所言為米元章臨本，孫氏所見或即為《鬱岡齋帖》刻帖時所據之墨跡本，與東京書道博物館所藏墨跡本非相同之本，楊守敬所見或即為書道博物館本，因而孫、楊兩人有「米臨」、「唐摹」風馬牛不相及之異見。質言之，〈地黃湯帖〉傳世至少有三類：《淳化閣帖》本與《大觀帖》本為一種，東京書道博物館藏本為一種，《鬱岡齋帖》本又為一種。王獻之、趙孟頫、米芾三種風格不必混為一談，孫承澤、楊守敬、內藤乾吉、西林昭一諸人所見所識並無扞格。

文徵明見過之〈地黃湯帖〉至少應有兩種，即《淳化閣帖》刻本與現藏於東京書道博物館之墨跡本，其書〈重脩蘭亭記〉則非出於〈地黃湯帖〉。若勉強言之，〈重脩蘭亭記〉之筆觸與字形，略與墨跡本〈地黃湯帖〉類似，字勢與行氣則稍近於《淳化閣帖》刻本。如以書之格局氛圍而言，文氏於後一年嘉靖二十九年（一五五〇）所書之《阿房宮賦》（圖六），比前一年所書之〈重脩蘭亭記〉，更近於墨跡本〈地黃湯帖〉；前者出以「慎重」心情，用意可見，後者振筆疾書，無暇計及於此，兩者揮運神態不同之故，惟皆非〈地黃湯帖〉所能範圍。

文徵明小字行草，取法趙孟頫，剛健圓秀兩兼；又學《集王聖教序》，溫雅清勁並得。八十歲書《重脩蘭亭記》（圖七），為蘭亭踵事增華，自有王羲之《蘭亭序》（圖八）風神存之胸中、凝於指際、發乎筆端，非僅《聖教序》而已。右軍在前，仰之彌高；

舜禹何人？為者若是。觀文氏《重脩蘭亭記》之遺貌取神，「死生」「彭殤」「妄誕」「斯文」「永和」「蘭亭」等字，隨意放筆而

失《蘭亭序》格律，行止匆促而神色自若，顯露出清爽雅健之自家氣度，觸處皆花笑蝶舞、魚躍鳶飛。其書體勢，雖少泱泱之宏

偉氣勢，仍具翩翩之瀟灑風度。剛厚沈穩似不及墨跡本《地黃湯帖》，勁利爽逸則又遠超其外，行筆之暢達又與《大觀帖》本《地

黃湯帖》氣脈相通。文以記事，便足不朽；書以增勝，又何加焉！雖其筋骨多露，少渾勁和厚之美，而法度有餘，風範自足；神

韻稍缺，又何憾焉！

文氏行書小字從逸少、松雪而來，與王獻之相涉不多，只因《地黃湯帖》墨跡本有趙孟頫一派風神，日人竟將文徵明與王子

圖七

七、後語——魂縈卅載蘭亭夢

敬鉤連繩結。欲讀王子敬，〈廿九日帖〉可尋。今將文徵明〈重脩蘭亭記〉書法，回歸王右軍、趙文敏一線而下，信無不當。

圖八

〈重脩蘭亭記〉為稿書，逸筆草草，與尺素無有不同，或可視為長篇「大牘」，雖是長篇，八十老人文徵明竟然一氣呵成而書之。七百五十字，筆隨思轉，字從筆下，鋒自穎出，勢因氣生。應太守之禮邀，寫右軍之遺跡，衡之當時文士，徵仲當自銓可。

於是「起廢稽遺知令政，道融物敷是時和。」會松雪、逸少於腕下，合「蘭亭」「聖教」於筆端，文徵明優為之，不必與松雪爭美，無需與逸少爭勝，只為蘭亭留盛景，以增添翰墨韻事之風流。

今日，〈重脩蘭亭記〉真跡原物不知流落何方？或已不在人間世，少年情懷積澱胸臆三十年，蘭亭史跡追索海外八千里，一旦睹其妙影，焉能不手之舞之、足之蹈之？呼朋引伴共賞稀珍之妍美，而不論其質地之粗陋罷！

——一九九九年六月，中國滄浪書社蘇州「蘭亭序國際書法研討會」論文。

附、蘭亭記行——濡筆右軍前，臨流未賦詩

六月二十日早上八點，與明讚兄搭計程車離開蘇州太湖明珠酒店。在湖光山色、風景明媚的湖濱待三天，前兩天參加「蘭亭序國際學術研討會」，第三天游太湖沿岸名勝：東山紫金庵、席家花園、西山石公山等。想起三天來接受華人德、言恭達等滄浪書社朋友的熱情招待，不禁頻頻回頭對這三萬頃碧波多看幾眼，是感激也是離情。

接到白謙慎兄的邀請參加這次在蘇州舉行的「蘭亭序會議」，從臺北出發之前，即與明讚兄約定一起去拜訪蘭亭。身為書法人，第一次踏上中國大陸的土地，就到書法的聖地「王羲之會稽之蘭亭」，是對自己從事書法學習與書法研究的期許，也是對書法家、書法史的敬重；而且「當今之蘭亭是明代之蘭亭」，是我在此次研討會的論文主題。因此，蘭亭之行是必不可缺的一環。會議甫畢，立即從蘇州南門汽車站上車，取道杭州，目的地紹興蘭亭。

蘇杭道上，沿途水塘、稻田處處，小溪、小舟遍布。一路顛簸到杭州，見到中國美術學院教授陳振濂兄，已是下午一點半了。振濂兄也是「蘭亭序會議」的論文發表人，因為要公不克分身前往蘇州參加大會。匆匆接受振濂兄的午宴款待，便由振濂兄的畫家夫人張敏女士開車，上杭寧（杭州到寧波）高速公路急馳，一路沃野千里，江南富饒景象再度映入眼簾，抵達紹興時已過下午三點半，紹興市文化局局長高軍先生已經久候。

由於振濂兄的文士聲望，高局長特地從文物局庫房取出幾件名家書畫為我們的眼睛洗塵。徐渭、倪元璐、查士標、桂馥、趙之謙、吳昌碩等名家之作逐一展開，恣肆謹飭並呈、巧拙斂放各異，大飽眼福；其中趙之謙的行書條幅沒有紀年，一見可知是青壯之作，鈐印為「趙益父」、「之謙請教」，我騰手空中圍住開頭五字，與何紹基中年行書無別。我們相視大笑，想起一九九七年十二月書法教育學會主辦的博碩士研究生論文發表會上，我以趙字當何字，試驗研究生的眼力，被振濂兄無意中道破，功虧一簣。

轉眼間已是下午四點多，高局長座車前導，我們墊後，首途「會稽山陰之蘭亭」。鄉村景色，一片綠禾如茵，偶見山丘橫亙，亦是綠野遮眼。步行進入蘭亭文物保護區的小徑時，心緒有些激動；明知這片景觀是明代紹興知府沈啟修建時所立下的規模，不是王羲之當年修禊的原處，但是仍興起與古人同行山陰道上而靈犀相通的感受。踩著前賢的足跡前進，人類文化的傳衍如此。

穿過「蘭亭古蹟」牌樓，逡巡在茂林修竹之間，「鵝池」呈現眼前，五、六隻白鵝悠遊其中，知曉我們並非當年的王羲之，

不可能籠鵝而歸，因此不作迎客狀。轉個彎兒，走到「曲水流觴」處，已有蘭亭文物管理所的工作人員將

掛上黃酒的「羽觴」（平底左右平伸雙耳之橢圓小盤狀陶製盈握酒杯），置於上游飛流而下，於是主人與來賓散布「曲水」兩側，倚坐墊而踞之，工作人員以竹製長條托篩把羽觴托起，賓主接杯飲敬，「曲水浮醇醪，臨流未賦詩」，古今懸隔，神思飛馳不已（圖一）。

進入右軍祠前，抬頭一望，沙孟海題「王右軍祠」行書匾額就在簷上（圖二），十三、四年前曾在《中國書道史之旅》一書看過這方題匾的照片，印象殊為深刻。振濂兄說沙老題畢甚為得意。穿過祠內兩側各種〈蘭亭序〉刻石的碑廊，在「右軍畫像室」中觀覽康熙所臨〈蘭亭序〉刻匾四方，沙孟海草書刻聯一對，及各種〈蘭亭序〉墨跡與拓本的印刷複製本。隨後登上天井正中央的「墨華亭」，主人已將筆墨紙硯文房用品擺好。以為是純參觀，竟然被厚邀在右軍祠中揮毫，來客不能不留下隻字片紙以為紀念。在右軍面前放肆，豈敢！我錄寫右軍四言蘭亭詩，明讚兄截書〈蘭亭序〉語八字，振濂兄見兩人皆未言及今日之事，當場寫了另一紙「記」。

「墨華亭」上的墨汁極為濃稠，我加入一些清水調開，作用不大，以之作行書頗為滯筆；寫三數字，書線中出現不少飛白，是第一次用極稠之墨寫飛白之線，此時靈臺一閃，居然感覺出臺籍前輩書家鄭德楙的用筆之意；濃墨、長鋒羊毫、飛白墨線。於是繼續揮寫下去，不拘美醜了。在離開臺北的前幾天，曾經與高雄鄭德楙的高弟聯絡，談及鄭老的生前種種，鄭老是陳丁奇就讀臺南師範時的學弟。接著明讚兄大字隸書頗為順手，是得意筆。振濂兄看墨汁太稠，央人取水，來人以大花盆盛水，水中尚有苔

▲圖一 ▼圖二

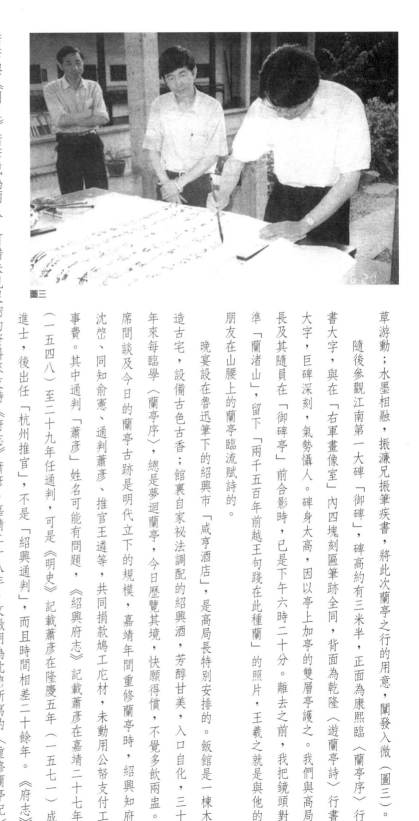

圖三

草游動。；水墨相融，振濂兄振筆疾書，將此次蘭亭之行的用意，闡發入微（圖三）。

隨後參觀江南第一大碑「御碑」，碑高約有三米半，正面為康熙臨〈蘭亭序〉行書大字，與在「右軍畫像室」內四塊刻區筆跡全同，背面為乾隆〈遊蘭亭詩〉行書大字，巨碑深刻，氣勢懾人。碑身太高，因以亭上加亭的雙層亭護之。我們與高局長及其隨員在「御碑亭」前合影時，已是下午六時二十分。離去之前，我把鏡頭對準「蘭渚山」，留下「兩千五百年前越王句踐在此種蘭」的照片，王義之就是與他的朋友在山腰上的蘭亭臨流賦詩的。

晚宴設在魯迅筆下的紹興市「咸亨酒店」，是高局長特別安排的。飯館是一棟木造古宅，設備古色古香；館裏自家祕法調配的紹興酒，芳醇甘美，入口自化，三十年來每臨學〈蘭亭序〉，總是夢迴蘭亭，今日歷覽其境，快願得償，不覺多飲兩盅。席間談及今日的蘭亭古跡是明代立下的規模，嘉靖年間重修蘭亭時，紹興知府沈啓、同知俞憲、通判蕭彥、推官王遴等，共同捐款鳩工庀材，未動用公帑支付工事費。其中通判「蕭彥」姓名可能有問題，《紹興府志》記載蕭彥在嘉靖二十七年（一五四八）至二十九年任通判，可是《明史》記載蕭彥在隆慶五年（一五七一）成進士，後出任「杭州推官」，不是「紹興通判」，而且時間相差二十餘年。《府志》

蕭彥與《明史》蕭彥或為兩人，可惜未見足夠的資料來支持《府志》蕭彥。嘉靖二十八年，文徵明為沈啓所寫的〈重修蘭亭記〉一文，通判的姓名在文氏原稿手跡中留空未書，或許當時通判出缺，大約不能落實於「蕭彥」之故。此事就留給紹興的朋友去查考了。

從蘇州啓程，經杭州到紹興，暢遊蘭亭，再回到杭州，一日之間行走三百公里。住進「杭州友好飯店」時，已是晚上十點，浙江省書協主席朱關田先生來電詢問多次，正等候一見。

——一九九九年七月三十一日，中華民國書法教育學會《書法教育會訊》第五十二期。

黃道周、王鐸、王弘撰—書法研究過程舉隅

青年書法家廖益賢正在撰寫以「黃道周書法」為主題的碩士論文，五月二十一日我打電話探詢撰寫的進度如何？他表示由於教學工作、照顧家中老父與幼子、兼之自己身體療養等，所餘時間與精力有限，雖然盡力而為，但是論文本身有不少問題等待克服。

筆者請他隨口舉個論文的問題，他提起：「王鐸推崇黃道周，認為黃道周以外，平生不讓第二人。」出處是王弘《砥齋題跋》中的記載。他在李秀英的碩士論文〈王鐸書風研究〉中，看到李君引文註明：《砥齋題跋》有〈書王文安題畫石冊後〉一跋，在《叢書集成新編》第五十一冊中。他到國家圖書館查閱這套書的第五十一冊，找出《砥齋題跋》，卻找不到這則題跋文字，該當如何？我回應：書有版本問題，我也來了解一下。

掛斷電話，隨即打開劉正成編的《中國書法全集．王鐸卷》在〈王鐸書法評傳〉一文中也引用王弘撰《砥齋題跋》一段跋文：「若文安學問才藝，皆不減趙承旨，特所少者蘊藉耳。」沒有註明出處，看不出任何蛛絲馬跡。於是又翻開村上三島編的《王鐸書法．卷子編．二》，在福本雅一的〈王鐸資料集〉中果然有王弘撰《砥齋題跋》這則跋文。李秀英引用跋文的中段，劉正成引用跋文的後段。我又跟廖益賢通電話，請他看《王鐸書法．卷子篇．二》，然後說⋯李秀英引文註釋只寫「第五十一冊」，沒有頁碼，表示在《砥齋題跋》中找不到這條題跋文字，李君的引文是從福本雅一蒐集的資料摘錄出來的。

我們又談到李秀英的論文中確指《砥齋題跋》的作者姓名是「王宏」，可是《叢書集成新編》收錄的作者姓名是「王弘」，何者為是？我說「宏」「弘」兩個字在某個角度上可以通用，大概版本不同吧！

至於王鐸推崇黃道周一事。是王弘轉述的，不是王鐸的著作寫的，在談黃道周的書法成就時，可以存而不論。何況這段題跋文字寫「畫石」冊頁的事，可以作論字看，可以作論畫看，更可以作論人看。

六月五日，中華民國書法教育學會秘書處寄來輔仁大學中文系碩士黃世錦的學位論文〈董其昌書法受顏書風格的影響〉一冊，是論文獎助案件的結案審查。其論文參考書目中恰好也列有「王弘著《砥齋題跋》，在百部叢書集成中，藝文印書館印行。」

※

我心念一閃：或許正是不同的書局出版不同的版本。當時覺得這不是一個特別重要的問題，因此沒有再跟廖益賢提及。

※

合當有事，六月十四日路過蕙風堂台北門市部，進入閒逛，看到一九九九年八月出版的第五十九期《書法叢刊》（一九九九年第三期），刊載雲南省博物館的藏品，隨手一翻，剛好有黃道周寫的一件小楷《金谿陸氏家制》冊頁，大略過目一下，「好像沒看過」，於是付款帶回家。

※

打開《書法叢刊》繼續瀏覽下去，有「王弘」的一件行草書映入眼簾，同時並讀其釋文，落款最後三字是「王弘撰」，心中漾起一絲迷惑，再看作品圖版，落款也是「王弘書」。明明是「王弘書」，何以變成「王弘撰」？再看標題，竟然是「王弘撰行草書軸」。於是翻開村上三島編的《王鐸書法·卷子編·二》與劉正成編的《中國書法全集·王鐸卷》，果然是「王弘撰」《砥齋題跋》。最後打開書櫥，一九九九年第三期《書法叢刊》早在一九九九年十二月十八日已經購買過乙冊，過目即忘。

※

第五十九期《書法叢刊》對王弘撰的介紹是這樣的：

王弘撰（一六二二—一七○二），字文修，一字無異，號太華山史，華陰人。監生，博學，工書。有《易象圖述》、《山志》、《砥齋集》。

※

六月十五日登上國家圖書館，查閱收錄《砥齋題跋》的三部叢書：《百部叢書集成》第四十七種第十四冊、《叢書集成新編》第五十一冊、《石刻史料新編》第三輯第三十八冊，所收錄的都是「涉聞梓舊」版的《砥齋題跋》，版式與內容完全一樣。而三部叢書的作者標示皆為「王弘」，所以黃世錦用「王弘」。至於《砥齋題跋》書中作者一行則為「華陰王宏撰山史著」，所以李秀英

※

不論五月二十一日或六月五日前後，筆者不太想走國家圖書館，我覺得這是廖益賢撰寫論文的事。可是問題發展至此，自然非弄個水落石出徹底明白了解不可。

用「王宏」。遍查周駿富所輯《清人傳記資料叢刊》的人物，既沒有「王宏」，也沒有「王弘」的姓名。至此可以確定：三部叢書

把《砥齋題跋》的作者標爲「王宏」是錯誤的。李秀英的碩士論文標成「王宏」也是錯誤的。

接下來的問題是：《砥齋題跋》的作者是「王宏撰」還是「王弘撰」？再查閱《清人傳記資料叢刊》的人物，有二十種書籍記載「王宏撰」的事跡，而記載「王弘撰」事跡的只有四種。不過在這二十四種書籍中兩位王先生的字號、里籍、生平事跡則完全相同，如顧炎武稱：「好學不倦，篤於友朋，吾不如王山史。」這段文字同時出現在兩人的傳記中，只是各書敘述王氏行跡的文字內容多寡不一而已。可見「王宏撰」與「王弘撰」是一個人，不是兩個人。至於其真正的姓名，從第五十九期《書法叢刊》的書法作品落款看來，當然是「王弘撰」。

然而，「王弘」何以被大部分的後世人改爲「王宏撰」？因爲後來的乾隆這位皇帝老爺的名字是「弘曆」。《清史稿校註》中即註明：「王弘撰」在《清史列傳》中作「王宏撰」。

編書人與讀書人的我們，都把「王弘撰」《砥齋題跋》，看成「王弘」撰《砥齋題跋》。雖然「涉聞梓舊」版的《砥齋題跋》一書開卷之處已有「華陰『王宏撰山史』著」字樣，大家仍然把「撰」字漏掉，而事實上「著」纔是「撰」；或許作者一行文字標成「華陰『王弘撰山史』撰」，大概就比較不會誤讀了。

回頭來看福本雅一蒐錄王弘撰《砥齋題跋》中的《書王文安題畫石冊後》跋文：

　　　　　※　　　　　※　　　　　※

　　　　　※　　　　　※　　　　　※

余仲兄舊藏石齋先生〈雪石〉一幀，蕭淡奇崛，致足佳也，惜失之兵火。文安在華下，嘗言平生推服，唯石齋一人，其餘無所讓。退想風徽，令人有不及見紫芝之恨。若文安學問才藝，皆不減趙承旨，特所少者蘊藉耳。偶因觀此冊而漫及之。

　　　　　※　　　　　※　　　　　※

王弘撰有多位兄長，大哥弘學，二哥弘嘉。曾經擁有黃道周〈雪石圖〉的是弘嘉（王弘撰之仲兄）。但這幀圖畫在戰亂中失落了。

王鐸（文安）在一六五一年四月，奉清世祖順治之命，前往陝西祭告西嶽華山，六月初祭畢。大約這段期間前後，王鐸在華

陰受到王弘撰的接待，王鐸在敘談中對王弘撰表示，平生最佩服黃道周，其他的人則免談。當時王鐸六十歲，王弘撰三十歲，而黃道周早在一六四六年三月就已殉國於金陵。

這冊黃道周的《畫石冊》上有王鐸的題詞，王弘撰想起當年王鐸在華陰所說推崇黃道周的話，遙想石齋先生的風徽而低迴不已，只見「堅石」圖冊，不及見「紫芝」寶物。

從王弘撰這則跋文標題看來，作跋時間自是在一六五二年三月王鐸歿後諡「文安」以後。從跋文內容看來，王鐸推服的是黃道周這個「人」，不是「字」也不是「畫」。而王弘撰平生大約不曾見過黃道周。

※

這則跋文在「涉聞梓舊」版的《砥齋題跋》中沒有載錄，可是福本雅一《王鐸資料集》的引文又從何處來？我心裡想：當然是從《砥齋集》轉錄而出。福本雅一看到的是《砥齋集》全書，我們看到的只是部分的《砥齋題跋》。

※

筆者衝到南港中研院傅斯年圖書館，查閱清朝康熙年間刊印的線裝古籍《砥齋集》，只在中央研究院傅斯年圖書館藏有此書。六月十七日善本書目查詢及電腦上網查詢得知，國家圖書館沒有王弘撰《砥齋集》，十二卷本六冊。

※

《砥齋集》全書裒輯王氏的序、跋、論、記、傳、碑、銘、書、志、誄、祭、雜等各類文章，以「禮、樂、射、御、書、數」六字為冊號順序裝成六冊。第一卷「序」文較多，分占兩冊；第二卷「跋」文與第三卷「論」文合裝為第三冊。《書王文安題畫石冊後》果然在第三冊的第二卷第十九頁與二十頁中。

※

由此，我們了解：「涉聞梓舊」版的《砥齋題跋》就是《砥齋集》卷二的「不完本」。《砥齋題跋》只有十三頁二十六面，《砥齋集》卷二有三十九頁七十八面。福本雅一《王鐸資料集》的跋文是從《砥齋集》卷二摘錄出來的，他在出處寫上《砥齋題跋》，把李秀英及我們這些讀者「拐」得一楞一楞的。看了《砥齋集》之後，便可以了解其實《砥齋題跋》一書是不存在的，是後來的編書人另給的單獨名稱。

《砥齋集》的作者「華山『王弘撰』著」，很清楚的標明「王弘撰」，而不是「王宏撰」，因為這是康熙年間的刊刻本，沒有乾隆「弘曆」的問題。不過中央研究院傅斯年圖書館的資料仍然標示「王弘」為作者；有如王弘撰的《山志》清刻古籍善本，該館也以作者「王宏」標示，其實該館另購藏莊嚴文化公司一九九五年九月出版的《山志》，即以「王弘撰」為作者。看來大家都誤解而略去「撰」字。

黃道周（一五八五—一六四六）、王鐸（一五九二—一六五二）、倪元璐（一五九三—一六四四）這三位明末清初的書法家，都是明熹宗天啓二年（一六二二）進士，三人交往最為契合。明思宗崇禎元年（一六二八）九月，黃道周為王鐸與倪元璐《擬山園初集》作序，倪元璐也為王鐸寫序。黃道周有〈書品論〉一文，寫成的年代在一六三三年前後，其中一段談及王鐸與倪元璐的書法：

行草近推王覺斯，覺斯方盛年，看其五十自化如欲。

骨力嶙峋，筋肉輔茂，俛仰操縱，俱不繇人，抹蔡掩蘇，望王逾羊，宜無如倪鴻寶者；但今肘力正掉，著氣太渾，人從未解其妙耳。

黃道周稱許王鐸與倪元璐的行草書，這時王、倪兩人年齡都是四十出頭。黃氏期待王鐸「五十自化如欲」，對倪元璐俯仰縱橫的獨創性則大加肯定，也對倪書氣勢過盛以致人未解其妙而隱約有所評斷。這段文字可以看出黃道周對書法鑑賞敏銳而深入的識見。

許多人對黃道周這段話的了解不夠精確，從標點斷句可知：有人在「五十自化」與「如欲」之間，在「俱不繇人」與「抹蔡掩蘇」之間，皆用句號隔開。把黃道周評斷倪元璐的話變成評斷王鐸，讀來怪誕百出；「骨力嶙峋」與「俛仰操縱」皆屬倪元璐，劃歸王鐸是不當的。這種情形如福本雅一《王鐸資料集》、啓功《黃石齋墨池偶談卷》等，都是如此，其他就不一一點名了。這個標點問題，好友林進忠在兩年前曾經跟我提起劉正成《王鐸書法評傳》一文就如此斷句，「五十自化」與「五十自化如欲」是有分別的。筆者順便附記於此。

倪元璐隨明思宗崇禎皇帝之自縊煤山而自殺，黃道周則抗清被俘不屈而死；王鐸降清苟活七年後逝世。也是王鐸多活了幾年，王弘撰纔有機會聽到王鐸親口說出推崇黃道周的話，而且還是王鐸到華陰去說給王弘撰聽的。王弘撰雖然年輕，但有足夠的「資力」聽到這些話，因為從顧亭林到華陰去也受到王弘撰的款待，稱讚「好學不倦，篤於友朋，吾不如王山史。」由此美言可

拾壹、黃道周、王鐸、王弘撰——書法研究過程舉隅

156

清　王弘撰行草書軸

證。

為了一則題跋的出處而上窮碧落下黃泉的追索，困境在國家圖書館找不到資料時發生，這是做研究的苦惱；解圍則在中研院傅斯年圖書館出現，「發現的樂趣」於焉產生。一九九三年八月，筆者寫「吳一蜚」與「劉恕」的藏帖研究時，也發生過一次。

書法研究和其他方面的研究一樣，都是無止境的，每個問題的解決都是起點，是研究過程的一環。

青年書家廖益賢提出《砥齋題跋》的問題，引發我深入的探索《砥齋集》一書這則跋文，而其導火線則是王弘撰的一幅行草作品（附圖）的落款「王弘撰」三字。《砥齋集》這則題跋牽涉到黃道周、王鐸與王弘撰自己，利用這次資料的追索而釐清跋文的出處和意義，並校正「王弘撰」的姓名。這個問題的解決，對廖益賢撰寫「黃道周書法研究」的論文沒有多少助益；然而在瑣碎繁雜的探索過程中，筆者個人的收穫則是最大的。

——二〇〇〇年八月，中華書道學會《中華書道季刊》第二十九期。

附：布啖三日？

五月下旬，與青年書家廖益賢電談其撰寫「黃道周書法研究」論文的情形，談到清初王弘撰《砥齋題跋》的跋文與作者的問題，筆者隨手翻閱日本東京二玄社出版的《王鐸書法·卷子篇·二》，此書是當代日本草書名家村上三島主編的，書中有書學書史學者福本雅一蒐錄的〈王鐸資料集〉一文，除了有《砥齋題跋》的一則跋文之外，另有一段引自王弘撰《山志·卷一》的話：因為都是王弘撰的著作，所以引起我的注意。

東京二玄社出版的《王鐸書法》全套五冊，每冊皆有福本雅一的文章：

一、一九七九年二月發行的《條幅篇》有〈王鐸的生涯及其時代〉。

二、一九七九年十一月發行的《卷子篇一》有〈王鐸傳〉。

三、一九八〇年十一月發行的《卷子篇二》有〈王鐸資料集〉。

四、一九八一年八月發行的《冊篇》有〈王鐸雜記〉。

五、一九八二年十月發行的《琅華館帖》有〈王鐸年譜〉。

二十年前，研究王鐸的學者或書法家，大概沒有人比福本雅一更全面、更深入；二十年後的今天，海峽兩岸研究王鐸的學者，恐怕仍然瞠乎其後；「點」的突破或許大有人在，「面」的超越手指頭還是「扳」不下去，而不是屈指可數；最主要的問題在資料蒐閱的困難。譬如福本雅一蒐錄《砥齋題跋》的一則跋文，國家（中央）圖書館所藏的《砥齋題跋》一書中沒有這則跋文；摘錄《山志·卷一》的一則論述，國家圖書館根本沒有收藏《山志》這本書，想看也沒得看。

關於《砥齋題跋》跋文及其周邊的問題，我已經寫了〈黃道周、王鐸、王弘撰〉一文發表在八月份出刊的第二十九期《中華書道》。本文來談一談《山志·卷一》的這則論述，福本雅一在〈王鐸資料集〉一文中的引文是這樣的：

王宗伯書

宗伯於書道，天分既優，用工又博，合者直可抗跡顏柳。晚年為人略無行簡，書亦漸入惡趣。奉命來祭華嶽，為賦所困，留滯華下，寫字頗多，益弛失晉人古雅遺則。乃知書品與人品相屬表裡，不可掩也。三百年來，書當以東吳生為

最，法度不乏，而神采秀逸，所謂自性情中流出，愈看愈佳耳。宗伯則久之生厭。倘不謂然，請爲布琰三日。（圖一）

王宗伯書

《王弘撰 山志卷一》

宗伯於書道、天分既優、用工又博、合者直可抗跡顏柳、晚年爲人略無行簡、書亦漸入惡趣、奉命來祭華嶽、爲賊所困、留滯華下、寫字頗多、益弛失晉人古雅遺則、乃知書品與人品、相爲表裏、不可掩也、三百年來書、當以東吳生爲最、法度不乏、而神采秀逸、所謂自性情中流出、愈看愈佳耳、宗伯則久之生厭、倘不謂然、請爲布琰三日、

圖一

王弘撰這則論述，認爲董其昌（東吳生）的書法比王鐸（王宗伯）好，最後一句話：如果你不服氣，請你「把珠寶玉石擺出來展示三天」（布琰三日）。展示珠寶跟不贊成王弘撰的意見沒有什麼關係吧？筆者不懂爲什麼要「把珠寶玉石擺出來展示三天」？

再從雞蛋裡面挑骨頭，王弘撰說王鐸「寫字頗多，益弛失晉人古雅遺則。」這句話的「益弛失」一語用法很奇怪，上下文連接不順暢。筆者寡陋，不曾讀過「失去」古雅遺則可以用「弛失」或「益弛失」；又爲什麼寫字頗多就會「弛失」晉人古雅遺則？

上述王弘撰的論述，我細讀數遍，「布琰三日」最使我滿頭霧水。

六月中旬，筆者專程到南港中央研究院傅斯年圖書館查閱王弘撰《砥齋集》，以解決《砥齋題跋》的問題；順便也查一查《山志》這部書。原來這兩部書都有清朝康熙年間或稍晚刊刻的善本古籍可以閱覽，尤其《山志》初集六卷，另有臺南縣柳營鄉莊嚴

文化公司在一九九五年九月出版的書，可以當場影印。（善本圖書只限閱覽，不可以影印。）

關於《山志・卷一》的這則論述，無論是善本古籍或最近出版書籍，首先映入眼簾的末尾四字都是「布毯三日」（圖二）。哈

哈！「炎」字的左邊原來是末筆挑上的「毛」旁，不是「斜玉」旁，兩個字的差別「不只一丈差九尺」，「是一丈差十一尺」，

「毯巾」變成「琰玉」。「毯」字「毛」旁末筆可以縮短成「挑」，就如「鳩」字「九」旁末筆可以「拉長包住鳥」一樣。

「布毯三日」：擺上藝巾，坐賞三天。

此語的典故當然頗有來歷，《新唐書・列傳・歐陽詢》：「嘗行，見索靖所書碑，觀之，去數步復返，及疲，乃布坐，至宿其旁，三日乃得去。」布坐觀碑三天，自有悟處，正是王弘撰「坐下來觀賞三天」的源頭。

王弘撰說董其昌的書法好，他請你「坐下來觀賞三天」，便能領會董字比王字好的旨趣。當然，你要順便把收藏的「珠寶玉石擺出來一起展示三天」也可以，不過王弘撰沒有這麼說，這是福本雅一誤讀的。

再說《山志・卷一》的原文：

王鐸「留滯華下，寫字頗多，益縱弛，失晉人古雅遺則。」福本雅一摘錄時，因為少一個「縱」字，所以字句無法明確的判讀，文意也就難以通達了。是「益縱弛」，纔「失晉人古雅遺則」。王弘撰的本意如此。

你同意不同意王弘撰評斷董其昌與王鐸的觀點，是一回事；你必須先了解王弘撰講的意思是什麼，這是另一回事。如果你沒有完全掌握王弘撰的論點，你同意或不同意的立場也就失去憑依了。

圖二

王宗伯書

宗伯於書道天分既優用工又博合者直可抗跡
顏柳晚年爲人略無行簡薯亦漸入惡趣奉命
來祭華獄爲賊所困囹圄華下寫字頗多益縱弛
失晉人古雅遺則乃知書當以東吳生爲最法度不乏
而神采秀逸所謂自性情中流出愈看愈佳耳宗
伯則久之生厭俗不謂朕倦請爲布毯三日
可掩也三百年來書當以東吳生爲最法度不乏

《山志卷二》

月，更不要說三天。

讀書要讀到真正的「原典」，纔能了解作者的原意，纔不會被「拐騙」，否則即使「參」三年也「悟」不出來，不要說三個

——二〇〇〇年九月一日，中華民國書法教育學會《書法教育會訊》第五十八期。

金農〈臨華嶽碑〉是幅非屏

拾貳

頃閱《中華書道》季刊第三十三期，有皖籍臺灣書家謝宗安的隸書〈涪翁語〉拓影一幅，想起謝先生晚年隸字末豎往往另帶「大鉤」，應豎非豎，其「漢隸魏碑合體書」的創作如此。遂並看日本東京二玄社印行的〈石門銘〉與〈爨寶子碑〉諸拓，此皆謝先生宗法所在，乃知其「大鉤」從〈爨寶子碑〉得來。

翻撿〈石門頌〉時，見趙之謙的印記三方鈐於字畫漶損處：兩方「趙之謙」白文印，一方「趙撝叔」朱白相間印。因想起友人晴嵐兄致力趙氏書畫篆刻的全面探究多歷年所，遂撥電話詢問此三印狀況。晴嵐兄當時恰好在蕙風堂臺北店，劈頭即謂：「趙撝叔」一印的「撝」字「手」旁右下方與「為」邊左下方，有無漶連？我答沒有（圖一上），他接口說：「假的，這方假印在錢君匋手中。」我立即翻閱東京東方書店發行的《趙之謙作品選》的花卉作品鈐印，真印果然漶觸（圖一下）。談話間晴嵐兄隨即伸手從蕙風堂書櫥中抽出〈石門頌〉原書對看，並稱他已對碑帖上的趙之謙收藏印做過索引，這冊〈石門頌〉上的三方印章都不真。

接著他又談及漢隸〈華山碑〉順德本鈐有「趙之謙印」小印數處，雙鉤頁上的印記完整無缺（圖二上），題籤上的印記左側略有殘損（圖二下）；趙氏此印在這段鉤題時期有所損傷，若有趙氏記年書畫作品在此之前完成，幅頁上用此印而印有漶邊，則此一書畫為贗品無疑。

今年四月下旬，我應香港中文大學之邀，參加「中國碑帖與書法國際學術討論會」，曾在中文大學文物館觀賞這冊順德本〈華山碑〉原拓，大會並持一九九九年六月彩色精印的《漢西嶽華山廟碑》一書贈送與〈會學者。在與晴嵐兄電談時，我一邊翻閱此書

圖一（上圖）
圖二（左圖）

拾貳、金農〈臨華嶽碑〉是幅非屏

一邊應答，覺得晴嵐兄對趙之謙的研究巨細靡遺，非僅博涉多優而已。

這冊近年名聞遐邇的順德本〈華山碑〉，清穆宗同治十一年壬申除夕（一八七三年二月八日）為視學江西的李文田購得，同治十二年十月（一八七三年十一月）重新裝幀完畢。這冊〈華山碑〉缺兩開四頁九十六字，重裝之前，李氏請趙之謙雙鉤補全缺字；重裝之後，李、趙兩人均有跋文，趙氏並加題籤。「趙之謙印」白文小印，分別鈐於雙鉤頁上（圖二上）與題籤紙上（圖二下），印記前完後損，晴嵐兄即以此為時間點，做為判斷趙氏書畫作品創作時間與真偽的參照。

隨後我又問：東京二玄社出版有小林斗盦監修的「篆隸名品選」多集，其中趙之謙名下篆書〈三略〉八屏，後有「會稽趙之謙印信長壽」白文方印，情形又如何？晴嵐兄謂此印流傳數方，每方皆相似，難辨真偽。我繼續說，這八屏篆字筆法與筆勢不似趙氏本色，印記難謂為真。他自稱未注意此書，立即又從蕙風堂書架取出〈三略〉八屏篆書不是趙氏手筆，因此這方白文大印也可能有問題，但是一時不敢貿然斷言。不過可以斷定的是：這通電話「害他」要花錢購買這本字帖，因為他從未見過這冊〈三略〉八屏，必須購置以擴充研究資料。

順德本〈華山碑〉拓冊，清初為金農所有，金氏曾雙鉤存之，拓冊後售予馬姓人士。金農終身臨習〈華山碑〉不輟，自謂「恥向書家作奴婢，華山片石是吾師。」香港中文大學一九九九年版《漢西嶽華山廟碑》，附有金農「臨華山廟碑」圖片多種，足資為證。其中上海書畫出版社《金農臨西嶽華山碑》冊頁，與東京《書品》雜誌刊載金農臨〈華嶽碑〉四屏，兩圖為一物，前者墨跡、後者刻拓；林業強先生在介紹文章中，謂此作原為四屏，後剪裝為冊頁，係以《書品》第一八三期伏見沖敬與第二三五期西川寧的說法，來對照上海書畫社的出版品，而加以界定。事實上金農這件臨書之作是大幅中堂，非四屏，也非冊頁。伏見與西川未看過金農所臨的墨跡，不知其源委；林業強先生則未細覈墨跡與刻拓的狀況，以彼例此，遂致白璧微瑕。

金農（一六八七－一七六三）這件〈臨華山廟碑〉大幅中堂，約為五十歲之作，全文十行，行二十二字，本文自「立宮其下」起，銘辭略去不盡，末加「袁府君諱逢字周陽汝南女陽人」為止，共二百○九字，文末空三格後落款，款六字「稽留山民金農」，於一七九六年初改裝為冊頁，每頁二字，末有黃易題跋一頁，共一百一十頁。一八六一年十月為武筠莊重裱，有張榜（一八一二－一八九○？）觀款。大約在一八九○年代初期為邵松年（一八四八－一九二三）購得，邵氏於一八九六年二月第一跋先謂此冊為「屏條割裂」，隨後發現誤識，即於第二跋改稱「此冊原係大幅，共十行，行廿二字，第十行十二字，款六字，都二百五十五字，改冊五十最後兩格各鈐一印，分別是「金司農」與「冬心先生」。這件作品進入黃易（一七四四－一八○二）秋影行盦藏篋之後，於一七九六年初改裝為冊頁，每頁二字，末有黃易題跋一頁，共一百一十頁。

▲▲圖四 ▲圖五　　　圖三

四開，印章跋語一開。」

日本東京《書品》雜誌一八三期（一九六七年十一月）伏見沖敬發表金農〈臨華嶽碑〉四屏刻拓（圖三），《書品》二二五期（一九七二年五月）西川寧定此四屏爲金農五十歲中期之作。惟若以「金司農印」這方印章出現在金農作品上的時間推估之，此作似不可能爲金氏五十歲以後所書。

《書品》影印的四屏刻拓，每屏兩行，共八行，每行九字，連第一行標題「華嶽碑」三字與第八行下半落款「稽留山民金農」六字在內，全文共六十六字。此四屏一入眼即知章法不當：第一行只有標題三字，以下空白；第八行落款到底，沒有鈐印空地，布局不平衡。取上海書畫出版社一九九七年五月版〈金農臨華山廟碑〉墨跡對照：刻拓四屏標題「華嶽碑」之「華嶽」二字，出於「袁逢掌華嶽之主位」句中「華嶽」二字，「碑」字出於「其所立碑石」句中之「碑」字（圖四），非金農連續書寫「華嶽碑」三字。而且金農原臨連落款共二百十五字，《書品》四屏只刻六十六字，落款六字也是由最後移刻而來。

再說金農〈臨華山廟碑〉墨跡冊頁，原作爲中堂大幅，其尺寸大小可以推估：本紙高達三百四十公分上下，寬在一百四十公分左右，裝池之後成爲龐然大物，懸觀庋藏均非易與，黃小松將之改幅爲冊，便於案上插架、掌中賞玩。邵松年原以爲「屏條割裂」爲冊，詳察之後改口「大幅」中堂；

並將行數落「十」，每行字
數落「二十二」，是細加比
對的必然結論。今將上海
書畫社版第八頁「殿」字
左下筆痕墨漬，與第十九
頁「歲」字右下雁尾斷處
連接，恰恰密合（圖五）
想當日為黃易的利剪裂分
（圖五中央曲線）；冊中所
有紙張凹凸痕跡，前後細
驗均可相接。每行字數確
為二十二字，全紙十行，
絕無二樣。惟上海書畫出
版社此書「簡介」，亦謂
〈臨華山廟碑〉原為「屏
條」，後剪裱成「冊」；責
任編輯樂心龍似未細讀邵
松年第二跋，更未留意紙
幅剪裝切割後呈現之凹凸
痕跡，全冊可以密接成堂
幅。前此，一九八八年一
月上海書畫出版社發行之

圖七

圖六

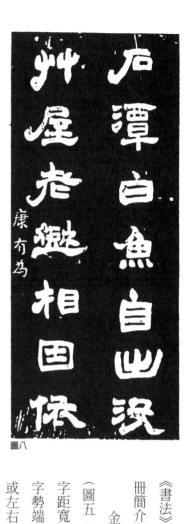

圖八　　　　　圖九　　　　　圖十

《書法》雙月刊第五十八期，有潘德熙〈金農臨華山廟碑冊簡介〉一文，亦以「屏條」稱之。

金農此作，字的左拂右捺往往有侵入鄰行的現象（圖五「歲」字伸入「殿」字下）。知其布局「行距窄、字距寬」，非如《書品》四屏將行距加寬刻拓之；且其書字勢端整，行氣一貫而下，《書品》四屏字勢傾斜，甚或左右偏側，行氣有失條暢。一般描勒刻拓無法全然存其神韻，或可諒解；而「四屏」刻拓之作，有意偽裝，布局全非，不知主其事者何以如此？惟若刻屏者將全文二百十五字刻成十二屏，每行九字，不刻「華嶽碑」三字，十二屏成「全璧」，倒也天衣無縫，如此則金農原作以變貌流傳，辨析或將更加大費周章。有如汪仁壽‧碧梧山莊印‧求古齋發行之《近代碑帖大觀》第一集輯印《金冬心華嶽碑》刻拓六十六字，與《書品》所錄內容完全相同，而編成一頁兩行，一行三字，共十一頁。似指金農原作爲冊頁，則更不知其本來面目如何！

刻拓時改動書跡原作的布局行次，北宋《淳化閣帖》也往往如此。而射利之徒變本加厲，利用仿摹墨跡時改變原來的形式，狀況百出。小林斗盦於《趙之謙作品選》編輯後記曾謂《悲盦賸墨》中趙之謙篆書〈潛夫論〉八屏（圖六爲末兩屏）原跡，在浙江人民美術出版社的《趙之謙是始作俑者，清朝乾隆刻帖《三希堂法帖》也往往如此。

書畫集》中，卻被仿寫爲四屏（圖七爲末一屏）。臨寫人出手不凡，模仿得相當逼眞。然而，小林的說法恰恰相反，原作應爲四屏，被摹寫成八屏。由此觀之，固不僅金農〈臨華山廟碑〉大幅中堂被肢解改動爲冊頁而已，僞仿改作更是司空見慣，《書品》四屏正是如此。

曾見北京榮寶齋一九九三年三月出版的《中國書法全集》第七十八卷，是康有爲、梁啓超、羅振玉、鄭孝胥四家書法，其中有「康有爲」名款之隸聯刻拓一副，文曰：「石潭白魚自出沒，草屋老樹相因依。」（圖八）名款與聯字筆情墨神大爲扞格，入眼即知其非。檢出《悲盦賸墨》中的「勉齋公祖大人正書」一聯對照（圖九），咦！不一樣，因而懷疑康氏臨趙或他人僞臨而託名康氏，其臨學功夫幾可越趙之謙而上之；繼而續檢，果然與趙書「冰士一兄屬隸即正」一聯（圖十）完全相同，去趙之謙的上下款，另加「康有爲」署名，兩者合刻而成。康有爲名下這副對聯問題，事隔兩年餘，始見第七十八卷編者王澄在北京中國書協發行的一九九五年《中國書法》雙月刊第二期爲文補加說明，但木已成舟。上海書畫出版社二〇〇一年六月發行的趙一新《康有爲書法藝術解析》，仍謂此聯係康有爲學趙之謙隸書。康氏名下此聯，正可引爲《書品》四屏刻拓者射利行逕而斷章取義的註腳。

因對謝宗安隸字「豎鉤」的探源，進而與晴嵐兄對談關於趙之謙的印記與篆書《潛夫論》八屏與隸聯康款。中國書法史問題，包含中國書法的「鑑識」問題；書家、書作本身的問題往往不大，後人另給的「加工」手續纏繞使人目眩神迷，爲其所乘。文末，感謝晴嵐兄及本師戴蘭村先生提示不少資料，始有本文的完成。

——二〇〇一年十一月，中華書道學會《中華書道季刊》第三十四期。

拾參 何紹基晚年筆法一變的關鍵

成長於清代的書法家，中葉以前，於篆隸草行楷五體書法，大抵以專工一體的為多，兼擅兩體的便屈指可數，如鄭谷口、金農善隸書，行書稍能變化；劉墉、王文治善行書，楷書也稍能端整。三體以上俱精者，殆不易見。中葉以後，鄧石如崛起，從秦漢六朝碑刻探源，篆隸行開一代風氣，五體並使，篆隸行尤精擅。之後的書法家如吳熙載、何紹基、趙之謙，或精篆隸草、或擅隸楷行、或能篆隸眞行，可以說是五體皆通了。同時期或稍後的楊沂孫、張裕釗、翁同龢、吳大澂、楊守敬、吳昌碩等各家，也莫不是三體以上都能揮灑自如、往來無礙。而其中以鄧石如、何紹基、趙之謙三家的五體皆擅，最為豐富，鄧石如以三國隸碑作隸、何紹基以漢碑作隸、趙之謙以魏碑作隸，用此筆法貫穿各體，成就輝煌。而何紹基晚年以隸變法，融漢碑隸法與與顏眞卿楷行書篆法於一爐的造境，頗見精彩，小文就其晚年筆法一變的關鍵略加闡發，敬請方家指教。

何紹基（一七九九—一八七三）字子貞，號東洲居士，晚號蝯叟，湖南道州人。鄉試數次未中，清宣宗道光十一年（一八三一）始成優貢，時年三十三歲；至三十七歲鄉試始獲解元，次年（一八三六）恩科會試成貢士，旋得殿試二甲第八名，成進士。初任官翰林院編修，繼供職於國史館，任最久。清文宗咸豐二年（一八五二）八月簡放四川學政，十一月至成都接篆視事；咸豐五年五月因條陳時務觸忌降調，六月解學政印綬，九月啟程離蜀，前後在四川任職三年。咸豐六年六月應山東巡撫崇恩之聘，主講於濟南濼源書院；次年（一八五七）三月至北京，期盼能再膺命復官，羈旅京師半載，沒有結果，復任的希望破滅，九月返回濟南。自咸豐五年六月解四川學政以後，何紹基沒有再膺任何官職。咸豐十年九月，何氏離開濟南，第二年二月返回故鄉湖南長沙，主講於長沙城南書院。自咸豐六年六月至咸豐十年九月，何紹基在濼源書院陸陸續續講學了四年。在山東濟南時期的何紹基，大約公職復任無望，於是決心在書法藝術的領域中尋求更大的突破，從咸豐八年十一月起的半年之間，在濼源書院講授之餘，專臨漢碑，因為如此，而使他晚年的書法為之一變，鎔金鑄鐵，渾淪悍拔，元氣淋漓，開書法史上前所未有的局面。當時的

何紹基正好六十歲。

隨意取一件何紹基無紀年的書法作品，來推斷書寫的時間，大致可以分辨出「筆法改變以前」和「筆法改變以後」兩個時期的作品，或者再加上「筆法變化期間」中間時期的作品。篆隸書前後兩期的分別比較清楚，楷行草前後兩期的分辨也有八分明確。如行書條屏〈蘇東坡語〉（圖一）是筆法改變以前的作品，行書對聯〈竊攀屈宋宜方駕，恐與齊梁作後塵。〉（圖二）是筆法改變以後的作品，至於行書中堂〈芷汀星使〉軸（圖三）大約是筆法變化期間而且接近變化完成時期的作品。其間的分界線在咸豐八年至同治元年（一八五八—一八六二）前後，當時何紹基正專心的臨寫漢碑，尤其是咸豐八年年末至九年夏初，大約六個多月的時間，臨過十五種以上的漢碑，總共達五十遍，其中如〈禮器碑〉十八遍、〈乙瑛碑〉七遍、〈史晨碑〉六遍、〈衡方碑〉四遍、〈張遷碑〉三遍等（見後文），由此習練而使運筆筆法脫胎換骨、改頭換面，慢慢的展現出全然不同的書法風格，這就是何紹基晚年筆法一變的關鍵。

何紹基六十四歲歲末，十二月五日生日當天，臨寫〈衡方碑〉一通，其長孫何維樸在民國三年（一九一四）臘月跋尾稱：

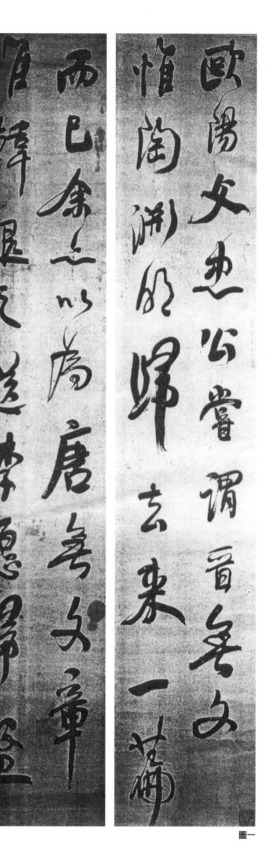

圖一

169

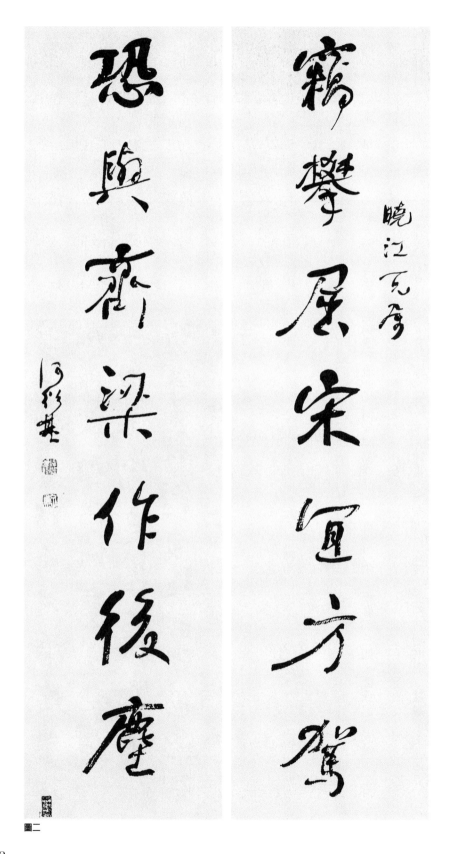

拾參、何紹基晚年筆法一變的關鍵

咸豐戊午（一八五八），先大父年六十，在濟南濼源書院始專習八分書，東京諸碑次第臨寫，自立課程。庚申歸湖，主講城南，隸課仍無間斷，而於〈禮器〉〈張遷〉兩碑用功尤深，各臨百通。此〈衡方碑〉書於壬戌（一八六二）十二月，乃臨〈張遷〉百通後所臨者。

何紹基開始專心臨習隸書一事。有何氏自咸豐戊午十一月至己未五月的日記可按，能夠證實何維樸的跋語：「自立課程，東

京諸碑次第臨寫」，所言確鑿。茲將何氏在半年之間臨寫漢碑的日期、碑名、通序，列成下表（表一），即可一清眉目，可以看出何紹基在濼源書院訂定臨寫日課的情形。

其次，臺北齊雲出版社一九七六年四月出版的《何紹基臨名碑十種》，與湖南美術出版社一九九六年八月編印的《何紹基臨漢碑十種》，有九種完全相同，前者另有唐楷《道因法師碑》，後者另有漢隸《張遷碑》。

此處所談的是漢碑，因此取後者所印行的十種漢碑，將臨寫的日期與碑名，也依時間先後列成簡表（表二），可以看出何紹基自咸豐十一年（一八六一）二月主講長沙城南書院後，隸課仍無間斷。

由上述兩表所載何紹基臨寫漢碑的日期看來，可以證明何維樸所稱何紹基自咸豐八年年底至同治元年年底的四年之間，「隸課無間斷」一事，是眞實不虛的。而且今天還能夠看到流傳的何氏臨寫作品，有實物可稽；不像鄧石如，鄧氏臨寫的漢碑未見全文傳世。根據包世臣《藝舟雙楫·完白山人傳》的記載，鄧石如在江南梅鏐家臨習篆書完成後，繼續臨寫漢碑，《史晨》《華山》《白石神君》《張遷》《潘校官》《孔羨》《受禪》《大饗》等各五十本，隸書也因而得以完成。從鄧石如篆書、隸書都獨開境界，臨碑各五十通的事大抵可信，可惜至今未發現實物。何紹基臨習漢碑百遍，今人可以從現傳的何臨不同通次的《張遷碑》得到證實（表三）。何維樸跋何紹基在同治元年（一八六二）十二月五日臨寫的《衡方碑》（見前引文），稱何氏在臨寫這一通《衡方》之前，已經把《張遷碑》臨過一百遍，也就是在同治元年七月十九日寫完第六十遍以後，到十二月五日之前的一百三十天內，臨寫其他的碑不計，如九月寫《石門頌》、十一月寫《武榮碑》不算，單就《張遷碑》總共寫過四十遍。以「表三」筆者所見過五種《張遷碑》臨本的結尾部分來說（圖四、五、六、七、八）一年之間（咸豐十一年十一月至同治元年十一月）的筆法變化很大。譬如：第六十通（圖六）以前，蠶頭起筆或方或圓、筆畫較細，大雁尾收筆亦皆細飄；字形方

圖三

（表一）：咸豐八年（一八五八）至九年之間何紹基臨寫漢碑一覽表

次序	日期	碑名	通序	次序	日期	碑名	通序
1	十一月　五日	禮器碑	1	25	一月廿一日	禮器碑	11
2	十一月　七日	禮器碑	2	26	一月廿三日	乙瑛碑	2
3	十一月　十日	石門頌	1	27	一月廿五日	乙瑛碑	3
4	十一月十三日	禮器碑	3	28	一月廿七日	禮器碑	12
5	十一月十五日	史晨碑	1	29	一月廿九日	曹全碑	2
6	十一月十八日	禮器碑	4	30	二月　四日	史晨碑	4
7	十二月　一日	禮器碑	5	31	二月　七日	禮器碑	13
8	十二月　五日	禮器碑	6	32	二月十四日	封龍山頌	1
9	十二月　八日	張遷碑	1	33	二月十八日	禮器碑	14
10	十二月二十日	禮器碑	7	34	二月二十日	乙瑛碑	4
11	十二月廿三日	曹全碑	1	35	二月廿一日	乙瑛碑	5
12	十二月廿七日	禮器碑	8	36	二月廿二日	張遷碑	3
13	一月　一日	乙瑛碑	1	37	二月廿五日	禮器碑	15
14	一月　三日	禮器碑	9	38	二月廿六日	史晨碑	5
15	一月　五日	衡方碑	1	39	三月　二日	衡方碑	3
16	一月　六日	魯峻碑	1	40	三月　三日	衡方碑	4
17	一月　八日	禮器碑	10	41	三月　五日	乙瑛碑	6
18	一月　九日	孔宙碑	1	42	三月　六日	禮器碑	16
19	一月　十日	孔彪碑	1	43	三月十六日	乙瑛碑	7
20	一月十三日	衡方碑	2	44	三月廿四日	受禪表	1
21	一月十四日	張遷碑	2	45	三月廿六日	史晨碑	6
22	一月十五日	史晨碑	2	46	四月十九日	禮器碑	17
23	一月十七日	史晨碑	3	47	四月十九日	後禮器碑	18
24	一月十九日	景君碑	1	48	五月　十日	華山碑	1

＊資料來源：日本東京二玄社一九八七年五月出版之《明清人法書》第十一卷〈何紹基日記〉，江兆申編次。原跡為袁守謙「止於至善齋」收藏。

（表二）：《何紹基臨漢碑十種》臨寫漢碑一覽表

次序	日期	碑名	通序	說明
1	咸　八‧十二‧廿三‧	曹全碑	3	一、本表臨寫的〈曹全碑〉，何紹基自署爲第三通，與表一所列第十一〈曹全碑〉第一通，日期完全相同，可知何紹基在咸豐八年（一八五八）十一月以前已經臨寫過不少漢碑，而且各有數通了。
2	咸　九‧　一‧　一‧	乙瑛碑	1	
3	咸　九‧　五‧　十‧	華山頌	1	
4	咸　十‧　一‧　一‧	西狹頌	不明	
5	咸　十‧　一‧　四‧	史晨碑	不明	
6	咸十一‧十一‧十八‧	張遷碑	32	二、本表〈乙瑛〉〈華山〉兩碑與表一完全相同，都列爲第一通，自是權宜之計，不知其前已臨過幾通。
7	同　一‧　二‧廿六‧	禮器碑	不明	
8	同　一‧　九‧廿二‧	石門頌	不明	
9	同　一‧十一‧十四‧	武榮碑	不明	
10	同　一‧十二‧　五‧	衡方碑	不明	

＊資料來源：湖南美術出版社一九九六年八月出版之《何紹基臨漢碑十種》：咸：咸豐，同：同治。

（表三）：何紹基臨寫〈張遷碑〉今傳本一覽表

通序	日期	資料出處	圖序
不明	咸　十‧　一‧　九‧	臺北故宮博物院《譚伯羽、譚季甫昆仲捐贈文物目錄》	無
32	咸十一‧十一‧十八‧	湖南美術出版社《何紹基臨漢碑十種》	四
55	同　一‧　五‧十九‧	四川人民出版社《何紹基留蜀墨跡》	五
60	同　一‧　七‧十九‧	日本東京二玄社《中國法書選‧何紹基集》	六
92	同　一‧　九‧十九‧	日本京都同朋舍《中國眞跡大觀‧十一》	無
93	約同一‧十一‧　？‧	香港美善同圖書公司《何紹基臨張遷碑》	七
96	約同一‧十一‧　？‧	北京榮寶齋《中國書法全集‧何紹基》	八
100	同　一‧十一‧　六‧	臺北故宮博物院《譚伯羽、譚季甫昆仲捐贈文物目錄》	無

圖四

▲圖五 ▼圖六

正，字勢端穩。第九十通（圖七）以後，蠶頭起筆皆極圓極粗，大雁尾收筆也是厚重粗獷；一字之中，筆畫或細或粗，差別甚大；字形長短不一，字勢傾而不斜，欹而不倒。平正、險絕，兼而有之。自咸豐八年年底至同治元年年底的四年之間，在濼源與城南兩個書院講學之餘，將十數種重要的漢碑，每種都臨寫數十百遍，這樣如火如荼的密集鍛鍊，何紹基的運筆筆法也就不可能不變；筆法非變不可，而且變得更臻於化境，百煉鋼化爲繞指柔，率筆出手，無不適意，無施不可。

何紹基晚年筆法一變之前的隸書作品流傳較少，六十歲以前自運的隸書比較罕見，流傳的作品以楷行書爲多。然而，要從隸書作品來判別何氏筆法一變的前後情形，卻比較簡易。譬如：隸書對聯〈風行扇引開懷入，樹愛船迴仰面看。〉（圖九）很明顯的是何紹基自訂日課進入如火如荼的臨碑鍛鍊期以前的作品，或者初期剛剛起步的作品，這是筆法一變之前的書風，橫畫多取俯勢，波拂爲典型的八分形態，筆畫粗細變化不大，

▲▲圖七 ▲圖八

圖九

此聯帶〈乙瑛碑〉與〈史晨碑〉的面貌爲多，似爲隸書初學者的作品。

〈韓愈進學解〉（圖十）氣滿神足，運筆沙沙作響，疾澀有節，顯然是筆法一變以後的書風，橫畫多取直勢，波拂形態多變，點畫粗細變化甚大，不避漲墨，兼有〈華山碑〉與〈張遷碑〉的風彩。大抵上，點畫起筆粗頭、漲墨，橫畫水平、甚至斜向右下，點畫粗細變化較大，筆畫不細求規整，結字不拘於平正，率意而書，從心所欲，不管是否逾矩，這就是何紹基晚年筆法一變以後的隸書特徵。

其實，何紹基行書的變化何嘗不是與隸書步履相同？圖一〈蘇東坡語〉是顏眞卿〈爭坐位帖〉的風貌，順鋒運筆，向勢結構，爲壯年力作，寫來通暢爽朗，是筆法一變之前的作品；圖二〈竊攀屈宋宜方駕，恐與齊梁作後塵。〉則是融顏眞卿、歐陽通、李北海於一爐，而以圓筆隸法爲藥引治煉而成，逆鋒隸筆，寫來渾勁率意，是筆法一變之後的作品。王壯爲《書法叢談‧道州與〈蘇戡〉》一文記載，袁守謙「止於至善齋」藏有何紹基臨漢碑四屏，末幅有鄭孝胥題字一行：「蝯叟臨摹功深，故率爾下筆，不失法度，然取勢苦驕，遂有嵐崱之弊，學者所當避也。」何紹基在晚年筆法一變以後，運筆跳盪頓挫，不加檢束，以之作隸，有金石篆籀氣，極爲佳妙；以之作行草，少行雲流水韻，或有不宜。因此，鄭氏評語，移論行書，容有幾分恰當。至於何紹基晚年隸書，王壯爲認爲：「精金百鍊，璞玉天成，好到無以復加。」筆者贊同此一卓見。何紹基晚年筆法一變的關鍵，始於咸豐八年十一月，之後的半年之間臨寫十數種漢碑共五十遍；終於同治元年十二月，之前的半年之間臨

何紹基晚年筆法一變前後的篆書與楷書則不具論了。

圖十

寫各種漢碑也應超過五十遍，特別是寫四十遍〈張遷碑〉。老年變法求突破，果然突破得十分燦爛輝煌。

——一九九八年十一月，國立臺灣藝術教育館《美育》月刊一○一期。

川谷尚亭教我認識「中國書法史」

一九九八年十月，中華書道學會舉辦「出土文物與書法學術討論會」，有浙江杭州中國美術學院陳振濂先生的論文〈近百年出土書跡對書法史的影響〉發表，主辦單位執事俞美霞女史通知要我擔任特約討論人。討論會當時，陳先生談及中國人編撰書法史並把甲骨文與漢簡列入書法史著中的時間早晚一事；筆者曾經表示：日本人編寫書法史要比中國人早許多年，而且作者還不少，譬如川谷賢在一九二八年編著的《書道史大觀》（圖一）早已把甲骨文與漢簡都編入其中；比起祝嘉在一九四一年編寫《書學史》還要早十三年。筆者能夠接觸到川谷賢的《書道史大觀》，了解並談到這部書，真是因緣殊勝。

一九六六年十二月，我就讀嘉義師範學校（相當於高級中學）二年級時，郵購臺中興學出版社印行的《歷代碑帖大觀》一書（圖二），是段維毅編著的一本中國歷代碑帖作品圖錄及解說，從商周甲金文字到清末楊守敬的篆隸書和吳昌碩的〈臨石鼓文〉，輯收的作品不下三百二十種。當我閱讀臺北世界書局出版的《清人書學論著》和《唐人書學論著》等書史書論文章時，每遇到敘述或評論歷代碑帖或書法家的作品，便翻開

圖一

圖二

這本碑帖圖錄來對照，十分方便。譬如說顏眞卿如何如何？我就打開看看〈麻姑仙壇記〉或〈爭坐位帖〉；文徵明如何如何？就打開看看〈重脩蘭亭記〉。雖然這本書對每件作品只印出一頁少數幾個字，但是嘗一臠而知全鼎，這已可滿足我對整個中國書法史的饑渴之情。在我的書法史知識的成長過程中，《歷代碑帖大觀》一書扮演著供應養料的角色，可以說我是靠這本圖錄而開始活起來的，當時覺得段維毅十分了不起，在此要感謝段氏熱心的編印此書。

前年（一九九七）戴蘭村先生借給我一部比磚頭還厚的日文大書——《書道史大觀》，十六開本，將近一千頁，是川谷賢在一九二八年編著的，戴先生購藏的是一九七一年的覆刻版。這部書分成三大部分：書道沿革、書家簡傳和碑版法帖，每個部分再就中國與日本兩國分別敘寫，全書等於是由六部分組成的，材料豐富，圖文並茂，「大觀」一詞當之無愧。看到這部書，我的眼睛為之一亮，因為段維毅編著的《歷代碑帖大觀》，係翻印這部書的「中國碑版法帖」圖錄部分，並參照「書道沿革」與「書家簡傳」的一部分內容寫成作品解說，偶而另從馬宗霍的《書林藻鑑》中找出可用的條文，在個別的作品圖錄上加以增補，不過也刪去原書部分碑帖有關年月和尺寸方面的記載。

擁有《歷代碑帖大觀》，就等於擁有《書道史大觀》的中國書法史部分。於是我把這部大書還給戴先生，沒有影印一本存參。也因為書的頁數實在太多了，影印留存不甚方便。後來想想，還是放不下心，畢竟我對中國書法史作品的認識是從這裏開始的，能夠擁有這部書，正標示我的書法知識茁長的起點，具有象徵性的意義；於是懇請臺北蕙風堂向日本舊書店探詢訂購的可能。十分幸運，二十八年前限量出版五百部覆刻本，居然還留下一部給我，似乎是川谷賢特別眷顧安排的。因此，一九九八年九月，《書道史大觀》便供養於寒齋。

圖三

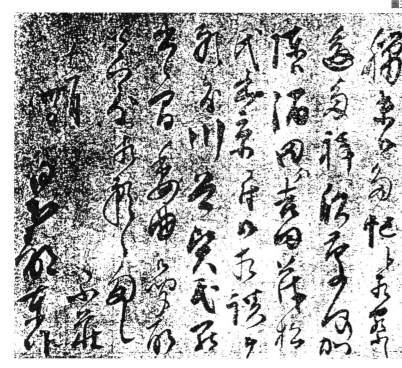

▲圖四 ▼圖五

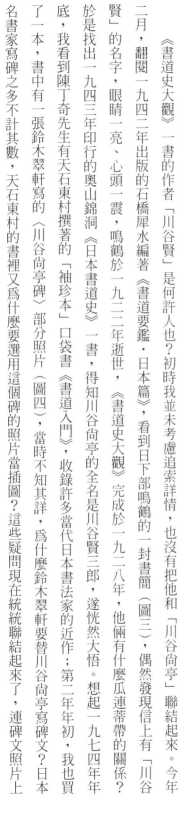

《書道史大觀》一書的作者「川谷賢」是何許人也？初時我並未考慮追索詳情，也沒有把他和「川谷尚亭」聯結起來。今年二月，翻閱一九四二年出版的石橋犀水編著《書道要鑑‧日本篇》，看到日下部鳴鶴的一封書簡（圖三）偶然發現信上有「川谷賢」的名字，眼睛一亮、心頭一震，鳴鶴於一九二二年逝世，《書道史大觀》完成於一九二八年，他倆有什麼瓜連蒂帶的關係？於是找出一九四三年印行的奧山錦洞《日本書道史》一書，得知川谷尚亭的全名是川谷賢三郎，遂恍然大悟。想起一九七四年年底，我看到陳丁奇先生有天石東村撰著的「袖珍本」口袋書《書道入門》，收錄許多當代日本書法家的近作；第二年年初，我也買了一本，書中有一張鈴木翠軒寫的《川谷尚亭碑》部分照片（圖四），當時不知其詳，為什麼鈴木翠軒要替川谷尚亭寫碑文？日本名書家寫碑之多不計其數，天石東村的書裡又為什麼要選用這個碑的照片當插圖？這些疑問現在統統聯結起來了，連碑文照片上

左側的「書道史大觀」五字，也都完全明白這部厚書的內容了。日下部鳴鶴、川谷尚亭、石橋犀水、鈴木翠軒、天石東村等這些

人的關係，現在都可以連點成線、連線成面了。川谷尚亭是誰？大家可能沒有什麼印象，不過提起草書〈崩壞〉兩大字（圖五）

的創作者手島右卿，我們就比較熟悉。手島右卿的書法啟蒙老師即川谷尚亭，手島右卿後來又向比田井天來問學書法。他們之間

的師承關係如下表，表中所列人士門徒均甚多，此處只舉出與本文相關者，與本文無關者不記，以免枝蔓。

川谷尚亭在一八八六年出生於日本四國南部的高知縣安藝郡，英才早發，他的老師近藤雪竹、兄長川谷橫雲都是日下部鳴鶴

的學生，因而常與老師、兄長拜訪太老師日下部及其師伯、師叔等，得到不少的指授和讚賞。他在書法研究方面的學術成就，與

其書法創作（圖六）一樣突出，其師叔丹羽海鶴稱譽他是西日本（關西地區）的書道權威，一九二八年編撰九百五十頁的鉅著

《書道史大觀》時，只有四十三歲。他的塵緣前後共有四十八年，一九三三年去世，英年早逝；卒後一九四〇年立碑，五十一歲的

鈴木翠軒以褚遂良〈雁塔聖教序〉的書風精心爲之書丹，兩人同爲日下部鳴鶴的再傳弟子。川谷尚亭的老師近藤雪竹、鈴木翠軒的

老師丹羽海鶴，都是近代書法大名家。陳丁奇先生的書法函授老師辻本史邑是近藤雪竹的學生，另一位書法函授老師田代秋鶴則為丹羽海鶴的學生，因此，川谷尚亭可以算是陳丁奇的師伯。天石東村又為川谷尚亭的再傳弟子。筆者在一九六七年向陳丁奇先生問學書法時，能夠和他對談，即因為早已看過不少書法史與書法理論的文章，尤其對照著《歷代碑帖大觀》來閱讀。所以不難回應陳先生的問話，其實是他的師伯早在冥冥之中以《書道史大觀》預先傳授的。

《書道史大觀》一書於一九二八年問世，由大阪甲子書道會發行；兩年後平凡社的第一套二十七冊的《書道全集》纔開始逐年出版，其後更有其他學者寫的書法史之類的書陸續印行。《書道史大觀》的覆刻本於一九七一年發行，段維毅編印的《歷代碑帖大觀》於一九六六年出版，可以看出段氏是根據「初版」的原書來編輯的，當時川谷尚亭已經逝世三十三年。今年二月，我完全明瞭事情的來龍去脈之後，即想寫一篇小文報導，時間上非常湊巧，我間接領受教澤於川谷尚亭的《書道史大觀》，至今也已三十三年。高中時，我開始閱讀中國書法史或中國書法理論，都是課餘自己研修的，沒有人指導，因此，如果說我是靠《歷代碑帖大觀》纔活下來的，不如說是靠川谷尚亭的《書道史大觀》纔活下來的。謝謝段維毅，更謝謝川谷尚亭。一九七〇年前後，臺灣地區的「書法人」看過《歷代碑帖大觀》的應有不少，都算是受益於川谷尚亭。

現代的日本人寫「中國書法史」的時間比中國人還要早，川谷尚亭的《書道史大觀》即是；當代中國人寫的字並沒有比日本

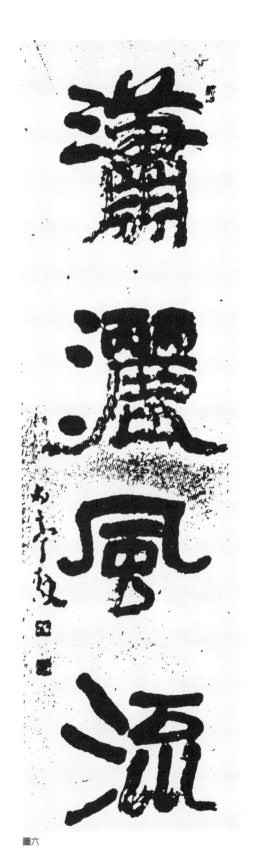

圖六

人高明多少，能夠在五十一歲以前寫出勝過鈴木翠軒的〈川谷尚亭碑〉大概沒幾人。某些來臺灣的大陸人士往往「不知彼」而任意說倭寇不會寫字，我們只能說「朝菌不知晦朔，蟪蛄不知春秋。豈可執冰而咎夏蟲哉？」筆者得教益於《書道史大觀》，在川谷尚亭逝世六十六年後的現在，提筆記下這段翰墨因緣，也是為自己的成長留下見證；更大的目的在期望中國與臺灣的書法人，不論在研究或創作上都能開關大道、超越巔峰！

——一九九九年八月，中華書道學會《中華書道季刊》第二十五期。

附、談川谷尚亭的《書道史大觀》

一、購讀《歷代碑帖大觀》

一九六六年十二月，筆者就讀師範學校（相當於高中）二年級，購讀了臺中興學出版社印行的《歷代碑帖大觀》一書，對中國歷代碑帖作品有一個統整性的概括印象。由於此書有三百多件歷代碑帖的剪影，我在閱讀臺北世界書局出版的一套六冊的《歷代書學論著》時，有圖文對照的機會，讓我早些進入認識書法的領域，能夠無師漸通。當時的《歷代碑帖大觀》一冊售價打七折新臺幣一百零五元，而一個師範生的公費「副食費（菜錢）」每月新臺幣九十元，初任教師月薪新臺幣七百六十元；若按現在的初任教師月薪新臺幣三萬八千元比例計算，一部《歷代碑帖大觀》約合現在的新臺幣五千五百元。三十四年前，一個臺灣南部鄉下小佃農的乳臭未乾的小兒子，竟然下如此的決心買這樣貴的書。

這部《歷代碑帖大觀》是段維毅「編著」的，刊載的碑帖剪影自商甲金至清末民初楊守敬、吳昌碩的作品，洋洋大觀，超過三百種，每幅圖片都有或長或短的說明文字，引導讀者認識作品，遇到書寫該作品的書法家，也有簡略的生平介紹，比較長的書家簡介有王獻之、智永、歐陽詢、褚遂良、孫過庭、顏真卿、柳公權、蘇軾、米芾等九人，不過多數是集錄後人的評論，尤其是摘錄自馬宗霍編著的《書林藻鑑》為多。

當時臺灣出版的書法史圖錄非常少，大約一年多以後纔有張龍文的《中華書史概述》的發行，張氏此書，是參考東京二玄社在一九六○年出版的伏見沖敬《書之歷史‧中國之部》寫成的，特別是圖片採用最多。伏見沖敬此書，臺北藝術圖書公司以馮振凱「編著」為名，翻譯成《中國書法欣賞》，在一九七一年十月印行，三十年來是再版多次的暢銷書；段維毅「編著」的《歷代碑帖大觀》的開數十六開，圖片相對較大，適合欣賞，其中又有一些比帖大觀》價錢較昂，也就相對較少讀者購買。然而《歷代碑帖大觀》的開數十六開，圖片相對較大，適合欣賞，其中又有一些比較珍貴難見的作品，如鮮于樞與趙孟頫合冊〈千字文〉、文徵明〈重修蘭亭記〉、楊守敬〈蒙恬碑〉等。我對書法作品的認識是以《歷代碑帖大觀》為起點的。

拾肆、川谷尚亭教我認識「中國書法史」

184

二、第一版《書道史大觀》

一九九七年秋天，我的老師戴蘭村先生無意中借給我一冊《書道史大觀》，日本人川谷賢所著，一九七一年十月東京歷史圖書社翻印一九二八年出版的書，十六開本，將近一千頁，皇皇鉅著。全書分成三大部分：書道沿革、書家簡傳和碑版法帖，每個部分再就中國和日本兩國分別敘寫，全書等於是由六部分組成的：

（一）書道沿革：中國部分有七十三頁，日本部分有三十四頁。

（二）書家簡傳：中國書家有一百二十九頁，日本書家有四十頁。

（三）碑版法帖：中國部分有三百二十三頁，日本部分有三百二十六頁。

（四）附錄：《金石萃編》目錄及硯、墨、筆、紙等有二十一頁。

這部書以碑版法帖為大宗，總共有六百五十頁之多，占全書三分之二強。當我翻開《書道史大觀》的碑版法帖中國部分時，當場傻眼，一時愣住，這些圖片全部都看過；於是取出《歷代碑帖大觀》對照，圖片一張不差，三百二十頁的書，恰好是《書道史大觀》的三分之一。三十年前買的書，三十年後恍然大悟，原來《歷代碑帖大觀》是翻印《書道史大觀》的〈碑版法帖・中國部分〉，並將「書家簡傳・中國書家」的內容編入該碑帖的相關位置而已。本來我以為段維毅在書法史方面的涉獵很廣博，原來只是將日本人的著作稍加整理而已。不過《歷代碑帖大觀》的出版，對筆者而言，及早給我豐富的書法碑帖簡要知識，無論如何還是要感謝的。

由於《書道史大觀》一書的作者「川谷賢」是誰？一九七一年翻印的這部書上沒有任何圖文線索可供查考，只說此書在一九二八年出版，內容豐富，值得參考，但是出版超過四十年，蒐讀困難，所以翻印出來。筆者後來在一九四三年出版的奧山錦洞《日本書道史》中，得知川谷尚亭的本名是「川谷賢三郎」，撰有《書道史大觀》，遂又恍然大悟一次。

《書道史大觀》對我有特殊的意義，於是敦請臺北蕙風堂為我從日本購買一部，東京歷史圖書社在一九七一年只翻印五百部，竟然還有存書可以讓售給我，時在一九九八年九月。書的定價日幣一萬五千元，我以新臺幣一千八百元的特價購得，覺得相當便宜。買到這部書，心中有一份踏實感。

川谷賢三郎，字尚亭，一八八六年出生於日本四國南部的高知縣安藝郡，一九一六年中學書法教師檢定及格，師事近藤雪

竹，雪竹與尚亭的兄長川谷橫雲都是日下部鳴鶴的高徒，因而尚亭時常隨其兄長拜訪太老師與師伯、師叔，如丹羽海鶴、比田井天來等；更與同派師兄弟如田代秋鶴、高塚竹堂、鈴木翠軒、辻本史邑、松本芳翠等多所往來。一九二四年，川谷尚亭在大阪創立「甲子書道會」，並發行書法雜誌（書之研究）月刊；一九二八年編撰《書道史大觀》時，只有四十三歲，其師叔丹羽海鶴稱譽他是西日本（關西地區）的書道權威。川谷尚亭在書法研究的學術成就，與其書法創作一樣的突出。可惜他的塵緣只有四十八年，一九三三年一月逝世。卒後七年，一九四〇年立碑紀念，當時五十一歲的鈴木翠軒以褚遂良〈雁塔聖教序〉的書風精心為之書丹。

三、第五版《書道史大觀》

二〇〇〇年二月，筆者為了撰寫〈臺灣百年書法教育見證者—蕭錡忠〉一文，而拜訪蕭先生的彰化寓宅，看到其藏書有《書道史大觀》一部，遂連同其他十數種書法書籍一併借回臺北。蕭先生購讀的《書道史大觀》是一九三七年十一月增訂的第五版，大阪甲子書道會印行；當年蕭先生已從臺中師範畢業，在彰化二水小學任教兩年多了，當時他的月薪日圓四十七圓，而第五版的《書道史大觀》售價拾圓。如果不是對書法學習與研究的傾心投入與堅持執著，那裡願意以月薪的五分之一強。如果相當於今天從新臺幣四萬元的教師月薪中撥出八千五百元，去購買一部千餘頁的大書？由於得益於這部書，蕭先生在一九四二年通過中學書法教師檢定的國家考試，而升任彰化商業學校教師。

一九三七年第五版《書道史大觀》與一九二八年第一版（或說一九七一年翻印本）的最大不同，在書前有比田井天來的草書題字〈博涉多優〉（圖二）、川谷尚亭的〈略歷〉、遺照與行隸草三件書法作品圖片，一九二八年田代秋鶴序文。比田井天來的題字與田代秋鶴的序文，在第一版的書前應有刊載，只是一九七一年歷史圖書社的翻印本將之刪去；因此，看不到田代秋鶴稱揚「尚亭君」的話，

圖一

所以第一版的翻印本看不出作者是「川谷尚亭」。其實這兩份資料有其重要性，比田井的草書寫得十分精到，田代的序文寫於「戊辰書道會創立之日」。至於川谷尚亭在一九三三年謝世，一九三七年版刊載了〈略歷〉、遺照與書法作品，自屬當然，而且應該是一九三四年的修訂再版時便已刊出，不待第五版的增編。

此外，第五版在〈書家簡傳·日本書家〉增編了近藤雪竹（一八六三—一九二八）、松田南溟（一八六〇—一九二九）、丹羽海鶴（一八六三—一九三一）、阪正臣（一八五五—一九三一）等四人的傳記。在〈碑版法帖·日本部分〉增編了「久志本梅莊、近藤雪竹、松田南溟、丹羽海鶴、阪正臣」等五人的書法作品；第一版的書家簡傳雖有久志本梅莊，但是沒有他的書法作品。另外，第五版書末特別「增補」四件中國碑版與十一件日本法帖的圖片，以及所有日本假名和歌法帖圖片的「釋文」，並增列明朝書家姓名與日本書道系統表。

上述第一版沒有，而第五版增編的部分，筆者都從借來的蕭錡忠先生藏本影印一份留存，以備參考，畢竟資料年久流失，蒐尋不易。久志本梅莊曾在一九〇八年遊歷臺灣，丹羽海鶴也在一九一五年載筆遊臺，日本書家與臺灣的牽連關係，《書道史大觀》當然不可能記載這些微枝末節的瑣事。

四、第八版《書道史大觀》

一九九八年九月，筆者購買的東京歷史圖書社翻印的《書道史大觀》是第一版的翻印本。不久之後，又在蕙風堂臺北店的書架上看到陳列一冊《書道史大觀》，裝幀不同；因為我已購得一部，所以沒有生起再去翻動它的意念。這部書足足擺了兩年沒有遇到挖寶的人，或許特價新臺幣三千多元仍屬高價，買主下不了手。二〇〇〇年十一月某日，我又逛到蕙風堂，看到書仍孤伶伶的立在書架上，腦際一閃：我原來買到的是第一版的翻印本，蕭錡忠先生六十三年前購買的是修訂第五版，這本《書道史大觀》又是第幾版呢？於是順手取下一閱：是一九四一年三月印行的修訂第八版，一九八一年一月東京上野書店翻印的。六十年前出版時售價日圓拾五圓，比第五版漲價一半，當時師範畢業生初任教師月薪日圓四十二圓上下，如果有人想買一部，就是月薪的三分之一強，相當於今天的初任教師月薪新臺幣為三萬八千元中的一萬三千元。我掐指一算，便宜一萬元，現買現賺；即使按照翻印本的日幣定價二萬八千元折算目前的新臺幣，仍然現賺五千元，於是付款取書，再買一部。

本文拉雜寫來，重點如次：

（一）日本人寫書法史的書，早於中國人十數年，步伐走在中國人前面，而且圖文並茂，如一九二七年出版的藤原鶴來《和漢書道史》、一九二八年發行的川谷尚亭《書道史大觀》、一九三〇年印行的有谷靜堂《支那書道史概說》、一九三三年出版的鈴木

五、感觸與感謝

不論價格多麼便宜，買書都是賠錢（花錢），沒有現買現賺的可能；只因為看書而增廣見聞，花錢換知識，「賺了見識賠了錢」。我之所以再購第八版的《書道史大觀》，原因只有一個：第八版與蕭錡忠先生所買的第五版完全相同，但是增編了日本書法家比田井天來及其作品兩件。川谷尚亭雖然在一九三三年過世，而其著作再版，仍由後繼者加以繼續增訂。

比田井天來是日本前衛書法的開宗立派祖師，本名比田井鴻，一八七二年出生於長野縣信州，一九〇一年中學書法教師檢定及格，曾任東京高等師範學校及東京美術學校書法教授，一九二五年及一九三五年兩度遊臺，一九三九年逝世。《書道史大觀》第五版在一九三七年印行時，他仍健在；一九四一年第八版發行時，已成為古人。比田井天來的弟子中，前衛派大將上田桑鳩、大澤雅休、手島右卿、比田井南谷、武士桑風等，是日本現代書法史的赫赫知名書家；傳統派的中堅高徒半田神來、沖六鵬、石橋犀水、金子鷗亭等，也受到日本書法界的尊崇。我們知曉北宋書家蔡襄會寫百衲體書法，當代前輩書家陳其銓先生也嘗試把篆隸草行楷各體書法寫入一件作品中；七十年前，比田井天來就曾經把各體書法寫入一件作品中（圖二），其體勢變化組合式樣之多，書法史上似未曾見。就是這幅作品吸引我的注意，於是把第八版的《書道史大觀》帶回家；也算是對川谷尚亭的敬意。

圖二

翠軒《新講書道史》等都是。大部分的書道史，如筆者看到一九三九年一月版的《新講書道史》，發行不滿六年竟然是第五十八版，等於每年至少重印十次以上；《書道史大觀》分量多、價錢貴，購買的人較少，再版次數少，但相對價值較高。

（二）中國人在一九七五年以前沒有寫過什麼書法史圖錄的書，最早的兩種《歷代碑帖大觀》與《中華書史概述》，前者是翻印（翻譯）日本人的著作，後者是仿照（改寫）日本人的著作。一九七六年蔡崇名《書法及其教學之研究》一書的「書史編」，始有比較完整的書法史論述。如果了解日本人在書法方面所下的深湛功夫，中國人便不敢夜郎自大而任意對日本人指指點點、說三道四，反而會閉門發憤用功，力求超越。

（三）一部著作，原作者在世不談；原作者已謝世，再版時後繼者繼續增補新的材料，維持更新。筆者推測：《書道史大觀》至少有兩次增補，一次在一九三四年第二版時增補近藤雪竹、松田南溟、丹羽海鶴、阪正臣等人以及中日歷代碑帖的資料，另一次在一九三九年第七版時增補比田井天來的資料。真是一家「盡責任」的發行書店。臺北藝術圖書公司翻譯的《中國書法欣賞》，圖文對照，近年的再版有許多牛頭不對馬嘴的修改，實在笑話。

（四）一部七十年前（一九二八）印行的大部頭（一千頁以上）書法史的書，四十年後（一九七一）另一家書店翻印五百部，五十年後（一九八一）又有另外一家書店繼續翻印，其間或前後是否還有第三家書店翻印？不得而知。這樣的書法史書籍，大約可以算是「經典」之作了。

（五）買書，不買這樣的書，要買什麼樣的書？看書，不看這樣的書，要看什麼樣的書？蕭錡忠先生當年就是買這部書，所以蘊養了廣博的書法見識。走筆至此，還是要再次感謝段維毅先生編譯《歷代碑帖大觀》，更謝謝「師伯公」川谷尚亭編撰《書道史大觀》，也要感謝戴蘭村老師的「牽成」，讓我認識川谷尚亭及其《書道史大觀》。

《書道史大觀》對我有特殊的意義，除了是《歷代碑帖大觀》的母親之外，陳丁奇先生的書法函授老師辻本史邑，與川谷尚亭都是近藤雪竹的入室弟子，筆者先看過《書道史大觀》（《歷代碑帖大觀》），後來纏向陳丁奇先生問學書法，所以是陳丁奇先生的「師伯」先教我書法史。這是何等奇妙的福緣哪！

——二〇〇一年三月二十日，中國書法學會《會訊》第二十三號。

拾伍 寫在《于右任書法字典》出版之前

老友鄭聰明兄，前些天完成了《于右任書法字典》的編輯工程，打電話要我動筆寫篇序文。為這部六萬張圖片（六萬字）的龐然大物說幾句話，是一年前早就答應的事。當時，聰明兄已把搜集到的各種于右任書跡印本，直接將原書剪開，輯出九萬三千多字，從中逐步篩選六萬多字，以編排成字典，工作如火如荼的進行著，看他將字紙片分類、排定字序、編訂字號，每張字紙片，端詳又端詳，摩抄再四，然後方方正正的貼在完稿紙上，貼不整齊揭開重貼，精神氣力盡注於其中。把于右任書法藝術整理出來，貢獻給社會，是他這幾年來的「志業」。而一年前正是這個工作進行到最「慘烈」的收網階段，他卻同時分身為《枋橋建學碑》的椎拓工作四處奔走，尋求社會助力、說服政府官員、接洽管理單位、尋覓拓碑專才、進行現場椎拓，為了要使這方「臺灣第一碑」拓下來的拓片有比較清晰的畫面，他竟然願意費盡心力去做這些繁瑣的麻煩事。

接完電話，回想年來種種，我立即搬出老友十年來的著作，羅列案頭，清賞一番。已出版的著作有十來種，如《試論集字聖教序的體勢特徵》、《比較書法》、《鄭文公下碑的特徵》、《褚遂良書法字典》等，尚待印行的著作也有七、八種，如《于右任書法字典》、《鄭文公下碑部首研究》、《摩崖字典》、《北魏墓誌銘字典》等。臺灣的書法家，深入的研究比較六朝隋唐碑誌書法的，鄭聰明允為第一人。碑帖書法的比勘研究是極為枯燥寡味的，有人甚至認為那是無聊透頂的事情，而聰明兄居然以枯燥為可樂、以乏味為可娛，把公餘的時間全部投入其中，旁人看來或許覺得十分愚駿，而身為書道同行的我，卻是了然於胸，深寄關懷。愚公才能移山，笨人往往可以成事。看到他努力的付出而獲得的成果，是如此的豐碩，任何人都假借不來，積土成山，匯流入海，想到這裏，心中不禁升起一縷濃濃的敬意。

去年年底，我登門拜訪聰明兄，在其書房中，恣肆的觀覽他編輯《于右任書法字典》的工作進度。知道他所以編輯這部字典，是起於他對六朝摩崖、碑銘、造像、墓誌的書法一往情深，有過精到的研練和縝密的體驗，與于右任「朝寫石門銘，暮臨二

十品」的情況深相冥契。而且對懷素〈小草千字文〉的運筆轉換、結字敬正、布白虛實，與于右任「標準草書」的異曲同工之

處，有細膩而獨到的通會。而他自己提筆作字時，運鋒即如棉中裹鐵、絮裡藏針，既非偏軟無骨，更非偏僵無筋，其墨瀋淋漓、

筆氣豪蕩的形意相得，與不能作六朝書法的人或一般學于右任書法的人相較，其差別不啻天壤。尤其對於北魏鄭道昭〈鄭文公碑〉

筆法、結字的感會合調，早在十年前聆聽他的演講時，就已深刻的領教過。因這種種，我當然固執的認為：編輯《于右任書法字

典》的工程，沒有比聰明兄更加適任的人了。

前面提到的《枋橋建學碑》，是板橋小學的創校紀念碑，在公元一九○八年立碑，書寫人是日本明治時代的書聖日下部鳴鶴，

立碑到今天剛好九十年。《枋橋建學碑》的書法風格即與〈鄭文公碑〉近似，「篆勢、分韻、草情」畢具其中。公元一八八○

年，日下部鳴鶴會見中國駐日公使隨員楊守敬，受到楊守敬的影響而深入的研究漢魏六朝書法，尤其心無旁鶩的追索〈鄭文公碑〉

的奧蘊，可以說他是「東瀛明治鄭道昭」。近年來，聰明兄把「中國北魏鄭道昭」和「日本明治鄭道昭」融為一爐的探索研究，在

今年年初還發表了一篇精悍的短文〈規制渾堅、覃敷教澤的枋橋建學碑〉，這一切正為編輯《于右任書法字典》而奠基。從于右任

所寫的九萬多字中篩選出六萬字的判讀功力，必須深刻的體會于右任書法是以魏碑為筋骨的，絕非率爾行事而可臻至當的。

民國六十八年夏天，沈尚賢先生剛從高雄調職到臺北，賃居於寧波西街南門市場附近的矮木屋中，某日約我至其住處觀賞所

藏名家書法，當于右任的行楷大字對聯「險艱自得力，金石不隨波。」一鋪開，我的眼睛為之一亮，北碑楷書帶草意，蒼勁雄

渾，規模宏大，氣勢驚人，把毛筆運使到如此出入無跡、變化隨心的境界，真是讓人開了眼界。私意認為于右任是民國以來的大

書家，民國初期的書法代表人物。清朝中葉碑學大盛之後，把六朝碑字書法寫得神氣活現、格局雄偉的書法家，前推趙之謙、後

歸于右任，兩人都是書法史上的奇才，但趙字雖厚嫌媚，于字既厚且靈；其差別是趙書出筆有法，于書出筆無意；出筆有法後人

可以力學而至，出筆無意後人卻力學而不至。然而，出筆無意而意在，出筆有法而法亡，這是一個十分弔詭的現象，《于右任書

法字典》的編印，或許可以提供解讀這個現象的捷徑。

于右任曾經說他不知道把字寫好的方法，更不知道有沒有方法，可是他認為寫字沒有死筆就是好字。這是參筆墨而悟道的話

頭，從他自身所達到的書法造境可得證明。學過書法與精通書法的人，沒有人同意于右任不知道寫字的方法，沒有人認為他的字

寫得不好，更沒有人說他不會寫字，因為他寫的字「無死筆」。只有像于右任把所有魏晉南北朝主要碑帖的精魄都吸納融化，然後

把體悟出來的方法通通捨棄，不用任何「方法」來寫字，寫出來的字才能夠「無死筆」，寫字也自然「沒有」方法了。于右任壯年

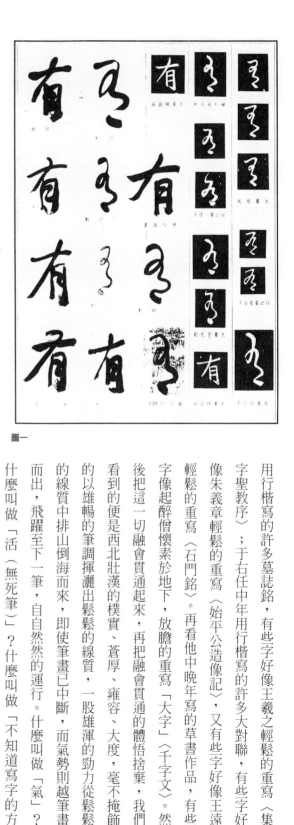

圖二　　圖一

用行楷寫的許多墓誌銘，有些字好像王羲之輕鬆的重寫《集字聖教序》；于右任中年用行楷寫的許多大對聯，有些字好像朱義章輕鬆的重寫《始平公造像記》，又有些字好像王遠輕鬆的重寫《石門銘》。再看他中晚年寫的草書作品，有些字像起醉僧懷素於地下，放膽的重寫《大字》《千字文》。然後把這一切融會貫通起來，再把融會貫通的體悟捨棄，我們看到的便是西北壯漢的樸實、蒼厚、雍容、大度，毫不掩飾的以雄暢的筆調揮灑出鬆鬆的線質，一股雄渾的勁力從鬆鬆的線質中排山倒海而來，即使筆畫已中斷，而氣勢則越筆畫而出，飛躍至下一筆，自自然然的運行。什麼叫做「氣」？什麼叫做「活（無死筆）」？什麼叫做「不知道寫字的方法」？因為他的「獨運」、他的「唯一」已超越筆法、結字、布局的生死關，越過黑白無常，進入他人所達不到的境界。

近兩年來，姜一涵先生數度爲文：以「生命的大存在、文化藝術的承先啓後、作品的神秘性和永恆性、藝術創作時的統御能力、貫通巫人神三層智慧」等五個基本條件爲標準，衡量二十世紀的中國書壇人物，稱許齊白石、吳稚暉、于右任三人爲「二十世紀三大書家」；把于右任列爲「中國書壇千年風雲人物」，此說深得我心。于右任書法的「自我大存在」現象，從他書寫作品時使用的語詞來看，極少「小橋、流水、人家」等吟花弄月的軟調，頗多「塞北、朔風、

駿馬」等雄奇偉岸的文句。從他揮運時的筆法、筆勢縱橫爭折、旁若無人的表現來看，極少優雅細緻的筆調，甚多渾淪奇悍的風貌，有如巨濤澎湃、萬馬奔騰、奇峰聳矗，這就是「大存在」的書法家。王羲之書法的散緩不收爲後人所推崇，我也願意將于右任書法的另一種散緩不收的造境，標舉爲他的最高境界。能捨即捨、能放便放、能不執則不執，把「一切有爲法」捨、放、不執、散去，那麼寫字自然是沒有方法，沒有方法就沒有失誤，沒有失誤就沒有破綻，沒有破綻就沒有死筆，沒有死筆也就永遠大大的存活、存在下去。

拉雜寫來，只是表達個人對于右任書法一點小小的體會，這部字典本身已經把于右任書法的婆娑世界充分的呈現出來（圖一、圖二），編輯人聰明兄也對編輯的資料和狀況做了比較詳細的說明，經過八、九年之久的選編斟酌，這部字典當然有極高的應用價值，這是無需我饒舌的，因此，我的話就此打住。感謝聰明兄給書法界這部字典，使書法界的了解度更貼近于右任的境界，謝謝！

——一九九八年四月，臺北蕙風堂公司《于右任書法字典》序文。

彭醇士的書論與書法

一、彭醇士的書論

右軍善於用筆，變化甚多，有唐諸公，虞褚之賢，並能窺其堂奧。宋惟米海嶽得其奇恣，李西臺襲其衣冠，蔡君謨筆力不足，黃山谷韻味全乏，東坡頰唐欲以別裁取勝。總之，宋書頗有祧唐宗晉之意，又均有另開一派之思，而規矩準繩破壞無遺矣。故鄙意學書祖晉、宗唐、友宋而婢蓄松雪，庶幾有得也。然松雪有一種敦厚方直之書，亦不可及，非如世俗所傳圓滑側媚之作，徒爲鄙夫所稱，要非佳者。（致陳其銓書札）

運腕之功，在於臨寫。用筆之意，要能領會；意不能會，何有於寫？造次握管，無異學童。如「乃」作「乃」，是「乃」迴鋒；「广」作「广」，是「亻」轉筆。此皆緣悟而通，非僅力摹可致也。昔賢學書，重在悟帖，所謂會古通今，情深調合；與夫意在筆先，神周墨後，欲操玄鑰，捨是末由（〈學書昧言〉）

夫書者，體勢爲姿，氣韻爲神。不明點畫，不足以觀體勢；不辨淳漓，不足以知氣韻。側勒之工，筆訣可程；離合之妙，冥心難索。先究其跡，後悟其神。由一畫寖及其餘，由此字迻至於他。覃精於轉使之間，研思其疾徐之際。或行而復止，或欲住而不留；或雖圓而實方，或似欹而反正。燭妙洞微，超玄入化。此由淺入深也。（〈學書昧言〉）

夫點畫之積，字無不同；體勢之工，書各有異。詳其同異，書道存焉。如〈蘭亭〉重文，皆出別體，就中「之」字，二十

餘態，自其異者觀之，蓋無不異；自其同者觀之，又無不同也。究終始之理，通點畫之情，非由省覽弱勤，孰能盡解斯奧？此

參同證異也。（〈學書昧言〉）

古人臨帖，用力精勤，每撫一書，輒數百本，非至純熟，不肯稍逸。歐陽文忠公曰：「作字要熟，熟則神氣完實而有餘。」

斯言信矣。即如臨書，亦宜先得其意，後擬其形。用筆之時，緩緩送到，轉側之間，毫釐不爽。將赴輕疾，執以重遲；或遇冗

繁，標以明晰。習之愈久，始得揮灑自如。初學之士，點畫生硬，則須揉之使熟；淹貫之儒，體勢流易，又當挫之令生。方其

求似之時，苦心勞志，而不得似；逮乎欲脱之際，淪精渴髓，而不能脱。此皆自然之勢，非可勉強者也。今人甫學臨摹，便思

獨立，引奴書以自辯，恥婢學而不爲。譬如嬰兒，未離繦褓，極力縱躍，猶在人懷；偶不經意，則致傷損矣。（〈學書昧言〉）

曩年在蜀，吳興沈君尹默，最號能書，自謂學右軍數十年，未嘗少間。以僕觀之，君書實出米蔡，上窺內史，佳者可揖停

雲，俊爽有餘，厚重不足。至於鷗波，所不屑爲，亦不能爲也。又矜其眞楷，欲比河南。當時學河南者，侯官曾君履川，稱爲

傑出；君書荏弱，似不如曾。曾工大草，獨步海內，又勝於臨諸帖也。（〈論交好數子書〉）

膺。余藏君書頗多，自榾帖以至詞翰，無慮十數。（〈論交好數子書〉）

巧麗之病，所謂有眞本領，能爲白打者也。君天資絕高，學問淹雅，工力既深，情韻不匱。近年以來，知交能書者，最所服

武進程君滄波，學書甚勤，歷時亦久，初臨虞永興，得其清健；後學右軍，窺其欹正。故結體茂密，用筆雄渾，絕無側削

三原之書，自眞草至篆隸，殆無不能。先公墓志，即其篆蓋。後學僅取其行草，日日臨之，雖或形似，安所得耶！《〈三

原碎金。跋〉）

從上述摘錄的字句中，可以將彭醇士的書法觀念，用十字來概括：「祖晉、宗唐、友宋、不廢松雪」，這是傳統「帖學」的觀

念，立二王爲標竿，從唐代諸家逆溯而上，不取宋元以下。然而，這個論點更有時代的意義，生長在這個時代，人人可以在博物

院親炙右軍的墨跡，而且到處可以購得墨跡的複製品或影印本，更不論唐宋以下大賢名家的真跡了；況且宋元明清的精刻精拓本的歷代名家書法，影印出版也不計其數，已經不再是「不見墨本真跡、只見一翻再翻刻拓本」的時代了。這與清代書論家少見墨跡、少見精刻精拓本，而提倡碑學的背景，已經大不相同了。當時考證風行，樸學大盛，論者倡導尊碑抑帖，摒棄一翻再翻失真的刻拓本，順便貶損二王書法，是刻帖翻拓不佳的緣故，不是二王書法不好。而彭醇士的書法觀念是正確的，學習書法的人不學行草則已，想要使行草書法達到較高的境界，不取法右軍的行草，絕對是一大損失。

此外，一般學習書法的人，多認為趙孟頫的書法柔媚無骨、俗不可耐，不宜取資。可是彭氏卻認為趙松雪的敦厚方直之書不可及，這種見人所未見的論述，確實是書道造詣爐火純青的獨門秘笈。凡是細細摩抄過趙氏〈蘭亭十三跋〉的學書者，大約能夠體會到彭醇士論說的精微處。

談到學習書法或書法寫作時，彭醇士的看法，則可以用十六個字來概括：「用筆宜緩，點畫有情，體勢取姿，氣韻出神。」用筆宜緩，我們常說「慢工出細活」，如果趕工就可能無法照顧到優良的品質，古人也說寫字時「最不可忙，忙則失勢。」道理是一樣的，慢慢運筆，緩緩送到，欲行復止，欲住不留，細細琢磨，達到毫釐不差的地步，那麼筆法就在其中。點畫有情，一點一畫，顧盼有情，起頭結尾，承上帶下，有呼有應，映帶聯結，點畫的表情就在其中。體勢取姿，結字體勢的離合欹正，皆不失其重心，以欹側為變，欲倒還立，欲斜還正，錯落有致，謹正還是正，欹側還是正，曼妙的姿態從正欹離合相生相承而來。氣韻出神，生物都有生氣，無生氣則死亡，然而氣有清濁淳漓，書法有清氣淳氣，自然神彩煥發，氣盛則神出，今人書跡如此，古人名作更是如此，冥索書家名品的氣韻，就可以解悟其神彩，化古人的神氣為我所有。

在學習鍛鍊的過程中，初學之士求似而不得似，淹貫之儒求脫而不能脫，則宜繼續努力，「以最大功力打進去，以最大勇氣打出來」，彭氏認為自然之勢如此，不可勉強為求似求脫而行不由徑；要到心領神會時，自現一片光明境域。而這個結果，勢必經過「由淺入深，參同證異」的醞釀過程。至於學習書法的追源溯流，尤其重要，彭氏感嘆世人臨學于右任的書法，僅僅臨寫其行草，而不知其根源，形似且不能，遑論其他了。

什麼樣的書法才是彭醇士心目中的佳作？從其評騭沈尹默與程滄波兩人的書法看來，側削巧麗俊爽的作品，他不喜歡；雄渾茂密厚重的作品，才合乎他的理想。而清健、欹正、淹雅、情韻的境界，也是他鑑賞的參照標準。他的眼光奇嚴、懸鵠奇高，有真本領者，能自打者，才是功夫到家的人，十八般武藝，最終以赤手空拳的拚搏，直來直往，招招見實，毫無遮閃的功夫見真

章；而非以花拳繡腿，裝腔作勢，刀架槍擋，閃避遮障的假功夫來應世。書法的表現確實也是如此，避實就虛不是真功夫，無懼的迎上前去，才值得喝彩！

彭醇士論書法，取墨跡，不取刻石；取晉唐，不取秦漢。或許是秦漢無書法家的墨跡傳世的緣故。換句話說，彭氏論書法，取帖書，不取金石，雖以雄渾茂密厚重為宗，但只就楷行草而言，未及於篆隸碑刻，從書法學習或研究而言，這不能不算是後學者覺得缺憾之處。

二、彭醇士的書法

書法由〈定武蘭亭〉入手，融會二王，而尤得右軍〈奉橘〉神髓；中小行楷，尤為精絕。與人書，雖寸簡片牘，亦風格謹嚴，獲之者視若拱璧。（倪搏九〈彭醇士先生傳略〉，一九七六年十月）

先生於詩文之外，喜臨池，筆力挺秀，瘦硬特甚，深合杜老「書貴瘦硬方通神」之說。其書由〈定武蘭亭〉入手，融會二王，尤得右軍〈奉橘〉神髓；中小行楷，尤為精絕。與人書，雖零縑斷絹，亦風格謹嚴，因是人爭實之。（季君〈彭醇士的詩書畫〉，《書畫家》月刊，一九八三年八月）

醇老的古法胎息二王，〈聖教序〉的工夫最深，也吸收著一些北魏墓誌的氣質，兩種絕不相同的筆調，而往往在腕下調和著寫出來，實在有其獨到之處。他很喜歡給人家寫碑銘墓誌，溥心畬的墓碑銘他一人撰寫，固然由於他和溥先生的交情；但他愛做愛寫，似乎有癮，他經常鼓勵為人撰墓誌銘，由他來寫，他來臺後寫過不少，據我所知，有徐上將次辰的墓誌銘，還有何上將雪竹的墓誌銘，都寫得極好。（李猷〈追懷彭醇士先生—為醇老逝世十年紀念作〉，《時代生活》月刊，一九八六年九月）

彭氏之書法清新蒼逸兼而有之，以二王、虞永興脫胎出來。真有出類拔萃之感，遒勁典雅，秀妍天成，真當之無愧。有人說他的字太拘謹。（鍾克豪〈藝林巨擘彭醇士〉，《時代生活》月刊，一九八六年九月）

彭醇士的行楷書法深得晉人遺韻，用筆精練，行筆順暢，馭筆使轉的控制恰到好處，點畫的措置安穩安貼；書勢散緩不迫，風度翩翩。悠游自在的神情，契入〈蘭亭〉〈聖教〉〈奉橘〉〈孔侍中〉諸帖的神髓。素翁書法的清雅俊爽、超軼絕塵，不但時人難以望其項背，甚至連趙孟頫、文徵明的行書也少其清韻，缺其俊逸，要禮讓三分。透過素翁直達二王，兼及智永、虞永興，真是一條平順的捷徑啊！（李郁周《彭醇士書翰—致曾紹杰》後記，一九九五年十二月）

彭氏不論詩書或畫，皆勁氣內含，不慍不火，平實中自見沖淡。彭氏的中小行楷，書品極高，得黃山谷所謂的「韻」字，大字外間少見，這比溥心畬氏高明些，溥氏不能寫大字，勉強寫來，便藏不了拙。（金滕〈當代畫家正評—素庵彭醇士〉，《藝壇》月刊，一九六九年十月）

姚夢谷敘述他在民國一九五六、五七年，參觀彭醇士與友人合開的書畫展，「入門便覺得彭氏筆墨突出，幾乎無法看到別人的作品，主要的是他氣質和韻味，吸引住高眼界的觀眾。」筆者在一九七九年，從一本歷代書法名跡專輯中，僅僅看到彭醇士在祝允明草書作品後面的一行觀款，竟然也漾起「無法看到別人的字」的感覺。彭氏的書法含質蘊氣、韻高味淳，才有這種引人注目的境界產生。

一九二九、三〇年，彭醇士卜居滬上。彼時喜愛讀帖看字，從數家書局購得〈蘭亭序〉影印本二十多種，晨夕展玩，「偶有所悟，欣然命筆；得意忘形之際，睥睨趙董之上。」素庵鍾情〈蘭亭〉之久，體悟〈蘭亭〉之深，得其薰沐之厚，殆難言宣，以至於悟解書之俗、董書之弱，而高自標許。可惜不見其臨寫〈蘭亭序〉的作品傳世。否則或將上原跡一等。至於懷仁〈集王聖教序〉，亦為彭氏所篤愛，今日所見其臨習的〈般若波羅密多心經〉，點畫結字分毫不爽，神情氣調惟肖惟妙欲奪取右軍旌旛，甚至化石刻之僵直為圓健高華，其溫潤典雅或駕右軍而上之。

六年前，筆者偶見彭醇士於一九六四年初夏〈致沈映冬札〉六行（如圖），筆致溫健，墨彩潤澤，寫來不急不徐，極為閒雅適意，融右軍〈快雪〉〈平安〉〈何如〉〈奉橘〉〈孔侍中〉諸帖為一爐，而出之以〈蘭亭〉〈聖教〉的容貌神彩，是彭醇士自家風格的展現。彭氏造此札時，年近古稀，而此札墨韻清淳，姚夢谷稱其山水畫意境悠遠，妙處是「筆筆見筆，筆筆見墨」，更筆筆有水意

浮漾。」這件小札的筆墨中，正是有水意浮漾。彭氏有清涼散，沁人心脾，是他透過右軍，臨仿功深，淪肌浹髓，以至於奪胎換骨的造境。用筆、用墨、用水，尤其是用水，達到化境。

彭醇士的書法境界，和他的書論觀念是相互契合無間的，「祖晉、宗唐、友宋、不廢松雪」，祖晉是他的理想，他的古法造境已經達到他的理想，不雜一點唐宋氣息，遑論元明。彭醇士的書法寫作和表現，也印證了他自己的說法，「用筆宜緩，點畫有情，體勢取姿，氣韻出神。」運筆緩送，筆筆力到，點畫顧盼生姿，映帶適意，體勢純和雅正，氣概高華，韻致妙潔。彭氏的書法也是有真本領、能白打者，以實就實，絕不避難趨易；以正就正，絕不補偏救欹；以直就直，絕不跳宕傾側。領會彭醇士的書法，可以感覺到雄渾的真氣沛然而出，綿綿不絕……。

如果說彭氏的書法「太拘謹」，那是以「文牘書法」的侷限性來觀察，尚未深入體驗彭氏古法的「室家之美、百官之富。」唐代張懷瓘曾批評王羲之草書：「雖圓豐妍美，乃乏神氣，無戈戟銛銳可畏，無物象生動可奇。」又說：「逸少草有女郎材，無丈夫氣，不足貴也。」張氏論右軍草書之失，不無獨諱眾議之嫌。今人若謂彭醇士的書法缺乏金石氣，沒有博大雄深的氣勢，這是求全之論，不具貶義；就如同說吳昌碩的書法沒有趙孟頫的典雅風格、齊白石的書法沒有董其昌的溫潤氣質一樣，這種說法自非真識之言，是不能服人的。

——一九九六年七月，何創時書法藝術基金會
《彭醇士書畫集》論文。

一九九○年三月二日，隨同施春茂兄到鴻展藝術中心訪友，主人吳峰彰先生出示他收藏的楊沂孫、吳昌碩、齊白石、于右任等名家書畫精品，以供賞鑑，並助談興；三人談藝論書，傾心盡意，吳先生一時興來，拿出《彭醇士詩書畫選集》一書相贈，我隨即打開觀賞，此書一九八九年十月由中華民國幸福家庭促進會印行，收錄彭醇士的書畫作品八十多幅，書法占有大半；心儀多時的素翁書法示現眼前，一次過目四十多幀，心旌為之搖動，頓時有福慧雙至的感覺。

彭醇士的行楷書法深得晉人遺韻，用筆精練，行筆順暢，駁筆使轉的控制恰到好處，點畫的措置安穩妥貼；書勢散緩不迫，風度翩翩，悠游自在的神情，契入蘭亭、聖教、奉橘、孔侍中諸帖的神髓。素翁書法的清雅俊爽、超軼絕塵，不但時人難以望其項背，甚至連趙孟頫、文徵明的行書也少其清韻，缺其俊逸，要禮讓三分。

以往我接觸過的素翁書法不多，雖然心嚮往之，但是無緣領受其書風的吹拂；獲得這本《選集》之後，喜樂無似，於是寫讀兼施，毛筆、原子筆並用，對素翁書法作品的臨學，有如狼吞虎嚥，連水墨圖畫上的落款題識，也一併囫圇吞棗，可是個人資質鈍拙，駑馬十駕卻依然望塵而莫及，不過感覺到運筆使轉時比較圓熟自如，楷行書法也有不少進境，也逐漸體會出右軍書法「不激不厲而風規自遠」的超絕境界。透過素翁直達二王，兼及智永、虞世南，真是一條平順的捷徑啊！吳峰彰先生大概沒有意料到我會以素翁《選集》上的書法，做為追風晉韻的寶筏；施、吳兩人的無心插柳，我的心中長存深深的謝意。

三、五年來，對於彭醇士的書法作品自然而然的關注留意，今年九月二十七日教師節前夕，在何創時書法藝術基金會「光復五十年臺灣書法展」的預展中，眼睛忽然一亮──彭醇士致曾紹杰二十三封書簡陳列其間，筆墨清新，溫雅適意。見其墨色濃淡相間，潤燥相發，字字珠璣、件件精妙、風度蹁躚、清光照人，我俯身在櫥窗前虔敬的拜觀一過。尤其曾紹杰是我讀研究所時開「金石學」課程的教授，曾老師講課扎實認真，對學生卻十分和藹，有一回隆冬上課到夜裡十點，天氣冷冽，課後老師招待我們幾個學生到「永康街牛肉麵」享受寒夜的暖流，熱騰騰的細麵入口，寒氣全退。特別是研究所所長莊慕陵老師過世時，曾老師身體違和，一日，師母在電話中表示：王壯為老師代曾老師擬好了輓莊老師的對聯，老師命我代為書寫，於是遵囑以隸字寫奉。今天看到這些書札，彭、曾文士往來，敘事請託，知交肝膽相照，高風亮節，回憶老師種種，一幕幕的往事搬上心頭，親切感、孺慕

感油然而起；至於素翁，我雖然無緣親炙其謦欬，但是得其書風的陶染已深，品賞這些函札書法的生花妙筆，心中的充實感也是鼓鼓的。前輩雨露滋潤，後生得以壯盛茁長。

素翁這二十三通書信中，有十通寫於一九六二年九月至十月之間，幾達全部的半數，當時第一屆訪日書法代表團團員彭醇士、莊嚴、程滄波、丁念光、劉延濤、李超哉、張隆延、王壯為、曾紹杰、李普同等十人正辦理出國手續，素翁時居臺中，路遠不便，於是委請曾紹杰代為處理，因此二十多天內，素翁的青鳥十飛，往來頻繁。一九六二年前後，彭醇士的書法正式邁入老成精熟之境，尺素寸紙，寫來得心應手，因此這十封信可以說是素翁尺牘的代表作。此後筆鋒高妙迭起，如託朋友自香港購轉毛衣，兩個月之間魚牋六出，筆勢飛動，練達無礙，可以體會出彭醇士以草法寫行書的靈動妙腕。一九六八年新年前後三札，對基層人員伸出援手，解厄濟困；而助人人助，其子女也受到照拂，這三封信寫來款款懇懇，慈勞並現。又歷來對書法家尺牘的稱名，多以函中主要的語句為帖名，素翁這二十三通書翰的編印，也援例這樣定名，讀者一覽即知。

欣賞彭醇士的書法，清氣逸韻飄然入懷；見到何創時書法藝術基金會創辦人何國慶先生，竟然也有雅逸迎人的感覺。身為成功的企業家，對書法收藏的趣好，「不只自怡悅，更堪持贈君」的捐資、捐屋、出書、出力，舉辦各類書法活動，讓普通人親近書法以領會書法的筆墨之美，他是把「怡悅」施拾給眾生的佛家弟子、書藝護法。於是我敦請其將素翁致曾紹杰的書札刊印，以流布四方，化被有緣，提升一般人品賞書法的眼光和境界，了解：什麼樣的書法作品纔是翰墨佳章？什麼樣的書法水準纔是金簡典範？何先生欣然俞允；而出版社蕙風堂主人洪能仕兄，是詩文繡手，也是青年書法健筆，皆性情中人；蕙風堂在書法界的蜚聲早著，由其行銷，自具定評。

寫了這許多文字，對彭醇士書簡清妙絕倫、不待揄揚而自在自行的書風，不免有畫蛇添足的點污之譏。然而，素翁的曼妙筆姿，「勢來不可止，勢去不可遏」的承接映帶，筆勢的順暢悠美，是毛筆書法、更是硬筆行書的絕佳範作，時人學書練字，常感難以掌握技法領要，素翁書法正是突破困境的秘笈。何況氣息如許高華的翰札，賞其墨韻，即足以使人秒躁俱平，不只筆勢可為南針而已。因此，就不自覺的說了這些話。彭醇士如果健在，今年剛好滿一百歲，這本薄薄的《彭醇士書翰》的出版，就算是對他「百歲紀念」的禮敬吧！

——一九九六年一月，臺北蕙風堂公司《彭醇士書翰—致曾紹杰》介紹文。

拾柒 王壯為對法帖的研究

一、關於法帖的摹刻與臨學

一九七〇年代末，筆者讀清代王澍《淳化秘閣法帖考正》一書，知北宋王著摹刻《淳化閣帖》有東漢張芝名下〈冠軍帖〉（亦稱〈知汝殊愁帖〉），其中的「潛處耳」三字被摹刻成「潛不可耳」四字（圖一），王澍並謂明代顧從義已揭明此誤（註1）。按顧氏《法帖釋文考異》關於〈知汝殊愁帖〉的評注有：「『處』字，後義獻帖語，亦有『潛處』字，以義詳之，要是著誤分也。」（註2）《淳化閣帖》把「不可」分刻成兩行。

圖一

當時筆者所見只有翻刻的《淳化閣帖》印本，看不到《大觀帖》，只能想像「不可」兩字合成「處」字的真面貌（圖二）；逐漸感受到法帖摹刻可能出現的種種問題，也體會到清人提倡尊碑抑帖的一些心情，所謂「鉤臨失真，帖刻日壞，不可據雲仍爲高曾面目。」（註3）有意思的是：明末王鐸終生臨學《淳化閣帖》，不知臨過多少遍，每每把上述張芝名下〈冠軍帖〉中的「處」字照樣寫成「不

一九八〇年代初，影印的《大觀帖》殘卷過目，纔認識張芝名下〈冠軍帖〉中「處」字的真面貌（圖二）；逐漸感受到法帖摹刻可能出現

可」；筆者所見王氏五十二歲、五十五歲、五十六歲（兩件）、五十八歲（圖三）等五次臨本如此。細覈《淳化閣帖》本《冠軍帖》中「不可」兩字，草書運筆路逕及形態極爲怪異，與同帖另兩個「不」字及另一個「可」字完全不同；不過王鐸畢竟能夠書寫草書，並未依樣畫葫蘆而把「不可」寫成如《淳化閣帖》中奇形怪狀的樣式。

再者，張芝名下此帖中「不辨行動」的「動」字，《大觀帖》帶過（圖二）；《淳化閣帖》「重」旁，「撇豎橫挑」五畫的兩橫之間，以短短的「曲筆」「重」旁，「撇豎圈豎挑」的錯誤形狀摹刻（圖一）。王鐸臨這個「動」字，往往照樣寫成「圈圈」，甚至誇張的繞大圈圈（圖三）；不僅如此，王鐸平常書寫草書「動」字，「重」旁除

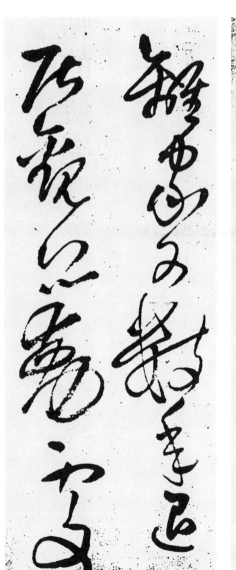

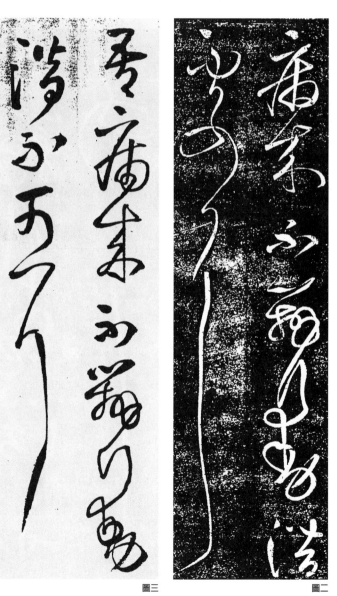

圖四　圖三　圖二

203

了寫成正常的「撇豎橫挑」形狀之外，也往往寫成「撇豎圈豎挑」的怪樣式（圖四）。就筆者管窺所及，中國書法史上極少書法家如王鐸把「動」字草書寫成如此怪裡怪氣的形狀。我們可以推斷：王鐸雖然看過不少《淳化閣帖》善本，但是終身不曾看過《大觀帖》，就算他看過《大觀帖》，對張芝名下《冠軍帖》也是視而不見。

現代，透過照相印刷的出版品，我們可以看到許多晉唐眞跡或名帖佳拓的精拓本，會覺得清朝人提出帖不可學、唯碑是尚的論述是不可思議的，那是因爲我們不了解在照相印刷術發明之前，大多數的清朝與近代人士所見到的法帖，都不是精刻精拓的法帖，他們大多無法接觸到晉唐眞跡或下眞跡一等的最佳刻拓本。明末王鐸，時代更早，已是例證；其他書人更不在話下。

二、王壯爲對墨跡與刻拓的觀照

關於法帖摹刻與拓本的種種問題，一九六〇年代前後的臺灣，以王壯爲（一九〇九～一九九八）的研究最爲深入；當時他已觀賞過不少晉唐宋元眞跡名品，購藏許多明清名家的眞跡，也收有許多精刻佳拓，更搜集了大量的碑帖出版物，掌握豐富的研究資料，他居高臨下的視野是他人難以抗衡的。這段期間，王壯爲撰寫的不少關於法帖墨跡與刻拓的文章，探討許多細微的書法問題，在一九六五年六月結集成《書法叢談》一書，對當時的書法學習與研究產生一定程度的影響。

王壯爲自中國大陸渡海來臺以後，在一九五〇年代初期，從舊書店蒐購不少日本治臺時期留下來的書物，如東京平凡社自一九三〇年二月至一九三三年五月出版的《書道全集》二十七冊、東京三省堂自一九三七年至一九四四年發行的書法雜誌《書苑》月刊全套八十五冊。加上自大陸攜帶來臺的碑帖與著錄，這些書冊對他在撰述書法文章時有導覽的作用，就以前述的《淳化閣帖》爲例，他在〈再談法帖〉一文中說：

筆者歷年留心觀覽，經目的《淳化閣帖》各種本子不下數十種，應以〈夾雪本〉爲最好（圖五）。這部帖被蟲蛀得百孔千瘡，……看起來有如大雪紛飛的樣子。……這個本子只存有第六第七兩卷（筆者按：應係第七、第八兩卷），明代顧從義所藏，後歸潘仕成、吳榮光，又到了李鴻章家，由李的從孫李國松賣給日本人中村不折，現在大約還在日本。過去日本《書苑》（筆者按：「苑」爲「苑」之誤）雜誌曾將它影印出來（註4），我所看到的便是這個影本。（註5）

日本中村不折書
道博物館所藏「夾雪
本」《淳化閣帖》殘
卷，確實比一般翻刻
的《淳化閣帖》要精
采許多，從普通印本
王羲之的〈太常帖〉

（圖六）看來，「夾
雪本」的運筆明銳、
筆畫圓厚，線條粗細
比較自然。此外，
〈再談法帖〉一文中
也提到「《大觀帖》
的摹刻勝過《淳化閣
帖》，現在看到影印
的《大觀帖》零本，實在生動之極。」前述張芝名下〈冠軍帖〉分別摹刻在《淳化閣帖》與《大觀帖》中，其不同當然也在王壯
為的掌握之中。

王壯為評斷彙帖刊刻的優劣標準是「生動與否」，能傳達原跡的「飛動之勢」即優，否則即劣。因為《淳化閣帖》的摹刻不
佳，他特別推舉《群玉堂帖》是摹刻最精采的法帖，《群玉堂帖》第八卷有米芾自敍〈學書帖〉，他在〈群玉堂米帖〉一文中說：

米老以大行草出之，氣勢飛動，極盡其「振迅天真」之致。此帖固然是米老得意之筆，但就摹刻而言，也可以說是登峰造極，
其中枯墨渴筆約佔半數，摹刻自然最為不易，但一樣能將筆勢保留下來。雖然我們未見到原跡，但相信這真可算是「下真跡一

圖六

圖五

205

等」的了。……這半卷帖原為孫退谷所藏，嘉慶時在廣東李載圍處，翁方綱為之一題再題。……其後售予湯雨生，有李春潮題

跋，再後歸蔣光熙，最後到了日本人高島手裡。（註6）

《群玉堂帖》米芾卷在高島菊次郎的手中，一九五九年十二月王壯為發表《群玉堂米帖》一文時，附有米芾行書《學書帖》

的拓本圖片「三畫異，故作異，重輕不同出於」十二字，一般人大概看不到全帖，要等到東京二玄社編印的「書跡名品叢刊」在

一九六〇年九月發行《宋·米元章·群玉堂帖》以後，纔能欣賞到全貌。不過，如果購藏全套《書苑》書法雜誌八十五冊的讀

者，則馬上能夠翻閱一九四一年出刊的第五卷第五號《群玉堂帖》專輯，讀到相關的文章，看到米芾書帖的全部內容時，便知曉

王壯為的短文介紹只是大略而已。

古人以法帖的書刻捶拓製成範本，以供學書之用，這是普遍的現象。即使今天，我們面對原跡已經佚損的名帖，仍然取法精

刻精拓的拓本，如上述《宋·米元章·群玉堂帖》即是；更早的《大觀帖》中王羲之尺牘原跡已不知所終，我們即取《大觀帖》

拓本來學習。王壯為對於學書取法刻拓有相當平實公允的看法：

臨學書書，應當以名筆墨跡為準。而一位名家平生所寫的字雖然不會很少，但對於千萬學習者而言仍是太少；加以歷代損毀和

收藏者的寶貴珍秘而不示人，……這時摹刻拓本是足以濟其不足。以前寫字的人絕大多數只接觸到書法的拓本，只有幸運的少

數人纔有機會欣賞前代名家墨跡之神味。因此儘管有人認為法帖轉相翻刻，大部失真，不應做為鑑賞臨摹的對象，這只是一面

之詞。……摹刻捶拓之精者，當得上「下真跡一等」。（註7）

學書能取法名品的原跡當然最好，而不排拒取法能傳遞生動筆法字勢的精拓本，這是王壯為觀覽名作的真本和刻本之後，對

法帖刻拓的觀照。

三、王壯為對法帖名作的研究（一）

一九六○年三月陰曆上巳修禊日，國立中央圖書館（今國家圖書館），在臺北市南海路當年的新建大樓舉行「蘭亭展覽」，邀請臺灣地區書畫收藏家林柏壽、丁念先、蔣穀孫、羅家倫、陳定山、王壯為等多人，就諸人收藏關於蘭亭的書畫作品、拓本與中央圖書館的收藏品一併展出。王壯為提供的「蘭亭」展品共有十二件：

（一）、「因向之痛夫文」六字雙鉤刻本〈蘭亭序〉。（與開皇本同）

（二）、《滋蕙堂帖》「領」字從「山」本〈蘭亭序〉。（據褚摹本刻）

（三）、《滋蕙堂帖》又一本〈蘭亭序〉。（與賜潘貴妃本同）

（四）、《玉虹鑒真帖》刻本〈蘭亭序〉。（與王曉本同）

（五）、《耕霞溪館帖》雙鉤蠟本〈蘭亭序〉。（據游相本刻）

（六）、《耕霞溪館帖》刻宋仁宗書〈蘭亭序〉。

（七）、《谷園摹古法帖》米芾〈臨蘭亭序〉。

（八）、《谷園摹古法帖》趙孟頫〈臨蘭亭及十三跋〉。

（九）、《玉虹鑒真帖》虞集隸書〈蘭亭序〉。

（十）、《玉虹鑒真帖》王鐸〈臨蘭亭序〉。

（十一）、《國朝名人法帖》陳兆崙〈臨蘭亭序〉。

（十二）、《國朝名人法帖》沈栻小字〈臨蘭亭序〉。（註8）

此次的展覽還有前述人士提供關於蘭亭的作品，比較特出的有下面六種：

上述九、十兩條《玉虹鑑真帖》比較準確的說法應為《玉虹鑑真續帖》，《玉虹鑑真續帖》中纔有虞集與王鐸的作品（註9）。

（一）、褚遂良〈臨蘭亭序〉絹本墨跡，林柏壽藏。

（二）、宋拓〈定武蘭亭〉，丁念先藏。

（三）、趙孟頫〈臨蘭亭序〉墨跡三本：一爲絹本，丁念先藏。二爲蔣穀孫藏。三爲紙本，陳定山藏。

（四）、俞和〈臨蘭亭序〉墨跡，羅家倫藏。（註10）

從王壯爲提供十二種〈蘭亭〉刻本參加「蘭亭展覽」一事，可知他對〈蘭亭序〉各種傳本的注目與用心多歷年所；加上早已閱覽過一九三八年出刊的《書苑》月刊第二卷第四號〈蘭亭序〉特輯，對於〈蘭亭序〉及其週邊種種已有詳盡的了解。〈蘭亭序〉是中國書法史上的「聖品」，墨跡本、刻拓本，化身千百，學習書法或研究書法者，無不涉獵過，王壯爲在一九五〇年代用心於此是自然的。

一九六一年四月，丁念先在臺灣省立博物館（今國立臺灣博物館）舉行書畫收藏展，展品中有趙孟頫〈臨蘭亭序〉絹本真跡（圖七），引發王壯爲撰寫〈記趙子昂臨蘭亭墨跡〉一文，認爲趙臨絹本是「用退筆所書，所以古勁含蓄，絕少松雪平日華美之態，正合於他在〈蘭亭十三跋〉中所謂：『右軍書蘭亭是以退筆，因其勢而用之，無不如志，茲所以神也。』這段話的意思。」

（註11）同時又將此本與趙孟頫書〈蘭亭十三跋〉中的〈臨獨孤本蘭亭序〉（圖八）相互比對，並謂「〈十三跋〉是松雪五十七歲所作，我雖未見過原本，但就影本看來，似乎不是用滑紙所書，所以筆畫時有乾燥，並不是很光潤，反而較松雪平時過分腴美之筆

圖八　　　　圖七

好得多多。但並非用退筆寫成，所以時露鋒芒，正是趙書本色。」（註12）趙氏《蘭亭十三跋》連同《獨孤本蘭亭序》已在清朝嘉慶年間焚殘不全，焚前有刻拓本。王壯為的結論是：《定武蘭亭》的特點較為凝重含蓄，丁念先所藏趙本以退筆臨寫，更近蘭亭真貌；因此，這件趙臨絹本勝過十三跋臨本。

王壯為以趙臨絹本較佳另的一個理由是：「《定武蘭亭》原本，『死生亦大矣』的『亦』字，下作四點。」這是王氏附和翁方綱《蘇米齋蘭亭考》中的《趙文敏蘭亭十三跋考》，特別是同意翁跋《蘭亭十三跋》的說法，而以「定武蘭亭拓本」的「亦」字下四點為勝、三點為遜。翁方綱謂：「趙子固落水本」的「亦字」下為四點，而趙孟頫《臨獨孤本蘭亭序》只寫三點，表示「獨孤本」原拓不佳，拓得不分明，以致臨學者難以追尋。（註13）

臺北故宮本《定武蘭亭》中的「亦」字下部即為三點，可以斷言《獨孤本蘭亭序》也肯定是三點，所以趙孟頫臨寫時作三點是準翁氏持「趙子固落水本」勝於《獨孤本蘭亭序》的論斷是不能服人的，事實上「定武真本」《蘭亭序》的「亦」字下面是三點。臺北故宮博物院藏有宋拓《定武蘭亭真本》，為傳世的原石拓本，《獨孤本蘭亭序》與這件拓本是同一刻石的拓本（註14），確的，寫成四點所根據的拓本反而非原石拓本。

一九六○年代，王壯為尚未看過臺北故宮收藏的宋拓《定武蘭亭真本》，他收藏的「因向之痛夫文」雙鉤刻本與《玉虹鑑真帖》六字刻本《定武蘭亭序》，「亦」字下部皆為四點；他看過的前述趙孟頫與俞和的臨本也是四點，因而附和翁方綱的說法。

圖十

圖九

接著，王壯爲又談及清刻《三希堂法帖》中也有趙孟頫名下〈蘭亭十三跋〉，只是摹刻不全，只有十一跋，這十一跋的筆調

（圖九）與〈獨孤本蘭亭序〉的十三跋（圖十）完全不同；而且《三希堂法帖》也摹刻有〈定武本蘭亭序〉，但與〈獨孤本蘭亭序〉

相去太遠。他認爲這是「將一幅某定武本雙鉤塡刻而成的〈蘭亭〉，配以「獨孤本」趙書十三跋的臨本，僞造而成的。」王壯爲對

有關〈蘭亭序〉的研究，可以說點滴都不放過。

一九七〇年一月，臺北故宮博物院舉辦「蘭亭特展」，展出院藏「蘭亭」作品和資料，有臨寫本、刻拓本與摹搨本、相關法書

與圖畫，其中三件〈蘭亭序〉傳本最爲難得：（一）、褚遂良〈臨蘭亭序〉絹本，林柏壽寄存；（二）、宋拓〈定武蘭亭眞本〉，原

爲元代柯九思藏本；（三）、元朝陸繼善〈摹蘭亭序〉冊頁，明人陳鑑藏本。王壯爲終於看到〈定武蘭亭眞本〉，他有文〈故宮蘭

亭特展〉記其事，謂此一拓本爲院內收藏，見過的人不多，是研究定武本新發現的重要材料。（註15）

四、王壯爲對法帖名作的研究 （二）

眞跡：

葉公超收藏一冊褚遂良名下〈大字陰符經〉楷書，寫得飛動有致，王壯爲《書法叢談》中有數文提到這件作品，定爲褚遂良

（一）、〈題宋拓雁塔聖教序兼論褚書〉（一九五五年一月）：

傳世褚書墨跡，有〈倪寬傳贊〉及〈大字陰符經〉。〈倪傳〉稍弱，世人或謂非眞。〈大字陰符〉則奇肆無匹，或亦以其過於
縱宕而致疑焉。然二墨本，毫穎飛動，神勢飄揚之處，欲求其證，惟〈雁塔本〉能傳之。……而〈陰符〉與〈聖教〉中字，意
態全合者尤多。以此知〈大字陰符〉實褚公眞跡，特益加恣挺耳。

（二）、〈金石氣說〉（一九五九年六月）：

近見吳興沈尹默論書，頗主墨跡與拓本對觀通悟，且舉褚河南〈伊闕佛龕碑〉應與墨跡〈大字陰符經〉對觀。按此兩褚書，面
目殊異，非玄鑒識書，熟解筆性者，不能道此。……今日之〈伊闕碑〉，當其未刻時，乃大近於〈大字陰符〉，此說甚精深。

（三）、〈褚字雜說〉（一九六〇年三月）：

現在世間還存有兩種褚書真跡，一是〈倪贊〉，一是〈大字陰符經〉。……〈倪贊〉與〈房碑〉、〈聖教〉對看，微覺墨跡稚弱，又紙澀多枯筆，我總覺得有些懷疑。〈大字陰符經〉有影印本行世，原本我仔細看過，論筆致恰與〈倪贊〉相反，跳擲潑刺；也頗有人疑其非真，不過我以爲這是褚公真跡。

褚遂良名下〈大字陰符經〉冊末有沈尹默的題跋，盛稱此帖之妙：

褚公所書此經，字體筆勢與〈伊闕佛龕碑〉爲近，〈伊闕〉既經鑴刻模拓，筆畫遂益峻整，少飛翔之致，雜有刀痕故爾。褚公楷書真跡傳世者，惟此與〈倪寬贊〉二種，此冊字畫尤無可致疑。（註16）

王壯爲所以認爲〈大字陰符經〉是褚遂良真跡，大約是受到沈尹默題跋論點的影響，兼之葉公超又是書畫收藏傳統家族出身；於是一見筆勢飛動的〈大字陰符經〉，以爲跟〈雁塔聖教序〉相符，遂寫下前述三則論斷。其實，僅舉一例便可勘破〈大字陰符經〉之僞。

〈大字陰符經〉帖尾有「昇元四年（九四〇）二月十二日，文房副使銀青光祿大夫兼御史中丞臣邵周重裝，崇英殿副使知崇英院事兼文房官檢校工部尚書臣王鎔覆校」字樣，臺北故宮博物院所藏唐朝懷素〈自敘帖〉墨跡本帖尾也有「昇元四年（九四〇）二月十二日，文房副使銀青光祿大夫兼御史中丞臣邵周重裝，崇英殿副使知崇英院事兼文房官檢校工部尚書臣王□□」字樣。故宮博物院於一九六六年十月印行《唐‧懷素書自敘》，冊末說明文字有：

〈自敘帖〉本幅後有題名四則，其四爲王鎔題云：「崇英殿副使知崇英院事兼文房官檢校工部尚書臣王□。」鎔字已漫漶，《石渠寶笈》及高士奇考爲王紹顏，似不確，當是王鎔。（按商丘宋氏所藏褚遂良〈陰符經〉墨跡，原亦爲南唐內府物，近經番禺葉氏印行。該墨跡有邵周、王鎔跋，其所署官銜及書法均與〈自敘帖〉同，顯出一手。）

懷素〈自敘帖〉帖尾題識者爲「王紹顏」，故宮出版《唐‧懷素書自敘》的解說，依〈大字陰符經〉改爲「王鎔」，舉?奪真，

這是未加詳考的緣故。筆者於一九八四年八月曾在《中央日報》副刊為文指出：王鎔生於八七三年，卒於九二二年，到昇元四年

（九四○）已逝世二十年，非南唐人，不可能在〈大字陰符經〉帖尾寫識語；而王紹顏則符合在〈自敘帖〉帖尾寫識語，時代與官

銜均合。因此，故宮發行的《唐·懷素書自敘》說明文字，以「王鎔」取代「王紹顏」是錯誤的，應該更正（註17）。隨後筆者又

在當年十月，發表《大字陰符經題跋與書體之研究》一文，盡發《大字陰符經》之訛。（註18）

王壯為對於法帖名作的研究範圍極廣，此處再舉一例。一九六一年新春，他寫了一篇〈新春墨妙瑣談〉的應景文章，雖然是

應景短文，但是全力施為。他以蘇軾書寫的〈春帖子詞〉為研究的對象，首先指出「東坡文集」中載有元祐三年（一○八八）的

〈春帖子詞〉共二十七首，其中皇帝閣六首、太皇太后閣六首、皇太后閣六首、皇太妃閣五首、夫人閣四首。王壯為所藏蘇軾書寫

的本子有三種：（一）、《三希堂法帖》第十二冊刻本，（二）、《谷園摹古法帖》第十一冊刻本，（三）、日本平凡社舊版《書道

全集》第十八卷墨跡本。這三種本子都沒有「太皇太后閣」六首，並皆缺「皇太妃閣」一首，〈書道本〉只剩十九首；〈三希堂本〉

另缺〈夫人閣〉一首，只剩十八首；〈谷園本〉缺「皇帝閣」與「皇太妃閣」各一首，只剩十七首。

蘇軾所書三本〈春帖子詞〉的帖首標題，〈三希堂本〉與〈書道本〉均有「元祐三年春帖子詞，翰林學士臣蘇軾進」字樣；

帖末一行，〈三希堂本〉為「二年十二月五日進後四日，書以示裴維甫，軾。」（註19）〈谷園本〉與〈書道本〉均為「元祐二年

十二月五日翰林學士臣蘇軾進。」（註20）因為三本所書詞數內容多寡不一，帖首標題與帖末識語又各有不同，所以不論刻拓或墨

跡，三本各不同，其原本並非同一件作品。

蘇軾名下三本〈春帖子詞〉的書法，王壯為認為〈谷園本〉和〈書道本〉（圖十一）比較接近，都寫得比較工整；蘇書小字，

蘊藉雍容，這兩本正是此類。〈三希堂本〉（圖十二）字略大、行書筆意較多、點畫較肥，不如前兩種醇整。他又指出〈谷園本〉

並非從〈書道本〉摹刻而來，兩本的筆劃細微處差異很多（註21）。筆者不曾見過〈谷園本〉，不過可以相信王氏所論。又這三本

〈春帖子詞〉皆非完本，不可能為元祐當年進上之物；可能是事前練習與事後書寫的本子，〈三希堂本〉的識語可證。而且歷來名

家書畫作偽混真的情況太多，摹本易分、臨本難辨，刻本過程繁複更難識真偽；王壯為以欣賞的角度說他喜歡〈谷園本〉和〈書

道本〉，〈三希堂本〉書寫隨意，不夠認真。最後又說：日本人梅園方竹認為〈書道本〉和〈三希堂本〉一是正本（進上）、一是

副本（進後書），都是真跡（註22）；他自己則認為三本都可能是真跡。（註23）

一九八七年十一月，北京文物出版社發行《書法叢刊》第十二輯，刊載南宋刻拓《群玉堂帖》孤本殘卷，其中有蘇軾〈春帖

子詞〉二十五首，只缺帖首標題及「皇帝閣」最前面兩首，幾乎可以說是二十七首全本面貌現世。帖末識語是：「元祐三年三月十一日，上御集英殿試，試特奏名及武舉人，侍從、館閣及省試官，皆待命殿門外，軾獨坐玉堂，閒錄此詩。」（註24）

這件《群玉堂帖》中的〈春帖子詞〉，纔是蘇軾眞筆墨跡的刻本（圖十三），筆致秀勁穩健，結體謹歛疏闊，醇整雍容的神態完全表露無遺，非前述〈三希堂本〉與〈書道本〉可以比肩。而宋哲宗元祐三年三月的集英殿殿試，更可以在《宋史·宋哲宗本紀》中得到印證（註25）。王壯爲說前述三本〈春帖子詞〉可能都是眞跡，如果當時能夠看到他推崇刻得最精采的《群玉堂帖》中的這件蘇軾〈春帖子詞〉拓本，大概他會說前述三本可能都有問題，可能皆非蘇軾親筆。

王壯爲對法帖名作的研究文章不少，如王獻之〈十二月帖〉刻本與名下〈中秋帖〉墨跡之糾葛、翁方綱藏蘇軾名下〈天際烏

圖十二

圖十一

五、王壯為對法帖傳藏的研究

書法學習者或書法研究者對歷代法帖名作的傳藏，付予相對的關注是必然的，在《書法叢談》一書的篇章中，王壯為談到不少法帖名作的傳藏，茲以王羲之〈行穰帖〉與黃庭堅〈經伏波神祠詩卷〉的流傳為例。

王壯為早先看到的王羲之〈行穰帖〉是《三希堂法帖》中的刻拓本。一九六一年七月，王氏撰〈王右軍行穰帖墨跡〉一文，謂在張目寒寓所看到大千複製印行的〈行穰帖〉墨跡卷，於是作了一首詩寄給大千：

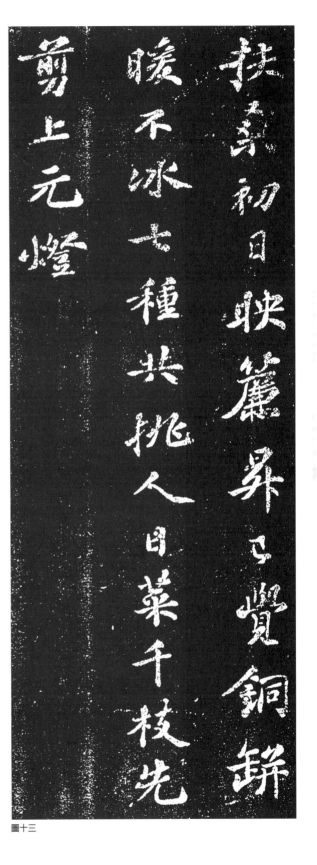

扶桑初日映簾旍，了覽銅鉼。
暖不冰七種共挑人，日菜千枝先
剪上元燈

雲帖）墨跡之偽、米芾〈吳江舟中詩〉刻拓之精采等，皆有獨到的見解，上面舉王羲之〈蘭亭序〉相關問題、褚遂良名下〈大字陰符經〉與蘇軾〈春帖子詞〉的傳本種種，只是其所研究範圍的點滴而已。

圖十三

寶書長照大風堂，江左寥寥字兩行；

便識右軍眞面目，雲溟萬里乞行穰。

詩的末句擺明要《行穰帖》複製卷，張大千便從紐約寄了一卷贈送他。這件作品卷末有張大千題跋云：「丁酉之冬，以程可庵兄之介，得於合肥李氏。李居香港，嶺梅四弟專程送至東京。余方目疾，展觀贊歎，神爲之王。」記明張大千在一九五七年冬天，經程琦的引介，從香港李經邁手中買到《行穰帖》。王壯爲詳細介紹《行穰帖》全卷的文字依次：

圖十四

卷首乾隆題簽，其後不知何人之短簽，乾隆題辭八字，帖文兩行，乾隆題識、乾隆又題，董其昌釋文一行、董其昌題跋兩行（筆者按：實爲三行）、董其昌長跋二十四行、董其昌又大行書跋十一行，末爲孫承澤小箋一紙四行。

從明代汪砢玉《珊瑚網》載錄與現存《行穰帖》的收藏印記及題跋綜合來看，此帖在北宋時爲宣和內府所藏，明朝末葉爲項元汴所有，其後入吳廷「餘清齋」中，董其昌二十四行長跋在一六〇四年，十一行大字行書跋在一六〇九年，一六一四年吳廷將之摹刻《餘清齋續帖》影拓本，故在墨跡複製卷到手之前，只看《三希堂法帖》本，不知董其昌有大行書跋十一行（圖十四）。吳廷之後入於周敏仲之手，汪砢玉在一六一八年曾見之（註26）。清初孫承澤亦於友人處見之，後爲安岐所得，最後歸乾隆，藏於清宮內府（註27）摹刻入《三希堂法帖》中。一八六〇年英法聯軍攻入北京，火燒圓明園，王羲之《行穰帖》與蘇軾《黃州寒食詩卷》等名跡皆復流落民間。一九四九年後，《行穰帖》在香港程琦手中，後

215

轉讓李經邁，一九五七年爲張大千購得。以上是王壯爲熟悉的傳藏過程。

一九五七年，張大千已移居巴西三年餘，這段期間，時常在世界各地舉行畫展，紐約、巴黎、東京、香港、臺北到處旅行。

這一年冬天張大千以美金一萬元（約當時新臺幣四十萬元，相當於初任中小學教師一百年薪津）從香港李經邁購得〈行穰帖〉。一

九五九年三月，張大千在東京，西川寧與赤羽雲庭曾到張大千的住處拜訪，觀賞此帖。一九六一年張大千又持此帖往日本，買手

探詢出讓價格日幣一千五百萬（約新臺幣三百餘萬元）。稍後此帖存放在西川寧住處約半年餘，一九六二年十二月，西川寧編輯的

《書品》月刊書法雜誌第一四二期以專輯介紹，並於日本美術史學會公開展覽，西川寧希望有人出錢將這件寶貴的作品買下，但是

經濟環境不佳，沒有買主出面。東京國立博物館認爲皇室已有〈喪亂帖〉、前田育德會已有〈孔侍中帖〉，這件王羲之早期作品

〈行穰帖〉，他們不要了。後來，透過美國普林斯頓大學教授方聞的引介，張大千以略低的價格把〈行穰帖〉轉讓給耶理歐特女士

（註28）。一九七〇年代，耶里歐特把這件作品寄贈普林斯頓大學美術館。（註29）

張大千獲得〈行穰帖〉之後，鈐押許多收藏章，其中有一方「南北東西只有相隨無別離」，而王壯爲詩有「寶書長照大風堂」

之句。一九七六年，張大千回臺北定居，一九七八年遷入外雙溪摩耶精舍，可是我們要看〈行穰帖〉原跡，必須遠渡重洋。對照

〈行穰帖〉原跡複製一卷，一九六一年七月，有一文〈黃山谷大字墨跡二種〉記其事，並謂東京二玄社「書跡名品叢刊」以原大影印，購求並不困難。

黃庭堅在宋徽宗建中靖國元年（一一〇一）應師洙濟道之請，以大行書錄寫劉禹錫〈經伏波神祠詩〉。王壯爲獲原跡複製一

卷，一九六一年七月，有一文〈黃山谷大字墨跡二種〉記其事，並謂東京二玄社「書跡名品叢刊」以原大影印，購求並不困難。

黃庭堅〈經伏波神祠詩詩卷〉的傳藏，王壯爲有如下的記載：

在明代是沈石田、華中甫、項子京，清代梁蕉林、成親王永理、劉石庵、陳簣齋、顏世清、葉遐庵、譚敬。據說譚在香港因汽

車失事官司，以其所藏賤價與人。於是此卷輾轉流至日本。

王壯爲持有全卷，看到傳藏的詳細過程。「書跡名品叢刊」中的《宋·黃山谷·經伏波神祠詩卷》，只有南宋張孝祥題記與明

代文徵明長跋，張記此卷爲沈周與華夏收藏。此外，從印章可以看到王壯爲提到的藏家之外，還

有陳仁濤與張大千；但是不見陳介祺與顏世清的影子。至於輾轉流傳到日本一事，更不知其詳了（註30）。而明代張丑《清河書畫

拾柒、王壯爲對法帖的研究

舫》所記，張孝祥之後，南宋尚有范成大一跋，以及楊寅、鍾必高、王中等人觀款（註31），亦不見載於上述書帖之中。

一九八一年十二月，蔣復璁在臺北《中央日報》發表〈日本東京永青文庫的參觀與感想〉一文，提及他參觀永青文庫時，除了版珍貴圖書之外，獲見黃庭堅書劉禹錫《經伏波神祠詩卷》眞跡，有張孝祥、范成大、文徵明等跋，爲黃庭堅晚年之作，較臺北故宮珍藏的《松風閣詩卷》狂放，較林柏壽寄存故宮的《發願文》不拘，本爲張大千的舊藏（註32）。二玄社《宋·黃山谷·經伏波神祠詩卷》書末有「細川護立藏本」字樣，那麼黃庭堅這件墨寶是由張大千賣給日本人細川護立了，然而其詳情如何不得而知。

一九八九年四月，黃天才也在《中央日報》發表〈一件國寶的失落〉一文，大意謂張大千在一九三○年前後曾在葉恭綽處見過黃庭堅《經伏波神祠詩卷》，傾慕不已；中日戰爭結束後，聞知葉氏已脫手而下落不明。一九五○年張大千在印度大吉嶺旅居期間，囑其香港秘書朱樸從譚敬手中購得此卷，夢寐以求二十餘年的寶物終於到手。一九五一年前後，攜往東京交友人江藤濤雄擬託出版社加以精印複製；不久江藤因病驟逝，張氏向其家屬索還，不得要領，江藤家族將《經伏波神祠詩卷》私呑，後來張氏探聽出有人以二百多萬日幣賣給細川護立。張大千不勝唏噓，亦在帖尾作跋；其後此一詩卷入細川家族「東京永青文庫」永久收藏。若干年後（筆者按：一九五五年），日本京都大學人文科學研究所刊行「東方文化刊行會」的名義照原寸印成複製品。（註33）

黃天才的文章所記是張大千的自家說法，西島愼一則根據朱樸的記載，謂張大千求購名品之際，也常爲生活出售所藏，他從香港譚敬購入黃庭堅《經伏波神祠詩卷》，透過東京江藤濤雄的長安莊商店賣給細川護立家，得款日幣二百二十萬元；夢寐以求二十年名品欣賞入手，最終仍然脫手賣出。（註34）

王壯爲擁有的黃庭堅《經伏波神祠詩卷》複製卷，可能是京都大學人文科學研究所印行的；對此詩卷的全卷樣式，我們則不得而知。一九九四年六月，中田勇次郎編著《黃庭堅》兩厚冊「名跡集」與「研究篇」發行，筆者纔看到全卷的內容。原來文徵明的長跋之後有顏世清三跋、葉恭綽兩跋（圖十五）；從顏跋中知曉顏氏得此卷於陳介祺家（註35）。此外，蔣復璁在東京永青文庫看到原卷時，並沒有范成大的跋，清人李佐賢在一八七○年前後成書《書畫鑑影》著錄此帖時，已不見范成大的跋文（註36），蔣氏是看到顏世清的題記記謂原有范成大的跋而順口說的。現在我們可以將黃庭堅《經伏波神祠詩卷》的大致傳藏整理如下：

南宋時衛博、范成大，明代沈周、華夏、項元汴，清代梁清標、永瑆、劉墉、乾隆內府、陳介祺，民國顏世清、葉恭綽、陳仁

濤、譚敬、張大千，最後售予日本細川護立，現入藏東京永青文庫。卷末有張孝祥一跋，原有范成大一跋與楊寅等三人觀款（今佚），文徵明長跋，顏世清三跋，葉恭綽兩跋。

黃庭堅這卷名作，仍有張大千「南北東西只有相隨無別離」一印鈐押其上，這方頓立夫奏刀的印章，現已捐存臺北故宮博物院（註37），此時我們只有默然以對！張大千購得黃庭堅《經伏波神祠詩卷》的前一年，蘇軾《黃州寒食詩卷》也差一點為張大千所獲，如果蘇卷也入於張手，此時可能在紐約或東京，不可能存藏於臺北故宮了。

關於法帖名作的傳藏，王壯為提及的還有鍾繇名下的《薦季直表》、黃庭堅《書贈張大同卷》、米芾《學書帖》刻帖與趙孟頫《蘭亭十三跋》殘卷等，若一一論列則非小文所能容納，此處只能略舉而已。

六、結論：王壯為對法帖研究的特色

一九五〇年代，臺灣地區對法書墨跡注目的人士不少，臺籍的林柏壽、林熊祥等板橋林家後人，中國大陸渡臺的王世杰、葉公超、丁念先等書畫文士。王壯為雖未投入大量的金錢以成就收藏家的聲譽，但他以研究觀察者的身分涉入這個領域，除了使自己的書藝達到相當的高度、成熟自家面貌之外，把書家書作與書史書論結合起來，發表書藝與法帖的文章，造就自己成為「書法史學者」（註38），這恐怕是始料未及的。而當時從事書法研究、撰寫書法文章的人不多，這也是時代趨勢。

圖十五

王壯為對法帖研究的特色有如下數項：

（一）、結合舊驗，蒐羅新材：王壯為在中國大陸時期，於故鄉河北及重慶、廣州即留心書法史論與史料的閱覽，熟悉歷代論書之作與書畫書錄；一般書籍中有論書篇目的也留意審讀，如明代謝肇淛《五雜俎》、王世貞《藝苑卮言》等。對宋明以來刊刻的歷代法帖極力蒐羅，如一九五三年得清孔繼涑所刻《谷園摹古法帖》二十卷；一九五〇年代初期，購置全套舊版《書道全集》與全套《書苑》月刊書法雜誌；一九六〇年代初期，購置新版《書道全集》等。王壯為對書史書錄與法帖資料的掌握特多，議論之發，援引書籍，資料豐富。

（二）、公私典藏，見多識廣：一九六〇年前後各種公辦歷代書法展，王壯為無役不與，中央圖書館的「蘭亭展」、故宮博物院的「赴美巡迴展」、臺灣省立博物館的「丁念先收藏展」、歷史博物館的「建國五十年精品展」等，甚至到臺中霧峰北溝看故宮書法展（當時故宮尚未遷到臺北）。至於葉公超、丁念先、陳定山、陳雪屏等許多私人收藏，王壯為也往往一看再看。看不到原物，而張大千贈以複製卷；再如論王獻之名下《中秋帖》乃後人臨其《十二月割至帖》的片段內容，則因「一筆龍」援引而出。對歷代法帖書跡的見多識廣，使他寫起書法文章，一般讀者只能識讀，難以對話。

（三）偶然興會，突出重點：王壯為撰述的書法文章，常常因時生事、因事生物、因物生情、因情成文，如論〈蘭亭〉各種傳本是因上已修禊而作，論蘇軾《春帖子詞》是因舊曆新春而起；又論王羲之《行穰帖》則是容庚輯印《二王墨影》一書未收此帖，而如論王獻之名下《中秋帖》乃後人臨其《十二月割至帖》的片段內容，則因「一筆龍」援引而出。對於書法史、書法作品、書法理論、書法書錄的全面了解，纔可能如此的興言高談。

（四）、因論促書，成就書藝：一九七四年冬天，王壯為在數日間臨寫四本〈蘭亭序〉（註39）：定武本、褚臨本、馮承素本、韓珠船本。前二本臨後題記有「不書此帖殆二十年」之類的話，意謂自四十五歲至六十五歲之間不寫〈蘭亭序〉；然而，除了第一本之外，其餘三本帖尾皆鈐有「時對蘭亭」一印。其間機關甚妙。王壯為在一九五九、一九六〇、一九六一、一九七〇的四年各寫了一篇關於〈蘭亭序〉的文章，是「不書蘭亭」這二十年之間的心力結晶。「時對蘭亭」已經綽綽有餘，眼略高時無物礙，因為⋯腦中沒有，手底下寫不出來。王壯為臨寫的的四本〈蘭亭序〉各有不同的面貌，而最重要的是都表現出王壯為的書法特色。「時對蘭亭」成就了王壯為的書藝，「蘭亭」這兩個字當然不僅僅是〈蘭亭〉，本文就以這四字作結。

中國書史書跡論集

219

【註釋】

1　王澍撰《淳化秘閣法帖考正》頁六十七，臺北文史哲出版社，一九七一年五月初版。

2　福本雅一編《淳化閣帖》第一卷頁二十三，東京二玄社，一九八〇年十月初版。

3　康有為撰《廣藝舟雙楫》頁四十九，臺灣商務印書館，一九五六年四月初版。

4　藤原楚水編《書苑》月刊書法雜誌，東京三省堂發行。本文圖五王羲之《太常帖》，即取自一九三八年八月出刊的第一卷第八號的「夾雪本」。

5　王壯為撰《書法叢談》頁八十六，臺北中華叢書編審委員會，一九六五年六月初版。

6　同註5，頁九十。

7　同註5，《法書拓本與影本》頁一〇五。

8　同註5，《蘭亭展覽》頁九十三至九十八。

9　容庚編《叢帖目·二》頁四八四與頁四八七，香港中華書局分局，一九八一年六月初版。

10　同註8，頁九十八。

11　同註5，《記趙子昂臨蘭亭墨跡》頁一五九。

12　同註11，頁一六一。

13　翁方綱撰《蘇米齋蘭亭考》卷七頁七十九，在《法帖考》一書中，臺北世界書局，一九七四年五月三版。

14　何傳馨撰《故宮藏定武蘭亭真本及相關問題》，在《蘭亭論集》頁三三八，江蘇蘇州大學出版社，二〇〇〇年九月一版

15　王壯為撰《書法叢談》頁九十九，臺北中華叢書編審委員會，一九八一年一月增訂一版。

16　沈尹默跋語，《褚河南大字陰符經神品》冊末，臺北漢華文化事業公司，一九七五年二月三版。

17　李郁周撰《鳳凰臺上寫亭碑》，臺北《中央日報》副刊，一九八四年八月五日。

18　李郁周撰《大字陰符經題跋與書體之研究》，《故宮學術季刊》第二卷第一期，臺北故宮博物院，一九八四年十月。

19　蘇軾題記，《三希堂法帖》卷三頁八〇八至八〇九，北京日報出版社，一九八四年一月第一版。

20　下中彌三郎編《書道全集》第十八卷頁一二三，東京平凡社，一九三〇年十二月發行。

拾柒、王壯為對法帖的研究

21 同註5，〈新春墨妙瑣談〉頁二一○。

22 同註20，〈解說〉頁二十六。

23 同註21，頁一二二。

24 蘇軾題記，《書法叢刊》第十二輯頁四十一，北京文物出版社，一九八七年十一月。

25 元·脫脫等撰《宋史》卷十七《本紀·哲宗》頁三二六，臺北鼎文書局，一九八○年五月再版。

26 汪砢玉撰《珊瑚網》卷一頁七，上海商務印書館，一九三六年五月初版。

27 中田勇次郎·傅申同編《歐米收藏中國法書名跡集》第一卷頁三至十三，東京中央公論社，一九八一年七月初版。

28 西島慎一撰〈名品的流傳—中國名跡多舛的命運〉頁六，名古屋中部日本書道會，平成十二年度第一回講演會講稿，二○○一年一月。

29 同註27，傅申撰〈序說—歐美收藏中國法書研究小史〉頁一二二。

30 《宋·黃山谷·經伏波神祠詩卷》，東京二玄社，一九五九年十一月初版。

31 張丑撰《清河書畫舫》申集頁十四，臺北學海出版社，一九七五年五月初版。

32 蔣復璁撰〈日本東京永青文庫的參觀與感想〉，臺北《中央日報》第十版晨鐘，一九八一年十二月二十八日。

33 黃天才撰〈記一件國寶的失落〉，臺北《中央日報》第十七版長河流金，一九八九年四月十三日。

34 同註28。

35 中田勇次郎編著《黃庭堅》，「名跡集」頁九十六，東京二玄社，一九九四年六月發行。

36 李佐賢撰《書畫鑑影》頁一五一，臺北漢華文化事業公司，一九七一年二月初版。

37 《大風堂遺贈印輯》頁一五九，臺北故宮博物院，一九九八年九月初版。

38 一九六三年九月起，中國文化學院（中國文化大學前身）聘王壯為任藝術研究所教授，講授「書史研究」課程。

39 《王壯為先生臨蘭亭四種》，臺北學海出版社，一九七六年六月初版。

——二○○二年十月，中華書道學會「新世紀書藝發展國際學術研討會」論文。

拾捌 留心書史書論的戴蘭村

戴蘭村的書法作品，此刻正在臺灣省立美術館公展。在當代臺灣書家中，他的筆墨韻味最為清淳雅逸，這種氣質是長期從書史書論的深耕易耨中得來的。戴氏早年潛心於文藝創作，新詩、散文、譯著源源而出，為新詩耆老覃子豪的忘年知交；中年以後捨文就書，縱身硯池，激起墨花，終日與毛筆共舞，遨遊帖陣碑林，為故宮守藏史莊慕陵的忘年知交。他的書法創作應邀在臺中壇青壯輩暢說藝文掌故，雖似書藝識小，而隨口道來都成典型，有把這些小朋友當做忘年知交的跡象。近年息影林下，時常和書的臺灣美術館展覽，以他淡來淡往的處世情懷，前陣子竟然也敬謹從事起來，從歷年的創作中慎重的汰澤公展作品，想來他是把書法當做他的生命了。月前，某少咸集的雅會中，面命我在這次書法公展當下寫幾句話，以充做展出作品集的補白。忝為及門末座，這事使我左右為難，既不敢婉辭，又不知如何下筆，說黑道白總覺得不甚妥適，於是試圖以第三者的角度論古談今，顧左右而言他，連敬稱都略去，也不管是不是犯顏了。

一九五〇年代中期，臺灣社會日趨平穩安定，書畫藝文活動漸次展開，有個人式的書畫活動，如于右任、溥心畬的長官故舊師徒書畫讌集；有團體式的雅集，如七友畫會的馬壽華、陳芷町、陶芸樓、鄭曼青、張穀年、高逸鴻、劉延濤等人，書畫並能，首揭集體切磋的藝旗；又如十人書展的陳定山、丁念先、朱雲、李超哉、陳子和、王壯為、張隆延、傅狷夫、曾紹杰、丁翼等人各體書風的展示。更有地區性書法團體組織的復興，如基隆書道會的林成基、林耀西、李普同、廖禎祥等人舉辦的鯤島書畫展。同時，故宮博物院遷臺在臺中霧峰展示藏品，編選書法名作刊行；日本出版的中國歷代碑帖也相繼再次入臺，如東京二玄社的《書跡名品叢刊》、平凡社的《書道全集》。而臺灣地區的書法研究文章也屢見於報章雜誌，如張隆延發表的〈書道微言〉、王壯為發表的〈書法藝術與書法應用〉，尤其王氏拓碑摹帖、展紙揭筆、設硯示墨等長篇短牘甚多，後來結集成《書法叢談》一書問世，儼然而為書論淵藪，影響書壇不小。這個時期，年逾

而立的戴蘭村，雖然是文藝掌旗隊伍中的靈魂人物，專注於詩文書法創作，但也關心書法界的活動，重視書法資料的搜集，除了臺灣

地區的《暢流》、《大陸雜誌》、《大華晚報》等所刊載的書法文章、日本出版的書法論著、書法雜誌之外，他特別把觸鬚伸向香

港地區報章的藝文書法，如《香港時報》、《華僑日報》、《星島日報》等，尤其《星島日報》藝文專欄談碑論帖的文章輯存最

多。當時戴蘭村即熟知二王的許多墨跡與刻本，如王羲之的《寒切帖》在天津博物館、《喪亂帖》在日本皇室、王獻之的《鴨頭

丸帖》在上海博物館，以及《淳化閣帖》、《寶晉齋帖》、《澄清堂帖》等介紹文章。戴蘭村的書法知識與臺灣同步成長、與日本

同步成長，更與香港、大陸同步成長。

一九六〇年代初期，民間的正式結社中國書法學會組織成立，標誌著社會上的書法走向集體發展的意識，糾合同好、願意為

書法的鍛鍊創作與研究發展開創天地；八僑書展的高拜石、馬紹文、謝宗安、尤光先、陳其銓、石叔明、施孟宏、鄺濟榮等人，

他們的書法展覽也為書壇掀起一陣強風。一九六七年，臺灣省美術展覽會增設書法組，與全國美展皆有書法部門，是書法邁向公

辦展覽會的標幟。大陸則在一九六〇年代中期發生了震天撼地的「蘭亭真偽論辯」事件，當時臺灣地區了解全貌者不多，戴蘭村

因緣際會即時審讀了這些論辯文章，完全掌握了其中的來龍去脈，首先是《光明日報》一九六五年六月下旬刊出中國社會科學院

院長郭沫若的《由王謝墓誌的出土論到「蘭亭序」的真偽》一文，否定了王羲之寫過《蘭亭序》；江蘇省文史館館員高二適立即

寫了《蘭亭序的真偽駁議》一文，透過章士釗寄給毛澤東過目，毛澤東將此文轉給郭沫若，《光明日報》在七月下旬全文照登，

文章肯定《蘭亭序》為王羲之的作品。其後引起《蘭亭》真偽大論戰，許多攀龍附鳳的文章倒向權大勢大的郭氏，也有不願黃緣

權貴的論述聲援高氏，隔年爆發慘烈的文化大革命，這場論戰暫時消聲匿跡，到一九七〇年代初期又有零星文章出現。當時臺灣

地區也有一些論見發表，但是只在邊緣炒此二歷史材料，不能切入問題的核心，如臺北盧陰華的《風流翰墨記蘭亭》即為其中之

一；要到一九七〇年代初期，徐復觀的《蘭亭爭論的檢討》一文方擲地有聲。戴蘭村掌握當代論者對書史名作的探討觀點，拉

近與史論學者的距離，更深一層對書史名品的了解，接近書法家的脈動，深入書史的核心；後來他從詩文創作研究轉向書藝創作

研究，「蘭亭論辯」播種的影響大約也是原因之一，畢竟涉獵書藝研究領域的人太少，需要更多的人來參與、提攜。

一九七〇年代，戴蘭村開始回饋書壇，首先是與于還素、羊令野、李超哉、匡仲英、楚戈等人參加文藝作家書法展，繼而與

莊慕陵、傅狷夫、于還素、羊令野等人共組忘年書會。尤其是臺北大陸書店店東張紫樹約請戴蘭村、于還素翻譯日本平凡社《書

道全集》的中國書法史部分十六冊，自一九七六年起至一九八〇年先後出版十冊，其中戴蘭村翻譯「漢、東晉、隋唐1、唐2」

等四冊，于還素翻譯「殷周秦、三國西晉、南北朝1、南北朝2、宋1」等五冊，馮作民翻譯「宋2」一冊；其餘六冊九年後才

由洪惟仁翻譯完成，於一九八九年出版。此外，臺北藝術圖書公司亦邀請戴蘭村、尤光先、莊伯和等人翻譯日本中央公論社《書

道藝術》的中國書法家部分十二冊，民國六十五年出版四冊，戴蘭村翻譯第四冊

《顏眞卿、柳公權》與第六冊《蘇軾、黃庭堅、米芾》，尤光先翻譯第八冊《祝允明、文徵明、董其昌》，其餘各冊沒有繼續翻譯出

版，甚為可惜。這兩套書籍的翻譯，戴蘭村都參與其事，由此可以看出他對書史傳揚的重視；而其譯文行筆之暢達優雅，為

他人所不及，與他早年用力於從事新文藝創作有關。一九七九、八〇年我撰寫碩士論文《南北朝書體之研究》時，他除了提供香

港報紙許多介紹六朝碑誌的文章之外，還把日本書道博物館創辦人中村不折所撰的《六朝的書法》一書影印給我，提攜之情不能

忘懷。日本書家松本芳翠在一九二九年發表孫過庭〈書譜〉草書作品有節筆現象，於一九三七年另寫成論文刊在藤原楚水編印的

書法雜誌《書苑》月刊，他也影印給我，讓我了解全文，在一九八〇年寫入我的其他書法文章中，諸如此類，猶其餘事。自始即

不鄙薄日本人在書法研究方面的成果，我在戴蘭村身上看到一個極可稱道的典型，他的身體力行啟示了後學：鄰邦的書法研究是

不能漠視的。

一九七二年創刊於日本京都的《書論》半年刊與一九七四年創刊於香港的《書譜》雙月刊，是一九七〇年代以後戴蘭村訂閱

的書法研究雜誌；一九七九年創刊於上海的《書法研究》季刊與一九八七年創刊於日本東京的《書道研究》月刊，是一九八〇年

代以後戴蘭村披讀的書法研究雜誌。以往的臺灣書法家，不論年齡老少，願意關注書法圖籍的不多，更不要說看研究書法的文章

了。一九八五年大陸河北滄縣出土一塊漢代人用朱墨寫的墓磚，戴蘭村年輕時候的好朋友現任天津大學藝術系教授的王學仲，寫

了〈漢朱書「處」墓磚〉一文，在一九八九年第四期《書譜》雙月刊發表，推定為東漢人的手筆；戴蘭村對王氏所斷時代不以為

然，得到原磚彩色照片以後，要我研究研究，我已讀過王氏大文，心知此磚書風可入西漢，惟不暇為文詳敘。一九九〇年起，我

在書法學術界倡導書法研究與書法論文寫作，每年舉辦書法論文學術研討會，邀集大學與民間書法研究者共聚一堂，商量書事，

戴蘭村或審閱論文、或主持論文發表，對後進的鼓勵不遺餘力。一九九四年，我對王羲之〈蘭亭序〉興起研探的念頭，購買了一

九七三年日本出版的《昭和蘭亭記念展》與《昭和癸丑蘭亭展圖錄》兩冊大書，對於研究王羲之的書籍也盡力搜羅，戴蘭村即提

供其所藏臺灣、日本、大陸出版的書籍，例如《二王尺牘與日本書紀所載國書之研究》（臺北）、《王羲之·六朝貴族的世界》（東

京）、《王羲之與王獻之》（上海）、《王羲之王獻之年表與東晉大事記》（重慶）等，而日本東京講談社一九七四年出版的中田勇

次郎所著《王羲之》精裝一大冊，三、四年前借閱至今仍暫居寒齋，因為個人對《蘭亭序》的研究帷幕才剛剛啓開。

戴蘭村在書史書論領域的掌握是居高臨下的掌握，有了居高臨下的掌握，對書史書論不甚了了的書法創作者拉開比較大的距離。而且戴蘭村嫻熟於新文藝創作，對古典詩文的了解也相對的深邃，他閱讀的書籍極為廣博，書畫印之類的書只是一小部分，有關歷史文物的雜記類書籍，無不經心，儒釋道回等宗教哲學並有涉獵，佛教、回教造詣尤深。詩文、哲學的薰染，擴大了書藝創作的內涵。接觸日本，了解新潮；涵濡中國，消化古典。戴蘭村的書法自有一種脫俗雅逸的神情，洋溢於觀覽者的眉目與心頭之間，這是他涵泳詩文、哲學，尤其了解書史書論的緣故。這個月，他的書法創作在臺灣省立美術館展出（如圖），必定有大文介紹他的書藝成就，寫出他參與書法活動、貢獻心力於書藝的過程，如一九七〇年代初期的文藝作家書法展、忘年書會書法展，以及近年的美術館書法審議、全國美展、省展書法評審等；本文只從書史書論的角度，簡記個人接侍並受教於戴蘭村的點滴瑣事，以期從小中見大，看出一些平凡、平實、平淡的師生情懷。

——一九九八年五月，臺灣省立美術館《戴蘭村書法展》作品集

策筇遺塵境　青山渴梵延
金繩開覺路　寶筏渡迷川

嶺樹攢飛栱　巖蒼覆谷口泉塔
形標海日傳　勢出江煙香氣

三天六鐘聲　萬聲連荷秋珠已
滿松露蓋初圓鳥眼疑聞法

龍鋻著護禪魄昨流水韻功入
伯平綜

李白春日歸山寄孟浩然詩　蘭村

英雄不怕出身低

——每個人都是從零開始

最近某位書法前輩曾經表示：一九四九年前後來臺的大陸書法家，以當時的書法水準，除了于右任是第一流的，其餘都是三流以下。我大約在某個場合轉述過這個話語，於是，據聞有人對這位書法前輩有不諒解或不服氣的地方。其實這種體認我早已存乎胸中，纔會轉述此意；因此，我願意在此聲援，甚至強調：事實如此。假使這位前輩有所不便或忌諱，那麼這句話我就要掠美了：算是我李某人講的，不是這位書法前輩講的。

一九四九年三月，平衡（襟亞）編輯的《書法大成》在中國大陸由中央書店印行，這是一本書法指導的入門書籍，蒐羅當時的書法名家作品。在書寫楷行草隸篆「臨範」的名家中，譚延闓、譚澤闓兄弟已經仙去，其餘存世名家：于右任、王福庵、沈尹默、馬公愚、溥心畬、鄧散木、白蕉等人，只有于右任與溥心畬飄洋過海來到臺灣。平氏此書附編「遺墨與名跡」的名家中，存世除了前述諸人外，尚有葉恭綽、黃賓虹、章士釗、吳稚暉、蕭退庵、吳湖帆等人，也只有吳稚暉飛渡東來。當時已有聲譽的名家如黃葆戉、鄭誦先、潘伯鷹、沙孟海等人，亦皆留居大陸。

一九九六年秋冬之際，中國大陸出版一套「二十世紀書法經典」二十冊，每冊一位書法家，共選編二十人：沈曾植、吳昌碩、康有為、鄭孝胥、于右任、馬一浮、謝無量、李叔同、徐生翁、齊白石、沈尹默、郭沫若、高二適、胡小石、吳玉如、王蘧常、林散之、沙孟海、陸維釗、臺靜農。其中沈曾植、吳昌碩、康有為、鄭孝胥、李叔同等五人在一九五〇年時已不在人間；其餘十五人也只有于右任與臺靜農浮槎東渡。何況郭沫若、吳玉如、王蘧常、林散之、陸維釗、高二適、臺靜農等人的書法是在一九五〇以後纔逐漸有聲於世的，甚至在一九七〇年代以後揚名的，當一九四九年時還不算是什麼名家，何來一流？

以上兩書是在中國大陸編印的，算是「大陸觀點」。然而以一九五〇年為斷限來看渡臺書人的情況，現在（一九九〇年代）稱為名家的，在一九四九年的時候要不要說是「一流」，連「名家」的邊邊都沾不上。舉例來說：一九六〇年（民國四十九年）七月，全日本書道教育協會在日本展出的中日書法交流展，應徵作品中，吳萬谷、施孟宏是佳作，謝宗安、余承堯是入選；次年一九六一年，劉行之與施孟宏也只是入選。再說一九六二年七月，大日本書藝院辦理的第三屆中日文化交流書法展在東京展出，王孟瀟與廖禎祥特選，王北岳與林猷穆秀作，丁玉熙、黃伯平、傅申佳作。一、兩次的展賽並不能代表什麼意義，不過把時間倒推十年，一九四九年渡海來臺的大陸書家，于右任是一流的，其餘確實在三流以下。

就以溥心畬的書法來說，把成親王永瑆的成分抽掉，或者跟成親王相比，在中國書法史上是沒有「一流」的位置讓他站的，因為成親王夠不上是一流的書法家。那麼成親王可以列入「二流」書家的地位嗎？清朝還有一位「淡墨探花」王文治，不知道王文治算不算是「一流」書家？如果王文治可以列入中國書法史上的一流書家的話，成親王大概「二流」沒有問題，可是歷史會給他們這樣的位置嗎？傅心畬如此，其他大陸渡海來臺的書家，在「一九四九」這一年，誰是「一流」的？誰是「二流」的？假若東渡的這些「名家」當時是二流的，那麼蕭退庵、王福庵、葉恭綽、沈尹默、馬公愚、鄧散木、白蕉等人當時算是第幾流？因此，「三流」的說法已經是大大的抬舉了。

追溯一九四九年前後渡臺的大陸書家，陳含光、卓君庸、馬壽華、丁治磐、彭醇士、陳定山、劉太希、朱玖瑩、張大千、高拜石等五十歲以上的書人，在「當時」整個中國書法界，與蕭退庵、王福庵、葉恭綽、黃葆戉、胡小石、馬公愚、吳湖帆、鄧散木、潘伯鷹、沙孟海等人相較，如果後者可稱「一流」，前者自然可稱「二流」；假使後者夠不上「王文治」的地位，前者在「當時」掛得住「三流」的位置嗎？只要把眼界提高到大歷史的定點，掂掂分量，我們就可以有志氣，沒有不服氣。

話說回來，每個人都是從零開始的，從無到有、從低到高、從不能到能，英雄不論出身。一九六九年八月，王壯為先生在教育部文藝獎（國家文藝獎）書法類的競爭中失利，敗給魯蕩平和賀其燊。王先生一生沒有得過什麼文藝獎或貢獻獎，然而他在一九七〇年代以後卻是許多種獎賽的評審委員，專門給

人獎；其書法成就從一九六〇年代以後，尤其一九七〇年代的臨創爆發力更是無與倫比；一九八〇年代，王先生是大名家，而魯蕩平、賀其燊在那裏？無獨有偶，前述謝宗安先生也是如此，謝先生同樣沒有得過什麼文藝獎，但一九八〇年前後也是專門給人獎的，一九八〇年代以後的臨創爆發力同樣驚人；一九八〇年代，謝先生也是大名家。我們就以王文治的書法當標準，時間倒推五十年，一九四九年，王、謝兩人可以算得上「二流」書家嗎？

再說，時下的臺灣書法界，甚至包括海峽兩岸，篆刻領域學識之豐富大概沒有人超過王北岳先生，中國書法史之透徹了解與撰述之廣博也沒有人超過傅申先生，王、傅兩人，在一九四九年當時，一位是青年、一位是少年，正蓄勢待發中。

本文筆觸所及，不敢藐視任何人，讀者切勿任意斷想。再說一次：英雄不怕出身低，每個人都是從零開始的。不必掩藏過去的「無、低、不能」，纔能夠顯現當前的「有、高、能」，這樣會過得比較逍遙、活得更加自在。

代後記 英雄不怕出身低

國家圖書館出版品預行編目資料

中國書史書跡論集／李文珍（郁周）著. -- 初版.
-- 台北市：蕙風堂，2003(民92)
面；　公分. --（書論系列）

ISBN 957-0475-93-5（平裝）.

1. 書法 – 論文,講詞等

942.07　　　　　　　　　　　　　　92001621

中國書史書跡論集

著作者：李文珍（郁周）

發行所：蕙風堂筆墨有限公司出版部
　地址：台北市中正區三元街二三二號五樓
　電話：（〇二）二三六四二一〇八・二三〇五八八五八

發行人：洪能仕

發行所：蕙風堂筆墨有限公司出版部
　地址：台北市和平東路一段七七之一號
　電話：（〇二）二三五一・一八五三・二三九七七〇九八
　傳真：（〇二）二三二一二一五五
　郵撥帳戶：〇五四五五六六一蕙風堂筆墨有限公司

批發部：台北縣中和市建康路一三〇號四樓之四
　電話：（〇二）八二二一四六九四～六
　傳真：（〇二）八二二一四六七
　郵撥帳戶：〇五四五五六六一蕙風堂筆墨有限公司

板橋店：蕙風堂畫廊
　地址：板橋市文化路一段一二七號
　電話：（〇二）二九六五一二五八～九
　傳真：（〇二）二九六五一二三五
　郵撥帳戶：一三四〇一六六九蕙風堂畫廊

美術編輯：張瑩佩
美術設計：意研堂設計事業有限公司
　地址：台北縣中和市中安街一〇四號二樓
　電話：（〇二）八九二一八九一五
　傳真：（〇二）八九二一八九一七

美術印刷：福霖印刷企業有限公司

法律顧問：張秋卿律師・邱晃泉律師

定　價：新台幣四〇〇元

二〇〇三年二月初版　著作權所有　請勿翻印
行政院新聞局出版事業登記證局版臺業字第四〇九二號

張祖軒墨衣

宗伯於書道天分既優用工又博合者直可抗跡
顏柳晚年為人略無行簡者亦漸入惡慮奉命
來祭華嶽為賊所困雷雨華下寫字顏多益縱弛
失晉人古雅遺則乃知書品與人品相為表裏不
可掩也三百年來書當以東吳生為最法度不乏
而神采秀逸所謂自性情中流出愈看愈佳耳宗
伯則久之生厭俗不調狀諸為布穢二日